国家精品课程"设计概论"辅助教材

# 设 计 概 论

杨先艺　编著

清 华 大 学 出 版 社
北 京 交 通 大 学 出 版 社
·北京·

## 内 容 简 介

本书是一门讲授设计艺术源流、风格和发展规律的基础书籍。本书阐述了设计学的定义及研究对象、中外设计源流、设计的类型、设计的本质和目的、设计艺术的基本特征、设计的文化、设计的思维、艺术设计美学、设计批评、设计的营销与管理、设计师、设计教育、设计符号等几大主题，对于读者了解设计艺术的内涵和外延、特征和本质、源流和趋势、演变和脉络都具有很好的帮助作用。

本书是以设计艺术的原理、本质、创作规律和发展趋势为主线，着重于对设计艺术的源泉、思想、观念的解读，从其本源入手，达到对设计艺术本质的理性认识。本书通过对设计艺术的社会背景、历史条件等内容分析，来探讨设计艺术的原理；通过对设计艺术的表现形式、方法、特征等内容的探讨，来探索设计艺术的本质。本书的特色在于通过对设计艺术的内涵、形态、界面、文化、创新、表达等基本问题及其发展态势的研究，建立设计概论的新理论系统。

本书将学术性、知识性、趣味性融于一体，全面、系统地反映了设计概论的有关知识。内容新颖、信息量大，有助于读者对知识的掌握和运用，使读者在设计艺术的天地里得到美的享受，进而陶冶情操、美化心灵，提升精神境界，增强人文素质。

本书封面贴有清华大学出版社防伪标签，无标签者不得销售。
版权所有，侵权必究。侵权举报电话：010－62782989　13501256678　13801310933

**图书在版编目（CIP）数据**

设计概论/杨先艺编著. —北京：清华大学出版社；北京交通大学出版社，2010.1（2023.1重印）
　ISBN 978-7-81123-551-7

　Ⅰ.①设… Ⅱ.①杨… Ⅲ.①艺术-设计-高等学校-教材　Ⅳ.①J06

中国版本图书馆CIP数据核字（2010）第003015号

责任编辑：韩素华

| | | | | |
|---|---|---|---|---|
| 出版发行： | 清华大学出版社 | 邮编：100084 | 电话：010-62776969 | http://www.tup.com.cn |
| | 北京交通大学出版社 | 邮编：100044 | 电话：010-51686414 | http://press.bjtu.edu.cn |

印　刷　者：艺堂印刷（天津）有限公司
经　　　销：全国新华书店
开　　　本：185×230　印张：18.5　字数：415千字
版　　　次：2010年3月第1版　2023年1月第15次印刷
书　　　号：ISBN 978-7-81123-551-7/J・25
印　　　数：34 001～36 000册　定价：49.00元

本书如有质量问题，请向北京交通大学出版社质监组反映。对您的意见和批评，我们表示欢迎和感谢。
投诉电话：010-51686043，51686008；传真：010-62225406；E-mail：press@bjtu.edu.cn。

# 前　言

设计的终极目的就是改善人的环境、工具，以及人自身，其渊源是伴随"制造工具的人"的产生而产生的，设计是人类有目的地改变生存方式的创造性活动，是应用科技、经济、艺术的要素，系统解决问题，以满足人类的物质需求和精神需求。人类通过设计活动将理想、情感、意志具体化、形象化、情趣化，使其成为人类传承文明、走向未来、不断创新、持续发展的工具和手段。

20世纪80年代以来，以新材料、信息、微电子、系统科学等为代表的新一代科学技术的发展，极大地拓展了设计学学科的深度和广度。技术的进步、设计工具的更新、新材料的研制及设计思维的完善，使设计学学科已趋向复杂化、多元化。传统的以造型和功能形式存在的物质产品的设计理念，开始向以信息互动和情感交流、以服务和体验为特征的当代非物质文化设计转化；设计从满足生理的愉悦上升到服务系统的社会大视野中。随着人类社会步入经济全球化，人类处于向非物质文化转型的时代，设计文化呈现多元文化的交融趋向，生态资源问题、人类可持续发展问题，向设计学的发展发起巨大的挑战。特别是人类进入21世纪，设计已成为衡量一个城市、一个地区、一个国家综合实力强弱的重要标志之一，设计作为经济的载体，已为许多国家政府所关注。全球化的市场竞争越演越烈，许多国家都纷纷加大对设计的投入，将设计放在国民经济战略的显要位置。

英国前首相撒切尔夫人在分析英国经济状况和发展战略时指出，英国经济的振兴必须依靠设计，撒切尔夫人曾断言："设计是英国工业前途的根本，英国政府必须全力支持工业设计"。德国也是最早意识到设计重要性的国家，第一次世界大战后，魏玛政府立即讨论并通过了格罗佩斯关于创建包豪斯学院的建议，由于德国重视了设计，使德国的产品在国际上独领风骚。美国在一份关于国家科学技术政策的政府文件中，将设计列入了"美国国家关键技术"，成为国民经济发展的重要战略。第二次世界大战后，日本经济百废待兴，日本政府也认识到设计的作用，将设计作为日本的基本国策和国民经济发展战略，从而实现了日本的经济腾飞，设计创造了日本的经济神话。

设计艺术，在我国也取得了惊人的成就，特别是改革开放以来，我国的设计艺术教育飞速发展，越来越多的高等院校设置了设计艺术学专业，全国开设设计艺术专业的院系已逾1 400所。随着我国经济的迅猛发展，设计艺术不断发展成熟，设计艺术领域不断扩大，设计艺术科目逐渐增加，设计艺术作品层出不穷。

在我国的社会文化发展中，设计已经成为视觉文化中极为突出的一部分，而且被列为一

系列相当重要的设计政治、设计经济、设计文化战略，其内容涵盖工业设计、视觉传达设计、环境艺术设计、动漫设计、信息艺术设计、创意产业设计等多个方面，设计艺术在现代化建设中已经占有举足轻重的地位。

这本《设计概论》探索了设计发展的脉络与规律，宏观地、辩证地分析世界各国设计的经验、教训和成果，对设计的原理、方法、语意表达等进行了理性的思考和梳理，提出了一些创新性、时代性和前瞻性的思想理论，可以使读者在设计艺术的天地里得到美的享受和启发。本书主要面向大专院校的学生和设计艺术爱好者，可作为设计概论教学教材或参考书籍。

在此特别感谢武汉理工大学艺术与设计学院的硕士生王昆、龚玲玲、陈果和博士生刘洋，他们为本书的出版做了大量工作。

本书在编写过程中，参考了大量专家、学者的书籍和文献资料，在此深表谢意。

本教材是国家精品课程《设计概论》的辅助教材，相关教学课件可以从武汉理工大学国家精品课程网站（http://oas.whut.edu.cn/index.html）下载，也可以发邮件至cbsyzz@jg.bjtu.edu.cn索取。

<div style="text-align:right">

编者

于武汉理工大学

</div>

## 杨先艺教授简介

  杨先艺教授，男，1963年8月23日生，本科毕业于中央工艺美术学校（现清华大学美术学院）工艺美术学专业，2005年12月获武汉理工大学设计管理博士学位，现任武汉理工大学博士生导师和硕士生导师，武汉理工大学艺术设计学系主任。学术兼职有：中国工艺美术学会理论委员会会员，湖北省高等教育艺术设计专业委员会理事。

  杨先艺教授近年来已出版学术专著及教材七部，有《设计艺术历程》、《西方艺术简史》、《中国艺术简史》、《艺术概论》、《艺术设计史》、《中国古代艺术设计史》、《中外艺术设计探源》等，共计200万字。其中《设计艺术历程》是国家"十一五"规划教材，专著《中外艺术设计探源》在2005年5月获湖北省文化艺术科研成果二等奖。杨先艺教授有多篇论文在《装饰》、《美术观察》、《世界美术》、《江汉论坛》等期刊上发表。

  近年来杨先艺教授先后主持承担的省部级纵向科研项目有2项，有文化部项目"设计艺术伦理学研究"，社科基金项目"中国传统造物的和谐文化研究"，杨先艺教授是国家精品课程"设计概论"第一主讲人。

# 目录
CONTENTS

## 第1章 设计学的定义及研究对象 ………………………………………… 1
### 1.1 设计的定义 ……………………………………………………………… 2
#### 1.1.1 设计的本质特征 ……………………………………………… 4
#### 1.1.2 设计是艺术与技术结合的产物 ……………………………… 13
### 1.2 设计学的研究对象 ……………………………………………………… 14
#### 1.2.1 设计史 ………………………………………………………… 14
#### 1.2.2 设计学的学科体系 …………………………………………… 17
#### 1.2.3 设计批评 ……………………………………………………… 19

## 第2章 中外设计源流 ……………………………………………………… 21
### 2.1 中国设计艺术源流 ……………………………………………………… 21
#### 2.1.1 陶瓷设计 ……………………………………………………… 21
#### 2.1.2 家具设计 ……………………………………………………… 29
#### 2.1.3 建筑设计 ……………………………………………………… 31
#### 2.1.4 园林设计 ……………………………………………………… 41
#### 2.1.5 纺织品设计 …………………………………………………… 42
#### 2.1.6 漆器设计 ……………………………………………………… 43
#### 2.1.7 中国古代设计思想 …………………………………………… 46
### 2.2 西方设计艺术源流 ……………………………………………………… 53

## 第3章 设计的类型 ………………………………………………………… 69
### 3.1 视觉传达设计 …………………………………………………………… 72
#### 3.1.1 什么是视觉传达设计 ………………………………………… 72
#### 3.1.2 视觉传达设计的类型 ………………………………………… 73
### 3.2 产品设计 ………………………………………………………………… 77

|  |  | 3.2.1 产品设计的发展 ······ 78 |
|---|---|---|
|  |  | 3.2.2 产品设计的类型 ······ 80 |
|  |  | 3.2.3 产品设计的基本特征 ······ 82 |
|  | 3.3 | 环境艺术设计 ······ 84 |
|  |  | 3.3.1 什么是环境艺术设计 ······ 84 |
|  |  | 3.3.2 环境艺术设计的基本特征 ······ 85 |
|  |  | 3.3.3 环境艺术设计的类型 ······ 87 |
|  | 3.4 | 数字多媒体设计 ······ 91 |
|  |  | 3.4.1 数字多媒体设计的概念 ······ 91 |
|  |  | 3.4.2 数字多媒体设计的类型 ······ 92 |

## 第4章　设计的本质和目的 ······ 98

| 4.1 | 设计的功能 ······ 98 |
|---|---|
| 4.2 | 设计的审美 ······ 100 |
|  | 4.2.1 设计的审美愉悦 ······ 102 |
|  | 4.2.2 设计的审美教育 ······ 104 |
| 4.3 | 设计的伦理 ······ 104 |
|  | 4.3.1 设计的人文价值 ······ 107 |
|  | 4.3.2 设计的生态价值 ······ 114 |
| 4.4 | 设计的社会属性 ······ 117 |
|  | 4.4.1 设计社会学的属性 ······ 117 |
|  | 4.4.2 设计社会学的意义 ······ 119 |
|  | 4.4.3 为第三世界设计 ······ 121 |

## 第5章　设计艺术的基本特征 ······ 123

| 5.1 | 设计的艺术特征 ······ 123 |
|---|---|
|  | 5.1.1 设计和艺术的渊源 ······ 123 |
|  | 5.1.2 艺术家和设计师 ······ 126 |
|  | 5.1.3 设计艺术学科 ······ 128 |
| 5.2 | 设计的科技特征 ······ 129 |
|  | 5.2.1 科学技术与艺术设计的互融 ······ 129 |
|  | 5.2.2 科技进步对设计的推动作用 ······ 130 |
|  | 5.2.3 设计是科学技术的物化 ······ 133 |
| 5.3 | 设计的经济特征 ······ 135 |

5.3.1 设计过程中的经济因素 ·············· 135
5.3.2 设计与社会经济的互动关系 ·············· 136
5.3.3 艺术设计与市场 ·············· 137

# 第6章 设计的文化 ·············· 140

6.1 设计的文化 ·············· 144
    6.1.1 造物的文化 ·············· 144
    6.1.2 中国传统设计文化 ·············· 146
    6.1.3 西方的设计文化 ·············· 149
    6.1.4 设计文化的创新性与复合性 ·············· 152
6.2 设计文化的民族性与时代性 ·············· 155
    6.2.1 设计文化的民族性 ·············· 155
    6.2.2 设计文化的时代性 ·············· 157
    6.2.3 设计文化的民族性与时代性融合 ·············· 160
6.3 设计的风格 ·············· 161
    6.3.1 设计的时代风格 ·············· 162
    6.3.2 设计的民族风格 ·············· 164
    6.3.3 设计的美学风格 ·············· 166

# 第7章 设计的思维 ·············· 169

7.1 设计思维的特征 ·············· 170
    7.1.1 抽象思维是基础,形象思维是表现 ·············· 170
    7.1.2 设计思维具有创造性特征 ·············· 171
7.2 设计思维的类型 ·············· 172
    7.2.1 形象思维 ·············· 172
    7.2.2 逻辑思维 ·············· 173
    7.2.3 发散思维 ·············· 174
    7.2.4 收敛思维 ·············· 174
    7.2.5 联想思维 ·············· 174
    7.2.6 灵感思维 ·············· 175
    7.2.7 直觉思维 ·············· 176
7.3 设计思维的方法 ·············· 176
    7.3.1 脑力激荡法 ·············· 176
    7.3.2 六W设问法 ·············· 177

  7.3.3 系统设计法 ················································································ 177
 7.4 设计心理活动 ························································································· 178
  7.4.1 感觉、知觉、直觉与设计 ············································································ 179
  7.4.2 情绪、情感与设计 ···················································································· 180

## 第 8 章　艺术设计美学 ·········································································· 183

 8.1 设计与美学 ····························································································· 183
  8.1.1 美学的定义及思想 ···················································································· 183
  8.1.2 设计的美学特征 ······················································································ 189
  8.1.3 设计美学的研究对象 ·················································································· 190
 8.2 设计美的范畴 ························································································· 191
  8.2.1 功能之美 ······························································································ 192
  8.2.2 形式之美 ······························································································ 194
  8.2.3 材料之美 ······························································································ 199
  8.2.4 技术之美 ······························································································ 199
 8.3 中国设计美学观 ······················································································ 200
 8.4 西方设计美学观 ······················································································ 204

## 第 9 章　设计批评 ················································································ 208

 9.1 设计艺术批评与设计艺术鉴赏 ···································································· 208
 9.2 设计艺术批评的主体与对象 ······································································· 210
  9.2.1 设计批评的主体 ······················································································ 210
  9.2.2 设计批评的对象 ······················································································ 212
 9.3 设计艺术批评的标准 ················································································ 215
  9.3.1 功能性标准 ··························································································· 215
  9.3.2 文化性标准 ··························································································· 216
  9.3.3 价值性标准 ··························································································· 217
 9.4 设计艺术批评的意义 ················································································ 218
  9.4.1 设计批评指导作品评价 ·············································································· 219
  9.4.2 设计批评调节设计创作 ·············································································· 220
  9.4.3 设计批评推动设计发展 ·············································································· 220
  9.4.4 设计批评指导大众消费 ·············································································· 221

## 第 10 章　设计的营销与管理 ································································· 222

 10.1 设计管理的定义 ····················································································· 222

10.2 设计的营销 ·········································································· 224
    10.2.1 市场整合营销的 4P 和 4C 理论分析 ············· 225
    10.2.2 市场营销策略的制定 ················· 225
    10.2.3 市场调研与消费者购买决策 ············· 226
10.3 设计的市场 ········································································ 228
    10.3.1 市场细分 ····················· 228
    10.3.2 目标市场 ····················· 230
10.4 设计流程管理 ···································································· 230
    10.4.1 设计流程的步骤 ················ 231
    10.4.2 设计流程的特点 ················ 231
    10.4.3 设计流程的程序 ················ 232
    10.4.4 设计的评估原则和标准制定 ········· 234

## 第11章 设计师 ············································································· 237

11.1 设计师的历史演变 ··························································· 239
    11.1.1 工艺时代的设计师 ··············· 239
    11.1.2 设计行业的分工 ················ 240
    11.1.3 现代设计师 ··················· 240
11.2 设计师的职业技能 ··························································· 241
    11.2.1 专业技能 ····················· 241
    11.2.2 个人能力 ····················· 243
11.3 设计师的社会责任 ··························································· 246
11.4 设计师与设计团队 ··························································· 247

## 第12章 设计教育 ··········································································· 249

12.1 现代设计教育的诞生和发展 ·········································· 249
    12.1.1 早期的设计教育 ················ 249
    12.1.2 包豪斯设计教育体系的形成 ········· 250
    12.1.3 第二次世界大战后西方设计教育的发展 ··· 252
12.2 中国的设计教育 ······························································· 253
    12.2.1 从"图案"到"工艺美术"再到"设计艺术" ··· 253
    12.2.2 改革开放以来的设计教育 ··········· 257
12.3 现代设计教育体系 ··························································· 258
    12.3.1 设计教育的观念 ················ 259

|  |  |  |
|---|---|---|
| 12.3.2 | 创造性思维的培养 | 261 |
| 12.3.3 | 课程建设 | 262 |
| 12.3.4 | 面向未来的设计教育 | 264 |

## 第13章 设计符号学 265

- 13.1 平面设计符号学 266
- 13.2 景观设计符号学 269
  - 13.2.1 解构主义符号和简约主义符号 272
  - 13.2.2 后现代主义符号 273
  - 13.2.3 园林艺术符号 275

## 参考文献 279

# 第1章 设计学的定义及研究对象

"设计"一词是工业化发展的产物。随着世界工业突飞猛进,社会、经济、科学技术不断发展,设计的概念和内容也在不断地更新、充实,其领域也在不断扩大。从某种意义上讲,设计是人类最早的实践行为,从萌芽状态的"造物",到有针对性的"造型",再到当今社会蓬勃兴起的设计创意产业,设计成为贯穿整个人类发展过程的主要活动。设计是一种创造性行为,一方面,设计是一个有目的、有针对性的创造性活动,是一个思维过程;另一方面,设计是一个将思想、方案或计划以一定表现手段物化的过程。

设计艺术,其最初的含义是通过草图以一定的手段或形式,表达设计艺术家心中的创作意念,并借助熟练的技艺,将想像中的事物具体化,使之成形,它是借助设计师的创意灵感,结合一定的物质材料和技术手段,将人的理想和观念整合到物质中去的过程。从最广泛的意义上说,所有人造物都是人们为了实现某种目的而设计出来的,因此所有的设计物都是物质功能和精神符号的统一体。

设计艺术是综合人类的、社会的、经济的、艺术的、技术的、心理的、生理的等各种因素,为某种目的作整体设计的一种创造性行为,这表明设计是按某种特定的目的进行有秩序、有条理的技术造型活动,是谋求物与人之间更好的协调,创造符合人类社会生理、心理需求的环境,并通过视觉化达到具体化的过程。

美国设计学会创始人 Peter Laurence 认为:"设计是一种手段,通过这种手段,可以提高生活质量,且能够有效地满足人类的要求。"著名美籍华裔设计理论家、美国洛杉矶艺术学院教授王受之说:"所谓设计,指的是把一种计划、规划、设想、问题解决的方法,通过视觉的方法传达出来的活动过程。它的核心内容包括3个方面:①计划、构思的形成;②视觉传达方式,即把计划、构思、设想、解决问题的方法利用视觉的方式传达出来;③计划通过传达之后的具体应用。[①]"

设计艺术的三种境界是功利、审美、伦理三种属性,实质上又是三种设计的尺度。设计

---

① 王受之. 世界现代设计史. 广州:新世纪出版社,2004:7.

创造价值，不仅创造实用价值，还包括审美价值、伦理价值和社会文化价值。美国西北大学教授唐纳德·诺曼（Donald Norman）说："产品具有好的功能是重要的；产品让人易学会用也是重要的；但更重要的是，产品要能使人感到愉悦。"可见，功利、审美、伦理是产品设计的三种境界，愉悦性是设计的最高目标，对于情感化的产品设计更是如此。设计中对实用功能乃至审美、伦理的把握与追求，具有历史本体论的意义。这三者之间，又存有一种层次结构和递进关系，它由低到高，以功利境界为基础，最终到达伦理境界。

## 1.1 设计的定义

什么是"设计"，从最为广泛的意义上说，人类所有生物性和社会性的原创活动都可以被称为设计。[①] 设计是"思维形成的过程"。[②] 1986 年版的《大不列颠百科词典》解释设计："所谓 Design 是指立体、色彩、结构、轮廓等诸艺术作品中的线条、形状，在比例、动态和审美等方面的协调。"

我国《高级汉语大辞典》中解释设计是："按照任务的目的和要求，预先定出工作方案和计划，绘出图样为解决这个问题而专门设计的图案。"

我国在 1999 年出版的《授予博士硕士学位和培养研究生的学科专业简介》一书中，对"设计艺术"的定义为："设计艺术是一门多学科交叉的、实用性的艺术学科，其内涵是按照文化艺术与科学技术相结合的规律，创造人类生活的物质产品和精神产品的一门科学。"

设计是一门独立的艺术学科，当代学者对设计所作的定义众多，其中较有影响的如：柳冠中教授认为"设计是以系统的方法、以合理的使用需求与健康的消费、以启发人人参与的主动行为来创造新的生存方式。"[③] 柳冠中教授在《工业设计学概论》中写道："设计应被认为是一种方法论，应提高到'一切人为事物'的角度来认识，这就是设计的定义。是人类从传统工业社会向信息时代过渡的方法论。"[④]

李砚祖教授认为"设计是人类改变原有事物，使其变化、增益、更新、发展的创造性活动，设计是构想和解决问题过程，它涉及人类一切有目的的价值创造活动。"[⑤]

广义设计观认为：设计是伴随着劳动的出现、人类的产生而开始的，当远古的先人们用一块石头砸向另一块石头以便打造出有某种功能的工具时，设计就在这一瞬间产生了。而今天我们称之为设计的东西，几乎包罗万象，大到社会规划和对遥远的外太空的探索，小到一枚药片或一粒纽扣，人类的任何对象都是设计的产物。尹定邦教授说，"设计其实就是人类把自己的意志加在自然界之上，用以创造人类文明的一种广泛的活动——设计是一

---

[①] 尹定邦. 设计学概论. 长沙：湖南科学技术出版社，2004：40.
[②] 黄鸣奋. 数码艺术学. 上海：学林出版社，2004.
[③] 柳冠中. 工业设计学概论. 哈尔滨：黑龙江科学技术出版社，1997：39.
[④] 柳冠中. 工业设计学概论. 哈尔滨：黑龙江科学技术出版社，1997：2.
[⑤] 李砚祖. 造物之美. 北京：中国人民大学出版社，2000：51.

种文明。"①

1957年6月成立的国际工业设计联合会（ICSID）于1964年受联合国教科文组织委托，在比利时布鲁塞尔举办的工业设计教育讨论会上，对工业设计作了如下定义："工业设计是一种创造性活动，它的目的是决定工业产品的造型质量，这些造型质量不但是外部特征，而且主要是结构和功能的关系，它从生产者和使用者的观点把一个系统转变为连贯的统一，工业设计扩大到包括人类环境的一切方面。"

1980年联合国在巴黎举行的第11次年会上把对工业设计的定义修改为："就批量生产的工业产品而言，凭借训练、技术知识、经验以及视觉感受而赋予材料、结构、构造、形态、色彩、表面加工及装饰以新的品质和规格，叫做工业设计。根据当时的具体情况，工业设计师应在上述工业产品全方位或其中几个方面进行工作。而且，当需要工业设计师对包装、宣传、展示、市场开发等问题付出自己的技术知识和经验及视觉评价能力时，这也属于工业设计的范畴。"

设计是一门综合性极强的学科，它涉及社会、文化、经济、市场、科技、伦理等诸多方面的因素，其审美标准也随着这些因素的变化而改变。设计学作为一门新兴学科，以设计原理、设计程序、设计管理、设计哲学、设计方法、设计批评、设计营销、设计史论为主体内容建立起了独立的理论体系。设计既要具有艺术要素又要具备科学要素，既要有实用功能又要有精神功能，是为满足人的实用与需求进行的有目的性的视觉创造。设计既要有独创和超前的一面，又必须为今天的使用者所接受，即具有合理性、经济性和审美性。设计是根据美的欲望进行的技术造型活动，要求立足于时代性、社会性和民族性。

设计艺术，表明了设计与艺术的天然联系，设计不能只是理性工具的设计，还必须是美的设计。设计不仅要满足人的物质需要，也要满足人的精神需要，特别是对美的需要。设计是一个有机的系统，它一方面要使设计的产品具有一定的使用功能，另一方面又需要有一定的美感供人们去欣赏，与人的审美心理达到一种和谐。在美学领域，设计的价值突出表现为审美价值，如果说实用价值和经济价值反映了设计的理性特质，那么审美价值则体现了设计的感性气质。

今天，随着科学技术的不断进步，设计随着现代工业的发展和社会精神文明的提高，并且在人类文化、艺术及新生活方式的增长和需求下发展起来，它是一门集科学与美学、技术与艺术、物质文明与精神文明、自然科学与社会科学结合的边缘学科。② 设计主要包括产品设计、视觉传达设计、环境设计、企业形象设计等。

设计体现了人与物的关系，它为人类生存的合理、舒适、环保等因素而设计，为人类的更高需求而设计，为人类设计出全新的生活方式。设计是人类本能的体现，是人类审美意识的驱动，是人类进步与科技发展的产物，是人类生活质量的保证，是人类文明进步的标志。

---

① 尹定邦. 设计学概论. 长沙：湖南科学技术出版社，2004：1.
② 李砚祖. 艺术设计概论. 武汉：湖北美术出版社，2002.

设计，不仅设计了物本身，而且设计和规划了人与自然、人与人、人与社会之间的关系，设计了使用者的感情表现，审美感受和心理感受，随着社会的发展，设计所具有的社会性就越来越显示出它的重要性。

设计，是用具体的物质形态体现出来的。设计以其过程来分，大致可分为3个阶段：制造、流通、消费。①制造阶段，主要研究设计得以存在的物质基础，如工艺、材料、结构等因素，这一部分主要属于自然科学。②设计实现之后，要经由流通阶段才能到达服务对象。而流通是依附于现代社会结构之上的，在这一阶段，设计将综合多方面的因素，如市场学、经济学、民族学、法学、社会学等，这一部分主要属于社会科学。③设计经由制造、流通之后到达预定的服务对象，这时就进入了消费阶段。在这一阶段，设计要研究它给消费者带来什么样的功能，这些功能包括使用功能、象征功能、审美功能、教育功能。研究象征功能必须研究哲学、人类学等。研究审美功能必须研究心理学、美学。研究教育功能必须研究心理学、语义学、教育学、设计伦理学等。

设计的使用功能需研究消费者的使用环境与消费者自身的生理、心理条件，涉及地理、气候、人机工学等；审美功能要研究生理、心理机制上的愉悦与精神层面上的美感，涉及认知心理学、行为科学、美学、文化学等方面的研究；象征功能要研究不同阶层不同的文化心理，涉及社会学、符号学、文化学等方面的研究；教育功能要研究道德、生态等价值取向。

### 1.1.1 设计的本质特征

从几万年前人类打磨石器（见图1-1）开始，人类就在为自己的生存和发展进行设计活动。今天，设计已无处不在，且越来越被人们所认同。18世纪的工业革命是人类历史上最重大的变革之一，对政治、经济、文化、艺术等人类的生活等各方面都产生了巨大的影响。

设计近乎与人类造物的历史一样古老，在西方，"设计"这个词至少从15世纪开始就一直使用着，但其作为现代意义上的一个学科，还是工业革命以后的事。工业革命掀开了人类制造业历史上的新的一页，为设计的独立和发展奠定了基础。瓦特的蒸汽机、珍妮的纺纱机、织布机都发明于18世纪末，这些发明给人类生活带来了惊人的突变，正如一位历史学家所言："这种突发性或许超过了从前从一个种族时代到另一个种族时代的转变时所产生的质变。"[①]

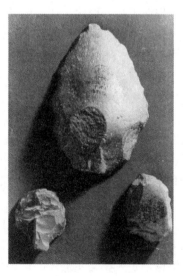

图1-1 石器设计

现代设计起源于工业革命，是大工业化生产的产物。

---

① 李砚祖. 外国设计艺术经典论著选读：上册. 北京：清华大学出版社，2006：14.

工业革命带来社会分工，使在传统社会中的设计、生产和销售活动都分离开来，并产生了设计师这一职业，可以说没有工业革命就没有现代设计。18世纪工业革命以来，原来由手工艺人手工生产的各种产品逐渐被机器生产所取代，但是机器生产的产品也产生了诸多的问题，1851年的英国举办的"水晶宫"博览会是一次工业产品的展览盛会，其中展出了英国、美国、德国、法国等发达资本主义国家的工业产品，但是展出的产品绝大多数质量低下，设计与造型粗糙不堪，受到部分设计师的批判。[1]

此后，拉斯金、莫里斯开始领导工艺美术运动，揭开了现代工业设计发展的序幕。这一时期产品加工技术还不是十分成熟，产品的生产还要受到制造技术的制约。就像赫伯特·里德所言，这一时期问题是"如何控制机器"，如何利用机器生产出漂亮、适用的产品，这个问题只能通过现代设计来解决。工业社会初期，在人们的眼里，机器就是一个"怪物"，"它在一端吞进原材料，在另一端生产出产品"，因此在当时设计被视为是"一种控制生产制造的工具，并将技术信息传递给各种相关生产和制造产品的人士。"[2]

设计是一种体现创意的艺术与科学的实践活动。设计中的创意是一种创造性活动，直接或间接的改变着客观存在的观念、行为和物质形式，设计通过主观活动，创新出具有促进意义的产品，推进事物的发展。现代主义的设计观是注重工业机器的生产逻辑，关注设计的创造性在机器生产过程中实现的可能性，强调工业生产中产品生产的理性因素。[3]

设计是一门综合型的边缘交叉学科，跨学科性是它的本质特征。设计的外延涉及衣、食、住、行的各个方面，主要解决人造物、环境、社会与"人"之间的关系。设计的目的是使人与物、人与人、人与社会相互协调，其核心是"人"，其目的是为"人"服务，是将科学技术所创造的成果转化为生产中所需要的"物"。设计从过去对功能的满足进一步上升到了对人的精神关怀，这就是在设计中融入文化，增加产品的文化附加值的根本所在。

现代设计以社会化、批量化、信息化生产条件下的产品设计为主要对象，它立足于产品设计创新，是艺术、科学和技术的交融，现代设计作为一门实用型艺术，秉承了艺术的感性特质，它可以借助设计师的天才灵感，进入到相对自由的创意世界。

设计，从社会学视角理解，它就是一种社会性活动。设计是一种把人们的思想赋予具体形态的工作，设计就是要将人造物赋予美好的目的并加以实现，优秀的设计是真善美的体现。设计的社会价值指的是设计作为价值客体对价值主体所在的社会所产生的效应，这是一种内在的、本质的价值，也是设计最重要的价值，通过设计活动本身和设计结果对人们的日常生活、经济生活和艺术生活产生广泛而重要的影响。

设计的科学属性体现在设计方法的科学性、设计结构的合理性、选材的适用性、设计程序的系统性等几个方面，和造物系统中生产的工艺性、成本控制、维修的便捷性、绿色制造

---

[1] 程能林. 工业设计概论. 北京：机械工业出版社，2006.
[2] 李砚祖. 外国设计艺术经典论著选读：上册. 北京：清华大学出版社，2006：95.
[3] 李砚祖. 造物之美. 北京：中国人民大学出版社，2000：283.

等因素有相互作用的关系。

设计信息的来源,是一定时代社会生活的反映,设计图像、造型素材、设计象征、寓意内涵、设计经验、设计构思、创意灵感等因素,以及设计的经济标准、技术标准、道德标准、审美标准等,都是来源于社会生活的。设计需要汲取多方面知识修养,其中,设计为人的生存状态及精神需要提供了形象化的传播媒介,影响着人们的生活方式和思维活动,就此意义上讲,设计营造着具有创意性的生活,它指导人的行为规范化和有序化,从而实现行为目的。因此,设计从满足人的需求出发,才能达到人类精神与生存状态的需要。

设计作为人类社会文明高度发展下的产物,必然深受社会伦理的指引。社会学通过研究人类在社会中的各种社会生活、社会结构、社会发展等社会现象和社会问题,为设计学科的深入研究提供了坚实的理论基础。从"功能决定形式"的设计模式到"高技术结合高情感",重视人的精神需求的设计理念,设计的每一步发展都是社会学的研究成果在设计领域的反映。

设计反映人类文化发展的演变,是人类文化活动的必然,是科技文明高度发达的产物,是人类思想,精神文明发展的必然。"设计创造是自觉的、有目的的社会行为,不是设计师的'自我表现'。它是应社会的需要而产生,受社会限制,并为社会服务的。因此,作为设计创作主体的设计师,应该明确自己的社会职责,自觉地运用设计为人类服务,为人类造福。"① 人通过设计实践活动,将思想中形成的观念、方案转化为产品,将思想以明确的方式表现出来。

中国古代的造物原则和价值标准,是中国古代形而上文化精神之"道"对形而下之"器"的规约,也是中国传统造物思想的精华。《考工记》载:"天有时,地有气,材有美,工有巧,合此四者,然后可以为良",其中"天时地气"是自然的约束,而"材美工巧"则是主体主观行为的结果,而"材"之所以美,一方面是因为材料本身具有美的属性,另一方面是由于"工巧"。"工巧"要求设计师对于"美材"予以巧治,即古人常说的"因材施艺"、"适材加工"。中国古代的设计观在中国造型文化中有生动反映,如商周玉器、战国漆器、汉代织锦、宋代陶瓷、明代家具等都出于古代工匠对中国古典设计原则的深刻认识和把握(见图1-2)。

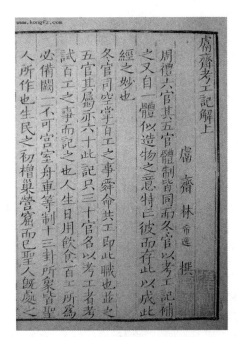

图1-2 考工记

---

① 尹定邦. 设计学概论. 长沙:湖南科学技术出版社,2004:208.

设计的本质在于创造，一部设计史，就是一部设计创造的历史。创新对于设计，是个永恒的课题。它是人类改造自然，同时改造自身活动中的重要部分。毋庸置疑，创意乃是设计的本质特征所在。

设计是"复合型"学科，设计艺术交叉了自然、社会、人文三大学科。具体的诸如人体测量学、解剖学、人机工学、行为科学、材料、结构、工艺技术、价值工程、系统工程、环境学科、包装广告、设计心理学、设计美学，以及围绕设计象征功能的哲学、符号学、人类学、社会学等。①

设计艺术兼顾了实用和审美两者的功能属性，从社会发展角度看待设计艺术，是特殊时代人类对功能需求和审美需求的必然产物，是随着社会发展和技术的演进而诞生。从设计专业角度出发，可以将设计艺术理解为"美和技术的结合体"。设计在实现功能的同时，也创造了美的规律和美的形式，设计艺术借助新技术、新工艺、新材料，发展出很多专业性较强的设计艺术门类。

设计是从实用功能出发进行的艺术创造活动，在设计艺术发展进程中，技术无疑是构成设计活动过程的重要组成部分，技术的变革促进新的艺术形式产生。随着设计艺术不断发展，艺术形式呈现出多元化发展趋势。设计不仅要对产品的功能、材料、构造、工艺、形态、色彩、表面装饰等因素从经济、技术等方面进行综合处理，还要透过一些象征符号来传达文化内涵、表现创意理念、阐述特定社会的时代感和价值取向。设计艺术的本质特征是实用与审美的统一体，两者缺一不可。设计作为一种特殊的造物活动，它既不同于一般的物质生产，也不是单纯的精神生产，而是这两者的有机融合。

1. 设计的实用与审美

实用是设计物作为有用之物存在的最根本的属性，设计的功能至上，强调的是设计实用性这一本质特征，满足功能上的需求是指拥有一定的实用价值。在人们的实际生活中，设计物正是因为具有一定的使用价值，才能够满足人类生存的最基本需求，功能实用是物质的、技术的、功利的，它在人们的生活中构筑了一个物质化的世界。这种物质生产与一般意义上的造物有着截然不同的意义，因为，它是通过艺术这一独特的表现形式体现出来的。而与此同时，这种设计功能上的实用还必须具有审美的功效。依靠审美的调整与调节，功能的实用才能够更好地、更完整的表达出来，设计才能够更好地服务于人类，设计借助审美的表现，使人们在使用设计物的过程中体验到一种精神愉悦。由此可见，设计物的实用与审美这两者应该是统一的，不可分割的，它们两者相互影响、共同作用并物化在设计物之中。

不管是中国古人的"器以尚象"、"文质彬彬"、"美善相乐"，还是西方设计师的"形式追随功能"都体现了形式与功能两者关系的思考。形式和功能是设计系统中最基本的两大范畴，一方面，设计作为解决问题的手段，最终都须以完成某种功能为目的，才能实现其价值。李砚祖先生曾说，"功能作为使用价值，是产品之所以作为有用物而存在的最根本的属

---

① 柳冠中. 工业设计学概论. 哈尔滨：黑龙江科学技术出版社，1997：41.

性，有用性即功能是第一位的。"①

另一方面，从人类最早的造物活动开始，对形式美的追求一刻都没有停止。马克思也曾说过，人是按照美的规律来制造事物。在设计中，形式存在于与功能的辩证关系之中，然而形式从来不是孤立的，它是内容的外在和物质化的体现。设计是合目的性与合规律性的统一，实现两者的统一，人的身心便能获得一种自由，从而体会到美的感受。

黑格尔曾说"美是理性的感性显现"。在这里，他对于美的定义也暗示了形式与功能的辩证关系。回顾人类的造物史，人们经常在不经意间为了追求设计物的实用功能而丢掉对精神审美的关照；也曾为追求设计物的审美愉悦而丢掉对功能实用的要求。其中的分分合合，构成了造物设计曲折的发展历史。② 而造物者与思想家在实践思考的过程中也逐渐意识到两者是不可分割的整体。

在人类的造物设计过程中，对实用与审美和谐统一的认识有着一个循序渐进、逐步深化的过程。早在中国古代先秦时期，"文与质"，"用与美"既是形而上的哲学思考的结果，也是造物设计中实用与审美争议的必然产物。尽管那个时代并没有现在称作"实用美学"的概念，但是，作为审美原则和文化理想的把握是那个时代诸多哲人关注的问题，也是那个时代每一个思想者寻求人类生存意义与生存价值的核心问题。

我国古代著名思想家墨子所说的"衣必常暖，而后求丽，居必常安，而后求乐"，阐述了人类满足实用需要的关系。虽然人类高级的精神满足不一定全通过设计物品来实现，但作为人类生产方式的主要载体——设计艺术，它在满足人类高级的精神需要、协调和平衡情感方面的作用却是毋庸置疑的。

《老子》的核心内容是"道"与"名"。"道可道，非常道；名可名，非常名。"老子以"道"来概括宇宙的根本规律与原理，以"名"来归纳世界的所有创造之器物。

老子揭示造物观念"有"与"无"的关系论述见于《老子·十一章》："三十辐共一毂，有车之用；埏埴以为其器，当其无，有器之用；凿户牖以为室，当其无，有室之用。故有之以为利，无之以为用。"器物给人带来便利，而器物的作用正是因为有了空（无）才得以显现，这就是造物"空"与"有"的观念。

从春秋战国的《考工记》，宋代沈括的《梦溪笔谈》，明代宋应星的《天工开物》，黄成和杨明的《髹饰录》、文震亨的《长物志》，清代王国维的《古礼器略说》等都记载了我国古代设计思想及技术原理。

"天人合一"是中国人和谐自然观的最高境界。"天人合一"，即人们的生产活动和社会生活应当顺应宇宙的自然规律，从而达到人与宇宙自然万物和谐相处，共同发展的目的。老子的"人法地，地法天，天法道，道法自然。"就是说人效法于地，地效法于天，天效法于道，道效法自然。古人认为，宇宙运行、阴阳变化、四时交替，凡此种种，都有内在

---

① 李砚祖. 论设计美学中的"三美". 黄河科技大学学报, 2003（1）：62.
② 赵农. 中国艺术设计史. 西安：陕西人民美术出版社, 2004.

的自然规律，人们的各种实践活动，从修身到治国，都要顺应自然的规律。"法自然"的自然不仅是自然界的意思，还表示世界万物的自然本性和规律性，这是人合于自然的宇宙观。①

《天工开物》是中国明代的一部综合性科学技术著作，记载了明代中期以前大量的工艺技术，是对《考工记》造物思想的延续，该书重视日用品功能的设计，体现了人文关怀的情感色彩，在技术上强调"天时、地利、人和"的思想，以及法、巧、器的结合。

在中国古代艺术设计中，用与美的统一实际上就是文与质的统一。作为艺术设计的原则，用与美的统一早在先秦时代就被人注意到了。如儒家的创始人孔子主张"文质兼备"。孔子（见图 1-3）的"文质统一"思想是美与用、美与善的合理状态，是合乎功用目的，合乎道德规范、合乎人的情感表露。② 我们从孔子对《诗经》的评价，如"哀而不伤，乐而不淫"，"思无邪"等话语中，不难看出孔子的中庸态度。

在中国古代文化中，玉材作为一种特殊的材料，扮演着一个重要的角色。玉石，汉代许慎在《说文解字》中对它有这样的解释："玉，石之美者"。玉，因为它所具有的天然特征被人们赋予各种特殊的含义。孔子阐明玉有十一德，即：仁、义、礼、知、信、乐、忠、天、地、道、德。这些品德是根据玉材相应的各种特征来隐喻君子的良品，儒家思想将美玉的十一德作为规范君子品德的标准，于是君子佩玉，不是为了乔装打扮，而是规范自己的言行，操守儒家"君子比德于玉"的信条。

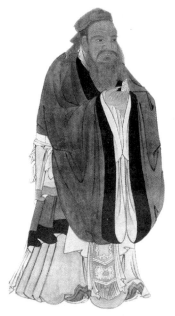

图 1-3 孔子画像

中国传统文化讲究人与人、人与物之间的和谐共处，以温和、善良为美德，因此在产品设计中表现得深沉含蓄，造就了中国传统艺术注重传神韵味的内心体验，崇尚平淡自然、朴素幽深的意境，注重意境与内涵，形成了追求精神内涵和自然朴实的风格。

古人是相信审美力量的，文饰与政治的成败有关。在古代礼制的时代里，文饰、礼仪之美体现了一种基本的社会理念或政治原则，所谓"见其礼而知其政"，表现出了儒家重视文饰之美在维护社会方面的价值作用。"礼"是对社会的进步程度和有序化程度的一种评判或衡量，每一个形状、色彩、图形，都是一个象征，由此引起人的联想，产生出崇敬、威严等情绪思想，以此来规范社会民众，它起到了调整社会秩序的作用。

在西方，20 世纪的设计艺术最引人注目的运动大概就是功能主义，这是 20 世纪初产生并在设计艺术领域中占主导地位的一个设计思潮，它所强调的功能，主要是实用的功能。无

---

① 罗森. 中国古代的艺术与文化. 北京：北京大学出版社，2002：76.
② 凌继尧，徐恒醇. 艺术设计学. 上海：上海人民出版社，2006.

论是建筑还是工业产品、服装染织还是包装广告，实用功能始终是第一位的，甚至是产品唯一的功能。功能主义设计观改变了设计为权贵服务的立场方向，为社会大众提供价廉实用的设计，其动机是良好的，这种追求实用功能而抛弃审美的思想观念深刻地影响了当时的各种设计运动。

包豪斯的艺术家和工程师们使工业化的大批量产品既廉价实用，又美观大方而富有创意。他们根据工业化生产方式的要求及特点，对艺术语言进行科学的研究，把组成设计艺术的基本语言点、线、面从艺术中分离出来，使这些艺术的基本语言为工业产品服务。包豪斯的创始人格罗佩斯，主张艺术与技术相统一，实践能力与理论素养并重，强调设计的目的是人而不是产品。

20世纪50年代盛极一时的国际主义设计运动是"功能主义"思潮的极端表现。米斯·凡德洛的功能主义思想"少就是多"成为现代主义设计的原则（见图1-4），该运动强调功能、反对装饰。1958年，米斯·凡德洛与菲力普·约翰逊设计的西格莱姆大厦（见图1-5），这是一个色彩单调的黑白两色的玻璃盒子建筑，这种机械、单调、冷漠的风格强调高度的实用功能，形成高度的理性形式，在减少主义原则的引导下最终导致"形式服从功能"的需求。

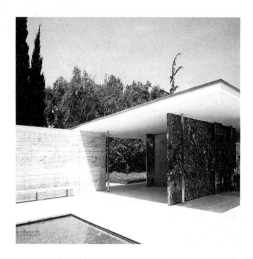
图1-4　巴塞罗那博览会德国馆　米斯·凡德洛设计

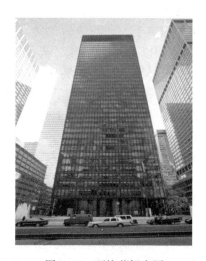
图1-5　西格莱姆大厦

实际上，所谓"功能"，不仅指合乎目的性的使用功能，还涉及生产成本和效能的经济因素，而且也与社会与环境相协调，以及人在使用中的舒适和视觉上的愉悦美观，设计艺术以实用、审美为主，兼带经济和环境因素，成为"实用"、"经济"、"环境"、"审美"4个方面的统一。

当功能主义的思想逐渐定型，成为设计界普遍遵守的原则之后，一大批年轻的设计家，他们高扬着"装饰"的旗帜，"主张以装饰手法来达到视觉上的丰富，提倡满足心理要求，

而不仅仅是单调的功能主义中心"①  于是,"少就是多"很快变成了"少就是乏味"。一种含义明确、风格繁杂但有明显符号可寻的"后现代主义"设计就形成了。

后现代主义设计所崇尚的装饰、娱乐性,与单一实用的思想对抗,无形中影响了人们的行为习惯和趣味追求。它为人们创造了一个舒适、美观的生活劳动环境,使生活与劳动由枯燥平凡的沉重负担,变为一种美好的享受。这一目的的实现,必须由设计家通过审美创造与实用功能的融合来达到。

中外设计思想对实用功能与审美功能分分合合的历史事实,帮助人们理清了用与美、物质与精神、造物与文化的关系。

**2. 设计的以人为本**

设计的成果表现,给消费者的第一印象往往是产品的外观造型(见图1-6),而其形态的背后,是综合各种因素而形成的。这些因素包括人的、社会的、自然的、技术的、心理的等因素,它们伴随着人类社会的进步而越来越活跃,它们之间的关系也随着人类社会的进步而越来越错综复杂,越来越不可分离。②

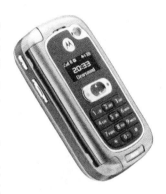

图1-6 摩托罗拉A630手机

设计是艺术、技术和经济相结合的产物,设计是人类为了实现某种特定的目的而进行的有计划的一系列创造性活动。设计从莫里斯发起的"工艺美术运动"起,经过包豪斯的设计革命一直发展到今天,已经有了百余年的发展历史。

当时间的车轮步入现代文明时,人类正处于生产力高度发展的信息社会,在以计算机为中心的技术革命以后,人的智慧潜力也如前三次的技术革命一样,人的体力已经被空前解放出来。随着设计对整个社会生活带来深刻的影响,无疑,在最新的设计技术推动下,人类社会的环境和内部结构已经发生了质的变化。人类已经不仅仅满足于从无到有的过程,而是在各方面追求着最优化的方式,设计则是这种追求最优化方式的活动。

现代设计是20世纪60年代以来兴起的一门学科,其主要内涵为"设计哲学"、"设计科学"、"设计工程"或"设计方法学"。主要探讨设计的一般规律和方法,它涉及哲学、心理学、生理学、工程学、管理学、经济学、社会学、美学、思维科学等领域,是研究和开发设计方法论的学科。

今天,设计不仅意味着对社会生活物质基础的创造,还意味着对人类未来理想社会建设的规划和预见,标志着设计更直接地从物质上、精神上关注以人为本、以人为核心、以人为归宿等主题。

(1) 设计是为人创造一种最优化方式的过程

---

① 王受之. 世界现代工业设计史. 广州:新世纪出版社,2004:295.
② 张同. 多级化产品形态开发. 包装与设计,2002(3):85-86.

设计艺术是一门综合性的交叉学科，它是联系人—产品—环境—社会的中介，直接影响人的生活方式。随着社会发展与进步、物质的极大丰富、消费层次进一步细化，消费者给设计提出了新的要求，人们不仅需要产品的使用功能，对产品的精神功能需求也不断提高，需要心理的、艺术的、思想的、社会的追求。通过以上要素对形态关系的分析，设计要将产品的功能、材料与工艺、人机工程学、色彩、心理这几个方面的要素与形态系统综合分析考虑。

设计是为人创造一种最优化方式的过程，设计的对象是产品，其实质是优化产品以为人服务的。由此，我们可以看出，设计的最根本目的不是设计有形的产品，而是设计一种使用方式，一种合理优化的使用方式，产品仅仅是这种方式的载体（见图1-7）。回顾历史，我们可以看到，设计这门学科的诞生与兴起是造物史上第一次主动将人的需要与产品的使用方式、材料、结构、工艺技术及流通方式联系在一起的，它从一开始就坚决反对孤立地谈论材料美、色彩美、工艺美、技术美、装饰美和风格美，它不仅反对装饰上的"洛可可"，也鄙弃包装上的"豪华"和"唯美"倾向。

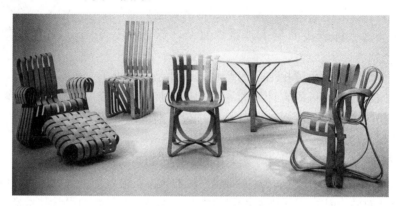

图1-7 Cross Check 家具系列

设计越来越关注人们精神，也就是心理层面的需求，因而产品的形态越来越注重其语义的传达。美国心理学家马斯洛在这方面提出了需要层次论，揭示了设计的实质。马斯洛在1943年所著《人的动机理论》一书中提出将人类需要从低到高分成五个层次。即：生理需要、安全需要、社会需要、尊重需要和自我实现需要。马斯洛认为上述需要的五个层次是逐级上升的，当下级的需要获得相对满足以后，上一级需要才会产生。

同时，现代高科技产品的信息含量越来越多，产品造型依附于传统形式的程度却超来越小，使用者须透过一定的造型符号来执行产品的机能。设计是研究人造物的形态在使用情境中的象征特性，它突破了传统设计理论将人的因素都归入人类工程学的简单作法，扩大了人类工程学的范畴，突破了传统人机工程学仅对人的生理机能的考虑，将设计因素深入到人的心理、精神等方面。

（2）设计的适用性

合理的使用方式是工业设计的原则，是人类社会发展历史阶段的见证，是人类社会未来

的雏形。"使用"是指人的行为过程;"方式"是人类文明的具体化;"合理"是审美标准。设计就是为人创造合理的使用方式,从而影响整个人类的生活方式。从这个意义上说,设计是文化,是物质文明与精神文明的反映。它包含了人的主观因素,凝聚了人类的智慧和价值观念,是这个时代信息反馈的总和。

设计以人为本体现在设计的适用性上,它是指设计对环境和对人的适合设计,它是设计存在的依据,因为设计的终极目的就是改善人的环境、工具以及人自身,而且考虑到将来的发展。

设计对人的适用性体现在设计的目标是满足大多数人的需要,而不是为小部分人服务,尤其是那些残疾人,更应该得到设计师的关注。"以人为本"的设计观念使设计师开始把更多的目光从产品转移到人身上,因此,设计出更符合人性化的产品是设计师更高层次的追求目标。

在强调为人设计的今天,设计师应该考虑不同的人,不同的阶层的需要,同时,设计的产品也应该强调其与用户的关系,从而形成多样化的互动的设计形式。比如"活性结构"的家具,这种家具有可以移动和更换使用的台面,用户还可以根据自己的需要随时调整结构,这都充分的体现出了设计以人为本的基本特征。

(3) 设计的平等性原则

另外,设计的以人为本还有一个重要的内容,就是设计的平等性原则在设计实践中的具体体现。以人为本,就是要充分考虑人的实际情况,以人的健康生存发展作为目标,充分考虑人与人之间、人与环境之间的协调性。这种内在含义决定了它与设计平等性之间互为因果的关系。人与人之间的协调性需要通过建立平等的关系来体现,人与环境的协调性的形成,同样需要通过平等的方式来实现(见图1-8)。

通过设计实践建立的"和谐社会",成为人类在进化发展过程中逐渐明确的一种认识。"和谐社会"这个比较抽象的概念,借助设计实践及其产物,在事实上变得直观起来。"服务于现实的人"作为设计实践在"和谐社会"主题下的实践,使人类的思维变得越来越现实,"以人为本"的思想进一步得到巩固。

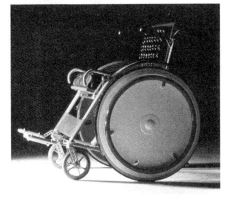

图1-8 Carna轮椅

## 1.1.2 设计是艺术与技术结合的产物

艺术、技术和手工艺,这三者在传统社会中曾经是混而不分的一件事,当社会发展到一定程度时,三者的分化便成为一种必然。在西方,艺术和技术几乎同时从手工艺中分化出来。当艺术和技术相继从手工艺中分化出来后,现代设计诞生的前提条件便成熟了。在一定程度上,现代设计可以看作是艺术与技术结合的产物。落实到操作层面,也就是由艺术家和

工程师联手设计产品的性能和样式。

柯布西耶的现代主义宣言明确表达了艺术家向"无名的"工程师学习的愿望。柯布西耶指出:"无名的工程师们,锻工车间里满身油垢的机械工匠们,构思并制造了这些庞然大物,如果我们暂时忘记一艘远洋轮船是一个运输工具,假定我们用新的眼光观察它,我们就会觉得面对着无畏、纪律、和谐与宁静的、紧张而强烈的美的重要表现。"①

柯布西耶被视为功能主义的代表人物之一。所谓的功能主义,并不是不要美,对于柯布西耶来说,功能主义绝不意味着只考虑实用和社会经济效益,正相反,功能主义反倒意味着一种更高的艺术追求。"艺术是一件严肃的事",只是,艺术家不再是原来意义上的画家、雕塑家,而是一位积极的劳动者,他处在"飞机发明者的精神状态之中",与沸腾的时代一起前进,一起进步。柯布西耶设计的朗香教堂如图1-9所示。

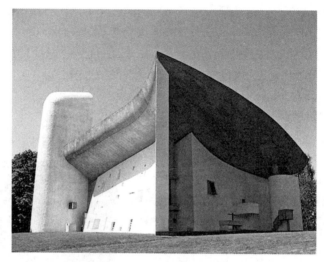

图1-9 柯布西耶设计的朗香教堂

## 1.2 设计学的研究对象

### 1.2.1 设计史

从历史的角度看,设计"孕育于18世纪60年代工业革命后的英国,诞生于20世纪20年代的德国,成长于20世纪30年代后的美国。其间经历了18世纪中叶至19世纪初的机械化萌芽时期和19世纪早期莫里斯的手工艺运动等重要时期"②。19世纪末20世纪初,"新艺

---

① 柯布西耶. 走向新建筑. 西安:陕西师范大学出版社,2004:88.
② 简召全. 工业设计方法学. 北京:北京理工大学出版社,2000:3.

术"运动成为涵盖一切的风格,以法国为中心的新艺术运动(以曲线的设计运动)和在德奥兴起的分离派运动(以直线作为主题),主张有个性的创作自由,"新艺术"线条在于对审美理性的呼唤。与此同时,1889年法国建造了埃菲尔铁塔,形成了以构造学为标志的造型新纪元,功能主义也相继兴起。1907年成立了德意志工作联盟,其宗旨是"美术与工业,手工操作相结合,为创造优质的生活用品而奋斗。"1893年美国建筑师沙利文提出了"形式追随功能"的口号之后,功能主义由赖特继承并发展起来。

包豪斯的现代设计教育体系对设计教育与实践产生了巨大的影响,包豪斯从功能主义出发,追求生活和科学的完美结合,设计和人的需求完美结合。但它冷酷的几何图形与摒弃装饰的主张,在后现代主义眼中已成为罪过,"后现代主义"开始向现代主义挑战,鼓励向视觉的丰富性与多样性回归,他们认为,设计更应关注人的需求。

1. **工业设计的起源——工业革命**

从某种程度上说,现代设计的起源可追溯到工业革命和机械制造的诞生。18世纪下半叶发生在英国的工业革命,掀开了人类历史的新纪元,工业革命首先发生在工业资本充足的英国,后来扩展到了整个欧洲大陆和世界上的许多国家。蒸汽机的使用而引发的生产方式上的变革,大大加速了人类文明发展的历程。工业革命使得手工艺师不得不承认技术的力量和瞬息万变的社会需求,工业大生产所带来的劳动分工精细化和生产过程的复杂化造就了设计师这一职业。

英国的工业革命首先是从新兴的纺织工业开始的。18世纪60年代,纺织工哈格里夫斯发明了"珍妮"手摇纺纱机(见图1-10),使纺纱的效率成倍提高。1733年,工匠凯伊发明了"飞梭"机,将人的双手从重复劳动中解放出来,大大加速了织布的速度。1771年阿克莱特发明了水力纺纱机,并建立了第一座水力纺纱厂。在此基础上,瓦特终于制成了世界上第一台蒸汽机,实现了对热能的转化和利用。到了19世纪初,特里维西制造了第一辆蒸汽火车头,到了19世纪40年代,英国已经完成了工业革命,成为世界上首屈一指的经济大国。

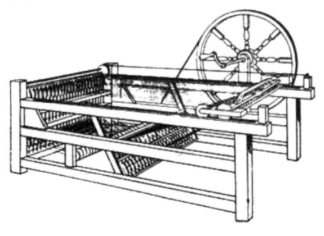

图1-10 珍妮纺纱机

工业革命很快扩展到了欧洲大陆和北美的一些国家。继蒸汽机的发明之后，1835年电报发明，1876年电话和电灯相继出现，1884年世界上第一条电气化铁路建成，人类从"蒸汽时代"步入了"电气时代"。电力成为人类最重要的动力和能源之一，在各个领域取得了无可比拟的优越性。电话、电灯、电冰箱、洗衣机、电视机的设计成为了人类生活的一部分，人类的生活面貌和生活方式发生了翻天覆地的改变。1859年，法国的工程师莱诺尔发明了内燃机，德国人奥托发明了四冲程内燃机，随后，人类飞行的梦想也随之实现，1903年，美国的莱特兄弟成功地进行了第一次飞行试验，1909年，布莱利·奥特驾驶着自己设计的飞机飞过英吉利海峡。

设计是工业革命的产物。19世纪末到20世纪初，人类历史发展的新纪元开始了，新材料、新技术和新的生产方式层出不穷，一个新的设计时代开始了。工业时代所带来的翻天覆地的变革，使整个世界的生活方式发生了彻底的改变。

## 2. 工业革命时代产生的设计

标准化是工业生产的产物，工业设计的核心就是零部件的标准化和合理化，它使设计摆脱了手工艺的传统，步入了现代设计，标准化是现代工业设计的基础，对现代设计产生了极大的影响。在19世纪中期，工业革命开始的机械化大生产，使产品的批量生产成为可能，20世纪初，西门子和德国通用电气公司都制定了一系列的标准，德国著名设计师贝伦斯设计八角形电水壶时（见图1-11），采用标准化的零件组合方式，满足了消费者不同的需求和不同的审美趣味，这项创造性的工作使贝伦斯成为现代意义上第一位工业设计师。

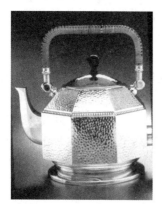

图1-11 贝伦斯设计的八角形电水壶

19世纪末英国莫里斯的"工艺美术运动"为现代运动的发展打下了坚实的基础；1907年，一群设计师建立了德意志制造联盟；第一次世界大战末，荷兰风格派艺术运动使新的设计概念几何化；直到20世纪早期，格罗佩斯于1919年成立了包豪斯，现代设计才真正意义上形成。包豪斯的目标就是通过设计师的努力和对新技术的展现，设计出实用和有美学价值的产品。

1937年那基在芝加哥成立了"新包豪斯"，美国是最成功的工业设计国家之一，纽约也是世界设计之都，纽约现代艺术博物馆，收集了包豪斯现代主义和功能主义经典作品。1908年，美国的亨利·福特（Henry Ford）推出了"和风"型小汽车（见图1-12），公司为了降低成本，引进了流水生产线。

1954年，美国举办了斯堪的纳维亚设计展，产生了"斯堪的纳维亚设计"思潮，北欧的现代设计引起全球的注意，斯堪的那维亚国家所处的纬度偏高，北欧的寒冷使得人和室内陈设的关系极为密切，这就要求设计师必须注意人的心理及生理感受。设计大师阿尔瓦·阿尔托（Alvar Aalto）提出了"有机功能主义"的口号，他的设计多采用某些有机形态和木

材阿尔瓦·阿尔托设计的椅子如图1-13所示。

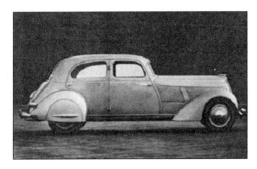

图1-12 福特"和风"型小汽车

图1-13 阿尔瓦·阿尔托设计的椅子

## 1.2.2 设计学的学科体系

任何科学的发展与研究，都会有相应的理论作为支撑。设计艺术是一门关于设计艺术的科学，作为一门科学，设计艺术是对人类艺术设计实践和成果进行再认识的学科，是关于设计艺术规律的学科体系。因此，设计与其他学科的交叉研究便为设计学学科体系的丰富提供了资源。设计美学、设计经济学、设计社会学、设计心理学、设计民俗学、设计传播学、设计伦理学等都属于设计学科体系的范围。

设计艺术这个大学科可分为三大类。

**1. 自然科学类**

包括与设计相关的工艺、材料、结构、环境的研究，这些研究涉及物理学、化学、生物学、地理学、气候学、生理学、心理学、人机工学等。

**2. 社会科学类**

涉及美学、法学、社会学、经济学、文化学、伦理学、宗教学、人类学、管理学、市场营销学、传播学、民族学等。这其中包括对设计的审美功能、象征功能、教育功能的研究。

**3. 技术类**

即设计师所应具有的基本技能，包括制图、素描、色彩、构成、效果图技法、计算机辅助设计、模型模具技术等。

设计艺术研究是一门对设计艺术基本特征、基本问题和基本原理作综合研究的理论学科。具体地讲，是对设计艺术的本质、特征、作用、发生及变迁规律以专项探索的学科。了解设计学的学科体系，有助于我们更加深入地理解设计艺术理论的研究对象。

关于设计学科所涉及的相关知识体系，戴端在《产品设计方法学》一书中指出以下8个层面。[①]

---

① 戴端. 产品设计方法学. 北京：中国轻工业出版社，2005：2.

① 设计主体研究：研究人的生理特点——人体工学、人体解剖学、行为科学等。

② 设计媒体、环境研究：研究形成产品与环境的诸因素——材料、构造、工艺技术、价值分析、环境保护等。

③ 设计思维研究：指"设计心理学"的研究和创造性设计思维的本质研究。

④ 设计管理及过程研究：指设计目标、设计组织、设计过程模式，设计策略和设计成本控制等。

⑤ 设计技术研究：指设计技能、计算机应用等。

⑥ 设计文化：指设计文化、设计感性等研究。

⑦ 设计传播研究：研究设计流通方式——图像学、视觉传达、陈列、展示信息等特点。

⑧ 设计功能研究：研究审美功能、象征功能、教育功能等。

从我国设计艺术学学科发展的现状看，其架构正逐步形成一个全面的、系统的学科理论框架。李砚祖教授将当代设计艺术学学科体系研究的基本框架进行了概括和整理，他在"设计艺术学研究的对象及范围"一文中，概括出设计学学科体系为以下10个方面：[①] 设计艺术哲学研究；设计艺术形态学、符号学研究；设计艺术方法学研究；设计决策与设计管理研究；设计艺术心理学研究；设计艺术过程与表达研究；设计艺术的经济学、价值学研究；设计艺术的文化学、社会学研究；设计艺术的教育研究；设计艺术批评学与设计艺术史学研究。

具体分析如下。

① 设计艺术哲学研究：包括设计艺术的定义、设计艺术的感性与理性、设计艺术的内容与形式、设计艺术的美学、设计艺术的哲学基础、设计艺术的认识论等。

② 设计艺术形态学、符号学研究：包括设计艺术的形态分类、形态的组织与结构、形态的特征、视觉与形态、形态与符号、设计艺术符号学等。

③ 设计艺术方法学研究：包括各种设计艺术的方法及方法学、方法学理论分析、计算机辅助设计与艺术创作等。

④ 设计决策与设计管理研究：指设计决策理论、建模理论、设计任务的管理、设计组织的管理、设计过程的管理、设计质量的管理等。

⑤ 设计艺术心理学研究：包括设计艺术思维本质、思维机制、创造学理论、设计心理、接受与消费心理、理性与感性工学研究等。

⑥ 设计艺术过程与表达研究：指艺术设计任务分析、艺术设计过程模式与一般设计过程模式、艺术设计过程的特殊性、设计艺术表达等。

⑦ 设计艺术的经济学、价值学研究：包括设计艺术生产的经济学性质、客户关系、设计与市场、设计艺术的经济价值、科技价值、社会价值、审美价值、伦理价值及其互为关系等。

---

[①] 李砚祖. 设计艺术学研究的对象及范围，清华大学学报：哲学社会科学版，2003（5）：69-80.

⑧ 设计艺术的文化学、社会学研究：指设计与文化、设计艺术的文化特征与本质、造物设计与社会设计、设计艺术的社会学等。

⑨ 设计艺术的教育研究：指设计艺术教育宗旨、教育方法、教育内容与体系、历史经验分析、设计师的素质、职责等。

⑩ 设计艺术批评学与设计艺术史学研究：包括艺术批评与设计艺术批评、批评模式与理论、设计艺术批评的标准与理论、艺术史与设计艺术史、设计艺术史学理论等。

### 1.2.3 设计批评

设计批评是现代设计理论不可分割的组成部分，设计批评是对设计实践进行分析研究，进而做出判断和评价的一种科学活动，它着重于评价具体的设计作品、设计文化、设计思潮、设计运动等。设计批评能帮助我们清晰地洞察设计现实，还能帮助我们理解那些著名设计作品的内涵，可以说，设计批评把我们带到设计的前沿，设计批评能赋予我们深刻的分析力、判断力，使我们了解设计的本质、设计的价值和设计的社会问题，设计批评能够提升大众的审美趣味，是对设计的正面直视。

回顾设计史，我们可以看到设计批评在西方从来没有间断过，如设计师莫里斯、拉斯金等，他们对设计批评的地位、作用与创造价值都有清醒的认识。"工艺美术运动"是现代设计史上第一次大规模的设计改良运动，它的历史意义与作用标志着现代设计史的开端。而作为这场运动的主要领导者，并被誉为"现代设计艺术之先驱"的莫里斯，就针对当时设计领域中粗俗的工业产品和手工艺品，结合自己的亲身体会提出了尖锐的批评。

莫里斯等人针对当时大工业生产造成技术和艺术脱节等弊端，倡导造型艺术与产品设计紧密结合，艺术家与工艺匠人合作，通过艺术与手工艺的结合来达到改良日用品的设计目的。他认为，艺术的主体部分应该是实用艺术，他说："我没有办法区分大艺术与小艺术，这种区分对艺术并无好处。因为一旦如此区分，小艺术就变为无价值的、机械的和没有理智的东西，失去对流行风格或强制性改革的抵抗能力。另一方面，由于没有小艺术的帮助，大艺术也就失去了大众化艺术的价值，而成为毫无意义的附属品或成为有钱人的玩物"。①

莫里斯坚决反对脱离社会土壤的唯美主义，他认为设计师的"产品是为千百万人服务的，不是给少数人赏玩的"。"设计工作必须是集体劳动的结果"。② 此外，他指出"我所理解的真正意义上的艺术就是人在劳动中的愉快表现"，是"为人民所创造，又为人民服务的，对于创造者和使用者来说都是一种乐趣。"③

莫里斯不仅持此种设计观与批评观，而且还身体力行地与朋友们联合创办了"莫里斯公司"，自行设计、生产各类生活日用品与装饰品，其目的就是为了对抗工业生产的粗俗，挽

---

① 王受之. 世界工业设计史略. 上海：上海人民美术出版社，1987：11.
② 王受之. 世界工业设计史略. 上海：上海人民美术出版社，1987：12.
③ 邬烈炎. 外国艺术设计史. 南京：江苏美术出版社，2001：157.

救手工艺的衰亡。他有一句名言是值得记住的："不要在你家放一件你认为不美的东西。"

艺术理论家拉斯金更是站在社会改革的高度来审视设计问题，它透过设计在工业化过程中所面临的挑战，发现机械化大生产剥夺人们的创造性，他主张设计是"具有审美价值的产品"，并在手工艺产品的制作中看到人的创造性。

尽管拉斯金对当时工业设计的产品持否定态度，但他在一定程度上预感到工业与艺术两者必将最终结合的发展趋势。他说"工业与美术现在已齐头并进了，如果没有工业，也无美术可言。各位如果看到欧洲地图，就会发现工业最发达的地方，美术也最发达。"

莫里斯、拉斯金等人对设计学科发展的贡献，他们在设计史上的地位与作用，都是重要而不容置疑的。由于他们重视设计批评，所以他们的观点与理论具有创造价值，也由此推动了设计学科的发展，为进一步探讨设计问题奠定了深厚的理论基础。

设计批评是针对设计实物、设计现象和设计问题，给予正确而客观的理论分析与评价指导。设计批评所涉及的对象可以是设计师、设计作品、设计现象，也可以是设计观念、设计思潮。设计批评将审视设计意识、设计观念，为设计创新提供强有力的理论支持。这是因为设计创新的过程就是以批评的态度来看待设计现存的状态，设计师也同时扮演着批评者的角色，任何的设计使用者、欣赏者也都是设计批评者，当人们站在不同的角度以设计批评的意识来看待设计，就可以促进和提高设计的整体水平。

当然，设计批评标准的建立应该来自专业人员的评判。因此，提高社会大众的设计批评和设计审美观念，提高大众对设计审美趣味的认知是设计师的历史使命，也是设计师义不容辞的社会责任。

设计批评通过直接参与指导设计实践，可以使设计师更清晰、更敏锐地反省和修订设计，为设计创新构筑理论基础。设计批评要依靠视知觉判断，使用功能分析等媒介和手段来确立自身的评论模式。设计批评体现了通过对设计本体的深度审视和评判，进行社会化传播的一种科学性思维理念。

到了21世纪，人类已经进入了一个新的设计时代，时代呼唤设计批评。只有提供广泛的批评言论空间，才有可能真正地调动起社会各界的言论积极性，发挥设计批评的效力。

# 第 2 章

# 中外设计源流

## 2.1 中国设计艺术源流

### 2.1.1 陶瓷设计

#### 1. 原始陶器

所谓原始"彩陶",是指一种绘有黑色、红色的装饰花纹的红褐色或棕黄色的陶器。这个时期的文化,称之为"彩陶文化"。在新石器时代,华夏大地上产生了许多有代表性的"文化",如黄河流域的仰韶文化;长江流域的屈家岭文化;东南沿海的河姆渡文化、青莲岗文化;中原的大汶口文化;以及新石器时代晚期的山东龙山文化、甘肃齐家文化和浙江良渚文化等。因为彩陶最早在河南渑池仰韶村发现,所以也称"仰韶文化"。仰韶文化尤以彩陶最为突出,这些陶器既实用又美观,可以将其称为是原始艺术和原始科技的完美结合。

仰韶文化主要分布在黄河中上游地区,这一系统的文化层在我国西北甘肃、青海、陕西、河北、宁夏等地均有发现。6 000 年前,我们的祖先已经用他们的勤劳和智慧创造了精美的彩陶。

彩陶的造型品种繁多,如汲水用的尖底瓶、葫芦瓶;饮水用的钵、碗、杯;蒸煮食物用的鬲、甗、鼎;盛储食物用的盆、罐、瓮等,总之是按不同用途而确定其基本造型的。轮廓线普遍圆浑饱满,器身大小比例符合实用要求。例如仰韶文化半坡类型的尖底瓶汲水器(见图 2-1),其基本形状为小口、尖底,腹部置有双耳。双耳除了系绳之用,还具有平衡重心的作用,使注满水后的容器能自动在水中直立,底尖便于下垂入水,也易于注满,造型设计可谓轻巧实用。如果用三只尖底瓶互相依靠加温就

图 2-1 尖底瓶汲水器

比较安全，人们受到这个启示，进而创作出三足的鬲和鼎。它不仅外貌完整，富于变化，而且使用时安定稳妥。尤其鬲的三个足使受热面增大，取热效果好，这些符合科学原理的造型，显示出原始人的聪明与自信。

(1) 半坡型

以陕西西安半坡的彩陶为代表，纹饰单纯，几何形图案常用直线、波线和折线等几种基本线条组成，具有一种淳朴和稚拙的情趣。半坡彩陶的纹饰多用黑色绘成，显著特点是动物形花纹较多，半坡型彩陶的鱼形花纹，起先是写实的手法，逐渐演变为鱼体的分割和重新组合，有一种人面形和鱼形在一起的花纹叫"人面鱼身"纹，是人面与鱼形合体的花纹，在一个人头形的轮廓里面，画出一个鱼的图案，具有"寓人于鱼"的特殊意义（见图2-2），是最具有代表性的装饰纹样。[①] 半坡型鱼纹又可分为单体鱼纹和复体鱼纹。所谓复体鱼纹，是由两条或两条以上的鱼纹抽象化、几何化、样式化，形成横式的直边三角形组成的装饰图案。

(2) 庙底沟型

以河南三门峡庙底沟遗址出土的彩陶为代表。其装饰多用用直线和曲线结合，构成曲边三角形，也有带状纹、垂弧纹、平行条纹、圆点纹、回旋钩连纹、网格纹、羽状叶纹等。鸟纹在庙底沟型的应用中更多，纹饰的黑白双关是它的特色。庙底沟彩陶主要绘几何图案，纹饰的组合富有弧线的美，装饰在器皿膨胀的腹部上，既显得整体造型丰满，又给人一种流畅的感觉。另外，花纹一般都画在器皿外部，除少数用红彩外，其他多为黑彩，有时罩有红白陶衣，色彩效果更好。

(3) 马家窑型

以甘肃临洮县马家窑出土彩陶为代表，后来称为马家窑文化。马家窑型彩陶（见图2-3）的艺术特点，可归纳为以下特点：点和螺旋纹。点的运用，成为这个时期装饰的特点。在点的外面装饰螺旋纹，有动的感觉。因此，马家窑型彩陶的艺术风格可用旋动、流畅来形容。装饰面积较大，往往遍布器物内外，给人以多变化的感觉，与半坡和庙底沟型相比，显得更

图2-2　人面鱼身盆

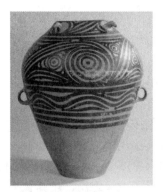

图2-3　马家窑彩陶

---

① 田自秉. 中国工艺美术简史. 北京：知识出版社，1985：11-13.

为精致美观。

1973 年初，在青海大通县孙家寨出土一件舞蹈纹盆，内壁绘舞蹈纹样，五人一组手拉手面向一致。彩陶盆的装饰意匠独出心裁，舞蹈队列在盆的内壁上部，如盆中盛水，舞蹈群则似舞于池边、柳下，并和池中倒影相映成趣。人头侧各有一条斜线，好似为发辫，这里展示的原始舞蹈，尽管非常简略，但那明朗质朴的动作，展现了原始人纯真的感情和炽热的情绪。这种舞蹈或许属于原始巫术活动，或许仅是劳动之余的游戏歌舞。[①]

（4）半山型

半山型彩陶的装饰，其图案组织大体可以分为两种：①用漩涡纹（或称螺旋纹）组成装饰；②用葫芦形纹作面的分割，使装饰面区分数个单位。并流行运用锯齿纹，彩绘的线条红、黑相间，产生一种富有变化的节奏美。

（5）马厂型

马厂型彩陶（见图 2-4）的装饰纹样，大体是从繁逐渐演变为简。常见的有折线纹、回纹，而以人形纹（或称蛙纹）最有特色。有人认为这是作播种状的"人格化的神灵"，人形纹是马厂型彩陶的特点。

（6）大汶口文化

距今约 5 000 年，大汶口文化红陶器皿中，有一个兽形鬶，它长 21.6 厘米，高 22 厘米，宽 14 厘米，形似站立的狗正在昂首狂吠，既有圆腹保证容量，又有粗颈可使水流通畅，同时四足稳稳当当地站立，是一件较为典型的赏用结合的早期作品。

（7）龙山文化

原始"彩陶"还有典型的龙山文化，龙山文化最突出而有代表性的艺术品是黑陶（见图 2-5），它是以山东为中心，薄而光的蛋壳黑陶大量出现，是这类黑陶设计的突出特征。黑

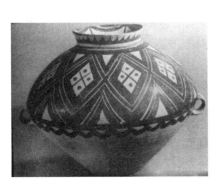　　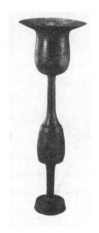

图 2-4　马厂型彩陶　　　　　　图 2-5　龙山文化高足

---

① 田自秉. 中国工艺美术简史. 北京：知识出版社，1985：15.

陶的精致品，器壁仅 0.1～0.2 厘米厚，被考古界称为"蛋壳陶"。"蛋壳陶"的大量出现，显示了原始社会陶器制作技术的最高水平。以作为炊煮器的造型为例，扩大了用火加温时受热的面积。器颈部高拔，口前部有冲天鸟状，宛如一只昂首挺胸的大鸟，形态别致，体现了匠师实用与美观有机结合的造型设计思想。

原始彩陶的装饰设计，基本上是以几何纹的形式出现的。这种装饰图案的产生，主要是由于以下几个方面：古代陶器表面往往有编织纹的遗留；由于编织纹的有规则而又富于变化的织纹组织，启发人们进行模拟，有意识地运用在陶器装饰中。几何纹和劳动节奏感有内在的联系，产生着影响，图腾崇拜使各个部落为了共同的利益，形成表号化，从而也创造了几何图案。图案从山、水、鱼、鸟等事物进行抽象化，从写实到高度概括，从而构成各种几何纹，特别是和生活有直接联系并具有深刻影响的事物。

原始彩陶图案设计中形式法则有以下几种。①对比法：它采用了大小、黑白、虚实、曲直、横竖、长短、动静等，产生丰富多彩的装饰变化。②分割法：它以达到装饰上的节奏和韵律的美为目的。③多效装饰法：它为了设计出适用的设计意象和多面结合的艺术构思。④双关法：是彩陶工艺的一种卓越的装饰手法，双关可分形体双关和色彩双关两种。[①]

2. 瓷器

瓷器是我国劳动人民的伟大创造，商周时代用高温烧成原始瓷器已具有某些瓷器的特点。劳动人民经过长期摸索，发展到汉晋，烧成了青瓷，烧结度较高、胎骨坚硬细致紧密、气孔率和吸水率很低、叩之能够发出清脆的声音，具备了瓷器的基本特征。

汉代瓷工艺的发展，代表作品如河南信阳出土的"青瓷碗"，洛阳出土的"绿釉四耳罐"

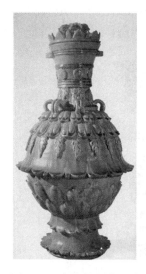

图 2-6 青瓷仰覆莲花尊

等。汉代釉陶中的低温铅釉（北方产品）和薄釉硬陶（南方产品）也都具有鲜明的时代特点和地区风格。汉代瓷器数量大，品种多，釉质除青釉外，还有灰白色釉。从出土实物考察，青瓷至魏晋南北朝时代，已达成熟阶段，南北朝的青瓷器设计，典雅秀丽，温润柔和，器皿造型端庄挺秀又饱满浑厚。青瓷，是一种青白色瓷器。六朝的青瓷产地，主要是以浙江地区为中心。六朝青瓷，标志着中国制瓷业的成熟。南方的青釉器物，一般胎骨较厚，质地细腻坚硬，烧成火候相当高，釉色呈水清色，釉层较薄，光泽透明。在造型和纹样上，青瓷也有很多发展，如整体造型塑成骆驼、羊等动物，尤以青瓷羊最为精彩。还有鸡头壶造型等，另外有随佛教艺术而兴起的仰覆莲花尊等，南北朝有一种具有较高艺术性设计的瓷器，又名仰覆莲花瓷尊（见图 2-6），它新颖别致，尊体以腹为中心，上下部塑饰各个方向的三层莲花瓣，层层相接，尊底也塑成莲花瓣形，全尊共七层。肩部有耳，颈部塑出花鸟云龙，此尊高 66.5

---

[①] 田自秉. 中国工艺美术简史. 北京：知识出版社，1985：20-24.

厘米，口径 19.2 厘米，现陈列在北京故宫博物院。

唐代的陶瓷得到了更大的发展。就它的特点说，这时各地制瓷中心都有了窑名，《陶录》称"陶至唐而盛，始有窑名"。这反映了唐代的陶瓷的兴盛和不同的艺术特色。唐瓷可以分为青瓷、白瓷、花瓷和唐三彩几类。唐代著名的窑场主要有南方的越窑（浙江绍兴、余姚、上虞一带）和北方的邢窑（河北省邢台县一带）。越窑以烧青瓷为主，是东晋南朝时青瓷的继续发展，当时的越窑已享有很高的声誉，并赢得文人墨客不少颂贺之词。陆龟蒙曾赞美越窑"九秋风露越窑开，夺得千峰翠色来"。邢窑，唐代著名瓷窑，以烧白瓷为主，窑址在今河北省邢台县。北方邢窑以烧白釉瓷为主，唐人陆羽《茶经》中曾讲"邢瓷类银"、"邢瓷类雪"、"邢瓷白"，古人以"皎洁如玉"比邢瓷之白，以"纯净如翠"比越瓷之青。唐代的青瓷，其中最著名而有代表性的是越窑。唐人陆羽《茶经》中称赞越窑瓷器"类玉""类冰"，反映了越瓷如玉似冰的青色而又具有透明度的釉色美。越窑的特点是，胎骨较薄，施釉均匀，釉色青翠莹润。唐代白瓷烛台如图 2-7 所示。

图 2-7 唐代白瓷烛台

唐三彩，是模仿染缬工艺的装饰效果。因为它经常采用黄、绿、褐等色釉，实际上并不限于三种色釉，在器皿上构成花朵、斑点或几何纹等各种色釉装饰，形成了唐三彩的斑驳淋漓的独特艺术风格。它是一种低温铅釉的彩釉陶器，是用经过精炼的白黏土制胎，两次烧成的。唐三彩根据人物的社会地位和等级，刻画出不同的性格特征。唐三彩塑造有妇女、文官、武士、牵马俑、胡俑、天王等。唐三彩动物，有鸟、狮、骆驼、马等。马的塑造表现最为出色，有的扬足飞奔，有的引颈嘶鸣，表现出各种生动的姿态，是我国古代陶塑设计的精品。

三彩陶俑中最有代表性的作品，是 1957 年出土于陕西西安的"三彩骆驼载乐俑"。这件作品高 66.5 厘米，驼架上铺条纹长毡，上坐、立 5 人，其中 3 人为西域人形象，两人为中原汉人模样，但全部着中原汉装，显示了典型的中外文化交流的盛景。

宋代瓷器著名瓷窑有汝窑、官窑、龙泉窑、定窑、景德镇窑、磁州窑、建窑、吉州窑和钧窑等。宋代制瓷业比唐代有更大规模的发展，突出表现在全国各地名窑众多，工艺水平超越前代。后人在两宋众多名窑中选取五个瓷窑，以"五大名窑"之称给予肯定和赞誉。尽管各种总结中具体窑名有所出入，但基本可以集中为"定"、"汝"、"官"、"哥"、"钧"五大名窑，后人也把宋代名窑分为十类。

① 哥窑：位于浙江省龙泉县。哥窑主要特征是釉面有裂纹，即开片。这种裂纹，是由于釉和胎的收缩率不同而在冷却过程中形成的，纹理具有特殊的效果（见图 2-8）。

图 2-8 哥窑双耳瓶（宋代）

② 官窑：北宋宫廷瓷窑，故名。位于河南省开封市（古汴梁）。胎骨呈深灰或紫色，釉法莹润，釉色有月白、粉青和大绿等，官窑的釉色以粉青为代表。

③ 汝窑：窑址在今河南临汝县，古称汝州，因名。胎骨深灰色，釉色呈天青色，釉汁莹厚滋润。汝窑产品烧造技术完全掌握了铁还原而呈葱绿色。

④ 定窑：此地古属定州，在今河北省曲阳县，故名，定瓷胎质坚细，作乳白色。定窑装饰技艺的精丽，已达到工巧惊人的地步。做成顽童伏卧状的"孩儿枕"是定窑珍品，传世仅此一件。

⑤ 钧窑：窑址在今河南省禹县，古代称均州，故名，以烧制色釉"窑变"为其特色。均瓷原属青瓷系统，由于原料中有铜的元素，经过还原焰烧制而呈现绿或紫红斑，是通过窑变反映出釉色的自然变化。红中掩紫，绿中映蓝。宋钧窑主要烧制花盆、碗、钵、笔洗等器皿，大胆地运用了塑、堆、贴、切、旋等多种技法，这在钧窑中是较为罕见的。

⑥ 磁州窑：河北彭城的磁州窑是宋代北方民间瓷窑。窑址在今河北省邯郸市一带，古称磁州，因名。磁州窑瓷器大量使用在胎上用笔作铁釉画的方法，运用黑白对比的装饰方法，画花是在白釉上画出黑色的花纹，烧成白釉黑花器，人们习惯称其代表作品风格为"黑白刻画花"。

图2-9 耀州窑执壶
（宋代）

⑦ 耀州窑：耀州窑（见图2-9）在陕西同官县，故名耀州窑，耀州窑是继汝窑之后的又一著名青瓷窑。耀州窑青瓷颜色深沉，边沿部分发褐黄，被称为姜黄色，胎骨厚重，釉汁浓润，装饰方法主要有刻花、印花两种，虽然釉色单一，可是凹凸起伏使釉料因厚薄不匀而出现色彩深浅渐晕的效果。

⑧ 吉州窑：吉州窑在江西吉安永和镇，在瓷胎上，常以木叶和剪纸粘贴，然后施釉，经烧制形成花纹，这是一种独创。江西吉安永和窑的匠师们，把当时民间剪纸花样移植到黑釉茶盏上，使之出现"福寿康宁"、"金玉满堂"等吉祥祝语。将树叶通过特殊工艺在釉上烧出叶形，叶脉缕缕，别具情趣。

⑨ 景德镇窑：位于江西景德镇，宋代景德镇窑富有特色和具有突出成就的要算影青器。所谓影青，是在釉厚处或花纹凹线处微呈淡青色。影青又称"映青"、"隐青"、"罩青"。

⑩ 建窑：釉中所含铁的成分因烧制温度不同，而在黑色中形成各种美丽的斑纹。有的细丝如毛，称为"兔毫"；有的成羽状斑点，称为"鹧鸪斑"；有的如银星密布，称为"油滴"。

宋瓷从整体上看其装饰设计主要有下面几种。

① 印花：用有寓意吉祥的牡丹、莲花、菊花、石榴等图案刻在陶模、木范上，在瓷坯未干时印出花纹。宋瓷一般多为模压阳文，有花纹部分，往往具有一定的厚度。

② 刻花：纹样多为莲花、牡丹等，线条洗练流畅，所用工具主要是竹木片或刀，竹木片所刻线条较宽，而刀刻则较细。

③ 划花：纹样多为鱼纹、水纹，瓷面上划出花纹，俗称"竹丝刷纹"，线条整齐自然。

④ 剔花：用工具剔去花纹之外的空间，然后用刀将花纹以外的空间剔去。

⑤ 镂花：即镂雕，亦称镂空或透雕。按设计好的花纹，将瓷胎镂成浮雕状或将花纹外的空间通透雕刻。

元代景德镇窑场逐渐发展为全国制瓷中心，浙江、福建等地制瓷工艺在元代也大为发展。元代烧成的青花和釉里红（见图2-10）、卵白釉及铜红釉等瓷器，是景德镇工艺的新成就。元代青花瓷器，被称为"白地蓝花瓷"。青花就是白地蓝花，其制作方法是将钴矿研磨成极细的粉末，再加水调成墨汁状，用它在干燥的胎表面上绘制所需要的纹饰，然后施以长石为原料的矿物釉，在1 250～1 400 ℃高温下烧成。当釉开始熔融后，火焰呈还原性，烧到最后阶段要成为中性或略带氧化性，此时釉料形成具有光泽的无色透明釉层，覆于蓝色纹饰之上，显得庄重、美丽、朴素、典雅。色白花青，幽雅美观，深受人们喜爱，元代青花瓷器以胎质洁白，色彩浓艳，纹饰富丽，绘画工整为其特色。

图2-10 青花釉里红盖罐（元代）

元代青花器胎骨厚重，形制较大，瓷釉浑厚，往往还带有黑色斑点（釉中含铁质），花纹繁缛，配上浓郁的蓝色花纹，有些产品加以镂空，堆塑，给人以富贵典雅的印象。元代青花瓷器有许多件传世实物，以梅瓶、龙纹瓶最具特色。玉壶春瓶是元代最有特色的品种，其他各种瓶类也大多由玉壶春为基本形态变化而成，如蒜头瓶、凤尾瓶等。釉里红是元代景德镇窑的重要发明，所谓釉里红就是釉下彩瓷，做法与青花一样，只不过花纹是红色的，用还原焰烧成。先用铜红料在胎上绘画纹饰，再盖以透明釉，放置在1 200～1 250 ℃高温中烧制，它是受宋代钧窑紫红色釉斑的启发而制造的。

在装饰设计上，元代青花瓷纹饰也十分丰富，有主纹和辅纹两类。内容非常生动，艺术风格则可能受元代绘画的影响，这是当时特有的社会文化背景对设计施加影响的结果。民窑中屡见表现有植物纹的松竹梅，又称"岁寒三友"。习惯上认为它具有清高、坚贞不屈的象征意义。而官窑中则流行喇嘛教艺术的八宝、菊花、莲花、瓜果、龙、麒麟等纹饰。元瓷在造型上也创造了一些新的样式，如方棱瓶、四系扁壶、僧帽壶、菱花口折沿大盘等，造型向多棱角发展。

明清期间景德镇瓷器名满天下，还有以白瓷著称的福建德化产品。明瓷的成就，突出表现在青花瓷、五彩和单色釉方面。创始于成化年间的斗彩，是釉下青花和釉上彩结合在一起，争妍斗艳，故称"斗彩"。明代制瓷技术的最大成就是高质量白釉的烧成，明永乐时期烧造成功的"甜白"器，主要是由于釉料中的成分是氧化铝和二氧化硅比例适当，其釉色纯白如奶，晶莹明亮，它为颜色釉和彩瓷的发展创造了条件。甜白器的烧成，给后代的彩绘瓷

器创造了更优越的条件。明清颜色釉中突出的是单色釉，比前代更丰富多彩。尤以永乐、宣德时使用来自国外的苏麻离青为原料。明代青花瓷以其胎釉洁润，色泽浓淡相间，层次丰富，极富中国水墨画情趣，且色彩深入胎骨经久不变，成为中国瓷器的主流，历经600年不衰。

江苏宜兴被称为"陶都"，自明代兴盛以来，以紫砂陶闻名于世。明代紫砂陶主要特点是以造型质朴、典雅取胜，所用原料是紫砂泥，色泽紫红，故名。紫砂陶还具有理想的透水性和气孔。长期以来，文人士大夫阶层以饮茶为雅兴，明代中期以后，紫砂陶茶具以其色泽幽雅，质地淳厚，而以紫砂壶饮茶成为风尚。明正德、嘉靖间的艺人供春，其紫砂作品"栗色暗暗，如古金铁，敦庞周正"，所塑的竹节等壶体造型，具有清雅淡远之美，从而使紫砂器成为的案头陈设和兼为实用的欣赏品。明清福建的德化窑，有不少好作品传世。德化窑历来以佛像雕塑著称（见图2-11），如来、弥勒、观音、达摩等，这或许与德化瓷色泽光润明亮，乳白如凝脂，具有超脱凡尘的纯净质地有关。德化窑制品衣纹细腻是它的又一个特点，雕像的衣服往往呈现迎风飘扬之势，平添了无限美感。这说明当时当地艺人已能够将雕塑美与材质美巧妙地结合起来。德化窑名艺人以何朝宗最为著名。

明清陶瓷业在元代青花、釉里红、蓝釉描金等装饰工艺基础上又向新的领域迈进了一步。

清朝的康熙、雍正和乾隆三代，中国陶瓷生产达到了历史的顶峰。景德镇仍为全国的瓷业中心。成化年间创制了青花和釉上彩相结合的斗彩，青花得到进一步发展，并先后产生了青花加彩、斗彩、三彩、五彩、粉彩、珐琅彩、墨彩等彩绘瓷器，将瓷器的装饰发展为五彩并用，并制造出不少"窑变"精品。五彩瓷（见图2-12），多以单色平涂，色彩浓艳，对比

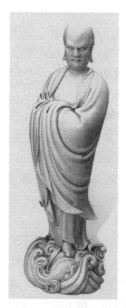

图2-11 德化窑达摩像（何朝宗）明代

图2-12 五彩人物洗（明代）

强烈,又称"硬彩"。到雍正时期,五彩逐渐被线条柔婉、色彩淡雅的"粉彩"所取代。

粉彩始于康熙,后人称"古月轩"。康熙时的五彩和珐琅彩的出现,更是灿烂夺目。这是用景德镇制的瓷胎,用进口的化学方法精炼配制的珐琅彩料,在瓷胎上作画彩绘,由于烧成前后颜色完全一样,加上彩料厚实凸起,烧成后的瓷器造型古朴,色彩典雅,工巧精细,富丽堂皇,深受人们的喜爱,画面具有立体感,以乾隆期最有名。

清代创造了不少细部处理极为精细的仿花果器物形态,由于材料与技术的改进,能烧造更加复杂的器形而不走样,清瓷在装饰设计上,盛行故事人物和吉祥图绘,长篇文字的装饰也颇具特色,同时还出现了采用西画技法和题材的瓷绘作品,清瓷的装饰追求精巧,尤其乾隆瓷的装饰风格趋于华丽。

## 2.1.2 家具设计

中国古代的家具设计有着悠久的历史,商周的青铜器中有不少雕饰精美的俎、禁之类的家具。战国时期,在河北平山出土的金银镶嵌龙凤铜方案(见图2-13),便是早期铜制家具中的一件珍品。此案高37.4厘米,长宽48厘米。器足以四只挺胸昂首的卧鹿承托一圆圈,圈足上是四条有翼的飞龙,龙体盘曲向上钩住每一侧的龙角,每一龙体的交连空隙处,又有一只展翅的凤凰,每一龙头上顶一斗拱形饰件,上架方案的边框。在造型上,鹿的形象驯良,龙的姿态雄健,凤作长鸣欲飞之状,形态生动,富有生命力。在工艺处理上表现出高超的冶金技巧,具有很高艺术性、技巧性与实用性,是一件精美的青铜工艺珍品和家具设计佳作。

图2-13 铜方案

自商周至三国时期,跪坐是人们主要的起居方式,因而相应形成了矮型的家具设计,席与床榻是当时室内陈设的最主要家具。直到汉朝时期,床、几、案、衣架等家具都还很低矮,屏风多置于床上。南北朝时胡床逐渐普及民间,并且出现了其他各种形式的高坐具,如扶手椅、圆凳、方凳等。中国家具形式大变革时期是唐至五代,唐代家具的品种和样式,经历了自古以来人们席地而坐到垂足而坐的过渡阶段。唐末五代的室内陈设家具,以五代顾宏中所绘《韩熙载夜宴图》为例说明,图中有长桌、方桌、长凳、椭圆凳、扶手椅、靠背椅、圆几、大床(周围有屏风)等,敦煌第196窟的唐代壁画中,也有椅子的形象,曲背、扶手,椅脚粗大,对人们的生活方式,产生着很大的影响。

两宋时,各类家具已普及民间。桌、椅、凳、床柜、折屏、大案等已相当普遍,并出现了很多新样式的家具,如高几等。

从宋代各类画卷、出土文物或文献上的记载,均能见到不同家具的品种与特色。张择端《清明上河图》中绘有宋代家具,估计共有200余件。说明民间市井所用家具设计品种丰富

多彩，宋人赵佶《听琴图轴》中可见茶几、石凳和香案；宋画《五学士图》中的家具有香几、书柜、鼓凳、条案等；苏汉臣《秋庭婴戏图》中富有童趣的圆桌，颇似鼓凳，更像一盏盛开的荷花莲头；宋画《小庭婴戏图》可见方凳，凳面镶嵌有竹席；《浴婴图》中有圆凳，凳面浅刻纹饰，凳角则采用六曲椭圆拱形；宋人牟益《捣衣图》中可见长方案、圈椅、屏风和床榻。《春游晚归图》上绘有荷花扶手太师椅，利用荷花纹饰结合曲线制作靠椅，形制极富特色。宋画《槐荫消夏图》中所绘的床榻，在榻面与八只垫角柱间均增加有"圈梁"，让床榻的木结构造型更加富丽，同时使榫卯接头牢固，是深入研究宋代家具的珍贵形象资料。

元代的家具虽多沿袭宋代传统，也有新的发展，从有关元代家具的文献和书籍中，可找到如罗涡椅、霸王椅及高束腰凳等新的家具，结构更趋合理，罗涡椅是采自民间俗语，形容弓背的罗涡形，其实是元代在宋家具的基础上发展而来的，充分体现出人体的尺度，有一种舒适之感。

明代家具的种类，可分以下几大类：①几案类。有茶几、香几、书案、平头案、翘头案、架几案、琴桌、供桌、八仙桌、月牙桌等。②橱柜类。有书橱、书柜、衣柜、百宝箱等。③椅凳类。有圈椅、方凳、条凳、鼓墩等。④床榻类。有架子床、木榻等。⑤台架类。有灯台、花台、镜台、衣架。⑥屏座类有插屏、围屏、炉座、瓶座等。

明式家具的最大特点，是将材料选择、工艺制作、使用功能、审美习惯几方面结合起来，达到了科学性与艺术性的高度统一。明式家具的品类丰富多样，保留至今的，主要有凳椅类、几案类、橱柜类、床榻类、台架类等，此外还有作为屏障之用的围屏、插屏、落地屏风等。这些家具从各方面满足人们的使用要求，长宽高低基本符合人形体的尺度比例，例如椅子的靠背和扶手的曲度等，都基本适合于人体的各部位长度及曲线。明式家具造型稳定，简练质朴，线条雄劲而流畅，一般不滥加装饰。偶施雕饰也是小面积的浮雕或镂雕，点缀在最适当的地方，与大面积的素面形成强烈对比。某些作为装饰的部件服从结构的需要，如各种牙子、卷口、楣子等，这些部件不但增强了家具的牢固性，而且增加了装饰性。家具上装饰边缘的线型流畅优美，安装的金属什件如合页，形式多样，大小适度，并具有良好的使用功能。明式家具是科学性和艺术性的高度统一，明式家具讲究选料，选材是设计意匠的重要部分之一。多用紫檀、花梨、红木及其他硬杂木，所以又通称硬木家具。其中以花梨中的黄花梨效果最好。这些硬木色泽柔和，纹理清晰坚硬而又富有弹性，充分体现木材的色泽和纹理，而不加油漆，这种材料对家具的造型结构、艺术效果有很大影响。

明式家具的造型安定，简练质朴，讲究运线，线条雄劲而流利。例如椅子的靠背和扶手的曲度都基本适合于人体的曲线，触感良好。

明代椅子（见图2-14）由于造型所产生的比例尺度，以及素雅朴质的美，使家具工艺达到了很高的水平。家具的长、宽和高，整体与局部的协调比例都非常符合人体体形的尺度比例，从各方面都能满足人们的使用要求。明式家具存在着浓厚的封建士大夫的审美趣味，为封建统治阶级所使用，例如有的椅子座面和扶手都比较高宽，这是和封建统治阶级要求"正襟危坐"，以表示他们的威严分不开的。

明式家具（见图 2-15）的制作工艺严格精细，制作上能做到方中有圆，线脚匀挺，滋润圆滑，平整光结，拼接无缝。明式家具结构体现在决定构件的粗细厚薄的适度与使用铆榫的合理，明式家具多用榫，而少用钉或胶。

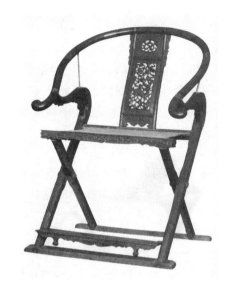

图 2-14 明代家具——交椅

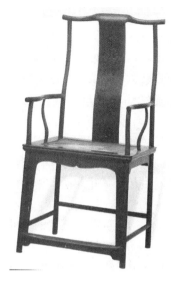

图 2-15 明式家具

清代家具在结构和造型设计上继承了明式家具的传统，造型虽沿袭"明式"，但造型已趋向追求富丽华贵，体量显得更加庞大厚重，而在装饰设计上，宫廷使用的家具为了追求富丽堂皇、华贵气派的效果，滥用雕镂、镶嵌、彩绘、剔犀、堆漆等多种手法，以及象牙、玉石、陶瓷、螺钿等多种材料，对家具进行不厌其烦的烦琐堆砌，往往只重技巧，忽略效果。但在广大民间，家具仍以实用、经济为主。清式家具造型与装饰设计各具地方特色，以苏作、广作和京作为代表，清代家具三大名作的特点是：苏作：多为苏作艺人所制，世称"苏州家具"，承明式特点，榫卯结构，不求装饰，重凿磨工。广作：多为惠州海丰艺人所制，世称"广式家具"，讲究雕刻装饰，重雕工。京作：多为冀州艺人所制，世称"京式家具"，结构镂雕，重错工。

### 2.1.3　建筑设计

#### 1. 中国古代建筑设计的发展概述

中华民族的祖先早就在黄土地层上挖掘洞穴，作为居住之所。从穴居到半穴居；从露天的穴口到用树枝在穴口上搭盖遮蔽风雨的棚罩，已有悠久的历史。大约六七千年前，在我国长江流域多水地区就有干阑式建筑。干阑是用竹木等构成的楼居，它是独立的，底层架空，用来饲养牲畜或存放东西，上面居住人，这种建筑隔潮，并能防止虫、蛇、

野兽侵扰。商周是中国建筑的一个大发展时期，周代遗留的一个铜器上，表现出了当时建筑的局部形象，尤其是战国中山王墓中出土的一件铜案，四角铸出精确优美的斗拱形象，并已有简单的组合形式。由此可知，周代建筑上已经使用斗和拱，商周陵墓，地下以木椁室为主，其东、南、西、北向有斜坡道通至椁室，称"羡道"，天子级用四出"羡道"，诸侯只可用两出"羡道"（南北两向）。战国时期中山王墓中出土的《兆域图》，告诉人们当时的建筑是先绘制出设计图后才施工的。

秦汉初期仍然承袭前代台榭建筑形式和结构。文献所记西汉宫殿多以"辇道"相属，可见当时宫殿多为台榭形制，西汉末叶台榭建筑渐次减少，楼阁建筑开始兴起。促进了井幹和斗拱结构的发展，在许多石阙雕刻上，已看到一种层层叠垒的井幹或斗拱结构形式。

北魏开凿的著名石窟有甘肃敦煌莫高窟，山西大同的云冈石窟、洛阳的龙门石窟、山西太原的天龙山石窟等。唐代建筑风格的特点是气魄宏伟，严整而又开朗，长安城的规划是我国古代都城中最为严整的，从长安城、大明宫、含元殿等一系列的遗址可以想像出这一点。

隋代留下的建筑物有著名的河北赵县安济桥，它是世界上最早出现的敞肩拱桥（或称空腹拱桥）。进入隋唐时期以后，中国古代木结构建筑才留存了实例，山西的南禅寺大殿和佛光寺大殿显露了唐代木结构殿堂的真面目。再如唐乾陵的布局，以二山之间依势而向上的地段为神道，利用地形，以两山峰为门阙，以梁山为坟，神道两侧列石柱、石兽、石人等，用以衬托主体建筑。[1]

北宋曾致力于总结前代建筑经验，木架建筑采用了古典的模数制。宋代《营造法式》是我国古代最完整的建筑技术书籍，著书人是监丞李诫。北宋在政府颁布的建筑规范——《营造法式》书中确定了材份制和各种标准规范，还对建筑的设计、规范、工程技术和生产管理都有系统的论述，是我国和世界建筑史上的珍贵文献。中国建筑彩画比较发达，这本书详细叙述了从测量开始到打基础、漆绘彩画等全部施工过程，李诫将彩画种类归纳为6种类型①五彩遍装；②碾玉装；③青绿叠晕棱间装；④解绿装；⑤丹粉刷装；⑥杂间装。制作程序分为"衬地"、"衬色"、"细色"、"贴金"4个步骤。[2]

辽代木塔已经较少，绝大多数是砖石塔。其中最高的河北定县开元寺料敌塔，是我国现存最早的琉璃塔。福建泉州开元寺两座石塔，是我国规模最大的石塔，宋代砖石塔的特点是八角形平面、可以登临远眺的楼阁式塔。辽代留下的山西应县佛宫寺释迦塔，是我国唯一的木塔。元代在建筑方面体现了大都城规划，是继唐长安城规划后的又一宏伟规划；南京明孝陵和北京十三陵，是善于利用地形和环境来形成陵墓肃穆气氛的杰出实例。明孝陵和十三陵总体布置的形制是基本相同的，但孝陵结合地形，采用了弯曲的

---

[1] 中国建筑史编写组. 中国建筑史. 北京：中国建筑工业出版社，1993：20-29.
[2] 中国建筑史编写组. 中国建筑史. 北京：中国建筑工业出版社，1993：224-228.

神道，陵墓周围数十里内有松柏包围。而十三陵则用较直的神道，山势环抱，气势更为宏伟。①

明代建成的天坛（见图2-16）是我国封建社会末期建筑设计的优秀实例，它在烘托最高封建统治者祭天时的神圣、崇高气氛方面，达到了非常成功的地步（见图2-17）。北京故宫的布局也是明代建成，清代重修的，它的严格对称的布置，层层门阙殿宇和庭院空间相连的结构组成庞大建筑群，把封建"君权"抬高到无以复加的地步，这种极端严肃的布置是中国封建社会末期君主专制制度的典型产物。明清两代遗留的建筑实物随处可见，宏大、完整的建筑组群为数甚多。承德位于北京通往内蒙古的要道上，又是清代帝王避暑的地方，自18世纪初，就在这里修建离宫，称为"避暑山庄"。还在承德避暑山庄东侧与北面山坡上建造了十一座喇嘛庙，欲称"外八庙"。其中有的是仿西藏布达拉宫，有的是仿西藏扎什伦布寺，还有的是仿某地区寺院的风格而建成②（见图2-18）。

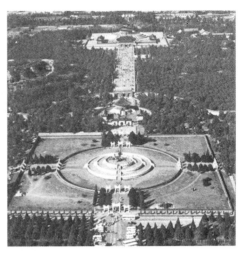

图2-16 天坛平面

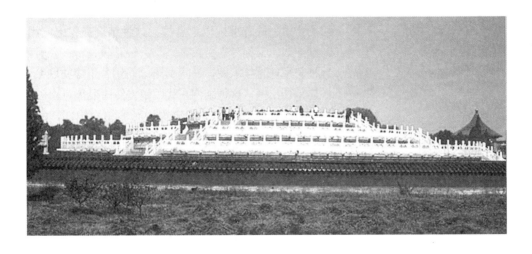

图2-17 天坛

---

① 中国建筑史编写组. 中国建筑史. 北京：中国建筑工业出版社，1993：29-36.
② 中国建筑史编写组. 中国建筑史. 北京：中国建筑工业出版社，1993：36-37.

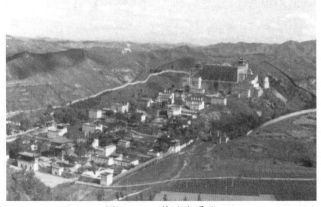

图 2-18　普陀宗乘庙

**2. 中国古代建筑设计在结构上的特点**

(1) 中国古代建筑在结构方面尽木材应用之能事，创造出独特的木结构形式

因为中国古代建筑主要是木构架结构，即采用木柱、木梁构成房屋的框架，屋顶与房檐的重量通过梁架传递到立柱上，墙壁只起隔断的作用，而不是承担房屋重量的结构部分。以此为骨架，既达到实际功能要求，同时又创造出优美的建筑形体，以及相应的建筑风格。中国古代建筑在建筑结构上最重要的一个特征是"墙倒屋不塌"。中国古代建筑主要木构架结构如下。

图 2-19　铜狮

① 叠梁式。就是在屋基上立柱，柱上支梁，梁上放短柱，其上再置梁，梁的两端并承檩，如是层叠而上，在最上层的梁中央放脊瓜柱以承脊檩，这种结构在我国应用很广。
② 穿斗式。又称为立贴式。这是由柱距较密、柱径较细的落地柱与短柱直接承檩，柱间不施梁而用若干穿枋联系，并以挑枋承托出檐，这种结构在我国南方使用很普遍。

斗拱，是我国木构架建筑特有的结构构件，由方形的斗、升和矩形的拱、斜的昂组成，在结构上挑出承重，用纵横相叠的短木和斗形方木相叠而成的向外挑悬的斗拱，是立柱和横梁间的过渡构件，逐渐发展成为上下层柱网之间或柱网和屋顶梁架之间的整体构造层。并将屋面的大面积荷载经斗拱传递到柱上。此外，还作为封建社会中森严等级制度的象征和重要建筑的尺度衡量标准。[①]

(2) 衬托性建筑的应用

是中国古代宫殿、寺庙等高级建筑常用的艺术处理手法。例如华表、牌坊、照壁、铜狮（见图 2-19）等。

---

① 中国建筑史编写组. 中国建筑史. 北京：中国建筑工业出版社，1993：184.

(3) 封建宗法礼制的设计

明清故宫的设计思想主要是体现帝王权力，它的总体规划和建筑形制用于体现封建宗法礼制和象征帝王权威的精神感染作用，要比实际使用功能更为重要。为了显示整齐严肃的气氛，全部主要建筑严格对称地布置在中轴线上，在宫城中以前三殿为重心，其中又以举行朝会大典的太和殿为其主要建筑。因此在总体布局上，前三殿占据了宫城中最主要的空间，至于内廷及其他部分，显然是从属于外朝，因此布局比较紧凑。为了更加强调前朝的尊严，在太和殿前面布置了一系列的庭院和建筑。其中由大清门至天安门为一段，天安门至午门又为一段。午门以后，在弯曲的金水河的后面矗立着外朝正门太和门，太和殿就在其后。这一系列处理手法渲染出外朝的重要地位，使人们在进入大殿前就已经感受到了严肃的气氛。①

(4) 空间设计的高潮

北京故宫，以建筑围绕成一个闭合空间，作为单元；若干院组成建筑群；北京故宫从大明（清）门至奉天（太和）殿，先后通过五座门、六个闭合空间（庭、院、广场），总长约1 700米；其间有三处高潮：天安门、午门、太和殿。

从大清门到天安门是狭长逼仄的千步廊空间。进入冗长的狭长空间之后，至天安门前变为横向的广场，迎面矗立着高大的天安门城楼，对比效果很强烈。而端门和午门之间，在狭长的庭院两侧有低而矮的廊庑，呈现一个纵深而封闭的空间，雄伟的午门，有肃杀压抑的气氛，获得了很好的对比效果，构成第二个高潮。而太和殿前的庭院广场（见图2-20），是平面方形，面积2.5公顷，是宫城内最大的广场，太和殿宏伟庄严，正前方是巍峨崇高，凌驾一切的太和殿，形成第三个高潮。大片黄色琉璃屋顶和红墙红柱及规格化的彩画给全部建筑披上了金碧的色彩，获得了丰富而统一的艺术效果。②

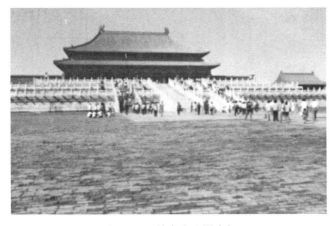

图2-20 故宫太和殿广场

---

① 刘敦桢. 中国古代建筑史. 北京：中国建筑工业出版社，1984：296.
② 中国建筑史编写组. 中国建筑史. 北京：中国建筑工业出版社，1993：75.

(5) 中轴线的对称布局

中国古代建筑组群的布局组合形式均根据中轴线发展，甚至城市规划也依此原则，以全城气势最宏伟、规模最巨大的建筑组群作为全城中轴线上的主体。大规模建筑组群平面布局更加注重中轴线的建立，建筑组群的一般平面布局取左右对称的原则，房屋在四周，中心为庭院。世界各国，唯独我国对此最强调，成就也最突出，北京故宫是一个典范，北京故宫的严格对称布置，层层门阙殿宇和庭院空间相联结组成庞大建筑群，把封建"君权"抬高到无以复加的地步，这种极端严肃的布置是中国封建社会末期君主专制制度的典型。

(6) 庭院式的组群布局

北京四合院是最能体现这一组群布局原则的典型实例，这种布局是和中国封建社会的宗法和礼教制度密切相关的。它便于根据封建的宗法和等级观念，使尊卑、长幼、男女、主仆之间关系在住房上体现出明显的差别。

以北京的四合院（见图2-21）为代表。以三进院的四合院布局为例，因受"风水"说的影响，大门不开在轴线上，而开在八卦的"巽"位或"乾"位上。所以路北住宅的大门开在住宅的东南角上，路南住宅的大门开在住宅的西北角上。大门内外设影壁。进门为第一进院，坐南朝北的房称南房，作外客厅和杂用。在中轴线上开二门，通常做成华丽的垂花门，二门以内为第二进院，即主要的院子，坐北朝南的北房为正房，是全宅中最高大、质量最好的，供家长起居、会客和举行仪礼之用。正房一般为三开间，两侧各有一或两间较为低小的耳房，通常作卧室用。正房前左右对峙的东西厢房，通常供晚辈居住或作饭厅、书房用。东厢房的耳房常作厨房用，从垂花门到各房有廊互相连通。

图2-21 四合院

(7) 富有装饰性的屋顶

中国古代的匠师很早就发现了利用屋顶取得艺术效果的可能性。《诗经》里就有"作庙翼翼"之句，说明三千年前的诗人就已经在诗中歌颂祖庙舒展如翼的屋顶。我国古代匠师充分运用木结构的特点，创造了屋顶举折和屋面起翘、出翘、形成如鸟翼伸展的檐角和屋顶各部分柔和优美的曲线。同时，屋脊的脊端都加上适当的雕饰，檐口的瓦也加以装饰性处理。

中国封建社会的等级制度，从尺度表现等级上说，主要是屋顶型式。按规定，尊卑等级顺序是：重檐庑殿，重檐歇山，重檐攒尖，单檐庑殿，单檐歇山，单檐攒尖、悬山、硬山。其次，建筑的开间数，最高为九间，以下依次为七、五、三间各级。在明清故宫中建筑尺度

中得到典型的表现，除太和殿以外，其他建筑的屋顶制度与开间等都依次递减，装饰题材也有所不同。①

由于前三殿是宫城的主体，所以在这组宫殿的四角建有崇楼，同时太和殿是当时最高等级的建筑，采用重檐庑殿的屋顶、三层汉白石台基、11间面阔等，甚至屋顶的走兽和斗栱出跳的数目也最多；御路和栏杆上的雕刻，彩画与藻井图案使用龙、凤等题材；色彩中用了大量的金色；此外，还利用大量的小品建筑如华表、铜狮、铜龟（见图2-22）、铜鹤、日晷、嘉量、御路、栏杆、影壁等，形成一定的艺术气氛。②

（8）色彩的运用

中国建筑很早就采用在木材上涂漆和桐油的办法，以保护木质和加固木构件，达到实用、坚固与美观相结合，以后又用丹红装饰柱子、梁架或在梁、枋等处绘制彩画。中国古代的匠师在建筑装饰中最敢于使用色彩也最善于使用色彩。故宫很善于运用鲜明色彩的对比与调和，房屋的主体部分、即经常可以照到阳光的部分，一般用暖色，特别是用朱红色；房檐下的阴影部分，则用蓝绿相配的冷色建筑彩画，这样就更强调了阳光的温暖和阴影的阴凉。

封建社会里，色彩、彩画有严格等级规定。色彩以黄为最尊，其下依次为：赤、绿、青、蓝、黑、灰。宫殿用金、黄、赤色调，民舍只能用黑、灰、白为墙面及屋顶色调。彩画题材以龙凤为最贵，其次是锦缎几何纹样；花卉、风景，只可用于次要的庭园建筑。彩画的等级，还以用金的多少来区分；清代彩画的等级次序是：和玺（合细）（见图2-23）、金琢

图2-22　铜龟

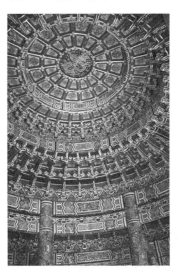

图2-23　和玺彩画

---

① 中国建筑史编写组. 中国建筑史. 北京：中国建筑工业出版社，1993：75.
② 中国建筑史编写组. 中国建筑史. 北京：中国建筑工业出版社，1993：73.

墨石碾玉、烟琢墨石碾玉、金线大点金、墨线大点金、墨线小点金、鸦伍墨等。

(9) 工程做法

中国建筑的室内间隔可以用各种扇、门、罩、屏等便于安装、拆卸的活动构筑物,能任意划分,随时改变,使室内空间既能够满足屋主自己的生活习惯,又能够在特殊情况下迅速改变空间划分。

**3. 中国古代建筑设计的代表作品**

(1) 天坛的设计艺术

天坛位于北京城永定门内大街东侧,平面北墙呈圆形,南为方形,象征天圆地方。天坛最突出的主要建筑是祈年殿(见图 2-24),它优美的体型和高超的艺术处理,是中国古代建筑艺术最成功的优秀典范之一。

其南为祈年门,与殿北皇乾殿为天坛内仅存的两座明代建筑。从祈年门望祈年殿(见图 2-24),恰好在由明间柱额雀替所形成的景框之中,剪裁适度;可以推断,它们之间的尺度与距离是依循构图原则的,并非偶然。①

祈年殿前庭地面,比院外地面提高 4 米多,加上三层台基,使祈年殿台基面高于垣外地平十米以上;这个高度,使得人们在穿过茂密的参天古柏林丛后,顿然超出苍翠的林海之上,有超凡出尘、与天接近的感觉;这正是祈天之时所需的静谧肃穆气氛。为了不破坏祈年殿崇高孤兀的感觉,殿附近没有配属建筑——两庑半途而止,不进入视线,是造成气氛的重要原因,一切附属建筑都是林海而已,这些是造成天坛崇高感觉的具体手法。祈年殿的门如图 2-25 所示。

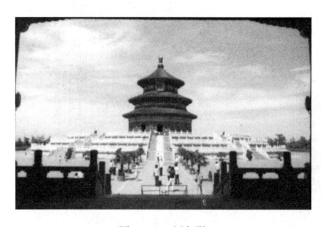

图 2-24 祈年殿

图 2-25 祁年殿的门

---

① 中国建筑史编写组. 中国建筑史. 北京:中国建筑工业出版社,1993:81-83.

祈年殿往南，有高于地面 4 米多的砖筑甬路直抵圜丘，甬道宽 30 米，长约 400 米，平直如砥。圜丘是祭天之所，是一切祭祀中最高一级，古制，郊天须柴燎告天，露天而祭，坛而不屋。

圜丘是一座三层汉白玉石圆坛，这是皇帝每年冬至祭天的地点。正因为是祭天的，所以把它砌成圆形，因天是凌空的，所以台上不建房屋，对空而祭，称为"露祭"。又因为古代把天看作阳性，因此，坛面、台阶、栏板的尺度和数目都是用阳数（即奇数）来计算，这组露天建筑的造型构成一个绝妙而完整的几何图案。①

（2）西藏拉萨布达拉宫设计艺术

在拉萨市西约 2.5 公里的布达拉（普陀）山上，是达赖喇嘛行政和居住的宫殿，也是一组最大的藏式喇嘛教寺院建筑群。

此宫依山而建，上部中央的红宫是整个建筑群的主体，也是达赖喇嘛接受参拜及其行政机构所在。布达拉宫高二百余米，外观十三层，实际只有九层。由于它起于山腰，大面积的石壁又屹立如削壁，使建筑仿佛与山冈合为一体，气势十分雄伟。它采取了在体量上和位置上强调红宫鲜明对比等手法，因此，仍然达到了重点突出、主次分明的效果。②

**4. 中国古代城市规划的特点**

战国间流传的技术书《考工记》载有都城设计制度："匠人营国、方九里，旁三门，国中九经九纬，经涂九轨，左祖右社，面朝后市"。一般解释为：都城九里见方，每边辟三门，纵横各九条道路，南北道路宽九条车轨，东面为祖庙，西面为社稷坛，前面是朝廷宫室，后面是市场与居民区。③ 明清北京全城有一条全长约 7.5 公里的中轴线贯穿南北，轴线以外城的南门永定门作为起点，经过内城的南门正阳门、皇城的天安门、端门及紫禁城的午门，然后穿过三座门七座殿，出神武门过景山中峰和地安门而止于北端的鼓楼和钟楼，在轴线两旁布置了天坛、先农坛、太庙和社稷坛等建筑群，体量宏伟，色彩鲜明，与一般市民的青灰瓦顶住房形成强烈的对比。明清北京城从城市规划和建筑设计上强调封建帝王的权威和至尊无上的地位。

作为皇城核心部分的宫城（紫禁城）位居全城中心部位，四面都有高大的城门，城的四角建有华丽的角楼，城外围以护城河。从大明门起，经紫禁城直达地安门，这一轴线完全被帝王宫廷建筑所占据。按照传统的宗法礼制思想，又于宫城前的左侧（东）建太庙，右侧（西）建社稷坛；并在内城外四面建造天坛（南）、地坛（北）、日坛（东）、月坛（西）。④

**5. 中国住宅设计实例**

中国是一个多民族国家，许多民族保持了古老的居住形式，迄今未改。例如云南、贵州

---

① 奚传绩. 美术鉴赏. 北京：人民美术出版社，1983：85.
② 中国建筑史编写组. 中国建筑史. 北京：中国建筑工业出版社，1993：107-109.
③ 潘谷西. 中国建筑史. 4版. 北京：中国建筑工业出版社，2001：50.
④ 中国建筑史编写组. 中国建筑史. 北京：中国建筑工业出版社，1993：58.

的水族、侗族、傣族、佤族、景颇族，采取干阑式住房；蒙古、哈萨克、塔吉克等族，采用帐包式住房。此外，黄河流域中部地带广泛采取的窑洞住房，也是很特殊的方式。即使木结构体系的汉族住房，从北到南，变化也很大，主要是适应气候条件的差别。

(1) 干阑式住宅

主要分布在云南、贵州、广东、广西等地区，为傣族、景颇族、壮族等的住宅形式。

(2) 北京四合院住宅

北京四合院可以视作华北地区明清住宅的典型。大门方位一般南向，位于住宅东南。大门正对的街侧设影壁，独立如屏风，轴线上增加平行几组纵轴，称为跨院，前院与内院隔以中门院墙。前院外人可到，内院非请勿入，正房为长辈起居处，厢房为晚辈起居处。住宅严格区别内外，尊卑有序，讲究对称，对外隔绝，自有天地。无论多少进，垂花门必在中轴线上。垂花门，檐柱不落地，悬在中柱穿枋上，下端刻花瓣联珠等富丽木雕。①

(3) 闽南土楼住宅

分布在祖国福建南部龙岩地区的龙岩、上柱、永定一带，这种聚族而居可达数百人的堡垒式住宅，是源于客家人迁徙至此为防卫侵袭而采取的办法。平面为圆形，直径最大可达70米多，共三环，房间总数达三百余间。②（见图2-26）

图2-26　闽南土楼

(4) 河南窑洞住宅

---

①　中国建筑史编写组. 中国建筑史. 北京：中国建筑工业出版社，1993：131-132.
②　中国建筑史编写组. 中国建筑史. 北京：中国建筑工业出版社，1993：133-134.

例如靠崖窑，是垂直崖面上开掘的土窑，这种窑洞只能平列，不能围聚成院，当需要多室时，则向深处发展。地坑院是利用垂直崖面，在土层挖掘深坑，造成人工崖面，再挖窑洞。[①]

### 2.1.4 园林设计

#### 1. 中国园林设计发展简介

中国最早见于文字记载的园林是《诗经·灵台》篇中记述的灵囿。我国古代园林的出现可以追溯到商周，秦始皇统一全国后，曾在渭水之南作上林苑，苑中建造许多离宫，还在咸阳"作长池，引渭水，筑土为蓬莱山"，秦汉建筑宫苑和"一池三山"的做法开创了宛囿人工堆山的记录。魏晋南北朝时期，已出现山水诗和游记。自然景物的描绘已用来抒发内心的情感和志趣。如陶渊明的《桃花源记》，寄托了他对理想社会的憧憬，所描述的"林尽水源，便得一山，山有小口，初极狭，才通人，复行数十步，豁然开朗"的情景，对园林布局颇有启示。元、明、清三代建都北京，大力营造宫苑，历经营建，完成了故宫御花园、圆明园、北海、清漪园（今颐和园）、静宜园（香山）、静明园（玉泉山），以及承得避暑山庄等著名宫苑。

#### 2. 中国古典园林设计的特点

园林建筑物在我国古代园林中占极重要的位置，中国古典园林特别善于利用具有浓厚的民族风格的各种建筑物，如亭、台、楼、阁、廊、榭、轩、舫、馆、桥等，配合自然的水、石、花、木等组成体现各种情趣的园景。以常见的亭、廊、桥为例，它们所构成的艺术形象和艺术境界都是独具匠心的。如亭，不仅造型丰富多彩，而且它在园林中间起着"点景"与"引景"的作用。

假山是园景中的重要因素，也是表现我国古代园林风格的最重要的手法之一。明代造园家计成的《园冶》是关于中国传统园林设计的专著，是实践的总结，也是理论的概括。书中主旨是要"相地合宜，构园得体"，要"巧于因借，精在体宜"，计成是画家出身，他所造的假山追求五代画家荆浩和关同的笔意。明代末年，上海有著名造园叠山匠张南阳，号卧石山人，原为画家，后来专门为人造园叠山。明末清初戏剧家李渔，号笠翁，他兼工造园，在《闲情偶寄》一书的居室部中，对园林借景、装修、家具、山石等都有精辟的论述。明末清初苏州古典园林设计最为著名的是拙政园、留园、狮子林、沧浪亭和网师园（见图 2-27）。中国古典园林的园景主要是模仿自然，达到明代计成《园冶》里"虽有人作，宛自天开"的艺术境界。

中国古典园林的借景，在《园冶》一书中，总结为五种方法，即"远借、邻借、仰借、俯借、应时而借"，它的重要特色之一便是善于借景。现存苏州古典园林中建园历史最早的是沧浪亭，因为园门外有一清水绕园而过，该园就在这一面不建界墙，而以漏窗的复廊对

---

① 潘谷西. 中国建筑史. 北京：中国建筑工业出版社，1993：137-138.

图 2-27 苏州园林

外，巧妙地把水之景"借"入园内。"借景"这种艺术手法，是把园林以外或近或远的风景巧妙地引"借"到园林中来，成为园景的一部分，这种手法在我国古典园林中运用得非常普遍，而且具有很高的成就。

## 2.1.5 纺织品设计

古代丝织物中具有代表性的几大种类有纱、绮、绢、锦、罗、绸、缎等（见图2-28）。

图 2-28 素纱禅衣

纱：纱是最早出现的丝织物品种之一。纱在南北朝以前都是素织，后来花织逐渐增多，宋以后由于纱薄而疏，透气性好，古时应用较广。

罗：罗是质地轻薄，经纱互相绞缠后呈网状孔的丝织物。商代出土的罗织物残片，证明中国在3 000年前已开始生产罗。长沙马王堆汉墓出土的绫纹花罗，织造方法极为复杂，反映出汉代罗织物织造技术已经达到相当高的水平。

缎：缎是指地纹全部采用缎纹组织的丝织物。缎纹组织是在斜纹组织的基础上发展起来的，它的组织特点是相邻两根经纱或纬纱上的单独组织均匀分布，且不相连续。织物表面平滑匀整，富有光泽，花纹具有较强的立体感，最适宜织造颜色复杂的纹样。缎纹组织的这些特点与多彩的织锦技术相结合，成为丝织品中最华丽的"锦缎"。

绮：绮是指平纹地起斜纹花的提花织物。也可以说是斜纹和平纹的混合组织。

绫：绫是斜纹地起斜纹花的丝织物，是在绮的基础上发展起来的。冰凌的纹理与山形斜纹相似，富有光泽。

锦：锦是指用联合组织的重经或重纬的多彩提花丝织物，表明它是古代最贵重的织品。采用重经组织，以经线起花的叫经锦，采用重纬组织以纬线起花的叫纬锦。

缂丝：缂丝在古代最初叫织成，后来因其表面花纹和地纹的连接处有明显像刀刻一般的断痕，至宋代又叫刻丝。缂丝不仅在织作技术方面达到了完全成熟的程度，在制作原则上，也起了很大变化，即从单纯织物发展为兼作专供欣赏的纯艺术品。①

## 2.1.6 漆器设计

战国时期漆工艺开始发展起来，漆器（见图2-29）已部分取代了粗笨的青铜器。漆器品种有杯、豆、盒、壶、奁、羽觞等生活用具；床、几、案等家具；甲胄、盾、弓箭等兵器；琴、瑟、鼓等乐器；木棺、托板等丧葬用具，都广泛采用漆器。漆器胎骨也向轻巧的方向发展，除木、竹胎外，还出现用薄木卷曲成胎，再贴麻布或丝帛的木片卷粘胎，轻便精巧。战国以纻麻贴在泥或木胎上数层，形成外胎，干后去掉内胎，再加以髹漆，是后世脱胎漆器的前身，美观豪华。

江陵是春秋战国时期的楚都。出土的漆器有：彩绘漆座屏，高15厘米，长51.8厘米，这是一件杰出的佳作。屏身用镂空的手法，雕出鹿、凤、雀、蛇、蛙等追逐嬉戏的动物51只，形态十分生动，彩饰以黑、朱、绿、黄等色漆进行。漆双凤鼓

图2-29 曾候乙墓彩绘漆鹿

---

① 赵翰生. 中国古代纺织与印染. 北京：商务印书馆，1997：40-48.

（见图 2-30），造型优美，极富装饰性，以双凤首悬一圆鼓，用双凤作为鼓架，鼓座为两兽。

汉代漆器设计继承了战国楚文化的传统，比战国时期更为丰富，其制作方法有木胎、竹胎和夹纻胎等，战国时期漆器多为小件器皿，汉代漆器的造型则增加了大件物品，如漆鼎、漆壶、漆钫以及礼器，工艺更为精美。最有代表性的是出土于长沙马王堆西汉墓的 184 件漆器，漆器的品种有耳杯、漆盘、漆盒、漆罐、漆奁、漆卮、漆案、漆钫等。从髹饰技术看，花纹主要有几何纹、云气纹、动物纹、人物纹。战国漆器的成型，除了传统久远的雕木为胎外，开始采用卷木和夹纻等成型技术。夹纻，是用麻布和漆灰在一定形状的内胎上涂粘成型，成型后掏去内胎。这种成型技术可以制作较为复杂的形体，而且可减轻重量，后世的"脱胎漆"就是利用这个原理。此外，战国漆器中还有皮胎器，如长沙出土的"彩绘漆盾"等。

汉代漆器（见图 2-31），在生产规模和艺术水平上都可以说是继战国之后的又一个高峰。这一时期最有代表性的是湖南长沙马王堆西汉墓出土的数百件漆器，其中一号墓随葬器物中的 184 件漆器有：鼎、钫、钟、盒、匕、卮、勺、耳杯、盘、盂、案、奁、几、屏风 16 种器型，134 件漆器上有精美的装饰图案。汉代漆器多子盒的设计，亦即多件盒，它从实用出发，在一个大的圆盒中，容纳多种不同形式的小盒，既节省空间，又美观协调，体现了卓越的设计思想，富于装饰性。由于设计的巧妙，在使用上充分利用了盒体容积的有效空间，盒内耳杯叠放严密稳当，同时又装饰华丽。考虑到使用的方便，以及放置的容积的多样统一，往往有九子、十一子之多。①

图 2-30　漆双凤鼓

图 2-31　多子盒漆器（汉代）

汉代漆器装饰花纹分几何纹、花草纹和写生动物类型。构图朴拙动人，纹饰细致流畅。

---

① 田自秉. 中国工艺美术史. 北京：知识出版社，1985：154.

魏晋时期由于佛教盛行，漆器制造夹纻行像（装在车上行走的佛像），脱胎工艺，又称夹纻工艺，并用此法漆佛像比铜佛轻得多，比泥佛坚固。其方法是先用木骨泥模造型，然后用麻布粘贴数层，髹漆彩绘，再除去泥模，即成中空漆器。

唐代经济的繁荣，漆器发展到高峰。工艺品种也比较齐备，有彩绘、夹纻、螺钿、镶嵌、金银平脱、描金等，还有新创的雕漆，装饰趋于富丽华贵，反映了盛唐统治阶级的奢华。

隋唐时期，木漆工艺进入历史的新阶段。诸多木漆器皿如漆奁、漆杯等，不仅造型完美，装饰生动，而且技艺高超，有许多新的创造和革新涌现出来。如在前代基础上成熟起来的"金银平脱"和"螺钿镶嵌"技法。

宋代《清明上河图》中可见到漆店的描绘，不仅官方设有漆器生产的专门管理机构，而且民间制作漆器也很普遍。宋代的漆器可分为有雕漆、金漆、螺钿等，其中金漆和雕漆是宋元漆艺发展的最高成就，尤以雕漆的成就较大。

雕漆（见图2-32）一词乃是漆雕的总称，我国漆器的发展，唐代以前，基本上是以彩绘作为装饰手段的，在战国和汉代曾达到高峰。元代以后至明清，漆器的装饰则以雕漆成为主流。因此，元代雕漆的兴起，具有开创的历史意义，漆雕以木或金、锡为胎器，在漆胎上涂十几层、数十层，甚至上百层漆，待稍干，在其上雕刻各种装饰花纹图案，故称为雕漆。剔红。如以纯朱漆所雕者叫作剔红，而用"五色漆胎"所雕者称为剔彩，又有剔红、剔黄、剔绿、剔黑、剔彩、剔犀等名目。元代漆器的主要产地在浙江嘉兴地区，其专卖漆器的商店亦以"堆朱杨成"为标号，杨成是以杨茂、张成各取一字，张成、杨茂是卓越的漆器设计家，他们的作品方法圆润，风格浑厚，具有层次感。①

图2-32 雕漆（元代）

宋代呈现出我国漆工艺大发展的趋向。两宋漆器，造型完美，色彩大方，工艺精良。宋代漆工除雕漆以外，还有螺钿镶嵌、描金、彩绘、脱胎以及创新的戗金等技艺。

元代木漆工艺处于一个过渡转变阶段，技法上仍以"剔红"、"剔犀"和"戗金"为主。

明代《髹饰录》是中国现存唯一漆工艺专著，书中详细介绍了各种漆器的制作和装饰方法，说明了中国髹饰技法丰富，主要有罩漆、描漆、堆漆、雕填、螺钿、百宝嵌等，使之成为中国最早的一本关于制漆技法的详细记录。② 元代著名漆工张成之子张德刚掌管漆器工艺，产品精美。明清的漆器设计，著名的有北京的雕漆，扬州的螺钿，福建的脱胎，浙江的

---

① 田自秉. 中国工艺美术史. 北京：知识出版社，1985：253-256.
② 夏燕靖. 中国艺术设计史. 沈阳：辽宁美术出版社，2001：286-287.

金漆等。但清代雕漆和明代雕漆已有显著的不同：在漆色上，明代朱砂含紫，较厚重深沉，清代呈色鲜艳，无光泽；在装饰上，明代多花鸟，少地纹，清代多楼阁风景人物，多锦纹；在刀工上，明代圆润，清代纤细；在磨工上，明代重磨工，轮廓光滑自然，清代少打磨，露刀痕；在胎骨上，明代以木胎为主，清代除木胎外，还有瓷胎、紫砂胎、皮胎等。[①]

## 2.1.7 中国古代设计思想

中国古代设计思想是在追求和谐的基础上发展的，"器以载道"揭示了中国器物设计的和谐审美思想，中国古代设计思想是在客观和主观相统一的基础上，达到天时、材美、工巧与意匠的和谐统一。中国古代设计思想通过形态语言传达出一定的趣味和境界，体现出一种审美愉悦和审美功能。

中国有着优久的传统文化，在设计上有着漫长的历史和丰厚的遗产，从石器时代设计思想的萌发，到夏商周青铜器设计的灿烂铸造和加工工艺；从秦汉设计宏大壮丽的设计观，到南北朝设计思想的灿烂和交融，到隋唐五代设计思想的拓展；从宋元时期充满理性的设计思想，到明代传统设计之集大成，到清代源自民间的经典设计，无不渗透着中国优秀的古代设计思想。

**1. "器以载道"之和谐美**

中国古代设计思想体现在人与人的社会关系中，是社会的和谐有序；体现在人与自然的关系中，是天人合一；体现在人与物的关系中，是心与物、文与质、形与神、材与艺、用与美的统一。

"一阴一阳谓之道"，在古人思维意识的抽象化过程中，"和"具有辩证统一的属性，充满了生命运动之美。"和"，本意指歌唱的相互应和，后称为和谐。"大乐与天地同和"，显示了生生不息的生命力量。《中庸》曰："致中和，天地位焉，万物育焉。"中国人"和谐"的世界观，能够以宽厚包容的眼光看待身边的万物，以兼容并蓄的精神将人与天地万物看作合而统一有机的整体，求得自然与人类的和谐共生。

在以木材的造物结构中，传统造物技术不用一钉一铁，而是运用"榫卯"结构固定与连接。"榫卯"的结构就是阴阳关系，中国传统的阴阳观念，在木质材料中得到了最充分的展现。

老子解释风水说是"万物负阴而抱阳，冲气以为和"。负阴抱阳、背山面水成为我国古代城市、乡村、住宅、陵墓的风水选址原则，其思想是：基址背山面水，后有主峰为屏障，左右有次峰辅弼，山上植被丰茂，前有池塘或流水，对面有山对景，轴线坐北朝南。

古人认为人在自然中生卒，人的活动、情感都属于自然中的一部分，必须服从这个大系统，应与自然社会有一种稳定的联系。从美学角度看，"天人合一"系统具有重要意义，它强调了自然感官的享受愉悦与社会文化功能作用的交融统一，形成了中华民族对自然的塑造

---

[①] 田自秉. 中国工艺美术史. 北京：知识出版社，1985：324.

陶冶，以及对人性的陶冶。

孔子强调"乐同和"，乐的目的是社会的和谐，只有上升到伦理道德的境界，才能达到人性的自觉，实现真正的和谐。礼是社会等级秩序，更是一种直接的社会道德规范，"礼乐"中包含了深刻的伦理意识，以至于商周时期出现"物无礼不乐"、"钟鸣鼎食"的景象，而"编钟"代表了不可动摇的威严崇高的伦理精神，这种伦理的道德观深深影响到中国传统设计活动，设计造物不仅强调功能的满足，形态的审美愉悦，还强调以明喻或暗喻的方式感化人的伦理道德情操。商周的鼎和饕餮纹的象征性追求，是将器物作为代表社会等级制度的伦理道德观念展示出来的。

在我国古代设计史上，"以礼定制，尊礼用器"的礼器风尚由来已久，"礼器"是象征社会的、伦理的、政治的综合观念，在"礼—器—德"这一循环过程中，"器"作为物质的实现手段，清晰地表现出我国古代社会通过"礼器"设计而实现治国构想的目标。其主要目的就在于"明尊卑，别上下"，从而维护尊卑长幼（即君臣父子）森严等级制的统治秩序和社会稳定。据传上古时期，帝王虞舜与其继承人禹讨论治国安民之道时，就曾郑重吩咐禹替他制作礼服，并将礼服的纹饰图案、装饰色彩规格严明地制定出来，舜以"日、月、山、星辰、龙"等"十二章"作为帝王礼服的固定纹样。

中国古代设计思想总是与一定的时代风格、审美风格同步发展，任何一个时代的器物都是该时代特定物质条件和精神条件的结合体，审美意识决定了器物形式的发展方向。实用器物设计不等同于装饰物，需要解决功能、技术、材料、形式之间的关系，形式一方面要具有美感，让人们感到一种审美愉悦，另一方面，作为功能的载体，要实现某种功能。

中国人讲究"比德"，"比德"的审美观代表了"知者乐水，仁者乐山"的含义，儒家思想核心中的"仁政"、"礼教"渗透到设计审美中，是用来比附人的德行。如"岁寒三友"表现人坚贞不渝的高尚情操，器物的装饰母题或器物形态直接采用松、竹、梅；唐代青瓷以类"玉"的质地为上，以器物为载体，表达正直、乐观向上、积极进取的人生观和追求真、善、美的人生理想。

中国传统器物设计的方法论是"观象制器"，其造型有实用和传递情感价值的功能，即"器以载道"，因此，中国传统器物的美学特征就是实用价值与审美价值统一，感性显现与理性规范的统一，功能与形态的统一，材质与工艺的统一。

意匠是器物形式设计的布局构思，讲究"巧而得体，精而合宜"。既满足功能要求，又有鲜明的形式特色。中国传统设计巧夺天工的雕镂和镶嵌装饰工艺，别出心裁的功能展现，意趣横生的形态结构，无不展示华夏意匠的神奇。汉代的多子盒，亦称多件盒，内可容纳多个精巧小盒，形态不同，长短各异，构思巧妙，非常和谐。又如明式家具中的圈椅，造型体现了中国传统艺术以线为主的特征，直中有曲，曲中有直，线条纤巧活泼，背板呈"S"形，与人的脊背曲度相和谐适应。

作为中国传统文化整体的一个部分，器物设计受到民族特点、时代风俗、地理气候、技术条件等因素的影响，如笨拙神秘的商周青铜器、浪漫神奇的秦汉瓦当、华丽圆润的

[设计概论]

唐三彩、简洁秀逸的宋代瓷瓶、古雅精美的明式家具、烦琐华贵的清式景泰蓝,都显示了器物设计不同历史时期的审美特色,以物质化的形式语言散发着中国器物文化的永恒魅力。

中国古代是一个思想极其丰富的时期,不仅"文以载道"、"诗以言志"、"乐以象德",而且物也载道、言志。似乎一切事物都可以通融,都可以导向符合于社会伦理的道德,都可以通政、通神。中国古代的伦理道德和社会意识统治人的精神世界,规范着人,用这些思想划分各种不可逾越的等级差别,甚至还可以规范一切物质产物和精神产物,对于中国造物文化来说,中国传统造物原则源于自然,古代匠人从自然界中寻找创意的源泉,即"外师造化"。

"法天象地"与礼乐教化糅合,成为中国古代最为重要的建筑设计法则。《吴越春秋·卷四·阖闾内传》记载:春秋时,伍子胥造阖闾城,"相土尝水,象天法地,造筑大城,周回四十七里。陆门八,以象天之八风。水门八,以法地之八聪"。辟雍、明堂的得名与法天象地的建筑思想有关,班固的《白虎通》记载:"辟者,璧也,象璧圆以法天也。雍者,雍之以水,象教化流行也"。

中国古代设计思想是通过产品的外在形态特征给人以赏心悦目的感受,使人获得审美愉悦。朱光潜先生认为,美是一种价值,是通过产品形式创造取得的。这种价值体验又受到民族性、地域性的限制,受到华夏民族共同的内在心理结构的制约,体现出来就是"道"。《易传·系辞上传》有:"形而上者谓之道;形而下者谓之器","器物"不仅以形式语言体现古人对形式美的认识,更通过有形之"器"传达无形之"道",从而突破了"器物"的普遍物质意义,达到追求人生价值的精神境界。

老子曰:"人法地,地法天,天法道,道法自然。"中国传统造物器物文化中,有"制器尚象"一说,"制器尚象"经历了两个基本阶段,从直接模拟自然形态,到模拟自然物的内在规律,如古代的锯子是模拟草的锯齿状边缘,这是一个从感性模拟到理性抽象的过程。对中国古人来说,获得器物的形式还远没达到要求,对"器"的认识还要上升到对"道"的关照,要从功利意义上升到哲学意义,即"器以载道"。

中国古代设计思想重视器物材料的自然美感,造型尊重材料自身的规定性,主张"理材"、"因材施艺",要求"相物而赋形,范质而施采","审曲面势",工艺要"刀法圆熟,藏锋不露",返璞归真,保存材质的"真"和"美",充分利用材料的天生丽质,体现造化神奇,自然情趣,使得中国器物展现出自然天真,恬淡优雅的趣味和情致。[①]

中国人制作木制家具用材讲究,所用木材要具有坚实的质感,厚重的色泽,细密清晰的纹理。明式家具大量采用东南亚各国盛产的名贵木材,以紫檀木、花梨木、鸡翅木、楠木、红木等高级硬木为贵,匠人在制作时不加有色漆饰,充分利用木材的自然色调、纹理的特长,有"天然去雕饰"的自然美感。

---

① 戴吾三. 考工记图说. 济南:山东画报出版社,2003:18-20.

中国传统器物的设计是通过线条美表现出来的，具有可塑性、充满了韵律美，成为造型语言的元素。中国古人在制器设计活动中将器物看作是有生命的个体，通过线这种最单纯也最复杂的形式表现器物的生命力。明代家具吸收了中国传统用线造型的传统，线条流畅舒展，幽雅大方。使流畅的线条增添了许多趣味，交椅造型简练，突出线形结构，线条纤巧活泼，稳重不失轻巧，匠人主体的生命性在造物上得到充分体现。

中国传统器物设计具有典雅、含蓄的品质，宋、明是中国传统哲学、艺术文化发展的成熟时期，相应地宋瓷、明式家具也成为我国传统器物文化中的典范，宋瓷"增一分则长，减一分则短"，无论从工艺、审美、艺术品味都堪称中国瓷器文化中的精品。

中国古代设计思想的"和谐"意识是构筑中国传统造物文化的有机组成部分，反映了和谐的社会观和自然观。中国传统器物创造表现出高度的和谐统一，是实用性与审美性的和谐统一，感性表现与理性规范的和谐统一，材质工艺与意匠美的和谐统一。

**2. "器以载道"之象征美**

商周青铜礼器是从日常生活用器演变而来，并按照奴隶主礼乐制度需要而赋予器具以特别神圣的含义。例如，鼎是青铜器中最重要的一种礼器、多用来祭天敬祖、成为一种祭器，古人相信灵魂不死，所以也用来随葬，以便由灵魂享用，此外鼎还是国家政权的象征，《左传》、《史记》中都记载了"定鼎"、"迁鼎"、"问鼎"的史实。历史故事说明鼎作为礼乐制度中的重要象征物，被赋予神圣宝贵的色彩，被视为统治权力的象征。铜鼎政治价值对统治阶级来说如同命根子一样重要，谁占有它就意味着王权，失去它就意味着失去王权。《左传》记载"问鼎"，所叙之九鼎最早属于夏王朝，九鼎象征着九州，夏、商、周王朝政权变更，都以后代夺到了前代的鼎，作为旧王朝的覆灭，新王朝的诞生的象征。

中国古代历史上不同的器物造型，表达了人对自然界、对宇宙天地的不同理解，也表达了人们的宇宙观。"以玉作六器，以礼天地四方：以苍璧礼天，以黄琮礼地，以青圭礼东方，以赤璋礼南方，以白琥礼西方，以玄璜礼北方。"

儒家思想核心中的"仁政"、"礼教"渗透到造物审美中，是用来比附人的德行。如"岁寒三友"表现人坚贞不渝的高尚情操，器物的装饰形态直接采用松、竹、梅；唐代青瓷以类"玉"的质地为上，以器物为载体，表达正直、乐观向上、积极进取的人生观和追求真、善、美的人生理想。

器物的造型代表了不同时代，不同民族人们的审美情趣与价值取向，因而不可避免的带有各种制度文化与观念文化的烙印，被赋予不同的象征。据《考工记》所载："轸之方也，以象地也。盖之圆也，以象天也。"大意就是说古人制作车辕时，车厢是方的，以地为象征；车盖是圆的，以天为象征。这种造型的观念与当时人们的一种朦胧的宇宙意识分不开的，而这种"天圆地方"的宇宙意识深深地影响了人类的造型观念。因此这些器物的造型已经不是简单的形式，而是蕴涵了人们的思想观念，形成了一定的形式意味。

中国器物文化的象征性是以中国的传统文化为背景的，器物的形式中凝结了社会的价值和内容，具有一定的象征性：首先它从形式的产生上来说既不是单纯的描摹自然，也不是毫

无意义的抽象，而是结合人们的思想意识对外在自然形态的抽象与升华。

如中国传统文化中对龙的崇拜无以复加，因为龙是吉祥的，皇帝就以龙自居，中华民族自称是龙的传人。作为龙的传人，龙的子孙，龙的应用无处不在，舞龙灯、赛龙舟等。因龙命名的地名、水名、人名不计其数。与龙有关的图案均有吉祥的含义，如"龙马精神"、"龙凤呈祥"、"二龙戏珠"、"云龙风虎"、"鲤鱼跳龙门"等。

其次从器物的功能形式的关系上来看，器物形式的象征性是在满足使用功能的前提下而赋予器物特定的审美功能。原始的陶器作为主要的生活器具，造型的形式多种多样，鬲的造型，首先决定于它的用途的不同——三个款袋足使器形体稳定，便于加大受热面积，利于煮食，在考虑了器物的使用功能以后，人们再在陶器上绘制一定的形式，表现它们曾经有过的愉悦和对事物的朦胧理解与猜测，从而在纹样上赋予象征性，由此看来器物是在满足功能的前提下，依据人们的审美要求赋予形式某种象征主义的意境。

中国传统器物有深厚神秘的东方风采，丰富神奇的质感肌理，诗情画意的优雅意境，以及细部的精致处理，使得中国器物耐人寻味，美不胜收。中国传统器物艺术是通过形态语言传达和表现出一定的气氛、趣味、境界、格调，以此来满足人们的审美需求，也就是苏东坡提出的"寓意于物"，作为中国传统艺术的突出特征，显示在器物设计活动中。

### 3. "器以载道"之意境美

意境说在中国古代设计思想中占有重要地位，意境与意象相联系，"所谓'意境'，实际上就是超越具体的、有限的物象、事件、场境，进入无限的时间和空间，即所谓'胸罗宇宙，思接千古'，从而对整个人生、历史、宇宙获得一种哲理性的感受和领悟。"① 中国传统器物设计的"外师造化，中得心源"，是强调艺术以现实生活中的存在物为描写对象，在此基础上再进行艺术加工创造。

意境说作为美学范畴始于唐代，近代由王国维提出："中国古典艺术所创造的意境，就多数来说，突出显示了道家和禅宗的世界观。它既是创作者的内在尺度，又是接受者、评价者的共同尺度。"意境体现了中国艺术不同于西方艺术的一种美学本质，体现了中国艺术精神和文化本性，是器物与人精神层面的和谐。

中国传统器物设计继承了雕塑、绘画、书法、音乐等艺术门类的艺术成就，并在技术的规范性条件下加以综合和创造。它既不是简单的模拟事物，也不是纯粹表现制作者主观情感的工具，而是通过形态语言传达和表现出一定的气氛、趣味、境界、格调，以此来满足人们的审美需求，也就是苏东坡提出的"寓意于物"，"意境"作为中国传统艺术的突出特征，显示在器物设计活动中。

瓷器艺术是中国文化讲究完整、圆满、和谐、气韵、意境的体现。在瓷器艺术中，完满和谐，表现为外在的造型之美；而气韵和意境，则体现为瓷器内在的意蕴之美。宋代瓷器是宋代朴素之美的最佳代言人，宋瓷艺术的气韵和意境是通过造型、装饰、质地肌理等艺术手

---

① 叶朗. 现代美学体系. 北京：北京大学出版社，2005：132-135.

段体现出来的,宋瓷的艺术意境,从其造型、装饰和艺术形象中寄托了内在的寓意,如宋瓷含蓄的造型和釉色,象征着一种空灵、静寂境界,代表了文人风范。宋瓷大量富有诗情画意的装饰画和清新明净、典雅深沉的色调,体现了中国艺术以形写神、寓意深刻的特征和恬淡、含蓄、委婉的东方情调。

春秋战国《考工记》揭示了造物的基本原则,"天有时,地有气,材有美,工有巧。合此四者,然后可以为良"①,其中"天时、地气、材美"是指自然的规律性,"工巧"是人的主观能动性,只有二者的结合才能创造出"良"物。

(1) 天时

古人认为,宇宙运行、阴阳变化、四时交替,凡此种种,都有内在的自然规律,人们的各种实践活动,从修身到治国平天下,都要顺应自然的规律。中国传统设计第一个层次是从自然界寻找创意的源泉,将宇宙自然万物的形态法则通过模拟的方法运用到器物设计中,可以作为形态的直接模拟,也可以作为装饰母题,模拟自然造化神奇,如"观象制器";第二个层次是模仿自然万物的运行规律,将这种规律运用到器物设计中,不仅要顺应"天时、地气",还要"审曲面势",顺应材质的加工特性;第三个层次是模仿宇宙的生命气息,将宇宙的生命韵律体现在器物活动中。

(2) 雅致

如果说"意境美"是一种普遍的器物审美价值规范,"雅致"则是这种规范的具体化,代表着中国人传统的审美情趣。雅致指器物形态美观不落俗套,优雅、细致。"雅"是人们的一种审美情趣,是器物带给人具体的审美感受,反映了制作者的审美品位,审美文化是一种观念文化,中国人——尤其是文人士大夫阶层崇尚幽雅清静,博古之风,"宁朴无巧,宁俭无俗"。用朱光潜先生的"移情说"可以解释为,在对器物客体的审美观照中,审美主体的人格价值追求和精神风骨得到升华,因此,造物不仅要"尽其用",还要"适我性情"。文震亨提出器物设计总的审美标准,即"简"、"精"、"雅"、"宜",其中"简"主装饰,"精"主工艺,"雅"主品位,"宜"主使用。

宋代是朴素之雅,重意境轻形式,是"增一分则长,减一分则短"的"清雅";明代是内外兼修,意境与形式都达到一个成熟的艺术境界,器物形态端庄舒展、装饰适宜,造形重细节、工艺,兼含古朴雅致,整体端庄,局部施采,适宜得体,意蕴隽永。

中国人认为自然朴素之美是最单纯高雅的美,所谓"朴素而天下莫能与之争美","淡然无极而众美从之",超越了功利的境界,达到人与自然的和谐,将自然宇宙的生命力以原本的面貌展现出来,体现了真正生命力的意义。

(3) 材美

《考工记》中"审曲面势"就是指设计要顺应材料的特点,要认识材料的特征品性,从而适当选材用材。漆器,是我国传统工艺材料,漆器专著《髹饰录》中提出了"巧法造化,

---

① 戴吾三. 考工记图说. 济南:山东画报出版社,2003:20.

质则人身，文象阴阳"的工艺美学法则。① 通过手工，将人完整而丰富的心灵，人的自由意志表达出来，体现了和谐的生存状态。

中国传统器物思想重视器物材料的自然美感，造型或装饰尊重材料自身的规定性，主张"理材"、"因材施艺"，要求"相物而赋形，范质而施采"，工艺要"刀法圆熟，藏锋不露"，返璞归真，保存材质的"真"和"美"，充分利用材料的天生丽质，体现造化神奇，自然情趣，使得中国器物展现出自然天真，恬淡优雅的趣味和情致。

木材之美，美在纹理，美在自然。中国建筑室内设计和家具呈现出独特的木质美感，制作木制家具时用材讲究，所用木材具有坚实的质感，厚重的色泽，细密清晰的纹理。明式家具大量采用紫檀木、花梨木、鸡翅木、楠木、红木等高级硬木木材，充分利用木材的自然色调、纹理的特长，将温润似玉的情调、行云流水的纹理、坚实稳固的特性展露无疑，有"天然去雕饰"的自然美感。

中华民族传统哲学观认为，天地万物都是生生不息的生灵，它们之间相互贯穿连通。创造一种"天我为一"的理想和谐状态。《老子·四十二章》有言"道生一，一生二，二生三，三生万物，万物负阴抱阳。"在这万物有无之中，中国人以自身体验去感悟客观世界，以己度物，借物咏志。中国人尚木，并逐渐形成了一种"木道"的文化审美观，木在形、色、质上的表现是使用性、和谐性的统一，呈现出独特的形式和价值。

择木为材的本质内涵，是人们自由的创造意向和审美理念的表露。自然物中木的质地肌理均以刚健朴素、恒久清高见长，作为审美价值取向，这种观念与中华文化精神高度吻合，使人们对木的感情偏好情有独钟；漫长的耕作实践，又使得人们对木的品质有了更加深刻、细腻的认识，渐渐形成了对木独特的价值评价，进而以木的品质、特性作为审美创造的标准和目标。

"形而上者谓之道，形而下者谓之器。"人类的情感与天地自然是感应的，他们之间有一种相等同、相类似、相感通、相对应的关系。追求木道是自然宇宙间的普遍规律和秩序，《乐记》中就有"万物之理，各依类而动"的观点。

（4）工巧

有了"材美"，还要"工巧"。工巧指的是对器物形态进行加工制作，代表了人的主观能动性，工巧美是指器物制作精致、式样讲究、别出心裁、高雅、不落俗套。在工艺上，材料的不同性质和特征，往往会决定不同的造物品类和与之相适应的技术构成。中国人的主观能动性"工巧"是与"天时"、"地气"、"材美"结合起来的，是一种尊重自然，尊重材质特性，体现了"天人合一"的观点，即"天工"与"人工"的合一。在这种思想的主导下，中国传统设计观是人与物的合一，物与自然的合一，从而达到人、物、自然的合一。在中国传统造物设计活动中，追求简洁的造型、天然雕饰之美，形态符合人的使用习惯（人机工学原理），充分利用、物理、化学原理规律，使人们在器物合目的性、合规律性中

---

① 田自秉. 中国工艺美术简史. 杭州：中国美术学院出版社，2001：32.

得到审美感受。

明式家具的"工巧"与"材美"是紧密联系的，工巧的基本造型原则是器物各部分比例恰当，弯曲有度，精巧流畅；各局部连接有序、穿插合理、接口严密；整体组合协调，适于使用，也就是和谐、美观、易用的原则。

由此可见，中国传统器物设计自成体系，具有强烈的民族风格，其中凝聚着中华民族的技术经验、文化精神和审美意识，有独特的艺术审美价值，成为世界历史文化的宝贵遗产，其鲜明的美学个性创造，浸透着中华民族的和谐文化精神和审美意识，展现了特定时代的审美特色。

**4. 中国古代设计思想的内涵**

中国古代设计思想的内涵是十分丰富的，总结为以下的几个方面。①材美工巧：天时，地气，材美，工巧是成就一个优秀设计作品的四个主要因素。②以用为本：古代艺术设计的目的是为了用，其首要任务是实用价值的设计。但光有用是不够的，还必须美，设计的价值还取决于美的价值，用与美的统一成了中国古代设计的基本特征。③文质彬彬：物质本质的美，经过工艺加工便使其增色升华，艺术设计的力量就在于改变物的本质，赋予新质。④顺物自然："朴素而天下莫能与之争美"，"既雕既琢，复归于朴"，中国古代设计完全按照事物的自然本性任其发展和表现，不去施加人性的力量，使其改变原有的自然之性，保全其"真"美。⑤重己役物：人对于造物的使用意识，会对造物设计行为产生重要影响。⑥物以载道："以玉比德"就是一个典型的例子。⑦象——中国古代设计思想的基本：中国独特的重"象"的文化传统，形成了一套以"象"为中心的思维方式、认识方式、抒情方式，反映在设计艺术的创作上。⑧观物以取象：中国古代十分注重设计的表现功能，十分强调抒发性灵的功能。⑨立象以见意：设计本于自然，不脱离具体形态，又不拘泥于自然，而是"超乎自然"，在心灵的激情中创作出不同于客观对象的意象。

## 2.2 西方设计艺术源流

**1. 工艺美术运动**

英国工艺美术运动从本质上来说，它是通过艺术和设计来改造社会，并建立起以手工艺为主导的生产模式，工艺美术运动不是一种特定的风格，而是多种风格并存。

英国工艺美术运动主张美术家从事设计，提出了"美与技术结合"的口号，主张"师承自然"，反对"纯艺术"，创造出了一些朴素而适用的产品（见图2-33）。

许多美国设计师都受到英国工艺美术运动的影响，并认为这种风格的设计可以展现民族传统的精神，赖特（Frank Lloyd Wright）是运用工艺美术运动理念设计的一位伟大的建筑设计师，他综合应用东西方设计元素，并具备利用天然材料的纯熟技巧，使他的设计与周围的环境和谐统一（见图2-34）。工艺美术运动在追求质量可靠、形式简练的同时，还追求产品和装饰的道德价值，工艺美术运动代表了一种社会行为，艺术家们都怀着改造社会的理想。

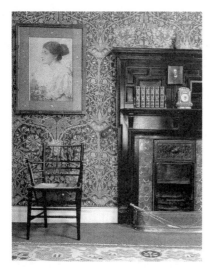 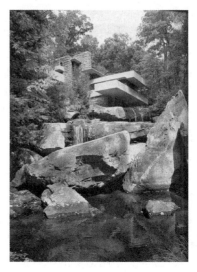

图 2-33 莫里斯的室内装饰设计　　　　图 2-34 赖特设计的落水别墅

### 2. 新古典主义

"新古典主义"是一种艺术风格的名称,它所指的是公元 18 世纪末至 19 世纪初在欧洲流行的一种崇尚庄重典雅,带有复古意趣的艺术风格。公元 18 世纪后半期,已陷于繁缛不堪,甚至荒谬怪诞的洛可可艺术已引起了人们的厌倦。于是,古希腊罗马时期的英雄便成了他们推崇的圣贤和偶像,以致对古希腊罗马时期的一切文化遗产的兴趣都增强了。同时,罗马古城赫克拉尼姆和庞贝重见天日,从而在整个欧洲都掀起了研究罗马古典艺术的热潮。

另外,德国美术史家温克尔曼的理论著作《希腊艺术模仿论》和《古代美术史》也在法国引起了强烈反响。法国艺术家提出的"高贵的单纯和伟大的静穆"为古典主义的标准,进行了一系列的题材和形式的变革。具体地讲,就是以古典主义的庄重典雅和单纯实用代替洛可可的那种矫揉造作、纤巧华丽的脂粉气。公元 19 世纪前半期的欧洲工艺美术以新古典主义为主要流行样式,在法国,集中体现在大革命时期;在英国,多指摄政时期;在意大利流行时间较长,几乎反映在整个公元 19 世纪的工艺美术中;在西班牙和德国则以公元 19 世纪初期为主。新古典主义时期工艺美术风格反映了新兴资产阶级的审美意识,对浮华的洛可可风格进行了修正,对古典艺术进行了新的挖掘和揭示,它的出现标志着没落的宫廷艺术即将进入尾声。新古典主义工艺风格的出现,给繁缛奢华并充满着脂粉气的洛可可式工艺风格所笼罩的欧洲,带来了一股清新的装饰风,从某种意义上讲,它也是一种"文艺复兴"。

新古典主义工艺风格的产生,使人们温习了古希腊罗马艺术的真谛,从中领悟古典艺术的品位和魅力,体验古典艺术的美学思想和艺术法则,对新兴市民阶层的审美观念和文化意识产生了很大的影响。新古典主义工艺风格的形成,为欧洲现代工艺和现代设计的产生奠定

了良好的基础，它以崭新的审美观念和工艺美学思想构筑了通向现代工艺设计的道路，它是欧洲现代工艺与现代设计的前奏。

美国设计家、装饰艺术家路易斯·康福特·铁法尼（Louis Comfort Tiffany 1848—1933）生于金银首饰制作世家，从小即对装饰艺术产生了浓厚的兴趣。公元1879年他成立了以自己的名字命名的装饰艺术公司，以室内和家具设计为主，取得了巨大成功。后曾接受美国总统府的委托，负责部分室内及家具设计。公元1880年他对玻璃器皿的设计和制造产生了巨大的兴趣，不久即创制了一种新型玻璃工艺，并取得专利，称为法维列玻璃。利用这种工艺生产的玻璃不仅能在表面形成犹如锦缎般的光泽，而且仿佛将各种美丽的色彩注入了玻璃，形成彩虹般的效果。正如这件孔雀花瓶，虽形似展屏的孔雀，但那流动的线条、梦幻般的色彩绝非自然界那美丽的生灵所能媲美的，立即成为欧美最为流行的玻璃制作工艺（见图2-35）。

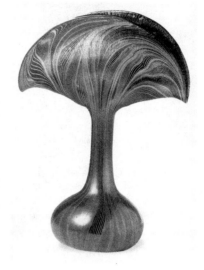

图2-35 孔雀花瓶（路易斯·康福）

3. 新艺术运动

19世纪末20世纪初，欧洲艺术家们所创造出来的与人们实际生活相关的新艺术形式被称为"新艺术"（Art Nouveau）。1896年巴黎开设了一家名为"新艺术"的商店，专门出售这种新艺术风格的产品，"新艺术"由此得名。这是一种代表着时代特色的新的艺术风格和新的艺术形式。新艺术运动其动机主要有两个方面：一是与历史主义决裂，打破旧传统的束缚，创造出适合时代需要的新形式；二是与自然主义划清界限，针对当时自然主义对自然简单地、生搬硬套地形式模仿，提出设计应该表现自然界所蕴涵的内在规律和旺盛的生命力，真正把握自然、理解自然。而这种艺术形式也确实是一种新风格，虽然它带有欧洲中世纪艺术和18世纪洛可可艺术的造型痕迹和手工艺文化的装饰特色，但它同时还带有东方艺术的审美特点及对工业新材料的运用，包含了当时人们对过去的怀旧和对新世纪的向往情绪，成为体现出时代特色的艺术形式。

新艺术运动的内容几乎涉及所有的艺术领域，包括建筑、家具（见图2-36）、服装、平面设计（见图2-37）、书籍插图及雕塑和绘画，而且和文学、音乐、戏剧及舞蹈都有关系。这一运动带有较多感性和浪漫的色彩，是新的审美观念的产物。新艺术运动从自然界中吸取灵感，采用各种动植物的纹样作为装饰题材，主张用华美精致的装饰设计来展示新的时代精神。新艺术运动在欧洲产生了强大的冲击力，为新的设计形式的萌发和创造开辟了道路。

"新艺术"一词成为描绘19世纪末至20世纪初的艺术运动，以及这一运动所产生的艺术风格的术语，它所涵盖的时间大约从1880年到1910年，跨度近30年，是指在整个欧洲

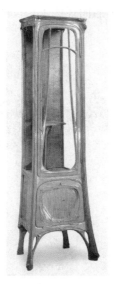
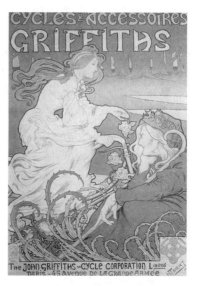

图 2-36　新艺术运动家具设计　　　　图 2-37　新艺术运动海报设计

展开的装饰艺术运动。新艺术运动展示了欧洲作为一个统一文化体的最后辉煌。

新艺术产生的社会根源有多方面的因素，最主要的影响是莫里斯倡导的"艺术与手工艺运动"，艺术与手工艺运动中的许多宗旨成为了新艺术遵循的原则，如采用自然的纹样作为装饰的主题，装饰应该适度，新艺术和手工艺运动不同的是，新艺术运动并不反对机械生产，相反的，它能够逐渐地接受机械化的变革，是新艺术运动成为连接现代设计运动的桥梁。

1890—1910 年，新艺术运动在欧美盛行，这是一种装饰风格的艺术。新艺术运动以英国、法国和比利时为中心，波及德国、奥地利、意大利、西班牙、美国。"新艺术"在各国呈现出不同的特点和风格，这一名词是多种风格的集合体。既有非常朴素的直线或方格网的平面构图，也有极富装饰性的三度空间的优美造型。新艺术在本质上仍是一场装饰运动，新艺术装饰风格的主要特点是崇尚自然，经常运用曲线加以自由大胆的想像，这些线条大多取自自然界中具有优美曲线的形体，以表现动植物发展的内在过程。

比利时和法国是新艺术运动的主要发源地。最著名的设计师是威尔德，主要从事平面和产品设计。他的设计讲究功能性，装饰以曲线为主，考虑了整体的效果。1908 年他出任魏玛工艺学校校长，即包豪斯的前身。在设计中，他坚持以理性为自己设计的源泉，并且借助合理的装饰为功能服务。

比利时另一位新艺术运动的大师是维克多·霍塔。他在建筑与室内设计中经常使用相互缠绕以及螺旋扭曲的线条，1893 年他在布鲁塞尔都灵路 12 号设计了"霍塔旅馆"（见图 2-38），设计中到处充满着难以言喻的曲线美，葡萄藤蔓的枝条及矛盾对立的线条形成了旋风似的装饰，各个小的细节都精心设置，以满足整体风格的延续。在这所建筑中霍塔还

探索使用钢材的可能性，使结构、材料和装饰融会贯通，从而成为新艺术设计中最为经典的作品。

法国的新艺术设计追求华丽、典雅的艺术效果，这是法国一贯崇尚古典主义设计传统和象征主义结合的产物。巴黎和南锡是新艺术的集合地，在巴黎最有名的有萨穆尔·宾创建的"新艺术之家"和"六人集团"。"新艺术之家"中的设计师盖德拉设计了一整套的家具和室内陈设参加了巴黎世界博览会。这套设计结构稳重，以弯曲多变的植物自由纹样作为装饰主题，集中体现了法国的新艺术风格。"六人集团"中最著名的设计师是吉马德，吉马德（Hector Guimard，1867—1942）是法国新艺术的代表人物。他作为法国新艺术运动重要成员，进行设计的重要时期正是19世纪90年代末至1905年间。吉马德最有影响的作品是他的巴黎地铁设计——"地铁风格"。他在1900年至1904年间为巴黎地铁设计了140多个不同形式的出入口，

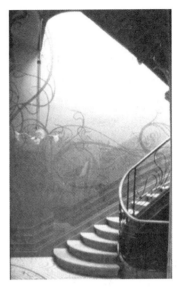

图 2-38　塔塞尔公寓（霍塔）

这些出入口均采用金属铸造技术，形成金属结构的植物枝干和卷曲的藤蔓，玻璃的透明顶棚则模仿海贝的形状，是典型的新艺术设计的作品。南希学派在新艺术设计中最具有特色的是家具设计和灯具设计，著名的设计师盖勒以自然作为设计的源泉，在装饰上主要采用动植物作为题材，并且主张家具设计的主题与其功能应该吻合。

作为新艺术风格的代表，奥地利的维也纳分离派具有重要的影响。分离派的设计语言简洁明快，尽量用简单的直线描绘自然形态，注重几何造型的使用，趋于现代感。设计家霍夫曼是分离派的核心人物（见图2-39），他于1903年成立了"维也纳工作同盟"的设计集团，霍夫曼设计的银制花篮如图2-40所示。

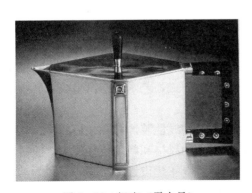

图 2-39　银壶（霍夫曼）

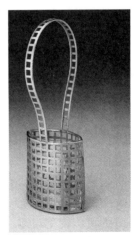

图 2-40　银制花篮（霍夫曼）

在整个新艺术运动中西班牙建筑师戈地（Antonio Gauti，1852—1926）是最富天才和创新精神的人物。他极力使雕塑艺术渗透到三度空间的建筑之中去，有浪漫主义的幻想，与比利时的新艺术运动有很多相似之处。

### 4. 装饰艺术运动

图2-41 艺术装饰风格运动项链

装饰艺术运动是流行于20世纪二三十年代的一种折中主义的艺术风格，它力图使手工艺与大工业生产相结合，既避免机器条件下批量产品的单调和乏味，又避免了过度烦琐的不适当的装饰，从而创造出符合公众需要的、富有生活情趣的现代产品。

装饰艺术运动它是于1920年在巴黎首度出现的。在此之前，这种风格已出现在维纳·威克斯塔（Wiener Werkstatte）和意大利家具设计师卡罗·比加提（Carob Bugatti）的作品中，它使自然形式带有古典主义色彩。它从古埃及文明、部落艺术、超现实主义、未来主义、构成主义、新古典主义、几何抽象主义，流行文化和现代主义运动中汲取了丰富的营养。它既是一种艺术设计运动，又是一种装饰风格，它包括了艺术设计和装饰设计诸多领域，如家具、珠宝、书籍装帧、玻璃陶瓷、金属工艺（见图2-41）等。尤其是在家具设计上，出现了很多优秀的作品。家具设计抛弃了奢华繁缛的装饰开始倾向于一种简洁明快的风格，在不完全摒弃装饰的情况下，设计日趋单纯与简练，形成了特色。

1900年的巴黎国际博览会上，新艺术受到了法国人的推崇，很快在整个法国掀起了新艺术风格的狂潮。1905年，当新艺术逐渐失去了吸引力以后，法国大众对实用艺术的兴趣并未减弱，他们开始到18世纪末的艺术中去寻找灵感，并由此酝酿一种新的风格的形成。1910年，法国的"装饰艺术家协会"成立，协会定期举办秋季展览和沙龙，为设计师和手工艺师提供展览和交流的场所。第一次世界大战以后，装饰艺术风格在法国得到了飞速的发展，成为了设计中一种时髦的样式。1925年在巴黎举行了国际装饰艺术和现代工业产品展，包括"新精神之屋"和"赫尔曼收藏旅馆"，使装饰艺术运动发展进入了一个高峰。在这次博览会上，许多设计都采用了具有异国情调的材料和富丽豪华的装饰，并且将现代主义设计中推崇的几何因素糅和在一起，发展出一种新的美学样式，艺术装饰风格成为区别于新艺术的现代标志而广为流传。

在欧洲，艺术装饰运动的造型语言表现为放射状的线性装饰和金字塔的阶梯状结构。英国设计师大胆的摆脱了传统设计观念的束缚，采用新的风格和新的设计语言，使得艺术装饰风格在保守的英国大受欢迎。斯波特公司在20世纪30年代设计生产了一系列颇具艺术装饰风格的餐具、茶具，色彩以银色、米黄色为主调，造型趋向简洁的几何形。设计师克拉里

斯·克里夫设计的陶瓷系列，如"花园"系列、"德里西亚"系列，"怪诞"系列，都具有艺术装饰典型的几何语言。20 世纪 30 年代英国著名的维奇伍德陶瓷工厂生产了大量的物美价廉、面向大众的瓷器，采用几何图案，色彩淡雅飘逸。

1925 年后，这种风格在除欧洲大陆外，还在美国等国的设计师的作品中体现出来。艺术装饰运动形成了独具特点的"爵士摩登"风格，它豪华、夸张、迷人、怪诞，传入美国，与美国的大众文化相融合，主要表现在建筑设计和产品设计两方面，尤其受到美国设计师如保罗·富兰克的认可，他的摩天大楼式的家具就是艺术装饰建筑的最佳体现。在建筑设计上，美国一系列的大型建筑物都是艺术装饰风格的产物，如帝国大厦、洛克菲勒中心大厦（见图 2-42）、克莱斯勒大厦等，这些建筑一方面采用了金属、玻璃等新型材料，一方面采用了金字塔形的台阶式构图和放射状线条来处理装饰，如在建筑立面上的棱角和装饰化的细部处理。装饰艺术运动的设计风格喜欢采用带有古典意味的符号、花饰和有凹槽的柱子，装饰化的花卉纹饰和巴洛克式的卷曲花纹，取代了新艺术风格中的装饰的奢华和繁缛。由此可见，装饰艺术运动一方面具有传统设计和工艺的特点，一方面又将机械美学引入设计之中，以适应机械化大生产的需要，它的目标是创造出既具有手工之美又能适应机器大生产的产品。

图 2-42 洛克菲勒建筑装饰（保罗·富兰克）

### 5. 美术革命

立体派产生并形成于第一次世界大战前夕的法国，它主要表现在美术革命中，美术中的立体派把体和面的表现放在艺术表现的首位，这一派的画家，他们要打破传统的时空概念，在艺术中表现不受时间、空间限制的物象，它的基本原则是用几何图形（圆柱体、圆锥体、立方体、球体等）来描绘客观世界，要在平面上表现长度、宽度、高度与深度，表现物体内在的结构，他们把自然形体分解为几何切面，立体主义的代表画家是毕加索。"立体主义"茶壶如图 2-43 所示。

未来主义（Futurism）对资本主义的物质文明大加赞赏，是出现于意大利的一个文学艺

术思想流派，未来派画家强调表现感情的爆发，对未来充满希望，未来派在画面上表现瞬间的连续性，表现飞速的运动，用无约束的构图、狂乱的笔触、色彩、线条表现"动感"、"力感"、"速度感"。未来派美术的特征在波菊尼的《城市在升起》、《回廊中的动乱》、卡拉的《无政府主义者加利的葬礼》、巴拉的《汽车的速度和光》等作品上都表现出来。

6. 俄国的构成主义

第一次世界大战以前，俄国已经有了抽象艺术的实践，如马列维奇在1913年发表了至上主义的纯抽象绘画，其中有一幅作品《白底上的黑色正方形》在艺术界引起极大的反响。后来，一批艺术家和设计师对现代艺术设计的形式进行大胆的探索，他们积极追求符合工业社会精神的艺术语言，歌颂机器生产，对批量生产和现代化的工业材料赞赏不已，提倡用工业精神来改造社会，俄国的构成主义终于诞生了。构成主义者自称艺术工程师，他们热衷于采用钢材、塑料、玻璃等现代材料，用机械的几何形式来展现新时代的主题，从而创造了一种新的艺术形式和新的美学观念。构成主义的设计理念对现代设计产生了巨大而深远的影响，包豪斯的教学方法就深受构成主义的启发，构成主义最有名的作品当属建筑师塔特林创作于1919年的第三国际纪念塔（见图2-44）。按照设计，这座塔塔高400米，比法国的埃菲尔铁塔还要高。纪念塔完全采用钢铁作为主要的结构材料，造型上是简洁的螺旋上升的几何形状，表达了一种坚定向上的政治信念。

图2-43 "立体主义"茶壶

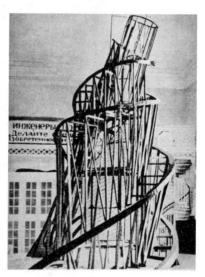

图2-44 第三国际纪念塔（塔特林）

7. 风格派

风格派（De Stijl）是活跃于1917—1931年间以荷兰中心的一场国际艺术运动。这个国际性的艺术设计运动在设计艺术的舞台上占据着重要的地位，它起源于立体主义运动，最终成为一个纯粹的抽象运动，深刻地影响着20世纪的建筑设计和产品设计。

1917年10月，一批荷兰的设计师，艺术家发行了一本叫"风格"的杂志，风格派由此

得名。这个组织以杜斯博格为领导,最初还包括蒙德里安,是一松散的艺术组织,成员之间主要依靠1917年在荷兰莱顿创刊的《风格》杂志来进行艺术思想的交流,主编杜斯博格在比利时,意大利,德国游学时不遗余力地宣传风格派的理念。风格派的艺术主张是绝对抽象的原则,它摒弃了传统的造型形式,力图创造出一种与宇宙精神和规律相契合的抽象语言,它的成员还设计了许多颇具影响力的家具、室内摆设、织物、平面图形和建筑。

风格派认为艺术不应该与自然界的物体发生联系,而应该用几何形象的构图和抽象的语言来表现宇宙的基本法则——和谐。在建筑、产品、室内等各个设计领域,风格派都使用着一种和谐的几何秩序来进行艺术创作,这种抽象的倾向,对后来的艺术和设计有着持久的影响(见图2-45)。风格派号召艺术设计采用抽象立体主义,注意净化。"风格"艺术年鉴的成员认为对"真诚"和"美"的研究无疑会给人类社会带来和谐。风格派的中坚力量有蒙德里安和里特维尔德,蒙德里安是一位把客观的抽象艺术理论发展到极至的画家,他的绘画深受毕加索、勃拉克等立体主义绘画大师的影响,非常重视画面的结构。

图2-45 室内透视图(杜斯博格)

蒙德里安在1915年结识了通神论哲学家舍恩·马克思,并且拜读了其著作《造型数学原理》和《世界的新形象》,舍恩·马克思关于线条与色彩的象征意义和宇宙的数学结构理论,对蒙德里安绘画风格的发展具有决定性的影响。1917年他在《风格》杂志创刊号上发表了风格派纲领性的文章《绘画中的新造型语言》,1920年又在法国发表了重要文章《论新造型语言》,所以风格派又被称为新造型立体主义。蒙德里安认为绘画的本质是线条和色彩,只有用最简单的形式和最纯粹的色彩才能构成具有普遍意义的永恒艺术。蒙德里安的绘画语言仅限于最基本的要素,即在线条上是垂直线和水平线,在色彩上是红、蓝、黄三原色和黑、白、灰三种和谐色系列,他称这种语言为"新造型艺术"。蒙德里安的著名作品《红黄蓝的构图》就是他理论的重要实践。里特维尔德(Cerrit Rietveld)的红蓝椅(见图2-46)揭示了风格运动的哲学精髓,并于1923年在包豪斯展出。他的《红蓝椅》、《柏林椅》和茶几成为现代设计史上经典之作,《红蓝椅》是用机器预制的彩色木块做成的,椅子的结构由13根互相垂直的木条组成,结构间的连接采用了螺丝以保护结构的完整。坐垫为蓝色,靠背为红色,黑色木条的断面被漆成黄色,它引起人的无限想像。整件作品用最简单的形式和

最原始的颜色表达了深刻的造型观念，它既是一件产品，又是抽象的典范，这个独一无二的形式成为现代主义设计的里程碑。

"风格"的设计师和建筑师都有运用强烈的几何形式和色块来分割空间，线条的应用使风格派富有动感和装饰性，这种精神化的方法极大限度地影响了现代运动的发展，风格派这种颜色丰富、形式新颖的语言出现，极大冲击了传统的纯美术和装饰艺术。

第一次世界大战后，一批青年建筑师，在前人革新实践的基础上，提出了比较系统的彻底的改革主张，形成了现代建筑思潮。现代主义正是在德国的格罗佩斯、米斯和法国的柯布西埃这些杰出的建筑师和设计师的积极推动下形成的。这三个人在1910年前后都在柏林的贝伦斯事务所工作过，1919年，格罗佩斯担任"包豪斯"设计学校的校长，推行了一套新的教学制度和设计理论，使该校成了西欧最激进的一个设计中心和现代主义的摇篮，米斯后来也来到了包豪斯学校，并出任校长。巴塞罗那椅如图2-47所示。

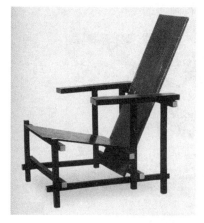

图2-46　红黄蓝椅（里特维尔德）

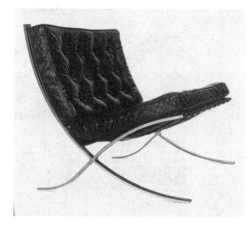

图2-47　巴塞罗那椅（米斯·凡·德洛）

20世纪30年代后期，格罗佩斯、米斯等一批欧洲现代主义的重要人物移民美国，由此把现代主义带到了美国。

8. **流线型设计**

流线型设计风格是随着工业社会科技的发展，以美国为中心流行起来的一种设计风格。这种外形能够符合空气动力学的原理，呈现出一种流线型，在运动中能够得到更快的速度。流线型设计最早是用在20世纪交通技术上，它不仅运用于功能改进上，还用在家居产品上，从电熨斗、电冰箱乃至所有的家用电器，都采用了这种表面光滑、线条流畅的形式，这些产品对消费者具有更大的吸引力。新型的塑料材料和金属模压成形方法的运用，使得流线型设计的推广成为可能，流线型设计是对于圆滑和"泪滴形"的语言进行应用。20世纪初，"泪滴形"已经成为阻力最小的形状而被人们广为接受。1921年德国的工程师加雷在风洞中试验流线型汽车模型的空气动力学特性，为这种形式的科学性提供了依据。美国的汽车制造业开始广泛采用这种形式，并且使流线型成为了深受大众欢迎的时尚样式。

流线型设计风格在本质上是一种"样式设计",它之所以大受欢迎,是因为它迎合了消费者追求新奇的心理,与市场的需求相契合,满足了大众多层次的需求愿望,从而对现代设计产生了极大的冲击力。流线型的象征是时代的产物,带有强烈的现代气息,它与现代设计中的未来主义和象征主义一脉相承,通过设计象征了工业时代的精神,表达了对技术和速度的赞美。最典型的设计有赫勒尔设计的订书机,外形像一只蚌壳,宛如一件纯形式的作品。

流线型把设计作为促销的手段,从而迎合了大众的审美趣味,流线型的情感价值超过了其实用的功能价值,具有强烈的商业意味。设计师可以为诸如电冰箱、吸尘器、收音机、照相机、电话等创造出光滑的现代造型,美国的流线型设计最广泛应用在机车工业上(见图2-48)。

1934年,克莱斯勒汽车公司设计生产了"气流"型轿车,是按照空气动力学的原理设计的。1934年,奥地利设计师列德文克设计了流线型塔特拉V8-81型汽车,被认为是20世纪30年代最杰出的汽车之一。在飞机设计上,随着金属材料的改进,结构工艺和技术手段的发展,流线型风格为飞机设计带来了革命性的影响,如道格拉斯DC1、DC2、DC3的设计,都获得了极大的成功。40年代流线型设计广受欢迎,许多美国设计师因此而出名。如罗维、盖迪斯、德雷福斯等。

9. 企业识别设计

企业识别设计和包装设计联系紧密,市场上不同的标志意味着不同的公司,什么样的品牌才能提供什么样的产品和服务。企业识别设计的中心就是企业商标,它用在企业的每件物品上,包括从文具到广告。彼德·贝伦斯(Peter Behrens)在他担任AEG艺术顾问时,是第一个实行这个企业识别设计项目的人,他应用多种设计语言,不仅包括公司产品及平面设计,还包括工人的宿舍及厂房,这使AEG的形象广为人知(见图2-49)。整个20世纪,

图2-48 美国流线型火车(米斯特·史密斯)

图2-49 AEG招贴画设计(彼德·贝伦斯)

尤其在市场全球化的今天，商业机构越来越倾向全球化企业识别设计语言。在1950年期间，"优良的设计是良好的买卖"成为视觉传达设计中使人鼓舞的口号。

### 10. 反设计运动

反设计运动拒绝现代运动的理性成分，反设计者尝试在设计中实现个人创造性的表现，超现实主义是反设计者让人看到的第一个例子，它影响了如卡罗·莫理洛（Carlo Mollino）这样的反理性设计师。1960年前几个激进设计小组在意大利成立，这些反设计组织包括Archizoom、Superstudio、Ufo、Gruppo Strum等。

在这一段时间，很多设计师都置身于反设计运动中，反设计改革者与阿其米亚工作室（Studio·Alchimia）合作，拒绝正在蔓延的保守主义，致力于把自发性、创造性、建设性带回到设计中来。在阿其米亚工作室，设计的功能意识被大众文化、政治内涵所代替。1980年意大利孟菲斯和美国现代主义批评者出现，提倡多样性而非单纯性。之后，反设计向主流设计进军，很多消费者在购买商品时，都把设计师的名字放在首要考虑的地位（见图2-50）。

### 11. 高技术风格

"高技术风格"（High-tech）是与新现代主义平行发展的一种工业设计风格。高技术风格在设计中采用高新技术，在美学上力求表现新技术。"高技术"风格最先在建筑学中得到充分的发挥，并对工业设计产生重大影响。英国建筑师皮阿诺（Reuzo Piano）和罗杰斯（Richard Rogers）于1976年在巴黎建成的"蓬皮杜国家艺术与文化中心"是其中最为轰动的作品（见图2-51）。

图2-50　孟菲斯的设计

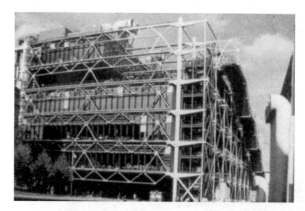

图2-51　巴黎蓬皮杜中心（皮阿诺和罗杰斯）

"高技术"风格在20世纪六七十年代曾风行一时，其影响一直波及到80年代初。但由于"最低限度的装饰"和"过度地对技术与时代的体现"，因而"高技术"风格显得淡漠而缺乏人情味。

### 12. 波普设计

波普设计出现于20世纪50年代，又称流行艺术、通俗艺术、新达达主义，代表着流行

与大众化的品味,它的鼎盛时期是20世纪60年代,主要活动中心在英国和美国,它代表着60年代工业设计追求形式上的异化及娱乐化的表现主义倾向,波普艺术的设计师在现实社会寻求发展,他们把现实生活中最常见的东西搬入艺术,以大众商业文化为基本特色的波普艺术应运而生。在现代设计师中,第一件波普艺术手法的作品,是英国画家理查德·汉密尔顿剪接拼贴的《到底是什么使得今日的家庭如此不同,如此有魅力?》(见图2-52)。该画表现的是一个现代公寓中的一个场景:一个傲慢的裸体女郎和他的配偶;室内摆放着大量现代生活产品:沙发、电视、台灯、录音机、广告画等,画中所有的东西都用本来毫不相干的印刷品剪接拼贴而成。后来,1961年,英国的一批青年艺术家举办了《青年同代人专栏》,展出了大量的实物拼贴、综合而成的新型作品,这次展览宣告了波普设计艺术在欧洲流行的开始。

图2-52 波普拼贴画(李查德·汉密尔顿)

波普艺术的手法是利用现成的工业、商业产品,从饮料、化妆品的广告、商标、电影宣传画,到汽车灯、车窗、家用电器等,把它们加以改造、加工,然后重新组合和拼贴,赋予一定的社会思想意义,由此构成一件新的艺术作品。

艺术家理查德·汉密尔顿(Richard Hamilton)、雕塑家保罗自(Eduardo Paolozzi)、设计批评家办哈(Eyner Bnham)和建筑师斯密森(Peter·Alison·Smithson),他们是第一批探索和促进美国大众消费文化的设计师。20世纪60年代,美国的艺术家如安迪·沃霍尔(Andy·Warhol,1928—1987),克莱斯·欧登伯格(Claes·Oldenburg)等人从大众艺术中汲取了大量的灵感,波普艺术更基于年轻人的设计,自然而然地开始向日用品的领域进军。

20世纪50年代的社会环境鼓励"今天用,明天扔",彼特·默多克(Peter Murdoch)设计的椅子,乌比诺和罗马兹设计的PVC摇椅,明显地体现了波普文化的短暂性,大量的媒体也给予越来越多的关注。60年代,很多新兴的塑料出现,具有波普设计理念的设计师开始大量运用塑料,波普设计受到了经济繁荣以及自由主义的助长,它的彩虹色彩和大胆的形式消除了第二次世界大战后朴素的痕迹,这也反映了60年代的乐观主义。波普设计从新艺术、装饰艺术、未来主义、超现实主义、光效艺术、幻觉艺术、东方神秘主义以及太空时代中汲取营养,并在大众传媒的助长下茁壮成长,波普设计的影响深远,也为后现代主义的发展奠定了基础(见图2-53)。

图2-53 波普运动的沙发设计

### 13. 机能设计

机能设计是 19 世纪首次在马金托什（Machintosh）和赖特的建筑设计中出现，直到 1920 年晚期和 1930 年早期，机能设计的主要提倡者阿尔瓦·阿尔托，在机能设计的人性化以及现代形式语汇方面进行了研究，他革命性的胶合板的流畅线条及塑压成的椅子、家具等，与国际主义呆板的几何造型形成了鲜明的对比。

激进设计作为对"优良设计"的回应，在 19 世纪 60 年代的意大利出现。它与反设计相似，但它更重于理性和真实性、政治性，它企图用乌托邦似的处理方法来改变大众对它的看法，他重要的代表者是 ARCHIZOOM 组织。

功能主义对建筑师及设计师来说，是一种方法而非风格，是用逻辑、高效的方法来解决实际问题。19 世纪下叶，英国的设计改革者莫里斯也曾倡导过功能设计，美国建筑师沙立文（Louis Sullivan，1856—1924）在 1896 年创造了"功能决定形式"这一新语汇，从此，沙立文以他的"20 世纪的功能主义"受到民众的广泛支持。20 世纪上半期，现代主义的设计师在功能主义中结合理性主义，希望寻求全球化的设计解决方法。米斯和柯布西耶在德骚都尝试运用工业材料，如金属管、铁、玻璃，以此创造功能家具（见图 2-54）。

### 14. 国际风格

"国际风格"一词最先由阿尔弗莱德于 1931 年发明，他是纽约现代艺术博物馆的董事长，现代主义者如米斯、格罗佩斯、柯布西耶的一些作品体现了这种风格。因为格罗佩斯移居到美国后，不遗余力地尝试"国际化"，第二次世界大战后的设计师，尤其是美国的"诺尔国际"（Knoll）、伊姆斯和尼尔森等人使这个既现代又民主的国际风格与工业大生产相结合，以此制造出符合"优良设计"的作品。在 20 世经二三十年代期间，建筑及室内设计的国际风格由几何形式主义体现出来，一些工业材料如钢、玻璃广泛运用。

后来，一些建筑师及设计师，包括沙里宁（Eero Sarinen）和伊姆斯（Charels Eames），想结合雕塑元素、有机元素的方法，使国际风格人性化。尽管 20 世纪七八十年代后期，后现代主义的出现敲响了国际风格的丧钟，但 80 年代后期到 90 年代，一些建筑师如诺曼·弗

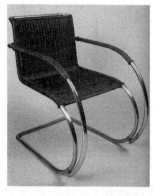

图 2-54 钢管椅设计（米斯·凡·德罗）

图 2-55 茶几（诺曼·弗斯特）

斯特（Noman foster）和理查德·罗杰斯（Richard Rogers）设计的产品赢得广泛赞誉。诺曼·弗斯特设计的茶几如图 2-55 所示。

**15. 后现代主义**

所谓"后现代"并不是指时间上处于"现代"之后，而是针对艺术风格的发展演变而言的。"后现代主义"（Post-Modernism）以少建构、多解构的价值取向受到设计界的关心，其特征主要体现在：历史主义、装饰主义、折中主义立场及其娱乐性。

后现代主义在文学、哲学、批评理论、建筑及设计领域中得到广泛地体现，是反抗现代主义方法论的一场运动。后现代主义首先体现于建筑界，而后迅速波及到其他设计领域。后现代主义最早的宣言是美国建筑师文丘里于 1966 年出版的《建筑的复杂性与矛盾性》一书。文丘里的建筑理论"少就是乏味"的口号是与现代主义"少就是多"的信条针锋相对的。

后现代主义源于 20 世纪 60 年代，查尔斯·穆尔设计的美国新奥尔良意大利广场是后现代主义建筑设计思想的典型体现。文丘里之后，英国建筑师和理论家查尔斯·詹克斯（Charles Jencks）为确立建筑设计的后现代主义理论做出了重要贡献，他是最早在建筑和设计上提出后现代主义概念的人物，他出版了一系列的后现代主义建筑理论著作，如《后现代主义》（Post Modernism）、《今日建筑》（Architecture Today）、《后现代主义建筑语言》（The Language of Post-modern Architecture）。詹克斯在书中详尽地列举和分析了一些建筑新潮，并把它们归为后现代主义范畴，使后现代主义一词开始广为流传。

后现代主义建筑中规模最大、最负盛名的代表作是 1978—1983 年在纽约的美国电报电话公司（AT&T）纽约总部大厦。此建筑由 20 世纪享有盛名的建筑大师菲利普·约翰逊（Philip Johnson）设计，是使用了混合的建筑语言的折中主义作品。这个大楼借用了 15 世纪意大利文艺复兴教堂的形式，整个摩天大楼造型类似一个高脚柜，古典主义的建筑语言被巧妙地运用于其中。约翰逊把古典风格搬进了现代高层建筑，把巴罗克时代的堂皇与现代商业化的 POP 风格融为一体，这一系列的后现代主义建筑的矗立使后现代主义理论得到了极好的阐释与传播。建筑领域的后现代主义设计，带动了其他设计领域的后现代设计运动，在经历了一些激进的设计团体的探索和实践后，20 世纪 70 年代后期开始酝酿着后现代设计高峰的到来。

后现代主义在设计界最有影响的组织是意大利成立于 1980 年 12 月的"孟菲斯"（Memphis）设计师集团。1981 年 9 月，"孟菲斯"组织在米兰举行了首次展览会，使国际设计界大为震惊。他们的设计主要是打破功能主义设计观念的束缚，强调物品的装饰性，大胆甚至有些粗暴地使用鲜艳的颜色，展现出与国际主义、功能主义完全不同的设计新观念与设计魄力。

"孟菲斯"设计运动通过在各地各国所举行的展览把他们的设计新观念传播到世界，使之成为 80 年代设计界最引人注目的事件，他们的设计不仅为理论家提供了反思现代主义设计的话题，也激发了设计师创造的灵感。随着这些设计作品渐渐被人们所接受，后现

代主义的设计观念和美学原则慢慢深入到设计者和消费者的头脑之中。作品"纽约的日落"如图 2-56 所示。后现代主义设计以其亮丽夺目的色彩和轰动的展示效果成为传播媒介的热点。

今天的艺术设计与时代背景紧密相连,无论其结构、造型,还是色彩、装饰都会深深打下时代的烙印,设计品也会帮助我们理解这个时代,理解这个时代人们的愿望、理想、梦想,设计已不仅是技术标准和功能需要,它还表达了一个社会的哲学思想、意识形态和复杂的文化现象,它以物质的方式来表现人类文明的进步。

图 2-56　纽约的日落(盖当诺·佩亚)

# 第 3 章

# 设计的类型

设计艺术的主要类型有产品设计、视觉传达设计、环境艺术设计、数字多媒体设计等。

近年来，越来越多的设计师和理论家倾向于按设计的目的不同，将设计分为四大类型：①为了传达的设计——视觉传达设计；②为了使用的设计——产品设计；③为了居住的设计——环境艺术设计；④为了信息的设计——数字多媒体设计。这种划分类型的原理，是将构成世界的四大要素："自然—人—环境—信息"作为设计类型划分的基点，由它们的对应关系，形成相应的四大基本设计类型。

设计艺术从以下几个方面进行研究。一是研究人的生理和心理的科学，如：人体工程学、行为科学等，使设计的产品与环境满足生理上的需要及工作方式的需要。二是研究形成产品与环境的诸多因素，如材料、结构、工艺技术等，使产品与环境符合人的需求。三是研究产品的流通方式和结构，如包装、广告等信息传递手段，沟通人与产品的交流。

从广义上说，设计是以产品设计为主，兼顾视觉传达设计、环境艺术设计、数字多媒体设计等。人类为了联系人与大自然的关系，在工具世界中创造设计了各种产品；为了联结人与人之间的关系，在通信传达世界中创造设计了信息符号；为了调和人类社会和大自然之间的关系，使之趋于平衡，出现了环境艺术设计。一般来说，产品设计是中心，视觉传达设计、环境艺术设计和数字多媒体设计则是围绕着产品设计展开的，为产品设计服务，又有相对的独立性。视觉传达设计是指包装、版面、展示和广告设计，还可以扩大到企业形象设计范畴；环境艺术设计是指室内设计、室外环境设计，使人生活在优美环境中，并使产品等人造物与生态环境和谐。

不同的设计师和理论家根据各自不同的观点对设计的类型进行过不同的分类。专家学者或是将设计分成以实用价值为主和以审美欣赏为主的设计；或是按设计发展的时间，分为手工业时代的设计、工业化时代的设计和后工业时代的设计；还有一种观点是将设计归纳为视觉、产品、空间、时间和时装设计5个领域，把建筑、城市规划、室内装饰、工业设计、工艺美术、服装、电影电视、包装、陈列展示、室外装潢等许多设计领域系统地划分在不同的

5个领域之中。设计涉及的类型还有很多，例如服装设计、装饰设计、美术设计、动画设计、建筑设计、广告设计、造型设计、机械设计等。

以上诸种划分试图从不同的角度对设计进行全面的概括。但是，随着现代科技的高速发展和设计领域的不断扩展，过去的划分已很难适应当今社会纷繁复杂的设计现象和设计活动。不同的设计类型，各有其特殊的现实性和规律性，同时又都遵循着设计发展的共同规律，并在此基础上相互联系、相互渗透、相互影响。研究不同设计类型的区别和联系，揭示其特点和规律性，不仅可以使设计创作发挥各种设计类型的特长，并且可以彼此取长补短，相互促进，有利于设计整体的繁荣和发展。

（1）产品设计是人为了生存发展而对工业品为主要对象的造型活动，是追求功能和使用价值的设计，是人与自然的媒介

产品设计师特别注重人的特征、需求和兴趣，而这些又需要对视觉、触觉、安全、使用标准等各方面有详细的了解。产品设计师就是把对这些方面的考虑与生产过程中的技术要求，包括销售、流动和维修等因素有机地结合起来。

产品设计包含着美的因素，是以机械设计为手段的造型活动。但产品设计又不能单纯理解为只是产品的美观设计，尽管设计是一种以视觉感受为基础的工业产品造型活动，是一种形态的生成和表达，然而在造型活动中，要求对人体科学、社会科学、设计方法论等都要有一定的研究。

随着社会的发展，人们的审美观念随着时间的推移会不断地变化。产品设计第一要求是让产品尽可能地实用，不论是产品的主要功能还是辅助功能，都有一个明确的用途。第二要求产品设计要符合人的生理和心理特征。第三就是要求具有一定的美学价值，产品的美感以及它营造的魅力体验是产品实用性不可分割的一部分。

产品设计是指以工业产品为对象的造型设计，它有别于手工业产品或工艺美术品的设计，产品设计是将工业化生产赋予综合的、建设性的设计活动，在进行产品设计时，要考虑到产品对人类生活的存在价值，产品与社会环境的关系，产品对人的动作行为是否合理而有效率，以及生产技术的可能性和经济的合理性。在产品设计时，要考虑到产品对人类社会、对人们的生活结构和文化价值观念会带来什么影响。

产品设计通过创造产品的外观模式和视觉上的艺术感受来处理人与产品、社会、环境的关系，探求产品对人的适应形式，集中表现人的新生活方式的需求，它追求的是精神功能和物质功能。产品设计是在工程技术设计的基础上，在批量生产的前提下，对产品及系统加以分析，并进行创造和发展。

产品设计在过程上可细化为设计、生产、制造、管理、销售等环节；在目标上可细化为功能、审美、社会价值、道德伦理等需求。产品设计涉及多个方面，凡是与产品设计相关的方面，如市场设计、结构设计、工艺设计、流程设计等，都属于广义工业设计的范畴，它们与工业生产相联系。

不同的人从不同的角度给予产品设计不同的定义，从人类发展及哲学的角度而言，产品

设计是创造合理的生存方式。从人类文化发展的角度而言，是生活、习俗、民族、气候等因素的积淀。从市场及消费者的角度而言，产品设计是满足消费者的需求；从设计师的角度而言，是引导时代潮流，引导正确的审美取向。

产品设计师利用特有的造型语言进行产品形态设计，通过形态来表达产品形象，向外界传达自己的思想和理念，体现产品的品质"形象"及产品的精神功能和文化价值，借助产品的特定形态向外界传达自己的思想与理念。

（2）视觉传达设计是对人与人之间实现信息传播的符号设计，是一种以平面为主的造型活动

视觉传达设计的功能应具有指示性、说服性、象征性、记录性和说明性。

视觉传达设计包括思考性过程和视觉化过程，视觉传达设计的任务是创造一个可供传播和流通的符号。图形将二维空间中的平面形态、色彩、位置等元素进行设计，将设计的色彩、线条、平面等转化为具有应用传播功能的符号，转换为具有符号意义的图形对象。优秀的视觉传达设计一方面要求图形具有杰出的表现力以外，还能与受众直接进行交流，图形的形状、色彩的搭配、文字的位置等都是为了表达符号美感而进行的。

思考性过程是指设计的目的、背景、设计计划的目标和效果，是一个设计决策过程。视觉传达设计过程是将拟定的概念通过图像和文字、转换成视觉性图像信息，如字体、图表、式样、版面编排等。

（3）环境艺术设计是以整个社会和人类为基础的，是以大自然空间为中心的设计

它是一门关于人类生活环境的综合学科，是一门新兴的建立在现代环境科学研究基础之上的边缘学科，涉及自然生态环境与人文社会环境的各个领域。环境艺术设计是时空艺术的综合，环境中有众多的因素，如"自然环境"、"人工环境"、"生态环境"、"社会及文化环境"等。

自然环境是由山脉、平原、水域、森林、草原等自然形式和风、霜、雨、雪、雾、阳光等一系列自然现象所共同构成的系统。人工环境指经过人工创造的实体环境，由建筑物、构筑物及其他形式所构成的系统，包括它们所围合、限定的空间。社会环境是人类创造的非实体环境，由社会结构、生活方式、价值观念和历史传统所构成的社会文化体系，它反映在社会生活的各个方面。

环境艺术设计是指在特定的自然条件和生活条件下，根据一定的自然规律、工程技术和艺术法则，创造满足人的生存和生活需要的、符合美的规律的综合性空间艺术。

从广义上讲，环境艺术设计是一个艺术设计的综合系统；从狭义上讲，环境艺术设计的专业内容是以建筑的内外空间环境来界定的，其中以室内家具和陈设诸要素进行的空间组合设计，称之为室内环境艺术设计；以室外景观和绿化诸要素进行的室外空间组合设计，称之为室外环境艺术设计。

## 3.1 视觉传达设计

### 3.1.1 什么是视觉传达设计

视觉传达设计（Visual Communication Design）一词形成于 20 世纪 60 年代。当时日本东京举行的世界设计大会上，与会者充分认识到，在不断扩大影响的媒体中，视觉和影像已经作为独立的传达手段存在，视觉传达设计是通过视觉媒介表现并传达的设计，它将一些复杂的精神内容赋予视觉语言并体现在物质形式中[1]。简单理解视觉传达设计，是指利用视觉符号来传递信息的设计，符号和传达是视觉传达设计的两个基本概念（见图 3-1）。

图 3-1 联想品牌标志的视觉传达设计

作为人类认识事物和信息交流的媒介，广义的符号，由人类不同的知觉感受，是利用一定媒介来代表或指称某一事物的东西。符号是实现信息储存和记忆的工具，又是表达思想情感的物质手段。人类的思维和语言交流都离不开符号。符号具有形式表现、信息叙述和传达的功能，是信息的载体。只有依靠符号的作用，人类才能进行信息的传递和相互的交流。[2]

所谓传达，是指信息发送者利用符号向接受者传递信息的过程。可能是个体内的传达，也可能是个体之间的传达。一般可以归纳为"谁"、"把什么"、"向谁传达"、"效果、影响如何"这四个程序。视觉传达设计，正是利用视觉符号来进行信息传达的设计，设计师是信息的发送者，传达对象是信息的接收者。

"视觉传达设计"由英文"Visual Communication Design"翻译而来，但是在西方，普遍仍使用"Graphic Design"一词，甚至在概念上与平面设计等同。设计理论家王受之先生在《世界现代平面设计史》对"平面设计"做出界定：平面设计是设计范畴中非常重要的组成部分，平面设计师把平面上的几个基本元素，包括图形、文字、插图、色彩、标志等以符合传达目的的方式组合起来，使之成为批量生产的印刷品，使之具有进行准确的视觉传达的

---

[1] 周锐. 设计概论. 上海：上海人民美术出版社，2006：89.
[2] 尹定邦. 设计学概论. 长沙：湖南科学技术出版社，2003：162.

功能，同时给观众以视觉心理满足①。

在西方，有时也称视觉传达设计为信息设计（Information Design），它更强调其传达性。视觉传达设计的主要功能是传达信息，有别于以使用功能为主的产品设计和环境设计。它是凭借视觉符号进行传达，不同于靠语言进行的抽象概念的传达。视觉传达设计的过程，是设计者将思想和概念转变为视觉符号形式的过程，简而言之，视觉传达设计是"给人看的设计，告知的设计"。

随着现代通信技术与传播技术的迅速发展，人类社会加快了向信息时代迈进的步伐。视觉传达设计也发生着深刻的变化，例如传达媒体由印刷、影视向多媒体领域发展；视觉符号形式由平面为主扩大到三维和四维形式；传达方式从单向信息传达向交互式信息传达发展。在未来更高级的信息社会，视觉传达设计将有更大的进步，将发挥更大的作用。

### 3.1.2 视觉传达设计的类型

#### 1. 广告设计

广告设计，是利用视觉符号传达广告信息的设计，是对观念、商品及服务的介绍和宣传。广告有五个要素：广告信息的发送者（广告主）、广告信息、信息接收者、广告媒体和广告目标。广告设计就是将广告主的广告信息，设计成易于接收者感知和理解的视觉符号，如文字、标志、插图等，通过各种媒体传递给接收者，达到影响其态度和行为的广告目的。②

传播功能是广告最主要的功能，它通过视觉形象完成经济信息、社会信息、文化信息等信息内容的传递，而商业广告则具有诱导和说服的功能，将消费者作为传播受众和研究对象，进行心理、行为需求的研究，使消费者对广告信息进行认知，促使其发生消费行为。此外，广告还可以以推荐新产品、传播消费文化，促进市场的繁荣发展。

广告主要以媒体形式进行分类，分为印刷品广告设计、影视广告设计、户外广告设计、橱窗广告设计、礼品广告设计和网络广告设计等。印刷品广告也称平面广告，是在二维空间内进行广告的设计和传播，主要包括招贴、报纸广告、杂志广告、直邮广告等，各自具有不同的媒体特征和媒体优势。户外广告主要有路牌广告、造型广告和灯光广告等，一般设置在商业区和人流较集中的区域，具有宣传区域明确和反复诉求性强的特性。户外广告要求内容上的简洁、形式上的突出准确，以及与环境关系的和谐统一。影视广告注目率高、表现力丰富，对消费者进行购买决策有较大影响力。视听语言的运用是影视广告最突出的优势，所以电视广告的设计要充分关注视觉要素和听觉要素的配合。真实、直观、简洁是影视广告的特征，它以简洁明快的画面力求所传达的信息让观众能够瞬时看懂，形成感官刺激和心理触动，并同广告主题融为一体，体现出广告的深刻内涵。

---

① 芦影. 平面设计艺术. 北京：中国人民大学出版社，2006：7.
② 尹定邦. 设计学概论. 长沙：湖南科学技术出版社，2003：166.

## 2. 标志设计

标志是狭义的符号，是以精炼的形象代表或指称某一事物，表达一定的含义，传达特定的信息。相对文字符号，标志表现为一种图形符号，信息高度概括化、凝练化，具有更直观、更直接的信息传达作用。

早在原始时期，原始人类为了记录，创造了符号、印记、图形等视觉语言，最具代表性的图腾可以视为标志的起源。图腾作为部落或联盟所信奉和崇拜神灵的符号，用以区别和标识群居部落，后来不断演变成为城堡、家族标记，如欧洲早期王室和贵族的纹样徽章，代表家族的传统和历史，直到今天，世界各国的国旗和国徽都可看作一个民族精神文化的延续和传承。

按性质分类，标志可分为指示性标志和象征性标志。指示性标志与其指示对象有确定的直接的对应关系，例如红色的圆表示太阳，箭头表示对应的方向等。而象征性标志不仅可以表示某一事物及其存在性，而且可以表现出包括其目的、内容、性格等方面的抽象概念。例如公司徽和商标等。[①] 设计师保罗·兰德为 IBM 公司设计的海报中，画面是将"I"和"B"两个字母分别以谐音的手法来表现：眼睛和蜜蜂，这样的设计同时也隐喻了 IBM 公司的理念，使之与观众产生情感上的共鸣（见图 3-2）。按照功能细分，标志还可分为国家和地区标志、社团组织标志、政府机构标志、节庆会议标志、公司企业标志、商品产品标志、交通运输标志和安全标志等。

图 3-2　IBM 公司标志（保罗·兰德）

20 世纪 60 年代以后，图形化的视觉语言在不同的设计领域得以运用，视觉化的平面设计交流起来很方便，有助于消除世界各国文字和语言的障碍。企业的标志、产品的品牌形象往往是规范化了的图形，色彩和字体的富有个性的视觉整体，能强化人们的识别和记忆。如可口可乐的外包装，鲜明的红、白两种色彩，极富动感的字体，简洁、明快的格调，成为人们记忆中抹不去的形象。

识别性是标志的基本特征之一，标志图形比其他视觉传达设计类型更能突出艺术的形象化、单纯、简洁、鲜明、一目了然；象征性是标志的本质特征，作为"有意味的符号"，标志正是利用视觉符号的象征功能形成独有的价值和文化，达到表现抽象概念和情感沟通的目的；审美性是标志的形象特征，人们在识别标志的同时也在进行审美，美的形式与标志的寓意融合在一起，提高了标志设计的自身魅力，也符合人类对美的视觉选择心理。国际性是"全球化"时代对标志设计提出的新要求，即以直观感性的形象语言，兼顾标志的时空和民族文化，强调图形的跨文化传播功能，使标志在更广泛的空间里体现更大的价值。

## 3. 企业形象设计

企业形象设计简称"CI"，20 世纪 60 年代初在美国首先提出，70 年代在日本得以广泛

---

① 尹定邦. 设计学概论. 长沙：湖南科学技术出版社，2003：164.

推广和应用,是指将企业经营理念和企业精神文化加以整合和传达,使公众产生一致的认同感和价值感,是现代企业走向整体化、形象化和系统管理的一种全新的概念。

CI 由三部分构成,MI 是指企业经营理念定位,用于确定企业发展的目标,是企业对当前和未来一个时期的经营目标、经营思想、营销方式和营销形态所作的总体规划和界定;BI 是企业实际经营理念与创造企业文化的准则,是对企业运作方式所作的统一规划而形成的识别形态;VI 是指企业的视觉识别系统,将企业理念、企业文化、服务内容、企业规范等抽象概念转换为具体符号,塑造出独特的企业形象。三个部分是一个整体,紧密联系,在设计应用的过程中,要强调差异性、标准性、规范性和传播性。

视觉识别设计即 VI 设计,是以企业标志、标准字体、标准色彩为核心展开的完整视觉传达体系。视觉识别系统分为基础系统和应用系统两部分。基础部分主要包括标志、标准字、标准色、象征图案等;应用部分主要包括办公事务用品、环境应用、产品包装、交通工具、公关与交流应用等,是最具有传播力和感染力的企业形象(见图3-3)。

改革开放以后,中国民族工业不同程度地受到外来品牌的冲击,对成长中的中国企业而言,品牌战略成为企业决胜的关键。企业通过 CI 设计实现企业形象的树立,对内寻求员工的认同感、归属感,加强企业凝聚力,对外则树立企业的整体形象,不断强化受众的意识,从而获得认同的目的,对于打造民族品牌具有重要的现实意义。

图3-3 VI 设计

### 4. 包装设计

包装设计是指对产品的容器、结构和外观进行的设计,它传达商品的信息,兼具保护商品、方便运输、树立品牌、进行销售展示等功能,是视觉传达设计的重要类型之一。包装设计包括包装造型设计、包装图形设计、包装造型的规划与实施,包装设计是一门独立的学科,受经济发展规律的支配。包装的视觉设计在设计方法和步骤上以市场调查为基础,从商品的生产者、商品、销售对象三个方面进行定位,选择适当的包装材料,先进行包装结构的设计,然后根据包装结构提供的外观版面,通过文字、标志、图像等视觉要素的编排表现出来,做到信息内容充分准确,外观形象抢眼悦目,富于品牌的个性特色。[1]

在商品品种繁多和同质化市场激烈竞争的今天,包装设计一方面要求能够增强视觉吸引力,提高包装信息的传递,以便在同类产品中突显出来;另一方面,消费者个性化的心理需

---

[1] 尹定邦. 设计学概论. 长沙:湖南科学技术出版社,2003:168.

求成为包装设计考虑的主要因素。优秀的包装设计，可以提高商品的价值，沟通商品生产与消费群体的情感，以附加在商品包装上的心理价值，诱发消费者的购买欲，商品包装设计的视觉魅力已成为促进购买的重要因素。

当代社会文化形态的更迭以及数码、印刷技术的进步，包装设计的发展必须符合时代精神的设计理念，充分体现现代人的审美观、价值观和消费观。情感设计是包装设计的趋势之一，包装设计应体现以人为本的思想，充分考虑受众面对商品的心理感受，寻找商品特征与消费者心理之间的契合点，展现品牌的独特魅力。绿色包装是全球可持续发展的战略对包装设计提出的要求，要求包装尽量减少对自然资源的消耗，尽量避免造成生态环境的破坏和污染，要求在技术上采用高性能的包装技术，提高包装的重复使用率，在材料上选用可控的生态材料、可降解材料和水溶性材料等，节约能源，保护环境，体现人与生态环境和谐发展的理念。

### 5. 字体设计

"言为心声，书为心画"。文字是人类祖先为了记录语言、事物和交流思想感情而发明的视觉文化符号，对人类文明起了很大的促进作用，是记录信息的符号。字体设计主要有中文字体设计和西文字体设计。设计字体包括基础字体设计变化而成的变体、装饰体和书法体等。字体设计的应用极其广泛，通常与标志、插图等其他视觉传达要素紧密配合，以取得完美的设计效果，发挥高效的传达作用。

文字主要有表意和表（标）音两大类型。世界上所有古老文字最早的象形、表意字都来源于图画。绘画以表现思想、记载事实成为文字产生的第一步，而后文字的发展由于文化和历史背景的不同，如表音文字即字母本身没有意义，需串联成词，且字形长短各异（如欧美国家的应用文字）（见图 3-4）。

字体设计要在把握表音和表意文字基本特征的基础上，充分表达文字的图形意义和内在情感，从字形、字义和文字编排中体会不同文字形式具有的不同艺术表现力，如汉字宋体的典雅端庄、黑体的粗壮有力、罗马体的和谐古典、哥特体的坚挺神秘等。字体设计的发展与时代背景密切相关，拉丁字母黑体也称为标题体，伴随着商业发展而出现，是一种比较现代的字体，随着报业发达和广告的兴起，充分体现其简洁、单纯富有现代感的特征。而文艺

图 3-4 通用体（爱德里安·弗卢提格）

复兴时期的意大利体（斜体），是由于文化交往的增多和商业日渐发达的实际需要，追求书写速度形成斜向的动感，风格活泼轻松。作为人类创造文明的组成部分，文字设计充分表现和发扬了各个不同时代的社会审美规范和审美理想，也构成了人类艺术文化的重要部分。

面对丰富多彩的生活需要，紧紧依靠现有的印刷规范字体远远不够。只有在对现有字体的理解基础上，对字体的使用范围、应用对象和审美特征有所认识，然后把艺术的想像力和创造意识融入字体的设计之中，才可能创造出个性独特、形态各异的字体字貌。[①]

6. 展示设计

展示设计是指将特定的物品按特定的主题和目的，在一定空间内，运用陈列、空间规划、平面布置和灯光布置等技术手段传达信息的设计形式，包括各种展销会、展览会、商场的内外橱窗及展台、货架陈设等。展示设计（见图3-5）是视觉传达设计、产品设计和环境设计多种设计技术综合应用的复合性设计，运用了较多视觉传达的表达方式。

图3-5 展示设计

因为展示设计的综合性，需要以较为全面的设计专业学科知识作为基础，从空间规划到平面表现，以人的视觉和心理感知为目的，以图形、文字、色彩为基本元素，通过造型和空间元素的综合运用，给人以视觉美感。

展示设计分为两个重要的部分，一是展示的程序策划，主要指前期的经费预算、工程管理步骤等；二是实际设计策划，包括场地规划、空间策划、灯光设计、导向设计等。

当代展示设计呈现多元化的发展趋势，充分利用新技术、新工艺、新成果，在形态、材料、照明、音响、影像等多方面体现时代的发展，充分调动观众的视觉、听觉、触觉甚至嗅觉等感知能力，形成"人"与"物"的互动交流。此外，展示设计还应充分考虑展示时间的长短、展品的视觉位置、人流的动向、视线的移动，以及观众的年龄、性别、兴趣、职业等因素，体现其信息传达功能。

## 3.2 产品设计

产品设计作为一种广义的造物活动，涉及人们生活中的许多领域。所谓产品设计是指对

---

[①] 芦影. 平面设计艺术. 北京：中国人民大学出版社，2006：45.

产品造型、结构和功能等方面进行综合性的设计，以此设计出符合人们需要的实用、经济、美观的产品。产品设计的领域较为广泛，涉及衣食住行的各个方面，主要解决人与物之间的关系，是将科学技术所创造的成果转化为生活的过程，它的目的是通过物的创造来达到人与物、人与人、人与社会的协调。总的来说，产品设计是一个计划、规划和解决问题的过程，目的是通过借助于物的载体，来满足人的物质或精神的需要。

一件优良的产品，总是通过形、色、质三方面的相互交融而提升其意境，以体现并折射出隐藏在物质形态表象后面的象征功能，设计师对产品象征功能的表现是通过产品的外在形态实现的，形态、色彩、材料的表现，在人们的使用过程中给人们以特定的感觉和氛围。它通过用户的联想与想像而得以传递，在人和产品的活动过程中，满足消费者的情感需求，实现产品的情感价值。①

产品设计是将产品作为信息的载体，并通过产品形态上的隐喻、明喻、暗喻、类比、联想等多种方式来建立产品和社会、生活层面之间的视觉联系，使使用者更容易理解产品的内容，读懂设计师的设计理念，达到情感深层次的沟通和交流。产品设计是将人的情感投射在产品上而形成的，它显示出人的社会性、文化性、心理性的象征价值。产品的人性化有多种表达方式，它通过产品的造型、色彩、材料甚至功能等方面的精心设计，体现对人性的关怀，产品的造型特征可以暗示使用方式，便于人使用。

产品语意的生成绝不可以流于表面，流于形态符号的拼贴，产品设计主要是通过对社会、文化、环境、人的心理及符号等方面的研究来达到上述目的。产品语意的生成应该是赋予产品文化内涵及功能意义的显现，具体表现在以下4个方面。

① 在设计中要考虑到产品在性能、形体、色彩、声音等方面的因素，以及它们给人造成的情绪状态。

② 产品设计的伦理、风俗、习惯、礼仪、价值观、生活准则、审美思潮等因素，对产品造型都有影响。

③ 在设计中要注重产品与自然的关系，设计要注意地域、气候等条件。

④ 在设计中要考虑产品与使用者的各种关系，它涉及产品的使用、操纵、安全等要求。

### 3.2.1 产品设计的发展

产品设计是与生产方式紧密相关的设计，若从生产方式的视角来看，它包括手工艺设计阶段和现代机器生产的工业设计阶段。

**1. 手工艺设计**

手工业设计是人类最初的设计形态，是以手工业生产为基础，对原材料进行手工制作的设计形式。自从人类开始为生活制造第一件用具或工具时，手工艺就开始产生了，手一直是人进行劳动、生活的主要手段。人用手创造着一切，无论是书写刻画还是造物，在手与脑的

---

① 李伯聪. 高科技时代的符号世界. 天津：天津科学技术出版社，2000：200.

运作过程中，手工技艺从简单趋向复杂，从粗率走向精致。①

在漫长的历史发展中，由于当时生活方式和生产力的发展水平，手工艺阶段设计的产品大都是功能较简单的生活用品，如陶瓷制品（见图3-6）、玻璃制品、漆器、竹木制品及各种工具等，其生产方式主要依靠手工劳动，一般是以个人或封闭式的小作坊作为生产单位，由于某一个体的工作贯穿整个产品的生产过程，使生产者有了更多自由发挥的余地，因而生产出的产品具有丰富的个性和特征，装饰成了体现手工艺设计风格和提高产品身价的重要手段。由于传统风格的延续和个人审美趣味的影响，手工艺产品往往有着鲜明的民族化、个性化的风格特征，给人一种亲切的审美心理感受，这在设计者与使用者之间建立了一种信任感，因而产生了众多优秀的设计作品。

由于手工艺中所包含的手工痕迹和产品之间的差别带有一种"自然美"，因此，在今天高科技时代手工艺产品设计并没有完全失去了价值和市场。现代手工艺从造型、色彩甚至陈设上，都表现出很强的现代艺术形象性，有的手工艺产品本身就可以作为一个完全意义上的现代艺术作品而存在。所以，在更多的时候，手工艺手段被当作艺术家的表现手段而使用。今天许多的"手工艺人"被称为"艺匠"更为妥当，他们的作品常常作为艺术品被博物馆收藏。

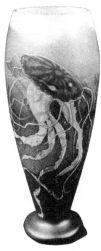

图3-6　陶瓷花瓶

**2. 现代工业产品设计**

现代工业产品设计就是对工业产品的功能、材料、构造、工艺、形态、色彩、表面处理、装饰等诸多因素从社会、经济、技术等方面进行综合处理，既要符合人们对产品物质功能的要求，又要满足人们审美情趣的需求。②它不仅包括产品的造型处理、色彩处理、视觉效果的结构处理、纹理效果处理，还包括人的触觉、听觉等综合感觉效果的处理。

对工业产品进行外观设计时，不仅要研究工业产品制造的功能性、经济上的合理性、形态表现的艺术性等，同时还要研究工业产品对社会的价值，对环境的影响，对人的生理和心理的作用。工业产品设计通过外观塑造、细节刻画、色调品位等元素的共性化处理，在市场与消费者心目中建立起特色鲜明的产品形象和产品个性。

工业产品设计是在工业革命以后出现的，工业革命是人类生产方式的一次重大变革，它使人类的物质生产活动从分散的手工艺生产转向社会化大生产。工业设计的对象是批量生产的产品，所以工业设计是现代化大生产的产物。

现代工业产品设计的历史经历了一个复兴手工艺术——反对机械化生产——承认工业化、标准化的过程。之后又经历了强调功能——否定装饰——回归人性化的反复曲折的发展

---

① 李砚祖. 工艺美术概论. 北京：中国轻工业出版社，2007：42.
② 朱孝岳. 工业设计简史. 北京：中国轻工出版社，1999：6.

历程，这一历程实际上也反映了艺术设计在西方工业化转型的过程。①

当 18 世纪的人们为机器工业巨大的产量欢呼之后，人们即陷入了机械文明的"异化"之中，机械化批量生产出的大量粗制滥造、缺少美感的工业产品，导致威廉·莫里斯的手工艺运动的兴起。莫里斯设计红屋如图 3-7 所示。这一运动以反抗机器生产、提倡手工艺为特征，目的在于提高产品的造型质量和艺术素质，在强调手工艺的同时促进了工业生产的发展（见图 3-8）。此后经过新艺术运动，引发了德国工业联盟的创立和包豪斯设计学院的诞生，包豪斯创立了工业化时代艺术与技术结合的新精神，为现代工业设计的发展指示了正确方向。

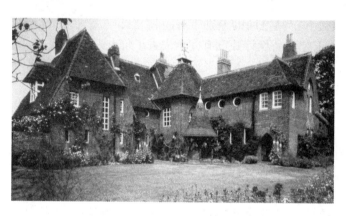

图 3-7 莫里斯设计的红屋

图 3-8 工艺美术设计
（威廉·莫里斯）

2006 年国际工业设计协会联合会规范了工业设计的目的和任务：设计是一种创造性的活动，其目的是为物品、过程、服务及它们在整个生命周期中构成的系统建立起多方面的品质。因此，设计既是创新技术人性化的重要因素，也是经济文化交流的关键因素。

工业设计的目的和任务是：

——增强全球可持续性发展和环境保护；

——给全人类社会、个人和集体带来利益和自由；

——给最终用户、制造者和市场经营者培养社会道德规范；

——在世界全球化的背景下支持文化的多样性；

——赋予产品服务和设计美学。

### 3.2.2　产品设计的类型

产品设计的种类范围既多又广，小到钥匙、汤勺，大到汽车飞机，都属于产品设计的类

---

① 李立新. 设计概论. 重庆：重庆大学出版社. 2004：28.

型。产品设计是与生产方式紧密联系的设计，是最合目的的、实用的、兼具美感的系统化设计。在具体的产品设计实践中，由于关注领域的不同，产品设计又可大致分为以下几大类型：日用品设计、交通工具设计、通信产品设计、服饰设计、家具设计等类型。每个类型的设计都具备各自的特点，在设计中关注的问题也有所区别。

日用品指人类日常生活与工作必不可少的物质器具。日用品设计按原材料可分为陶瓷制品、玻璃制品、塑料制品等。按不同的使用领域可分为餐具（见图3-9）、洁具、文具、玩具等。

交通工具设计是满足人们"衣、食、住、行"中"行"的需要的设计，主要包括各类车（见图3-10）、船和飞行器的设计。远古时代人类发明的独木舟、带轮子的车，是早期的交通工具。随着科技的进展，汽车和飞机的出现，成为人类交通工具史上的里程碑。现代交通工具在追求快捷、安全的同时，还要考虑舒适、个性化等因素。

图3-9 餐具设计（Wilhelm Wagenfeld）

图3-10 LeMans赛车设计

服装设计是以面料作素材，以人体为对象，塑造出美的作品（见图3-11）。一件成功的服装设计作品，不仅仅局限于观者所能看到的色彩与形态，亦指眼睛所不能看到的作品表现方法、内部工艺等。设计者不能局限于对衣服细节的处理，而应该统筹规划，使服装设计达到最完美的效果。服装结构设计和工艺设计都是在服装款式设计的基础上，通过测绘、纸样制作、预缩面料、剪裁、缝、烫等，使款式设计最终成为服装制品。

家具设计是工业产品设计与环境设计的组成部分，是综合了功能、材料、造型和经济诸要素，以图纸形式表示出来的设想和意图。设计过程包括草图、三视图、效果图的绘制及模型与实物模型的制作等。家具设计的种类繁多，按使用环境可分为卧室家具、客厅家具、书房家具、餐厅家具、办公家具及户外家具等；按材料可分为木制、金属、塑料、竹藤、玻璃等家具。

图3-11 服装设计
（Christian Dior）

### 3.2.3 产品设计的基本特征

产品设计与过去的手工业时期设计有着明显不同：手工业设计是单件制造，现代产品设计是批量生产。正如柳冠中先生在他的《工业设计学概论》中所说的那样，工业设计的核心是产品设计，是对产品的功能、材料、构造、形态、色彩、表面处理、装饰等诸因素从社会的、经济的、技术的角度进行综合处理，既要符合人们对产品的物质功能要求，又要满足人们审美情趣需要，所以说它是人类科学、艺术、经济、社会的有机统一体。

产品设计的特征是：产品设计是一种创造性活动，是处理人与产品、社会、环境的关系，探求人们新生活方式的活动。它追求精神功能和物质功能并存的实用美的产品，其标准受经济法则、自然法则和人—机—环境因素的制约，并在合理的经济条件下进行设计和生产。

在产品设计中，产品所体现的文化内涵体现在如下几个方面：产品设计反映出一个国家的民族文化传统；产品设计反映了一个社会的价值观和理念；产品设计的变化折射出时代的变化及人类文化的演进。

一般来说，产品设计是通过以下几个方面来反映其所蕴涵的文化要素的。

① 文化精神：产品设计应体现出一个民族的精神和一个时代的精神。

② 文化功能：文化功能是工业设计的核心要素，产品设计通过产品所表达出来的实用、审美功能，因而反映出产品的功能，同时也反映出使用者的个性特征、身份地位、价值取向，以及文化的认同。

③ 文化情感：产品设计以情感作为产品设计的切入点。对于绝大多数消费者来说，购买某种商品，往往要考虑商品能体现消费者的爱好、情趣及感受。

第二次世界大战后的五六十年里，产品设计得到了迅猛的发展。由于电子技术的进步和各国经济的高度发展，社会逐渐进入到信息时代，产品设计也完成了由近代到现代的转变。在近代设计中，设计师对产品的造型、色彩、结构、功能、材料、工艺和人机工程学的考虑都达到了日臻完美的境界。

产品设计理念是产品形象的核心部分，所有的视觉形象，如形态、色彩、质感、实体界面、图形界面、声音界面等都是为了一个核心服务的，这个核心就是产品的理念。产品设计的象征，是指借助审美主体的联想或直觉，将具体的产品形象，指向某种与形象具有一定联系的意念。

产品设计的构成系统是产品内在因素的组织关系，其因素包括材料（色彩、质地、肌理等）、结构（零件及其组合等）、技术工艺（又包括生产设备、工艺流程等）、生产管理（又包括管理模式、生产组织结构、市场调查）等。

产品设计是以产品为核心而展开的系统形象设计，对产品的功能、结构、构造、技术、材料、造型、色彩、加工工艺、生产设备、包装、装潢、运输、展示、营销手段、广告策略等进行一系列的统一策划、统一设计，形成统一的感官形象和统一的社会形象，进而提升、

塑造和传播企业形象的作用,并最终在激烈的市场竞争中取胜。

与其他视觉艺术造型不同的是,产品设计的造型既考虑美观,还必须充分考虑功能、材料、技术、工艺等因素的制约,在制约中发挥造型特性,以适应目的需要。

产品设计的三大要素是产品的功能、造型和物质条件。三大要素互为依托,其中功能是指产品所具有的某种特定功效和性能;造型是产品的实体形态,是功能的表现形式;功能的实现和造型的确立需要一定的物质技术条件基础,包括构成产品的材料,以及各种工艺、技术设备等。

在新时代,产品功能已成为多层次概念,即产品不仅具有实用功能,而且具有符号认知功能及审美功能。产品设计以产品的实际功能为基础,并高度考虑人们的生理、心理及社会历史文脉等因素,对产品进行解构、组合、调整,创造出丰富的产品形态。

实用、象征、审美、表征等都可称为产品的功能。产品的实用功能指设计对象的实际用途或使用价值。产品设计首先以满足使用功能的要求为首要目的。从古罗马的"实用、坚固、美观"原则,到我们提倡的"实用、经济、在可能条件下注意美观",都把"实用"放在第一位。在产品功能性语意的塑造中,功能语意是通过组成产品各部件的结构安排、材料选用、技术方法及形态关联等来实现的。

产品的外型是产品功能的表现形式。正如日本设计美学家竹内敏雄所说:"产品的功能作为内在的活动而在生意盎然的形态中表象出来。"功能需求促进产品形式的生产、展开,同时也会促进产品形式的转化。①

产品的内在和外在形式唤起了人的审美感受,满足了人的审美需求,是产品的高级精神因素。日本索尼 SONY 公司拟定的产品设计和开发原则中,就有这两条原则:产品设计美观大方,产品对于社会环境具有和谐和美化作用。SONY 公司的电视机设计如图 3-12 所示。

现代产品一般给人传递两种信息:一种是知识,即理性的信息,另一种是感性信息。设计要将理性信息与感性信息完美地组合,通过产品的造型语言对使用者进行激励,充分表达产品的感性品质。产品设计应可能提高产品的宜人性,使之更适应人们的操作要求,这是产品设计成功的一个因素。产品的这种要求,首先体现在产品与人的关系上,其设计实质是对消费者使用行为的设计。

图 3-12 电视机设计(SONY 公司)

材料以及技术条件是产品设计成功的重要因素之一。制作任何产品都需要利用一定的材料,产品的生产过程也就是把材料通过一定技术手段转化为产品的过程。"技术形成了包围

---

① 李立新. 设计概论. 重庆:重庆大学出版社,2004:44.

设计者的环境。随着技法、材料、工具等变化,技术对设计的创造产生了直接影响。"① 在包豪斯的现代设计教育里,格罗佩斯在1926年3月出版的德绍宣传材料上,就强调材料技术对设计的重要性。他说:"只有不断地接触先进的技术,接触多种多样的新材料,接触新的建筑方法,个人在进行创作的时候才有可能在物品与历史之间建立起真实的联系,并且从中形成对待设计的一种全新的态度。"②

同样,产品的创新往往也是从材料的选择上突破的,20世纪50年代具有国际影响的家具设计师阿纳·雅各布森,是丹麦现代设计的重要代表人物。他在家具设计上以人体工程学的尺度为依据,将刻板的功能主义形式转变成优雅的形式,1952年他以热压的方法,将胶合板弯曲成一个整体的曲面,制作成一张胶合板椅(见图3-13),1959年他采用玻璃纤维设计出了具有雕塑般美感的蛋形椅(见图3-14)和天鹅椅,这成为他的设计代表作,并且直接引发了60年代新风格的出现。

图3-13 雅各布森设计的胶合板椅

图3-14 蛋形椅子(雅各布森)

## 3.3 环境艺术设计

### 3.3.1 什么是环境艺术设计

环境艺术设计是以人类生活的空间环境作为研究对象的设计类型。人类的环境艺术应从原始社会开始,人类为了生存奋斗,要从周围环境获取生活材料,并在生活实践中不断地改造环境。人类为了生存和信仰的需要,为了表达自己对自然环境的崇拜和理想的追求,创造

---

① 大智浩,佐口七朗. 设计概论. 张福昌,译. 杭州:浙江人民美术出版社,1991:26.
② 惠特福德. 包豪斯. 林鹤,译. 北京:生活·读书·新知三联书店,2001:223.

了光辉灿烂的环境艺术遗产。

环境艺术是人们为了满足个人和社会生活的需要，提高生活环境的品质，对建筑室内、室外及城市环境进行的一种整体的、美学的艺术再创造。环境艺术设计包括城市规划、建筑设计、室内外设计、装修设计、景观园林、景观小品（见图3-15）等，这些都是围绕环境艺术所进行的设计和装饰活动。环境艺术更广义的概念和范围几乎涵盖了地球表面的所有地面环境和与美化装饰有关的设计领域。

### 3.3.2 环境艺术设计的基本特征

"环境艺术设计"所追求目标应该是创造一个综合的系统，在这个复杂的系统里，人与环境是最为重要的元素。他们之间相互作用、相互影响，当它们达到和谐共生的发展状态时，也是人类追求环境的最高境界。环境艺术设计是为人服务的，要满足人们物质与精神层面上的需求，环境艺术设计既要满足人们休憩、工作、交通、聚散等要求，又要满足人们交往、共享、参与、安全等社会心理的需要。

图3-15 亨利·摩尔的雕塑

"环境艺术设计"融合了多学科的相关内容，涉及艺术与技术两大领域，与社会科学有着密切的联系。与环境艺术设计相关的学科有：城市规划学、景观建筑学、室内外设计学、园艺学、生理学、心理学、人体工程学、环境美学、符号学、社会学、人文地理学、生态学、地质学、气象学等多个学科领域，正是这些学科的交叉与融合，共同构成了"环境艺术设计"的丰富内涵。

环境艺术设计是以创造具有实用价值和艺术品味的环境为目标，研究人类对生存环境的审美要求和审美规律，使环境能够更好地为人们服务、激起人们的美感，并且促进人的身心健康、提高生产效率和调节心理情绪等，所以在"环境艺术"中，人的主观因素至为重要。

环境艺术设计是一项系统工程，它是人类生存方式的协调设计，也是社会和人类行为的设计和引导。环境艺术设计将城市、广场、街道、建筑物、园林、雕塑、壁画、广告、灯具、标志、小品、公共设施设计为一个多层次、有机结合的整体。

环境艺术设计是与社会生活密切相关的，体现了社会群体的价值观念、社会习俗与心理结构，是社会生活层面在环境艺术中的文化象征。环境艺术设计是在城市历史发展过程中逐步形成的，各种历史事件、执政者的政策、各阶层民众的需求都或多或少地在环境设计中留下痕迹。

环境艺术设计是指自然景观的选择和人文景观的营造，它成为民族传统的缩影和现代文

明的集锦。环境艺术设计包含极为丰富的信息,它通过空间的组合秩序,实现生活环境与人的协调,以优化人的心理精神状态,减轻人的生活负担和提高生活质量的作用。

环境艺术设计的基本特征如下。

(1)讲究生态环境

环境,从广义上讲,是围绕大自然生物体周边的一切外在状态,当然,人是生物体的重要组成因素,而大自然中的陆地、海洋、空气、植物、水则是构成环境艺术设计所研究的对象,人们对原生态的环境进行探索与研究,从而达到人与环境的和谐共生。

(2)主观与客观的统一

环境艺术设计通过造型、光色、尺度、比例、材料、质地以及形式美的法则去营造一个适宜功能的环境,同时还要研究空气、声音、温度、气味等因素,因此,"环境艺术"既要有视觉的因素,也要有听觉的和嗅觉的因素,既是静态的,也是动态的,它是一项主客观融合的创造。

(3)建筑是环境的重要载体与体现者

建筑是环境艺术设计中不容忽视的重要组成部分,通过建筑营造环境、烘托环境成为环境设计的重要表现形式。

(4)环境艺术是"情"与"景"的完美统一

设计师在进行环境艺术的设计实践过程中要体现人文关怀,从而把造景升华到营造一种意境,最终达到环境与人的统一、真实情感与真实环境的统一(见图3-16)。

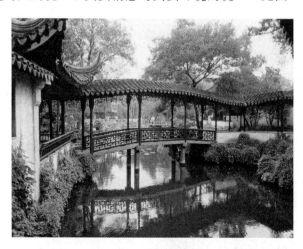

图3-16 园林景观设计

(5)环境艺术追求人与自然的和谐共生

设计师在进行环境艺术设计时,必须深入地考虑人的生活方式,并对时间、空间、气候、季节、地势及社会等诸多要素进行分析,不断调整人与环境之间的适应关系,以最大的灵活性和适应性满足使用者的个性,从而达到人与环境的和谐共生。

## 3.3.3 环境艺术设计的类型

设计界与理论界一般倾向于按空间形式进行环境艺术设计的类型划分,具体为:城市规划设计、建筑设计、室内设计、景观设计、环境艺术设计与公共艺术等几大类。

### 1. 城市规划设计

城市规划的内容一般包括:研究和计划城市发展的性质、人口规模和用地范围,拟定各类城市建设的规模、标准和用地要求,制订城市各组成部分的用地区域和布局,以及城市的形态和风貌等。

城市基本是由人工环境构成的,建筑形成了街道、城镇乃至城市。城市的规划设计是在一个更大的范围内为人们创造舒适健康的环境,城市规划必须依照国家的建设方针、经济政策和社会发展长远计划、区域规划、城市原有的基础和自然条件,以及居民的生产生活各方面的要求,进行研究和规划设计,创造出联合国世界卫生组织对于城市环境的四个评价标准"安全、健康、便利、舒适"的人居生活环境。

中国最早、最完整的城市规划设计出自《周礼·考工记》,记载了西周都城典型棋盘状格局的礼制城市的营建制度,以礼治、等级秩序为特征,《考工记》载有都城设计制度:"匠人营国、方九里,旁三门,国中九经九纬,经涂九轨,左祖右社,面朝后市"。一般解释为:都城九里见方,每边辟三门,纵横各九条道路,南北道路宽九条车轨,东面为祖庙,西面为社稷坛,前面是朝廷宫室,后面是市场与居民区。中国古代城市规划设计的发展一直延续其战略思想和整体观念,强调城市与自然的结合,强调严格的等级观念(见图 3 - 17)。

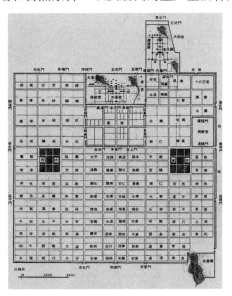

图 3 - 17 唐朝长安城平面图

现代城市规划强调"以人为本",在城市规划中,处理人与自然的关系是城市发展所必须面对的最基本的关系。由于现代社会的人口的高度集中,工商业的发达,在城市规划中,要妥善解决交通、绿化、污染等一系列有关城市生产和生活的问题。在追求人与自然和谐的同时,追求人与人之间的和谐。城市必须为自由、尊严、平等和社会公正提供一个良好的环境。城市的规划应该反映居民多方面的需求和权利,创造和谐的城市"人居环境"。

### 2. 建筑设计

建筑设计是指对建筑物的结构、空间及造型、功能等方面进行的设计,建筑是人工环境的基本要素,实用、坚固和美观,是构成建筑的三个基本要素。

从原始的掘洞筑巢,到今天的摩天大楼,建筑设计无不受到社会经济技术条件、社会思想

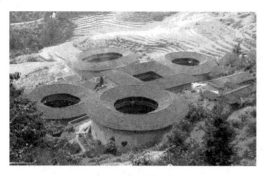

图 3-18 福建土楼

意识与民族文化，以及地区自然条件的影响，如中国各地民居，福建的土楼（见图 3-18）、傣族的竹楼、藏族的碉楼、湘西的吊脚楼等，各自适应当地、当时的自然形势，达到了人居与环境最为完美的契合，民居与自然水乳交融，合为一体，古今中外千姿百态的建筑都可以证明这一点。

建筑的类型丰富多样，建筑设计门类繁多，主要有民用建筑设计、工业建筑设计、商业建筑设计、园林建筑设计、宗教建筑设计、宫殿建筑设计、陵墓建筑设计等。不同类型建筑，功能、造型和物质技术要求各不相同，不同类型的建筑必须以不同的设计特征来满足使用者对其物质与精神上的要求。

建筑历来被当作造型艺术的一个门类，事实上，建筑不是单纯的艺术创作，也不是单纯的技术工程，而是两者密切结合、多学科交叉的综合性设计。建筑设计不仅要满足人们对建筑的物质需要，也要满足人们对建筑的精神需要。

当代的建筑设计，既要注重单体建筑的比例式样，更要注重群体空间的组合构成；既要注重建筑实体本身，更要注意建筑之间、建筑与环境之间的"虚"空间；既要注重建筑本身的外观美，更要注重建筑与周边环境的协调配合。

3. 室内设计

室内设计（见图 3-19），即对建筑内部空间进行的设计。具体地说，是根据对象空间的实际情形与使用性质，运用物质技术手段和艺术处理手段，创造出功能合理、美观舒适、符合使用者生理与心理要求的室内空间环境设计。

图 3-19 室内设计效果图

室内设计也就是建筑内部的空间设计，各种类型的室内空间由于使用功能的不同而有所区别，如商业用的商业空间、行政用的办公空间、娱乐用的娱乐空间等。而人们最熟悉的就是提供我们生活活动的家居空间，家庭是人类社会组织结构中的最小单元，家庭的场所除了提供人们遮风挡雨、工作休息的物质功能外，还包含人类生命中生存、繁衍、生活的最基本需要，寄托着人类的精神需求。

室内设计是人对室内空间的思考、构想和计划，室内设计的指导思想应该最大限度地进行功能、审美、结构分析，以美学原理为参照，以众多的各类材料与装饰物为基础，运用正确的手法来表现室内空间。它运用人的想像力、审美观、物质技术及艺术手段，创造出功能合理、舒服美观、符合人的生理、心理要求的室内空间，使人们心情愉快，便于生活、工作、学习。

空间是室内设计系统中最重要核心的要素，空间艺术形态通过新理念、新材料、新工艺概括体现出来，室内设计的视觉、听觉、触觉、嗅觉等多种感觉元素，用形、光、色、质构架形成的多维的室内环境，是评价室内设计质量优劣成败的标准。

室内设计从使用功能角度可分为住宅室内设计、集体性公共室内设计（学校、医院、办公楼、幼儿园等）、开放性公共室内设计（宾馆、饭店、影剧院、商场、车站等）和专门性室内设计（汽车、船舶和飞机体内设计）。类型不同，设计内容与要求也有很大的差异。

室内设计涉及装饰结构与饰面，它包括对顶棚、地面、墙面的造型与修饰，以及对室内空间、色彩、光线、装饰、陈设、绿化等一系列设计所产生出来的艺术整体效果，还需要各种水电、通风等辅助工程来配合，营造出人们所需要的室内环境气氛，即舒服感、温馨感。

现代室内设计更重视与环境、生态、人文等方面的关系，室内设计从技术角度包含四个主要内容：室内装修设计、室内陈设装饰设计、室内产品设计、室内物理环境设计，这四种设计互相渗透，缺一不可，形成了室内设计的整体。

室内装修设计主要是对建筑内部空间界面的再处理，室内的墙面、天花板、地面、柱面、梯面是它的设计对象，还有地台，墙面的壁柜、壁屏及天花板上的各种造型、吊顶等。

室内陈设装饰设计主要在装饰设计基础上，对建筑界面的深化设计和装饰，即对室内空间的陈设物品，如家具、设施、艺术品、灯具、绿化等进行设计处理。

室内产品设计要满足功能上的要求，如家具中的桌、椅、床、沙发、茶几、柜子、灯具、橱具、洁具设计等。

物理环境设计，即对室内小气候、采暖、通风、温湿调节等方面的设计处理。[1]

### 4. 景观设计

又称风景设计，它包括了园林设计，庭院、街道、广场、绿地等所有生活区、工商业区、行政区、娱乐区的室外空间的一些独立性室外空间设计。

景观设计是关于景观的规划布局、改造、管理、保护的科学和艺术，是一门建立在广泛的自然科学和人文艺术学科基础上的应用学科。景观设计作为一个非常广的专业领域，包括

---

[1] 张绮曼，郑曙阳. 室内设计资料集. 北京：中国建筑工业出版社，1991.

区域规划与自然景观重建、城市规划、社区规划、城市公园、校园、企业园区、国家公园与森林、滨水区、乡村庄园、花园、墓园、旅游休闲空间设计及废弃地景观重建等方面。景观设计是开放的系统，包括景观美学、景观形态学、景观生态学、景观经济学、景观社会学、景观行为学、景观生物学、景观地理学、景观旅游学等，它呈现出学科的综合性、交叉性。[①]

近年来，环境问题日益严重，景观设计日益受到广大人民群众的重视，而景观的品质是环境品质的重要一环，美丽、生动而特殊的环境景观，是一种风景资源，具有供人们休闲、游憩、观赏、交流、亲近自然等多方面用途。景观环境一方面为人们提供了广阔的活动天地，还能创造出气象万千的自然景象与人文景象。

### 5. 环境艺术设计与公共艺术

环境艺术设计泛指对所有建筑外部空间进行的环境设计，它包括了园林、庭院、街道、公园、广场、道路、桥梁、河边、绿地等所有生活居住区、工商业区、娱乐区等室外空间的设计，以及古迹古建筑周围的环境更新与保护。如果按照环境艺术的层次性划分，从宏观到微观依次排列为：大地环境设计、区域环境设计、城市环境设计。按照地区性划分为：居住区环境设计、工业区环境设计、商业区环境设计、滨水区环境设计、绿化区环境设计、街道交通环境设计、纪念地环境设计、历史地段环境设计等。

所谓公共艺术，是指在开放性的公共空间中进行的艺术创造与相应的公共空间设计（见图3-20），是供人类大众共享的艺术综合体，它并非指自然环境，而是指经过艺术加工过的公共环境，以其美学上的设计赋予人们以深刻的感情，成为人类生活环境的要素。不同的公共环境体现了不同的时代文化及社会体系。

图3-20 火烈鸟

公共空间包括街道、公园、广场、车站、机场、公共大厅等室内外公共活动场所。因此，公共环境艺术在一定程度上和室内设计与室外设计相结合。

公共环境艺术的装饰对城市景观是必不可少的。一个城市的公共艺术，是这个城市的形象标志，是市民精神的视觉呈现。它不仅能美化都市环境，还体现着城市的精神文化面貌，因而具有特殊的意义，可以认为公共环境从一个层面上反映了一个城市的面貌和形象，这种形象以各种手法作用于人们的心理，成为人们的审美对象，具有强烈的审美价值。

理想的公共艺术设计，既需要设计的艺术性表现，也需要对建筑环境要素的把握，从而设计出能突出艺术特色的公共空间作品。此外，公共艺术的设计创作，不能忽视公众参与的重要性和必要性，即体现其良好的互动性。

---

① 俞孔坚，李迪华. 景观设计：专业学科与教育. 北京：中国建筑工业出版社，2003：3-4.

# 3.4 数字多媒体设计

## 3.4.1 数字多媒体设计的概念

当今社会中,科学技术正以前所未有速度突飞猛进地发展,人类社会生活的方方面面无不受到科学技术的影响,现代技术不但为文化提供了大众传播媒介,而且还创造出了新的文化形式,如电影、电视和计算机多媒体艺术等。尤其是21世纪的数字技术,正在给电影、电视、动漫、游戏等文化产业带来巨大而深刻的影响。

法国当代社会学家马克·第亚尼(Marco Diani)在他的《非物质社会——后工业世界的设计、文化和技术》中指出:非物质的、信息的社会无疑极大地改变了人类的认知心理结构和审美方式,同时也使设计本身经历巨大的变化。非物质设计涉及从电脑视觉艺术、人机界面设计、数码娱乐游戏、数字音乐、电子出版到虚拟设计与创造、网络社区设计,以及未来教育等各个领域。

计算机、网络等科技的快速发展,使整个社会的信息系统发生了巨大变化,杰·尼尔曾在《传统媒体的终结》里预言:"未来的5~10年间,大多数现行的媒体样式将寿终正寝,他们将被以综合为特征的网络媒体所取代"[1]。数字多媒体的冲击同样体现在设计专业,数字多媒体设计就是利用数字合成技术和网络技术,对数码图像、视频、文字等视觉元素进行虚拟性艺术创作(见图3-21)。数字化不仅对传统设计领域提出了新的创作空间,如数字化技术为平面设计的虚拟图像创作提供了前所未有的技术手段,为空间设计提供虚拟的模型环境,在视觉表现上创造了更好的艺术效果,为信息的传播提供更方便、更快捷的条件。数字化多媒体设计促生了电子游戏、动画、视觉特效、电视媒体包装、交互设计等新的设计领域,由于多媒体技术的进步,信息高速公路的建设,"虚拟现实"等高技术的发展正在创造新的设计艺术手法和艺术观念。

图3-21 《奇异的春天》
计算机图形设计(查尔斯·卡萨瑞)

多媒体(Multimedia)一词是在1986年后在计算机领域普遍使用的,20世纪60年代发展起来的多媒体设计艺术,为艺术家全方位地进行创作提供了新的平台,在90年代末步入全新的数字艺术阶段,数字新媒体设计艺术是现代媒体如广播、电影、电视之后的数字媒体艺术,它融合了数字处理艺术、网络技术等多学科技术,形成数码图像、三维动画、数码音

---

[1] 周锐. 设计概论. 上海:上海人民美术出版社,2006:114.

响、互动媒体等一系列艺术设计与制作环节。在全球，数字设计艺术的蓬勃发展引领了新一轮的艺术潮流，毫无疑问，数字多媒体设计艺术是21世纪知识经济产业的核心产业。

数字多媒体设计是一种以多媒体信息为设计对象和传播媒介的新视觉设计形式。数字多媒体设计综合了多种媒体的传播效果，它借助多媒体技术将图像、视频、声音、文本、动画以及通信融为一体，它可以接收外部图像、声音、录像及各种其他媒体信息，经过计算机加工处理后，以图片、文字、声音、动画等多方式输出，实现输入输出方式的多元化，这种通过计算机的运算方式来实现设计的创作种类，我们简单称之为数字化多媒体设计。

数字多媒体艺术设计具有综合处理音频、视频、图像、文字等多类信息的功能，把文字、图像、声音、数据等媒体集合起来，从而实现图文一体化，视听一体化。多媒体艺术设计囊括了计算机、电视机、录音机、游戏机、传真机等许多电子新产品的性能，使数字化设计艺术以其全面丰富的功能，在建筑设计、环境设计、制造设计、航空航天设计、电影电视设计等领域中得到迅速的发展。

数字多媒体艺术设计的形态特征可以总结为：数字化形态、数字化传播、数字化展示、数字化应用。数字化信息是计算机通过运算的变化而产生以Bit（比特）作为数据单位的信息，它易于传播，并且具有多向的交互特点。计算机在速度和性能上日新月异的变化，推动着数字化传播的不断进步。随着数字图像技术飞速发展，计算机对图像的处理能力越来越强，计算机硬件的快速更新与升级为数字化设计艺术提供了广阔而独特的发展平台。

计算机在艺术设计中的广泛应用，给人们的生活空间与生活方式带来一场新的革命，计算机技术的发展给我们带来了一个数字空间，相比传统媒体，数字媒体能够处理图像、声音、视频等多种信息，在电子信息时代，更适应人类交换信息的多样化需求和情感需求，数字化设计艺术以其融文字、图像、动画、声效、音乐于一体的独特形式，将数字化设计艺术作品变得更为人性化并充满互动感，一个可集文字、语言、音乐、图像于一体的多媒体艺术形式出现在人们面前，毫无疑问，这将大大丰富设计艺术的语汇。数字化设计艺术具有较高的交互性和传播性，交互性和传播性是数字化设计艺术区别传统艺术的根本特征之一，它产生一种全新的文化语境和历史观。它具有较高的交互性和传播性，交互性和传播性是数字化设计艺术区别于传统艺术的根本特征之一，它能够造成大众对艺术作品感知方式的改变。

多媒体艺术设计是艺术设计和科技高度融合的多学科的交叉领域，涵盖了艺术、科技、文化、教育、现代经营管理等诸多方面的内容。数字化设计艺术其表现种类有：多媒体、虚拟现实、网络艺术、数字设计、电脑动画、3D动画、录像及互动装置、电子游戏、卡通动漫、网络游戏、电脑插画、数字特效、数字摄影、数字音乐及音乐影像等。

### 3.4.2 数字多媒体设计的类型

1. **影视设计**

影视设计是指对影视图像和声音进行设计，并借助蒙太奇语言结构进行编辑，借助影视

播放技术，将特定的信息，传递给信息接收者的设计类型。影视设计属于多媒体的设计，它综合了视觉和听觉符号，进行立体化的信息传递，信息的传递与展示，鲜明生动、快速准确，它是现代综合性的艺术设计形式，直接影响着人们的思维模式和生活方式。数字多媒体设计最先是在视觉传媒和影视制作领域中导入的，它的出现掀起了一场翻天覆地的革命，影视制作的数字编辑系统开始逐步淘汰传统模式，进入数码制作时期，CD唱片、VCD、DVD影片进入了千家万户。

影视设计处于新媒体艺术的最前沿领域，目前虚拟现实技术越来越多的应用在影视作品当中，数字多媒体设计的出现从根本上改变了电影特技的概念，相应的三维动画软件配以大型工作站高速计算能力，能够完成影视恢弘的场景及动态模拟，这已成了好莱坞电影制作的特技，《泰坦尼克号》、《骇客帝国》、《最终幻想》等一个个经典而优秀的影片向我们展示了一个全数字化的虚拟场景，给人留下美的震撼。例如，导演詹姆斯·卡梅隆制作了美国电影《泰坦尼克号》（见图3-22）的虚拟场景，为了给观众一个身临其境的感觉，在电影中虚拟了重大历史灾难，从一开始豪华巨轮驶离港口时万众欢腾的辉煌场面，到最后冰海沉船惨不忍睹的悲剧过程，都是奇妙的数字艺术带给我们的。唯美的画面震撼着每一位观者的心，这部耗资巨大的影片，是电影史上最雄心勃勃的项目。

影视设计包括各类影视节目、动画片、广告片、字幕等的设计。自从引入电脑辅助设计技术和激光制作技术以后，影视设计的视听效果更加精彩，信息传递更加高效，影响也更广泛。

2. 虚拟设计

21世纪影响人类社会最伟大的革命是虚拟现实技术，虚拟现实技术（Visual Reality）是以营造现实感为目标的新兴技术，又称实时仿真技术。虚拟现实技术由计算机生成，通过视觉、听觉、触觉等作用于用户，使之产生身临其境的交互式仿真视景感觉。虚拟现实技术以营造现实感为目标，它根据人的生理与心理的特点，运用图形学和人机交互技术制造一个三维仿真环境，使人在与计算机沟通时能产生立体视觉、听觉和触觉等反馈，虚拟现实技术能够使人置身于一个可感受的、动态的、交互的环境，从此我们的生活展现了一个截然不同的世界，一个基于计算机的虚拟现实（见图3-23）。

图3-22 《泰坦尼克号》场景

图3-23 数字故宫

虚拟现实技术即"虚拟产品开发",即采用计算机仿真与虚拟技术,在计算机上协同工作,通过三维模型及动画,实现产品设计开发的过程。虚拟现实技术,是产品开发的新阶段,是一种通过计算机虚拟模型来模拟和预测产品功能,提高产品预测水平的协同环境和技术交流手段。虚拟现实的研究内容涉及计算机科学、计算机图形学、人工智能、电子学、传感器、智能控制、心理学等。它的兴起,为智能工程的应用提供了新的界面工具,为人机交互界面的发展开创了新的研究领域。在多媒体世界中,实现人机互动、互相交流的操作环境及身临其境的感受,使人产生强烈的参与感、操作感。

虚拟现实技术能让设计师把自己的设计方案现实地、立体地、全方位地表现在计算机中,并且通过特殊的技术手段,如数字手套、数字头盔等,让人在设计实施之前就可以身临其境,这种虚拟的环境是通过计算机图形构成的三度空间去产生逼真的"虚拟环境",从而使用户在视觉上产生一种沉浸于虚拟环境的感觉。虚拟现实打破了人与机器的对立,为人与计算机的交流寻找到了一种最好的方式,从而在虚拟环境漫游和虚拟物品的操作过程中,得到理性的认识和感性体验。借助这样的设计手段,使用者可以通过多维的信息环境进行自然的交互。

图 3-24 常见的虚拟设备

虚拟现实设计的使用者可以在由计算机生成的实时三维环境中"自由地"运动,观察周围的景物,还可通过各种专用的传感交互设备与虚拟物体进行交互操作。在这个由计算机技术生成的逼真的视觉、听觉、触觉及嗅觉等感觉世界里,用户可以用人的技能对这一生成的虚拟实体进行交互考察,设计突破了现实的屏障,拓展到无限的虚拟空间里,并得到奇妙的感官体验。虚拟现实作为人机交互的顶尖技术,它同时具有实时性和模拟仿真的特点,并且可以达到带动观者情感的目的(见图 3-24)。

虚拟艺术设计以虚拟现实为基础,人们在虚拟世界的感受特点是交互性、沉浸性和构想性。在数字多媒体设计未介入艺术领域之前,艺术作品与欣赏者是相互分离的,随着时代的发展,多媒体技术缩短了艺术家与欣赏者之间的距离。德国计算机艺术家根据拉斐尔的油画《雅典学院》,对雅典学院重新做了立体重构与环境模拟,欣赏者将"身临其境"地置身于公元前三百年左右古希腊学术的繁荣景象,切实体会古希腊科学与文化的壮举和神圣。

虚拟设计必须借助计算机作为媒介,用户要借助一些三维传感设备来完成交互动作,常用的如立体显示器、数据手套、数据衣服、三维鼠标器等,来获得逼真的实体感受。用户可以通过人的机能与环境进行对话,这里的机能可以是人的头部转动、眼睛转动、手势或其他

人体的动作。

虚拟设计应用范围非常广阔，从航空航天、商业通信、远程医疗、娱乐业、建筑设计、展示设计等，在 21 世纪必将进入每一个人的生存空间。

3. 网络设计

国际互联网在连通世界的同时扩展了设计艺术的形式空间，使设计走向数字化时代，衍生出了基于网站建设所需的网页设计。

网页是网站最重要的构成元素，网页信息的动态更新和即时交互性，使人们对信息的接受方式产生巨大的变化，网页在被设计的时候，越来越注重人们的生理和心理特征，由被动的接收到主动的参与，突破了传统媒体的时空局限。网页形态能满足人使用时的舒适性，会使人对网页产生渴望、亲切的感觉，实现人机系统的生理、心理上的满足。

网页设计主要指视觉设计和程序设计，因此设计的关注点不仅仅是单纯的视觉效果，而是在有限屏幕空间里，将各种视听多媒体元素进行有机排列组合。这就要求设计师综合考虑应用视觉流程、操作习惯、阅读习惯等多种因素，合理运用文本、背景、按钮、图标、图像、表格、颜色、导航工具、背景音乐、动态影像等网页的视听元素，充分体现多媒体艺术的丰富表现力，使浏览者享受到更加完美的视听效果。让接收者能够以轻松、愉悦的心情面对媒介，让浏览者感觉舒适。

4. 数字娱乐设计

数字娱乐泛指以宽带和互联网技术为平台，将音乐、美术、文学、电影、网络技术融于一体的产业，它涉及电信、出版、影视、通信、美术设计、玩具制造、软件开发、电脑硬件生产等众多行业。近几年，以网络游戏为主要形式的数字娱乐产业规模成倍增长，根据有关游戏产业发展报告，2002 年全球数字娱乐产业市场金额已经高达 220 亿美元，成为全球第一娱乐行业。从国内的情况来看，数字娱乐产业发展十分迅猛，2005 年中国网络游戏市场总额是 34.8 亿元人民币，其带动的电脑硬件、网吧、电信、餐饮服务等相关产业产值总计约 340.9 亿，约为网络游戏市场总规模的 9.8 倍。网络游戏、数字摄影、电子图书、彩信、3D 动画、Flash 动画等以各自的形态出现在数字娱乐领域。这标志着我国网络游戏产业已经进入快速发展期，成为娱乐行业的一大亮点。国家对游戏产业的支持力度也越来越大，国家已将游戏产业技术开发纳入了国家 863 计划。[①]

数字娱乐产业推动着"体验经济"时代的到来，数字化游戏将是 21 世纪最重要的娱乐产业，由英特尔和微软共同驱动的电脑业正指向数字娱乐，索尼公司已把自己定位为"数字娱乐产业"，这些迹象预示数字娱乐时代的来临。

5. 界面设计

界面设计是指在人机互动的过程中，起到沟通作用的设计。以用户可能性需求为中心，从调查用户自身特征开始，将不同用户群体的要求进行综合处理，设计用户界面。在

---

① [IEF] 国际数字娱乐嘉年华概述 www.163.com.

图 3-25　SONY 公司产品设计

工作流程上分为结构设计、交互设计、视觉设计三个部分。SONY 公司产品设计如图 3-25 所示。

人机界面（Human - Computer Interface），也称为人机交互界面（Human - Computer Interaction），界面设计将用户界面置于用户的控制之下，最大限度地减少用户记忆负担，并保持了界面的一致性，使得用户界面变得有个性、有品味，用户的操作也变得舒适、简单、自由，带来使用的便利性。人以视觉、听觉、触觉等感官接受来自机器的信息，经过人脑的识别、加工、决策，然后做出反应，实现人—机的信息传递。

人机界面的设计直接关系到人机关系的和谐，人在工作中的主体地位，以及整个计算机系统的可使用性和效率。人机界面将朝着高科技、智能化、人性化、自然化、交互式与和谐的人机环境等几个方向发展。

6. 交互设计

交互性是指多媒体设计作品具有形成人与机器互动的操作环境，信息接受者可以根据自身的需要对信息交流方式和过程进行调整。交互设计的目的是使产品和使用者之间建立一种有机关系，是一种考虑如何使产品易用、有效，并让人愉悦的技术。

交互设计是一门工程学科，是人—环境—系统的行为，它通过了解用户在同产品交互时的状态、心理和行为，使设计达到他们的心理期望。

交互性是人与虚拟现实世界互动的入口，是虚拟现实作品人性化的重要组成部分，是用户的"积极参与"或 DIY（Do It Yourself）的过程，是交互性的本质，这是虚拟现实作品中最具特色的功能。借助于交互性，浏览者可以完成许多虚拟现实世界的行为，达到沉浸感的享受，如虚拟产品的试用、虚拟实验、虚拟训练等。浏览者在交互操作过程中，达到一种对虚拟世界的控制和处理能力，这种"参与性"在当今的 3D 虚拟游戏中得到了淋漓尽致的发挥。

7. 数字化产品设计与评价

数字化产品设计主要包括数字化建模、数字化装配、数字化评价、数字化制造，以及数字化信息交换等几方面。它涉及 CAID 技术、人工智能技术、多媒体技术、虚拟现实技术、并行工程、人机工程学等许多信息技术领域。

CAID 系统的中心环节是计算机产品设计，目标是通过合理利用计算机技术实现产品设计高效率。在产品设计的过程中，当产品项目提出后，设计人员通过大型设计数据库进行决策和定型，再利用计算机辅助市场分析得到产品的预期市场效应，接下来就是设计的 CAID 化，设计的概念才得以实现，CAID 系统主要实现的目标是合理整合各方面的设计资源，实

现设计创新，改进传统的产品设计制造过程。

　　CAID 是设计管理在高新技术条件下的计算机产品设计系统，这一系统的形成主要得益于计算机及其相关技术的飞速发展。CAID 充分利用高新技术达到产品设计制造的高效化、网络化，最终实现以人为核心，设计与工程的一致性，人机一体的智能化、集成化的设计管理体系。[①]

　　CAID 形成了一个复杂而又有序的有机整体，各方面因素通过网络相互关联，整个设计制造体系完全处在统一调度、协同工作的有序状况下，在各部门的协同工作之下，设计师才能对市场迅速做出反应，尽快开发出新产品。例如：计算机在进行创造性设计时，对形态的构想进行实时旋转、修改、具有真实感预想图的生成与输出，真正实现了系统的优化设计。设计师用计算机将数据三维 CAID 模型，在快速成型机制造出原型后，由企业各部门进行综合评价，根据评价结果进行修改，最后进行快速制模，由生产部门生产小批量产品投放市场，销售部门根据销售情况向设计部门提供反馈意见，设计师对设计进行修改，重新生成三维 CAID 模型。

　　在产品设计中，设计师在设计一开始，就从三维概念出发，直接将设计思维中的三维形象展现在计算机屏幕上，通过编辑和修改，构成与真实产品一致的三维模型。采用了 CAID 设计系统使企业能够在最短的时间内设计制造出最优秀的产品，使得产品设计从概念提出到最终商品定型的设计过程有了质的飞跃。

　　数字化评价是该系统中集中体现工业设计特色的部分，它将各种评价原则通过计算机建模进行量化，使工业设计对设计过程的指导具有可操作性。[②]

　　由于 Internet 的普及、网络技术的飞速发展，虚拟产品开发与设计网络化、敏捷化，近年来得到了各方面的广泛重视，使得各个制造企业可通过 Internet 这个全球网络环境进行技术合作，共享彼此的核心资源。数字化产品设计使生产从单一阶段监控向设计生产全过程监控方向发展，最终达到建立虚拟设计管理的核心。

　　随着计算机的普及应用和科学技术的不断进步，数字多媒体设计作为一个边缘学科有了更为广阔的发展空间，数字化、集成化、网络化、智能化是 21 世纪设计艺术发展的必然方向。

---

① 杨君顺，唐波. 设计管理理念的提出及应用. 机械，2003：169.
② 陈旭. 互动模式的 CAID. CAD·CAM 与制造业信息化，2004（7）：3.

# 第4章
# 设计的本质和目的

设计的本质就是人类创造性的实践活动,它借用一定的物质手段和艺术表现方式将艺术与技术、功能和审美有机地结合在一起,并满足人们的物质文化以及精神上的各种需求。

设计的目的,是为人服务,根据马斯洛需求层次理论,产品设计必须具备两方面的功能,即:①物质层面的实用功能,这是设计的基本功能,它可以满足人类基本生存与发展的需求;②精神层面的审美功能,这是设计的拓展功能,它可以通过外在的形式及内在的含义使人们得到美的享受并满足其审美的心理需求。

设计就是运用科学技术创造人的生活和工作所需的环境,并使人与物、人与环境、人与社会相互协调,其核心是为"人"。[1] 只有明确了设计的本质与目的,才能更好地理解与把握设计这门科学。

## 4.1 设计的功能

设计艺术本质是功能性和审美性的双重结合,最早的设计就是从功能角度出发,所以设计艺术是人类有意识的创造活动过程,设计作品是人类有意识地根据功能性和审美性创造出来的产物,设计艺术活动是实用先于审美。设计艺术是以他人的接受信息为归宿点,通过设计作品解决现实生活中存在的问题,解决问题的过程是有规律、有秩序的实践活动。设计艺术在实用基础上,创造了审美及审美规律。设计师把解决功能的方法用归纳、整合、加工等艺术手法加以限定,将信息秩序化、功能合理化。随着设计艺术活动的发展,人们开始意识到,在使用基础上具有美的规律的实体,比较容易引起人的关注,能够被大众所接受,并产生良好的印象。

1928年,时任包豪斯第三任校长的著名建筑师米斯提出了"少就是多"的名言,他提

---

[1] 荆雷. 设计概论. 石家庄:河北美术出版社,2002:14.

# 第 4 章　设计的本质和目的

倡纯净、简洁的建筑表现。1929年，米斯设计了巴塞罗那国际博览会的德国馆，其空畅的内部空间，优雅而单纯的现代家具，使他成为世界上最受注目的现代设计家，与此同时，他强烈推崇的功能主义也正在悄悄的改变着世界。

功能主义是现代设计思潮的集中体现，而现代设计的集大成者"包豪斯"，继承了德意志工业同盟的传统，并总结了自英国工艺美术运动以来各种设计改革运动的精髓，最终使功能主义得到了繁荣与发展。

关于装饰问题最为激进的就是卢斯，他提出"装饰就是罪恶"的理念，直接质疑装饰存在的合理性。卢斯认为"装饰是一种精力的浪费，因此也就浪费了我们的健康，历来如此。但在今天它还意味着材料的浪费，这两者合在一起就意味着资产的浪费。"[1] 卢斯直接把建筑设计中的形式问题与阶级社会中的道德伦理问题联系在一起，并把设计的伦理诉求当成衡量设计价值的重要尺度。[2] 德国Braun公司的设计作品主要用白色、灰色，配上形状简单的黑色图案作为装饰，在设计中尽量减少不必要的装饰，最多也不过加上一个橙色的圆点以突出产品特点，这种简约的样式最终形成了被设计理论界称为乌尔姆的现代主义风格。

设计永远无法像艺术般自由随意，艺术可以是艺术家个人的情感抒发，在这方面，设计师则拘束得多，设计必须以实现某种实用功能为首要原则，广义的设计行为伴随着人类第一件石器的产生而出现，远古人类制器造物，不是为了美观，其直接目的就是为了实用，为了满足自身生活的实际需要。

功能价值是设计和造物活动的首要价值形态，它直接关系到人的生存质量。远古人类设计的工具因为直接关系到他们的生命安全，因此其功能性都非常突出。作为刀具的石器要足够锋利，能迅速割开动物的皮，帮助远古人解决果腹之需，作为砍砸器具的石器要便于手持把握，并有足够的重量，能够顺利砸开坚硬的东西。在原始的造物活动中，功能性是关乎人类生命及生存的首要因素。

设计价值中的功能实际上是"生产物质生活本身"原则所决定的。马克思将物质生活看作人类一切历史的前提，他说："为了生活，首先就需要衣、食、住及其他东西，因此第一个历史活动就是生产满足这些需要的资料，即生产物质生活本身。"其实，功能内在性也反映了设计的必然性和规律性。人类要满足人们衣食住行用各个方面的现实需要，于是以解决问题、满足需要为目的的设计生产活动便开始了。

在进行设计活动时，不管是设计一所别墅、一台相机（见图4-1）、一款电影海报、或者一个虚拟动画人物，实现某种实用功能从而满足人的实际需要都是其首

图4-1　数码相机（Ziba公司）

---

[1]　尹定邦. 设计学概论. 长沙：湖南科学技术出版社，2000. 221-223.
[2]　周博. 行动的乌托邦 [D]. 北京：中央美术学院，2008. 6.

要目标。实用功能在设计与人的关系中表现为实用价值,是设计物作为有用物而存在的本质属性。实用价值是所有设计价值的基础,没有实用价值的设计可以说不具有其他任何价值。

产品的合目的性,主要表现在实用功能和审美功能方面,人类为了适应自身的需求而进行产品设计,实用价值和审美价值是造物的目的。道德价值作为"善"的价值,在产品设计上,是由产品的合目的性所体现出来的。对于设计而言,合乎上述目的即是"善"的。

建筑师沙利文提出的"形式服从功能"的口号,他认为供人用的产品其形式必然服从功能,几乎所有的产品其形式都是由功能所决定的。这个口号的提出,在当时反对工艺生产和建筑中的虚饰之风,具有积极的意义。一个合理地表达了内在结构或适当地表现功能的形式应当是一个美的形式,这也是中国古代所提倡的"美善相乐"的思想。我们看到,原始石器工具中的箭镞、手斧、刀等工具功能结构的完善,是与对称、光洁的形式联系在一起的。

## 4.2 设计的审美

人类的审美活动包含两方面的内容,一方面是指作为主体的自然界或事物本身;另一方面指的是主体结合自身审美需要而产生的审美感受与体验。但是,这两方面并不是各自孤立的,而是辩证地统一在审美活动的具体实践之中。

审美,作为衡量艺术品质的意识活动,它首先是由客观的审美对象和主观的审美经验相互作用而形成的一种再创造活动。为此,美感现象变成了一种难以确定的事物。正如歌德曾经指出过的那样:它是一种犹豫的、游离的、闪耀的影子,它总是躲避着不被定义所掌握。[①] 从这一意义上说,设计艺术最终造就的对象所激起观者产生的审美情趣,必须在客观对象的基础上依赖于人的审美经验而形成特定美感。

美感是一种特殊、复杂的心理活动,是一种审美意识。美感的含义有广义和狭义之分,广义的美感又称审美意识,它包括审美意识活动的各个方面和各种表现形态,如审美感受,以及在审美感受基础上形成的审美趣味、审美理想、审美观念等;狭义的美感是指审美主体对感性存在的审美对象所引起具体的感受。

愉悦性是美感最为突出的特点,诗人济慈说过:"美是一种永恒的愉快"。在美学史上,康德和布洛都明确地提出过审美态度的非功利性。康德明确地指出了审美的无利害性特点,把美感说成是无利害而生的愉快,从康德的立场上看,主体与对象所建立起的非功利关系就是审美关系,而此时主体的态度就是审美态度。瑞士心理学家布洛所提出的"心理距离"说,实际上也是主张主体与对象之间应建立一种非功利的审美关系。

美学研究与心理学研究有不可分割的联系。美学的发展离不开心理学的帮助,对美感、审美活动的研究要借助于心理学的研究成果,对美感、审美活动的研究会补充并丰富心理学的内容,心理学的发展也依赖于美学的分析和思辨。

---

① 邢庆华. 工艺美术的审美特征. 景德镇陶瓷,1999 (1): 9.

设计是人类的一种创造性的艺术活动，因此，设计必然带有艺术的一些属性。艺术的审美主要是指通过艺术欣赏活动，使人们的审美需要得到满足，获得精神享受和审美愉悦，愉心悦目、畅神益智，通过阅读作品或观赏演出，使身心得到愉快与休息。① 从这个角度理解，设计的审美应该具有相同或近似的功效。

马克思曾说，人不仅按照自己的尺度来创造世界，也按照美的尺度来创造世界。由此可见设计与审美存在着千丝万缕的联系。

首先，设计创造了审美价值。这种特殊价值的产生机制是通过产品外在的形式美感，或在产品使用过程中所产生的情感认可与依恋。审美价值的体验与获得能够带给人心灵愉悦，并促成使用者身心全面健康的发展。

其次，审美价值的实现有赖于设计。设计师以设计活动为载体，将精神财富和抽象审美价值转化为个人的精神力量，从而完成从创造审美价值到实现审美价值的飞跃，审美价值不是自在自为的，它依赖于设计的创造。

设计注重于形式美的独立性，其内在根源是由"用"的物质属性决定的，为了清楚地认识到这一点，我们必须看到：当人类第一个尖底瓶产生时，其完美的双重功能便贯穿其中了。随着历史的推进和人们对设计艺术审美本质的深刻认识，它的形式美的要求也更加艺术化。

形式美感的产生直接来源于构成形态的基本要素，即点、线、面所产生的生理与心理反应，以及对点、线、面形式的理解，然而在设计中谈论纯粹的形式美是毫无意义的，设计师必须看到形式美背后的社会原因与历史背景，只有通过研究市场，研究人，并将设计者的审美体验和人对美的需求相结合起来，才能够创造出既满足使用又符合审美需要的形式美来。

材料是构成产品设计形式美的第一要素，因为产品设计的材料所形成的不同肌理与质感能够给人们带来不同的心理感受与体验，恰恰是这些心理感受与体验结合一起构成了复杂的审美心理。与此同时，产品设计的色彩也是激发人们审美体验的重要因素，我们知道人类对色彩的感觉最敏感、最直接，印象也最深刻，而这种生理刺激往往能够给人带来强烈的审美体验，并由此产生丰富的经验联想与心理想像。

在设计和艺术的关系中，人们提到最多的是艺术审美对设计的影响，这种影响的直接表现形式就是审美观念对设计的影响。设计师首先要了解使用者的审美需要和审美趣味，才能设计出符合人们审美心理的形态。审美观念就是人们在特定社会历史条件下，从长期的审美实践中形成的具有理性化特征的美感，在具体的审美活动中，它经常表现为审美者独特的审美趣味和审美理想。

审美情趣是人们追求高层次精神需求的集中体现，而这种审美情趣又是与社会历史发展相适应的，不同的时代背景，审美趣味也是千差万别，这也导致了各个时代的不同设计。

---

① 彭吉象. 艺术学概论. 北京：北京大学出版社，1999：62.

如：原始奴隶社会时期的青铜器，其圆浑厚重的造型象征着统治阶级的权势与威严；而封建时期的明清家具，其端庄稳定的表现形式则反映出正襟危坐的礼教规范。

审美观念是人类精神活动特有的产物，正如马克思在《资本论》中所说的："最蹩脚的建筑师从一开始就比最灵巧的蜜蜂高明的地方，是他在用蜂蜡建筑蜂房以前，已经在自己头脑中把它建成了。劳动过程结束时得到的结果，在这个过程开始时就已经在劳动者的表象中存在着，即已经观念地存在着。"因此，无论是艺术家的艺术作品，还是设计师的作品，它们都是在一定审美观念的指导下完成的，只是这种审美观念有时是以无意识的形式表现出来的。

审美观念对设计的影响，不仅是由于审美观念是历史积淀物，自发作用于任何精神活动，还由于设计需要审美观念的指导。因为设计师从事设计活动的最终目的是为人服务，因此他必须考虑到人的全面需求，既包括物质需求，也包括精神需求。所以，艺术设计不可避免地要满足人的精神需要，迎合消费者的审美需求，这也决定了设计师需要从艺术中汲取审美要素，将审美要素应用于设计中。

### 4.2.1 设计的审美愉悦

当今社会正处在全球化、信息化的时代，人们的日常生活也因此发生了翻天覆地的变化。与此同时，人们的审美观念也随之发生着剧变。现代设计不再仅仅是人们审美趣味的集中反映，同时，它作为一种媒介，积极地影响和改变着人们的审美需求与审美观念。

马克思曾经说过："动物只按照它所属的物种的尺度来造型，但人类能够按照任何物种的尺度来生产，而且能够从适用的内在尺度到对象上去，所以，人类也按照美的规律来造型。"[1]

设计的审美性是指设计艺术产品满足人的审美需要、给人带来美的享受。设计作品以美的外形、结构和色彩向大众传播审美信息，满足、激起和发展人们的审美需要，并促使审美需要变成消费需要。人们需要越来越多的新产品，这不仅是为了这些产品的新属性，而且是为了满足审美需要。设计越来越关心大众的审美需要和审美趣味，设计通常以不断地改变设计形式及内容的创新来满足大众的审美需要。

产品设计的材质感和肌理美作为其重要构成要素，能够对使用者的触觉或视觉产生感应和刺激。这些不同程度的感应和刺激，就会使人产生不同的生理和心理反应，从而产生对美或不美的感受。

设计不能只是理性工具的设计，还必须是美的设计。设计不仅要满足人的物质需要，也要满足人的精神需要，特别是对美的需要。然而，美或丑的问题并不是认识范畴，而属于价值范畴。在美学领域，设计的价值突出表现为审美价值，如果说实用价值和经济价值反映了设计的理性特质，那么审美价值则体现了设计的感性气质。

---

[1] 章利国. 现代设计美学. 郑州：河南美术出版社，1998：4.

设计的审美价值是指产品超脱了既定的实用功能和经济属性之外，由形式的美感在使用过程中产生的情感依恋，它带给人的心灵愉悦，由此促进人的身心全面健康的发展。

在设计审美活动中，产品以其内容的功能美和形式的造型美（见图4-2）、色彩美、材质美、工艺美、结构美，使人忘却日常生活的喧嚣和琐碎，进入到纯粹空灵的意境中，在审美活动中，人得以超越自身的生理性局限，超越现实，得到心灵的洗礼。黑格尔曾说，审美能够解放人性，他将审美价值的精髓表达得淋漓尽致。审美价值对人的全面发展和完善是不可缺的，是设计价值的重要组成部分和主要表现形态。

设计的审美价值有两种基本的存在方式。一种是静态的，其存在方式就在于设计艺术作品本身。另一种是动态存在，即存在于观赏者的接受过程之中。

图4-2 座椅设计

价值观念是在"效用"、"功效"的基础上形成的，离开主体的需求，就谈不上价值。因此，设计艺术审美价值的真正生命力，还得从观赏者的需求与接受中去探寻。艺术作为人们的精神产品，不仅仅是由于艺术家要实现自我，同时也是为了满足社会精神消费的需要。萨特曾经指出："所有的精神产品本身都包含着它们所确定的读者形象。"从根本上说，只有这种动态的存在方式，才能使设计作品延续丰富、生生不息，获得长远的艺术生命力。随着设计作品接受过程的不断发展，艺术审美的效用不断演化，并整合为新的审美功能。

审美功能对于设计来讲，有着十分重要的意义。随着社会物质文化生活的日渐丰富，人们对审美有着更高层次的要求。由于不同年龄、不同职业、不同文化背景的消费者对产品的审美趣味各不相同，这就要求设计师在设计产品的实践中，必须考虑到受众的差异性，并针对其审美情趣的多样性，设计出适合各类消费者的产品来。

在创造设计艺术审美价值时，审美感受与审美感知是艺术家进行创作的最初起点，同样，观赏者在接受设计艺术作品时，首先也必须进行审美感受，在此接受过程中，最早发挥的功能是审美。审美是设计艺术最为直接和最为基本的功能，一部设计作品，可以很少具备甚至不具备其他几种功能，但是不能不具备审美功能，否则，它就不成其为艺术。因为，其他功能都是影响着审美功能这个核心，而不具备独立的形态。

设计艺术审美功能不是单一的，不能作简单化的理解。实际上，审美功能应包括娱乐、愉悦的功能，从而组成一个审美功能系列。在此系列中，处于核心的是娱乐功能，而娱乐与愉悦十分相近，因为娱乐带有自由游戏的性质，总是十分轻松而使人愉快的。在娱乐中，人们逐渐忘掉了日常生活中的种种羁绊，沉醉在审美天地之中，于是身心愉悦起来，人也高尚纯洁起来，因而审美带有令人解放的性质，使人们不注重日常生活中的富贵功利，而是摆脱了这些东西去追求更高境界。设计在人们的日常生活中是无处不在的，因此，设计为大众提

供愉悦、审美享受的功能就会越发显得重要了。

随着我国社会主义市场经济的进一步发展,大众的消费需求也在发生着显著的变化。人们在满足了物质层次的基本需求之后,转而追求心理层面的需要,消费者在注重产品的实用价值同时,也越来越多地考虑产品的造型是否精美,色彩是否鲜艳,是否具有一定的审美价值。

### 4.2.2 设计的审美教育

设计的审美教育功能也是艺术的审美教育。艺术之所以具有审美教育的作用,是因为艺术作品不仅可以展示生活的外观,而且能够表现生活的本质特征和本质规律,在艺术作品中总是包含着艺术家的思想感情,蕴藏着艺术家对生活的理解、认识、评价和态度,渗透着艺术家的社会理想和审美理想,使欣赏者受到启迪和教育。[1]

教育功能无疑在艺术审美功能系统中有着重要地位,我们应该注意两点:一是艺术的教育作用不具有独立存在形态,必须依附于审美功能这个中心;二是艺术的教育功能不能仅仅归结为政治教育。当然思想教育、政治教育的确存在,但这不是主要的,更不是全部。艺术的教育功能最终归结为审美教育,即通过艺术净化和升华人的情感意绪、思想境界,使人们自觉地趋善避恶、崇美厌丑,它本质上是对人格的健康全面发展的教育。

艺术教育功能的重要内容之一,是培养观赏者的审美能力,提高艺术修养,形成健康的审美趣味。马克思曾经写道,"艺术创造出懂得艺术和能够欣赏美的大众。"这就是讲,优秀的艺术作品能够培养和提高人们健康的艺术趣味和审美能力。使人们能够发现美、欣赏美,进而创造美,把美带入每一个人的生活之中,使平凡的生活变得富有诗意、充实、快乐。

艺术的审美教育实际上是一种情感教育,它并不是道德箴言,直接告诫你应该做什么,不应该做什么。它主要是通过对审美情感的陶冶、引导、规范、重建,使人们辨美丑、明善恶,发展人性中一切美好善良的东西,除掉人性中阴暗丑恶的东西,塑造人的美好灵魂。

只有在这个意义上,我们才能正确理解设计艺术家作为"人类灵魂工程师"的意义。设计艺术把人们从日常生活的平庸和公式化中解放出来,通过对日常生活的批判,使人们摆脱异化,不指向对个体利欲的索求,而迈向更高级的情感和理想的精神境界,实现对现实的审美超越。

## 4.3 设计的伦理

设计伦理学是建立在伦理学基础上,将伦理观念与各种社会关系相联系,通过人的思想意识,运用一定的手段作用于设计活动的一门科学。伦理学是一门在人类社会复杂关系中,以道德为主题进行研究的一门学科。[2]

---

[1] 彭吉象. 艺术学概论. 北京:北京大学出版社,1999:62.
[2] 朱铭,奚传绩. 设计艺术教育大事典. 济南:山东教育出版社,2001. 215.

设计作为一项创造性的实践活动，反映了人、物、自然三者之间的互动关系，在这个过程中，设计解决了人类生存以及发展的实际需要，最终实现自我的心智完善。

设计伦理学是新世纪设计艺术发展的新方向，它强调以"人"为本，主张人性化的设计，提倡关注贫困人口、儿童、残疾人、老人等弱势群体；同时，设计伦理学还注重人与自然的和谐发展，主张生态设计、绿色设计，实现人类社会的可持续发展，最终取得人、环境、资源的平衡和协调。

最早提出设计伦理命题的是美国的设计理论家维克多·巴巴纳克。他于20世纪60年代出版了一本著作《为真实世界而设计》，在这本书中，他提出了设计的三个主要问题：一是设计应该为广大人民服务，特别是为第三世界人民服务，而不是少数富裕阶层服务；二是设计不仅仅为健康人服务，同时还必须考虑为残疾人服务；三是设计应该为保护地球的有限资源服务，并为节约和保护我们赖以生存的资源而提供帮助。① 巴巴纳克认为社会性设计应该摆脱"Form follows function"，而转向"Fitness for need"②。

巴巴纳克提出的关于为真实世界设计，其实质就是强调设计的社会责任，现代设计关于设计大众化和装饰合理性的探讨实际上也是在强调设计的社会责任。巴巴纳克开始呼吁关注有限的地球资源和人类的可持续发展，关注发展中国家民众的基本生存需求和与人类可持续发展密切相关的环境和社会问题，重点关注老年人、残疾人等弱势群体，在世界范围内展开了以解决社会性需求为目的的设计实践探索。

设计伦理学关注以下方面的要点：①设计要给予贫困人口、低收入人群、残疾人、老人等弱势群体以更多的人文关怀，遵循设计伦理的平等性原则；②设计要关注日益突出的社会伦理问题，如老龄化提速、贫富差距扩大，以求实现世界的和谐发展；③设计必须认真思考与解决目前地球日益减少的资源与资源浪费等问题，以实现人类社会的可持续发展；④设计应注重实现人与人之间良好的沟通与交流，特别是情感的交流，实现彼此的文化认同。

从某种意义上讲，巴巴纳克强调的真实需求和现代设计强调的设计大众化都属于社会性需求的范畴。社会性需求是随着社会经济发展不断变化的，社会性需求应该是实现人类社会和谐发展必须满足的需求，是人的基本需求和社会、环境可持续发展需求的总和，包括发达国家保护环境和资源的需求，发展中国家解决人口、温饱、发展的需要，以及各国老、弱、残等特殊群体的需求等。

设计伦理作为设计艺术在21世纪的新的艺术设计的方向，恰恰满足了现代设计艺术处理综合设计关系的问题，使设计艺术有了时代性的设计理论指导。伦理道德作为整合社会思想观念及价值标准的思想导向，对于重新定位调整秩序化的人的关系有重要作用，伦理道德所明确的核心是人与人、人与物的相互关系性的理论思考和总结，塑造了整个

---

① 王受之. 世界现代设计史. 北京：中国青年出版社，2002. 223.
② PAPANEK V. The green imperative：ecology and ethics in design and architecture. London：Thames and Hudson，1995：67-68.

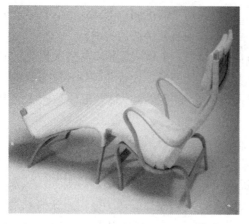

图 4-3  运用藤材料制作的 Pernilla 躺椅

社会共同遵从的思想道德观念。设计伦理学关注设计与人、设计与环境，实现设计的情感交流、文化认同和人文关怀的发展，使设计"以人为本"的设计目的不断深化，从而重新回归到包豪斯所确立的设计原则："设计的目的是为了人。"（见图 4-3）。

包豪斯强调"设计的目的是人而不是产品"，这一观点所体现的人文思想就是尊重人性，以人为本，维护人的基本价值。

设计最根本的服务对象就是人，从一件产品的设计、一个室内空间的营造、一件服装的创意，到一个景观的规划，一栋建筑的拔地而起，这些设计活动中无不体现着以人为本的思想理念，而这所有的一切，为的是创造一个更适宜人们生存与发展的优良环境，使人与物、人与环境、人与人、人与社会之间相互平衡，相互协调，这就是设计的最高境界。

设计的使用者和设计者是人本身，人是所有设计的中心和衡量设计品质的尺度。以工业产品设计为例，设计师将心理学、人体工程学、仿生学等学科引入工业设计领域，为的是能够满足人生理与心理的各种需要；在设计理念上，把工业设计提升到生活方式设计和创意文化设计的层次与境界，使得"人—机—环境"之间实现最大限度的和谐共生。

设计伦理观念极大地深化了设计的思考层面，推动了设计观念的发展。在人类逐渐进入后工业社会的今天，人们对设计的要求也更加多样化。设计的目的不仅仅是为产品的功能、形式的目的服务，更主要的意义在于设计行为本身包含着形成社会体系的因素。因此，设计包括对于社会的综合性思考，设计应该在可持续发展的原则下，使产品与客观世界、产品与人之间的关系得到协调。

设计伦理学是以道德关系为基础、跨越物质（设计活动）的社会关系与思想的社会关系，展开的物质与伦理观念的矛盾研究，其任务是运用一定的伦理学观念与发展规律，基于人因和特定条件与环境，正确设置行为准则与社会规范，通过物质的人工设计，从道德观念上求得人类社会的共同生存、平等、进步、秩序和安全，给予人类社会容易接受的造物实体，并促进整个社会道德教育。[1]

维克多·巴巴纳克曾经明确地提出："设计不但为健康人服务，同时还必须为残疾人服务"。无障碍设计就出现在人们生活的方方面面，它要求设计师在设计中必须全面、充分地考虑到残疾人、老年群体生活的实际需要，并结合他们特殊的生理和心理特点，为其营造一个充满爱与关怀的现代生活环境。

---

[1] 朱铭，奚传绩. 设计艺术教育大事典. 济南：山东教育出版社，2001. 215.

目前国际上规定无障碍设计应该遵循以下标准和原则：平等性原则、安全性原则、易识别性原则和易操作性原则等几方面内容。这些标准和原则，从最大限度地关注了设计的适用性，充分体现出对人性细致关怀的人文主义精神。

在日常生活中，残疾人特别是视力障碍残疾人和听力语言残疾人，往往存在比较大的障碍，设计师需要先进的技术和手段，使这一特殊的群体能够顺畅的获取信息进行交流，这样才能极大地提高残疾人的生活品质和质量。

肢体残疾的群体在日常生活中与健全人相比，存在较大的障碍。因此，设计师就应该给予他们特殊的人文关照。如为残疾人铺设适宜角度和宽度的坡道，在残疾人使用的卫生间内设置安全的扶手等。只有这样，才能够为该特殊的群体营造一个安全、舒适、人性化的生活环境（见图4-4）。

现代社会是一个消费高速增长的社会，当今的设计师为了满足现代人的物质追求而不停地设计，消费者却永远不满足。设计师如何设计出既满足消费者的意愿，又不违背设计伦理道德，由一种"形而上"的伦理学观念出发，做出"形而下"的产品，满足大众物质和精神双重的需求，成为设计实践和理论需要解决的迫切问题。

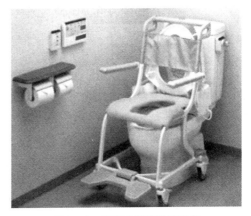

图4-4 残疾人使用的卫生间

### 4.3.1 设计的人文价值

人类近5000年的设计发展史实则是一部为权贵服务的设计史。在原始社会，没有阶级分化，设计是面向全体社会成员的，而随着阶级社会的出现，设计发生了分化，阶级社会的设计体现的是统治阶级、王公贵族的利益，设计追求享乐、炫耀的精神需求。

早在150年前，英国工艺美术运动的代表人物威廉·莫里斯就曾提出，设计的中心是人而不是机器。莫里斯关注中产阶级和下层社会的劳动人民，他认为艺术不应该是小部分贵族的特权，普通大众应该也能分享，艺术不仅应该"从人民中来"（by the people），也应该"到人民中去"（for the people）。由他发起的"工艺美术运动"对社会性设计最大贡献是认识到了设计的社会属性，强调了设计对社会问题的关注，用艺术设计表现人道主义的社会责任感。[①] 这种设计的民主思想经过德意志制造联盟、包豪斯及乌尔姆设计学院的代代传承，成为现代设计的主旨。

现代主义设计通过新材料和新形式的运用体现了功能主义倾向，在思想上强调设计的民主倾向和社会主义倾向，经过两次世界大战工业文明的洗礼，平民化的概念逐步影响社会的

---

① 李乐山. 工业设计思想基础. 北京：中国建筑工业出版社，2001：18.

各个方面，现代主义设计的一个核心内容就是要改变设计为权贵的这种数千年的历史，让设计为大众服务。①

现代主义设计将普通民众的真实需求作为设计实践和关注的重点，利用设计改变劳苦大众的困苦，促进社会的健康发展。德国的现代主义设计深受人道主义传统的影响，一直以来都非常重视设计的民主性。从穆特休斯到格罗佩斯，一直强调对大众与社会中下层的关注，使普通民众也能享受高品质的产品。

美国福特汽车的创始人亨利·福特非常"重视"为大众设计，并将其思想付诸实施。他希望汽车不再仅仅是贵族和有钱人的奢侈品，推行流水装配线作业方式，提高了生产效率，使得大批量生产汽车成为可能，使之成为普通阶级能消费的产品。

设计一直强调以"人"为中心，特定历史时期设计所关注的"人"是与当时的经济和社会发展密切相关的。设计是为了满足人们的需要，是为人的设计，设计的出发点和归宿是以促进人的全面发展为导向，不断的满足人们日益增长的物质和精神的需要。设计的人文价值集中体现在以人为本的设计理念上，以"人为本"中的"人"是自然属性和社会属性的结合体，人的自然性是指人和自然界的其他动物一样具有的本性和生理需求；而人的社会性是人与自然界的动物的重要区别，因为人的社会性，就有了远比动物更高级的需求和精神世界。设计中既要看到人的自然性的一面，也要注重社会性的一面。只看到人的自然性的一面，仅仅把人看作自然界的生物，只能看到人的生理需求，忽略了人更高层次的需求。设计要紧贴时代发展脉搏，用设计语言去表达人文思想，满足人的精神需求，真正体现出设计中的人文价值。

设计是协调人与自然、社会、文化的催化剂，设计与人类社会息息相关，它不仅设计了产品本身，而且设计和规划了人与人、人与社会之间的关系。

设计"以人为本"需要设计师将设计看成促进社会性需求的工具。设计必须能促进与人相关的社会和环境的可持续发展，需要考虑能源、材料的节省和对环境的影响，有利于拓展人的全面发展的空间。

设计的出发点和归宿是以促进人的全面发展为导向，不断的满足人们日益增长的物质的和精神的需要。设计是为了满足人们的需要，是为人的设计，是人需要的产物，设计与人类息息相关，设计的全过程中都有人的因素存在。

社会性设计模式对以人为本的理解应该从广义和狭义两个角度去理解，考虑与人相关的所有因素——生理方面的，认知心理上的，社会的，文化的。②

设计的人文价值集中体现在人性化设计之中，人性化设计需要充分考虑特殊人群的心理和生理要求，从人道主义出发，实现社会、经济、环境的和谐统一。在设计中，这就要求设计师以高度的责任感，对使用者和设计物进行周密细致地考虑和科学的研究，在日臻完善的

---

① 王受之. 世界现代设计史. 北京：中国青年出版社，2002：46.
② 唐林涛. 设计事理学理论、方法与实践［D］. 北京：清华大学美术学院，2004：83.

功能中渗透人类伦理道德的优秀思想，如平等、正直、关爱等，使人感到亲切温馨，让人感受到人道主义的款款真情。

以工业设计为例，从自动化装置、机械设备、交通工具，到家具、服装、文具的设计制作，都必须把"人的因素"作为一个重要条件加以考虑。如在超市手推车车架上设置一个活动翻板，为的就是能够给顾客提供休息时倚靠的工具等。又如飞机仪表控制盘的设计就必须符合人机工程学的相关指标和要求。

设计的最终目的是通过设计师的创造性劳动，能够为大众提供更为舒适更为合理的生存方式，而在这一过程中，设计不仅为人类增加了生存与生活的必需物品，更为重要的是，设计还赋予了这些物品以更加丰富的人文内涵，创造了一个更加人性化的世界。

结合设计，研究人的需要必须从以下几个方面入手。

① 研究产品的流通方式和结构，如包装、广告等信息传递手段，努力促进人与产品之间的沟通与交流。

② 研究与人相关的生理科学，包括生理学、心理学、行为学、解剖学、人体测量学等，从而使设计的产品能够与人的基本特点相适应。

③ 研究产品及产品所影响的环境因素，如制作材料、结构技术、加工工艺、系统工程等，使设计的产品与人类生活的环境相协调。人性化设计的核心思想是使设计的产品充分符合人性要求，全面尊重使用者的人格、生理及心理需要，使人的生活更加方便、舒适和体面。

在设计方法和程序上，社会性设计模式完全可以参考人体力学原理及人机工程学的研究成果，设计符合残疾人和老年人生理特征的产品。社会性设计模式关注残疾人等弱势群体，通过细节设计克服残疾人的生理障碍和自卑心理，体现对人性的关怀（见图4-4）。

设计对物质资料的利用和改造，创造了人类赖以生存的物质基础，满足了人类物质生活的需要，也给产品赋予了一种人类生活所需要的文化情感和精神价值，设计师在产品设计中追求人性化设计的一贯宗旨，即为所有人，包括健康人、残疾人、老年人、儿童设计，让他们使用方便又安全的产品。

设计作为人类生产方式的重要载体，在满足人类高级的精神需求、协调、平衡情感方面发挥着至关重要的作用。心理学家亚伯拉罕·马斯洛在研究人类动机时，提出了著名的"需求理论"，他认为人的需求层次，由最低级的需要开始，向高级的需要发展，呈阶梯形。具体可以划分为以下5个层次即：生理需求、安全需求、社会需求、尊重需求及自我实现的需求。

① 生理需求：这是人类需求中最基本、最强烈、最原始、最显著的一种需求，是人类赖以生存的基本前提和保障，它涉及人类生活的吃、穿、住、用、行等多个领域。生理需求也为人类的发展提供最强大、最永恒的动力。

② 安全需求：这种安全包括生理和心理两个方面，它是人类的第二级需求，人类在满足了基本的生存条件之后，自然会寻求自身安全的保障，安全需求的满足为人类的发展提供

了可能。

③ 社会需求：人与人之间必然发生着千丝万缕的联系，而找寻心灵上的归属感成为社会重要的心理要求。人是社会性极强的生物，个人的生存与发展离不开所处社会大环境的影响和制约。

④ 尊重需求：尊重需求有两个层面的含义，一是对自己的尊重；另一个是希望得到他人的尊重。而后者往往能够激励人们进步，这对社会的发展都有着十分积极的意义。

⑤ 自我实现的需求：自我实现需求能够最大化的体现人生的价值和意义，社会中的每个人都有着自己的人生观和价值观，而且都渴望通过自身的努力将其实现。

古希腊哲学家普罗泰戈拉的一句名言"人是万物的尺度"成为人本主义设计的哲学源头。经过文艺复兴和18世纪启蒙运动，"以人为本"的观念成为统领社会政治、经济、文化三方面的核心价值观。

"以人为本"的设计指的是以人的各种需求和现有条件作为设计的出发点，不仅考虑人物质性的生理需求，也将人精神性的心理需求纳入设计系统。设计的人文价值直接体现为"以人为本"的设计理念，它要求充分尊重人的特点和需要，将产品在人们日常生活中的角色、作用考虑在内。现代设计"以人为本"的观念，总结为几点因素：其一，设计要注重实现人与人之间的交流，特别是情感的交流，人的自我实现以及文化认同等。其二，面对社会的多样性，如何使设计更加适应社会的需求，设计如何为社会的老龄化一代服务，为有沉重压力的青年一代服务，设计如何为女性设计服务、为孕妇设计等，这就要求设计适应社会的现状，实现生活方式的优化。其三，现代社会贫富分化的加剧，如何来平衡这种现状，这就要求设计遵循人与人平等性的原则，平衡设计的阶级差异性。

对于现代设计而言，以人为本的原则凸显了设计的民主性，使设计真正地走入了大众的生活。设计要从感性和理性两个方面关注人的发展，这是人本主义设计观的原始起点。设计在于以人为中心，努力通过设计活动来提高人类生活和工作质量，设计崭新的生活方式。设计"以人为本"的设计观，是设计学在导入、发展、成长、发展到成熟期以后而出现的一种设计哲学，设计师在设计产品的同时，不仅设计了产品本身，而且设计或规划了人与人之间的关系，设计了使用者的情感表现、审美感受和心理反映。几千年来不同的民族、不同的地理环境沉淀了不同的文化。不同民族、不同时代的消费品蕴藏着不同的审美情趣、审美理想、审美追求，表现出不同的民族性格、民族心理和人们对自我实现的追求。产品蕴涵对人的精神关怀，使用者通过产品获得某种情绪感受，满足特定的感情需要。

我们强调人性化的设计理念就是把人的因素放在首要位置，同时也强调将"物"的特性放到突出的位置上来，从产品设计的角度看，我们需要关注其传递的两种信息，一种是产品的色彩、造型、体量、质感，被称作感性信息；另一种就是产品的功能、材料、工艺等，被称为知识，它是理性的信息。而产品设计就是致力于将两种不同类型的信息有机的整合并与使用者建立好沟通交流的渠道，最终使人与物、人与环境、人与人、人与社会相协调。

从"物"的形成过程看，以产品的工作原理为依据，对产品的性能、结构、功能、造

型、色彩、材料等进行设计，体现了人与物的"实践—认知"关系。从符号的形成过程看，从产品与人的关系出发，对其社会地位、历史作用、文化属性等方面进行表现，体现了人与物的"意义—价值"关系。①

设计的目的是以"人"为本，实现设计内涵的建构，设计伦理学站在设计的最高点，它从设计哲学的角度，探讨作为人、物、生态环境之间的基本关系入手，揭示出设计的实质，从而正确把握设计的方向，使人类的设计行为与设计结果避免走上异化的道路。从设计长远的发展趋势来看，我们应该有战略的眼光，不仅仅考虑人类本身同时也要考虑与人类息息相关的环境，包括人类生存的社会环境和自然环境，运用可持续发展的思想和理念，使设计充满着浓厚的人文关怀。

当今社会是一个物欲横流、奢侈成风的消费社会，也是一个科学技术高速发展的信息社会。现代性变革带给人们的不只是利益，还有无法忽视的众多现实问题：人的孤独感、设计形式的无意义呈现、自然生态环境的恶化等。新时代的设计艺术越来越关注其服务的对象"人"。于是"以人为本"的理念开始渗透到设计的各个方面，对人性的尊重和关爱日渐成为当今设计艺术发展所关注的重要课题。

设计的出发点和归宿是以促进人的全面发展为导向，不断的满足人们日益增长的物质的和精神的需要。设计关注的人既包括普通人，也包括特殊人群；既包括发达国家的人，也包括发展中国家的民众。

设计要为人民服务，设计的使用者和设计者也是人本身，人是产品设计的中心和尺度。因此，设计要满足人的心理和生理的需要，物质和精神的需要。设计把心理学、人体工程学等学科引入设计领域，扩展设计的内涵，使现代设计沟通人与自然的和谐关系，在"人—机—环境"的系统中，为人们创造最佳的劳动空间，从而提高人们的生活质量。

今天优秀的设计作品，都是"以人为本"，设计师从消费者市场变化趋势，消费者心理活动规律去策划产品设计，在产品设计中运用对人的心理策略。设计中的"以情动人"就是通过对设计的基本要素如造型、色彩、装饰、材料等进行调节和变化，从而引发人积极的情感体验和心理感受。著名的意大利设计师埃·索特萨斯设计的电话机，大胆地采用红、蓝、黄色彩，颠覆了传统电话机单调乏味的色彩搭配，使得人与设计之间的联系鲜活生动了起来。

1969年索特萨斯为奥利维蒂公司设计的便携式打字机，外壳为鲜艳的红色塑料，小巧玲珑而有雕塑感，其人性化的设计风格浪漫而富有诗意。1992年意大利设计师马西姆·罗萨·亨尼设计了一个带扶手的沙发椅，这一沙发能提供给人以保护感、温暖感和舒适感，使人产生强烈的情感共鸣。又如为儿童设计的学步车，其设计表现了一种正直的思想和对人性的关怀，有利于孩子健康人格的形成（见图4-5）。

美国著名设计师亨利·德雷福斯在1955年推出了《为人的设计》一书，介绍了人体工

---

① 张娟. 设计的消费. 清华大学美术学院学报：装饰，2002 (11)：12.

程学，1960年他又出版了一系列《人体尺寸测量》图表，详细标出了人体各部位尺寸和活动范围之间的数据，使设计可以适应人体姿势，创造出更轻便、灵活、高效，更适应生活节奏的产品（见图4-6）。

图4-5 儿童车设计

图4-6 德雷福斯的人体尺寸测量

人机工程学，在美国称之为人类工程学"Human Engineering"，在欧洲称之为"Ergonomics"、人因工程学"Human Factors"等，日本称之为"人间工学"。人体工程学充分体现了"人体科学"与"工程技术"的结合。

现代设计强调产品的功能来实现设计以人为本，尽可能地使产品的外形符合人机工程学。人机工程学是研究"人—机—环境"系统中人、机、环境三大要素之间的关系，为解决该系统中人的效能、人的健康问题提供理论与方法的科学。人机工程学的建立，从科学的角度为设计中实现人—机—环境的最佳匹配提供科学的依据，并使"为人的设计"落实到实际的设计中，而不仅仅停留在口头上或是理想中。

人机工程学应用人体测量学、人体力学、生理学、心理学等学科的研究方法，对人体结构特征进行研究，它以人体各部分的尺寸、人体结构特征为参数，分析人的视觉、听觉、触觉、嗅觉及肢体感觉器官的特征，探讨人在工作中影响心理状态的因素。人机工程学是一门综合性的边缘学科，它被引入到现代设计中，是一个极为重要的进步。设计师在设计中考虑使用者的生理和心理因素，为人提供更舒适、安全和科学的产品，寻找人与产品之间的最佳的协调关系。人机工程学创造了一个符合人的生理需求的、高效的"人—机—环境"系统，以便创造出高效率，减少疲劳，有利于心理健康的高质量生活。

在工业设计中，人机工程学的应用十分突出，设计师通过对人体各部位的尺寸、动作范围和功能进行研究，使人的生理尺度与日常使用的物品尺寸协调起来。设计师以人为中心，努力通过设计活动来提高人类生活和工作质量，设计崭新的生活方式。他们在设计产品的同时，不仅设计了产品本身，而且设计或规划了人与人之间的关系，设计了使用者的情感表现、审美感受和心理反映。

中国汉代的长信宫灯，就是古代设计师"人性化"设计的结晶，它满足了席地而坐的人利用光照来进行正常生活的基本需要。又如明式家具，就是将靠背的曲线设计成与人体脊柱

相吻合的曲线，将扶手末端设计成向外拐的曲线体，这样一来，不仅大大增加了椅子的舒适感与易人性，而且增加了椅子的美感。再如斯堪的纳维亚的家具设计，其造型简洁优美且符合人机工学，色彩温馨宜人，木质材料朴实无华，符合北欧国家冬季严寒漫长的特点。

现代的产品设计中不仅仅要使设计出的产品具有某种使用价值，而且要千方百计地为人们提供实用的、情感的、心理的等多方面的享受，设计者通过设计沟通设计者、产品、人之间的情感。

人性化设计体现了设计师对人文要素的了解，体现在企业自身的文化中，成为企业生存的要求。在现代设计中，人性化设计体现在整个设计产业中。因此产品形象的开发过程，是一个将产品的使用价值、文化价值和审美价值融为一体的过程，这个过程包含有人文因素的注入。

设计不仅是设计产品本身，而是设计一种关系，是人与产品的价值关系以及人与人的社会关系。由于人性化设计核心是"以人为本"，因此人性化设计的产品会最大限度的满足人的行为方式，使人感到舒适，提高人们的生活品质。人性化设计的产品不仅给生活带来方便，更重要的是建立起产品与人之间的情感关系。真正优秀的设计能实现实用价值、经济价值、审美价值、人文价值和生态价值的高度统一。

设计应该面向所有人，不能局限于为少数人服务。当代企业家追逐利润的天性，使得市场设计中90%的设计师都在为10%的有钱人服务，他们服务的对象是有消费能力的人，因而很少考虑低收入人群、老年人和残疾人等弱势群体的需求。市场性设计把庞大的精力、时间和资源花费在为极少数人创造精美绝伦的奢侈品上，却不顾大部分人的基本需求。正如美国评论家罗伯特·休斯（Robert Hughes）所说："穷人没有设计。"

"以人为本"，不单只是一个设计口号，更体现了设计的人性关怀和人文价值。人性关怀的核心在于以人的角度去感受、体验和设计。设计的人文价值不仅体现在个人层面，更体现在社会群体之中，尤其是社会弱势群体。国际工业设计协会联合会主席彼得在2002年的一次会议上发言说："作为设计师，我们变得如此精通与先进，我们或许已经远离了那些世界上大多数人实际面临的需要。"①

设计应该关注弱势群体、老龄化社会、环境污染、人类行为规范等各个社会层面的东西，不论产品的使用者其身体有无残疾，是老人或者是儿童，以及存在障碍的程度如何，在产品的形态设计上都可体现出关爱的内容。许多国家对老年人的生活健康问题都十分关注，这几年出现了专为老年人设计的手机、轮椅、家居安全防盗系统、座椅式马桶、助听器及可以调节高度的汽车座椅等。

当代社会是一个逐渐老龄化的社会，有很多具有敏锐观察力和社会责任感的设计师开始进行专门针对老年人群体的设计工作。老年人专用的日常生活用品、医疗保健用品、科技数码产品等成为新的设计热点。老年人专用产品的设计一般都具有易操作性（见图4-7）、安全性、

---

① 霍菲特. 人性服务中的创造力：为公平的世界而设计. 吴余青，译. 南京艺术学院学报，2007（2）：7.

明显的符号指示性和稳重成熟等风格特点。比如公交车上老年人专用座椅,可以设计为:鲜艳的亮黄色、扩大的把手、降低的椅面、座椅离车门距离最短等,体现人性化细节设计,这些都是设计的人文价值的生动体现。在发达国家,老年人用品市场是未来十大市场之一,相比之下,我国的老年用品市场明显还有很长的路要走。

设计师不仅要为一部分人的需要进行设计,同时也应以良知和社会责任感关怀现实,服务社会中更多的人,包括那些通常被忽视的人。这也许不仅仅是为了设计自身健康的发展,更重要的是关系到社会的公平与平等,也关系到社会的稳定发展。

图 4-7 插槽式老年人专用电脑

### 4.3.2 设计的生态价值

进入 21 世纪,工业社会所产生的资源开发与环境保护等方面的问题日益突出,已威胁到人类社会与生物圈的生存与发展。人们不得不关注人类自身与自然生态环境的协调问题,反省人与自然的关系。资源问题的日益严重,迫使设计在理念中,密切关注资源的耗费问题,设计师以节能、节省材料及循环使用材料和综合利用资源的思维去设计产品,与资源问题紧密相连的环境问题,使得产品设计的观念必须转化到人与自然环境相协调的生态化设计上。

设计是一门综合性的交叉学科,它是人—产品—环境—社会—自然之间沟通和联系的中介,直接影响人的生活方式。当今人类社会所面临的生态问题不断显现,环境状况的不断恶化,严重影响着人类的生存与发展,人们开始思考并寻找解决的途径。

"生态设计"作为解决生态问题的重要手段,引起了人们的广泛关注,它已成为国家可持续发展的重要战略。不少设计师转向从深层次上探索设计与人类之间一种可持续发展的关系,力图通过设计活动,在人—社会—环境之间建立起一种协调机制,这也成为设计发展的一次重大转折。

人类社会面临着人口迅速增长、自然资源短缺、污染严重等问题,自然资源和生态环境因为人类过度地开发利用,造成生存环境的危机。工业废弃物的大量增加和能源巨大消耗,也已成为威胁人类生存的问题。日益严重的生态危机要求设计师要采取共同行动来加强环境保护,以拯救人类生存的地球,确保经济持续健康发展。因此,保护环境、实现可持续发展已成为全世界紧迫而艰巨的任务。

随着世界的环境污染、资源浪费、生态破坏、能源短缺等一系列全球化问题日益严重,这就迫使人们积极思考如何充分利用大自然提供给我们的有限资源,使整个社会能健康、持续地发展。于是,以环境资源保护为核心概念的生态设计、绿色设计应运而生,并已成为当今设计艺术发展的主流。

20 世纪末，全球生态问题进一步加剧，环境保护引起了国际组织的高度重视。1990 年，欧共体发布了城市环境绿皮书，提出生态环境概念；1992 年，联合国提议多种树，多建花园；1993 年又提出控制私人车，发展无污染的自行车和电车公共交通工具。在设计师的努力下，以环保和健康为主题的设计理念正成为全社会的共识，设计也从过去单纯强调"个体生存行为"转向对"集体生存环境"的关注。

全球性的生态危机，严重困扰着社会的生存和持续发展，迫使人们重新审视人与自然的关系，设计伦理的中心点就是可持续发展。"生态设计"成为 21 世纪的一股国际设计潮流，它反映了人们对人为灾难所引起的生态问题的关心。生态设计综合考虑人、环境、资源的因素，着眼于长远利益，取得人、环境、资源的平衡和协调，实现人类和谐发展。

资源、环境和人口问题是当今人类社会面临的三大主要问题，特别是环境问题，如何通过设计，能够建立一种人与环境相协调的平衡。绿色设计反映了人们对于现代科技文化所引起的环境及破坏生态的反思，同时也体现了设计师道德和社会责任心的回归，绿色设计将为保护环境，协调人类、环境、发展之间的关系做出重要贡献。

设计师提倡"生态设计"，降低资源的能耗，使产品易于拆卸、包装和运输，节约成本，使材料和部件循环使用，使更多无污染的绿色设计进入市场，形成一个良好的消费循环和可持续发展的导向。

"生态设计"是一种可持续性发展的思想，它着眼于人与自然的生态平衡关系，其实质是使产品来源于自然又回归自然，在关注产品设计、生产、消费的方法和过程中，要有效地利用有限的资源和使用可回收材料制成的产品。在设计过程中的每一个决策都要充分考虑到环境效益，尽量减少对环境的破坏，不仅要尽量减少物质和能源的消耗，减少有害物质的排放，而且要使产品及零部件能够方便地分类回收并再生循环或重新利用。产品设计方面呼吁可拆卸性的设计，注重材料的二次回收。

走可持续发展道路、以全人类的共同前途为出发点的生态化设计，自然就成为现代社会人类的必然选择。设计师在这些问题面前，理应承担起责任，从设计的角度来面对并解决这些问题。现在中国提倡资源节约型社会、环境友好型社会，从源头上说，设计起着资源节约的调控开关作用，设计应从社会民生的长远发展出发，为资源的可循环利用服务，这是设计义不容辞的责任。

生态设计的方法如下。

**1. 绿色设计**

在提倡节约型社会的今天，一方面是面临能源、原材料的短缺，另一方面却是在城市周围垃圾堆积如山，成为环境公害，道德已成为新时代对设计师的一项重要要求。"绿色设计"（green design）是旨在保护环境、节约能源的设计浪潮，绿色设计的核心是"3R"理论，即 Reduce（减少理论）、Recycle（循环理论）和 Reuse（可回收、再利用理论），该理论不仅要尽量减少物质和能源的消耗、减少有害物质的排放，而且要使产品及零部件能够方便地分类回收并再生循环或重新利用。

"可回收设计"和"循环设计"是绿色设计思想的实现。可回收设计是指：在产品设计初期充分考虑其零件材料的回收可能性、回收价值大小、回收处理方法、回收处理结构工艺性等一系列问题。

可循环设计是实现可持续发展战略的主要手段，其宗旨在于节约能源。这种消费意识的转变迫使设计师在产品的开发时，不仅仅考虑产品的美观、使用安全、舒适、健康，而且要结合环境因素。比如新能源的利用，雨水收集，有机垃圾处理等，把产品的回收和再利用纳入到新产品的设计开发中，其终极目标是实现产品生产过程的无污染，零排放。

产品的不可拆卸不仅会造成大量可重复利用零部件材料的浪费，而且因废弃物不好处置，还会严重污染环境。可拆卸性要求在产品设计的初级阶段就将可拆卸性作为结构设计的一个评价准则，使所设计的结构易于拆卸、维护方便，并在产品报废后可循环使用，以达到节约资源和能源的目的。绿色设计要求产品设计人员选择材料时，不仅要考虑产品的使用条件和性能，而且应了解材料对环境的影响，应选用无毒、无污染材料，以及易回收、可重用、易降解材料。

#### 2. 减少设计

20世纪80年代开始，就出现了一种追求极简的设计流派，将产品的造型简化到极致，这就是所谓的"减约主义"（Minimalism）。在生态产品设计中"少就是美"、"少就是多"具有了新的含义。减约主义的代表人物是法国著名设计师菲利普·斯塔克（Philip Starck）。他设计的家具非常简洁，基本上将造型简化到了最单纯、最明确但又非常典雅的地步，斯塔克设计的路易20椅及圆桌，简洁又幽默，从视觉上和材料的使用上都体现了"少就是多"的原则。另外他设计的"Jir-Nature"电视机，采用了一种可回收的材料"高密度纤维纸浆"成型的机壳，以达到节约资源和能源、保护环境的目的（见图4-8）。

社会可持续发展的要求预示着绿色设计依然将成为21世纪设计的热点。随着设计的不断发展，绿色设计将会与更多的设计方法融合、衍生。无论就其自身而言或是与外在的联系，绿色设计都是一门动态的学科，都将在21世纪的设计中做出它应有的贡献。在2009年4月3日在韩国国际展览中心正式拉开帷幕的"2009首尔车展"中，环保汽车成为车展的最大亮点。韩国、日本企业推出了一批环保、节能、高效新车型，展开了一场"绿色环保汽车的较量"（见图4-9）。

图4-8 "Jir-Nature"电视机

图4-9 电力驱动的概念车

维克多·巴巴纳克在 1967 年就明确了设计要认真考虑地球的有限资源问题。接着，罗马俱乐部发表了名为《增长的极限》的报告，报告中指出：如果全球经济无限制增长，一百年以内，地球上大部分的天然资源将会枯竭，在积累了大量物质财富的同时，人类也因此付出了昂贵的代价。自然环境受到不可修复的污染，不可再生的天然资源被过量开发和滥用，生态系统遭到破坏，酸雨、温室效应、臭氧层破坏、土地沙漠化这些环境问题都是因为人类的无知而造成的恶果。

中国人口众多，人均资源相对不足。我国近 30 年经济呈现出过热过快的增长态势，再加上思想观念上的轻视和疏忽，我国的生态系统和自然环境正承受着巨大的发展压力。面对日益短缺的自然资源和不断恶化的生态环境，设计师应该肩负起应有的社会责任，不断强化环保设计和绿色设计的自律意识，尽量降低对不可再生资源的使用，舍去不必要的纯装饰性造型，提倡功能的直接性和适宜性，以最简洁结构实现既定的功能。需要指出的是，这些的设计并不会因此而显得简陋或粗俗，真正优秀的设计能实现实用价值、经济价值、审美价值、人文价值和生态价值的高度统一。

进入 21 世纪，人类社会的可持续发展是一项极为紧迫的课题，在重建人类良性的生态家园的过程中，生态失衡的状况迫使人们开始反思并力求建立人与自然的和谐空间，共生的哲学观念强烈地呼吁人与生态之间进行合理的建构。生态设计已成为当今设计的主题，生态设计必然会发挥更为重要的作用。

## 4.4　设计的社会属性

### 4.4.1　设计社会学的属性

社会学是一门应用十分广泛的社会科学，是研究人类在社会中的社会生活、社会交往、社会工作、社会结构、社会发展等社会现象和社会问题，形成对社会整体的认知的一门学科。

设计是人类为了实现某种特定的目的而进行的人造物活动。社会性是其本质属性之一，设计是立足在现实生活的基础上的面向社会的设计，是创新的设计，是提出新问题、解决新问题的过程。

设计社会学为人类社会做出了巨大贡献，一方面为社会组织提供前瞻性、全局性的视角和意识，另一方面设计社会学紧密跟踪着社会现象，分析社会问题，发掘社会变化中蕴涵的趋势，为社会具体事务的解决提供可行的方案。

巴巴纳克认为："设计师应该对所有的产品负责，因此也就应该对目前我们对环境造成的破坏负有不可推卸的责任。设计师不仅要对设计负责，还要对自己没有尽到责任而负责。"[①] 由此不

---

[①] PAPANEK V. Design for the real world. London：Thames and Hudson，1971：56.

难看出，设计对社会有着直接的影响。设计师具有一种社会责任和义务，为社会大众服务，为社会和时代的需求而设计，设计只有为社会的设计才能够最终成为优良的设计、好的设计。

设计师在满足社会性需求时还需要考虑经济、社会和环境等各种因素，经济性要素如生产成本和消耗资源等，社会性要素包括社会责任和社会福利等，环境要素则包括材料选择、生产工艺、技术，这些因素的多样性和差异性同时也加大了设计社会属性的复杂性。

巴巴纳克将弱势人群和第三世界民众纳入设计对象的范围，同时也将社会和环境问题作为设计关注的对象。设计的职责不再仅限于为大众设计和装饰的伦理问题，而是扩大到关注全人类可持续发展的层面。为了处理、调整、协调人类与环境的关系，解决地球危机，人们正在努力寻求管理环境资源和使人类持久发展的新方法，这种思想观念已经渗透到了人类社会的各个领域中。

社会性需求是以人的需求为中心的需求系统，包括弱势群体的需求和普通人的需求。初级层次是种族和国家发展的需求，发达国家需要解决社会和环境问题，发展中国家则主要解决经济发展问题；最高层次是人类的发展需求，涉及社会和环境的可持续发展，需要全人类的共同努力去实现。

设计的社会属性体现了人们永续发展的思想，设计社会学体现了设计学和社会学交叉融合，它是在社会学及社会协同学相关理论的指导下产生的一种新的设计模式。其观念表现为"社会性设计思想"，它要求设计以解决社会性需求为目标，关注弱势群体，关注人类社会、经济和环境的可持续发展。

中国共产党十六届四中全会明确提出："中国共产党作为执政党，要坚持最广泛、最充分地调动一切积极因素，不断提高构建社会主义和谐社会的能力。"这是我党在十六届三中全会提出的坚持以人为本、树立可持续发展的科学发展观的基础上，第一次把构建社会主义和谐社会作为我们党的执政目标，把和谐社会建设放到同经济建设、政治建设、文化建设并列的突出位置。

社会性需求应该是实现人类可持续发展的需求，是人的基本需求和社会、环境可持续发展需求的总和，设计的社会属性是以解决社会性需求为目标的设计，这些需求包括发达国家保护环境和资源的需求，发展中国家解决人口、温饱、发展的需要，以及各国老、弱、残等特殊群体的需求等。具体应该包括：注重废旧产品的回收和再利用；开发新的可重复利用的能源；环保节能的公共交通体系；减少不必要的产品包装；为第三世界国家开发廉价的医疗设备；针对弱势人群的设计等。

经济的发展也使人们的价值观念发生了根本的转变，在西方社会掀起一系列的广泛深入持久的社会运动，包括消费者运动、劳工运动、环保运动、女权运动、可持续发展运动等。设计师 Dean Nieusma 利用社会学理论与设计学理论相结合的研究方法，研究了社会设计的领域，包括：生态设计、通用设计、女性设计和社会责任设计等。[①] 社会性设计重点关注可

---

① NIEUSMA D. Alternative design scholarship: working toward appropriate design. Design issues, 2004, 20 (3): 13-24.

持续发展、社会责任、健康、贫穷、环境问题、性别平等和社会歧视等问题。其目标体系体现了社会性设计的核心特征，涵盖了与社会相关的几大领域。①

社会：设计能够消除种族、年龄、性别、阶级歧视，例如专为老年人设计开发产品和为老年人设计公寓服务，为少数民族规划符合民族特点和发展需要的居住环境等，体现了社会责任。

生态：推广绿色产品和绿色设计理念，推广环保包装，设计减少污染和降低产品对环境的污染，解决发展中国家环境问题。

政府：设计帮助政府部门提高效率，设计能解决民生问题、贫穷问题、交通问题、性别平等和社会歧视问题。

公平贸易：设计介入产品开发的投资、制造和流通领域，促进经济体制的发展。

经济政策：设计能提升经济政策的可持续性。

教育：设计能提高教学的效率，可以创造无障碍的学习环境，产品设计师可以为贫穷人口开发学习教育设备。

健康：设计能提高专为弱势群体的医疗服务，开发医疗器械和为弱势群体设计保护装置等。

犯罪：设计能减少犯罪的几率，减轻犯罪给社会带来的影响。

### 4.4.2 设计社会学的意义

1948年12月10日联合国大会通过了《世界人权宣言》（Universal Declaration of Human Rights），宣言提出了现代社会人类的25项基本需求，包括住房、医疗、必要的社会服务等，强调了每个人都有享受健康幸福生活的权利，提出了为弱势群体服务，克服了他们的心理、生理和社会障碍。

1972年，在瑞典斯德哥尔摩召开了联合国人类环境会议，这是人类历史上第一次保护人类环境的会议，英国哥伦比亚大学经济学教授芭芭拉·沃德女士（Barbara Mary Ward）和洛克菲勒大学微生物学家、实验病理学家勒内·杜博斯先生（Rene Dubos）为会议提交了一份报告：《我们只有一个地球》（Only One Earth）。会议广泛研讨并总结了有关保护人类环境的理论、历史和现实问题，在报告中提出了"我们已经进入了人类进化的全球性阶段"，呼吁人们关注地球的现状，呼吁各国政府和人民为改善人类环境，造福全体人民，造福子孙后代而共同努力。于是"人类只有一个地球！"的环境保护口号响遍世界，对环境保护的重视，激起了设计师的共鸣。

在这种思想的指导下，会议形成并公布了著名的《联合国人类环境会议宣言》（《Declaration of United Nations Conference on Human Environment》，简称《人类环境宣言》）和具有109条建议的保护全球环境的"行动计划"。该宣言郑重申明：人类有权享有良好的

---

① 吴瑜. 社会性设计模式研究［D］. 武汉：武汉理工大学，2009：30.

环境，各国有责任确保不损害其他国家的环境；环境政策应当增进发展中国家的发展潜力。

1987年世界环境与发展委员会发表了的《我们共同的未来》一文，系统分析了全球人口、粮食、能源、工业和人类居住等方面的情况，阐述了人类所面临的一系列重大经济、社会与环境问题，它分为"共同的问题"、"共同的挑战"和"共同的努力"三大部分。强调人类要有能力持续发展下去，这个观念在1992年联合国环境与发展大会上得到了共识。

《我们共同的未来》提出了永续发展的观念。永续发展是一个兼顾共同性（Commonality）、公平性（Fairness）与永续性（Sustainable）的发展策略；是在发展经济、消除贫穷、解决粮食、人口、健康与教育等问题的基础上，研究如何通过技术的创新，提高生活品质，以及关注气候变迁等全球性重大环境问题。是站在全人类持续发展的高度上对设计方向的把握，是解决目前人类面临困境的必由之路。只有走可持续发展的道路才能从根本上阻止人类生存环境的继续恶化，才能保护生态环境，促进人类社会的可持续发展。①

永续发展的观念实质上就是社会性设计的目标，主要包括以下方面。

① 人类要不影响环境和不破坏自然资源。

② 人类应建立公平分配社会资源的机制，确保全体人民的基本需求。

③ 人类生产与生活方式要和地球的承受能力保持平衡，人类应该维持生态的完整，确保地球的生命力和生物的多样性。

人类社会进入工业时代后，随着工业的兴盛、科技的进步、经济的发展，人类"高消耗、高投入、高污染、少数人高消费"的生产方式与消费方式异军突起，发达国家不顾地球生态环境，肆意挥霍自然资源。第二次世界大战结束后，西方发达国家为了经济发展，采用"高投入"的生产方式，形成了"增长热"，在短短的二三十年时间里，在创造了前所未有的经济奇迹的同时却给人类赖以生存的环境带来重创。在人们沉浸在经济增长带来的喜悦时，却没注意到环境问题已经开始威胁人类的生存，人类赖以生存的生态环境系统受到了严重的破坏：生态环境急剧恶化、全球变暖、温室气体的大量排放、土地沙化和物种灭绝的速度加剧、淡水资源危机、能源短缺、垃圾成灾、有毒化学品污染、发达国家与不发达国家间的贫富差距加深等。人们开始认真研究如何在保护环境的前提下，改变人类社会的生产和消费方式。设计在为人类创造现代生活方式和生活环境的同时，也加速了自然资源的消耗，对地球的生态平衡造成了极大的破坏。

1992年6月在里约热内卢召开了联合国环境和发展大会（UNCED），会上通过了《里约环境与发展宣言》、《21世纪议程》、《关于森林问题的原则声明》等文件，100多个国家的首脑共同签署了《里约环境与发展宣言》，把可持续发展作为人类迈向21世纪的共同发展战略。其中《21世纪议程》从社会、经济和资源等方面给出了2 500余项行动

---

① 吴瑜. 社会性设计模式研究 [D]. 武汉：武汉理工大学，2009：26-28.

建议，是人类历史上第一次将可持续发展战略落实为全球的行动。其中涉及如何减少浪费和改变消费文化、消除贫困、保护大气层、减少有害物质的使用及促进农业的可持续发展等方面。

2000年9月联合国千年首脑会议签署了千年发展目标（Millennium Development Goals，MDGs），这个目标强调全世界所有国家要全力以赴来满足全世界贫困人口的需求；消灭极端贫穷和饥饿；普及中小学教育；促进男女平等并赋予妇女权利；与艾滋病和其他疾病作斗争；确保环境的可持续发展能力，等等。

### 4.4.3 为第三世界设计

20世纪60年代，特别是《为真实世界而设计》和《寂静的春天》著作的出版，设计界开始重视设计的社会责任。[①] 1969年在伦敦举办了主题为"设计—社会—将来"的国际工业设计师年会，设计界展开了如何为社会服务的讨论。[②] 产品设计开始针对残疾人和老年人的使用，偏向对人机工程学易用性的研究。[③] 20世纪90年代，英国设计委员会开展了一系列的社会性设计项目，包括"改善学习环境运动"（The Learning Environments Campaign）、"设计抑制犯罪"（Design Against Crime）、"为病人安全而设计"（Design for Patient Safety）等。

进入21世纪，大规模的设计展在推动社会性设计理念上发挥了很大的作用，如2005年在纽约现代艺术博物馆举办了主题为"安全：设计承担的风险"的设计展（Safe：Design Takes on Risk）；2007年在纽约Copper-Hewlett国家设计博物馆举办了主题为"为剩下的90%设计"设计展（Design for Other 90%）。这些设计展览展示了社会性设计实践的最新发展情况，展示的项目囊括了第三世界国家的医疗、卫生、基本生活、农业经济、社会和环境等社会性需求的各个方面。参加这个展览的共有30个社会性设计项目，它们都以第三世界人们的基本生活需求为出发点，很好地展示了社会性设计发展现状。

"为剩下的90%设计"简称"为第三世界设计"，占世界总人口90%的第三世界民众，无法享受发达国家人民习以为常的产品和服务，一些有责任心的设计师于是发起名为Design for the other 90%的设计运动，希望寻找简单和低成本的方法解决第三世界人群的住宅、健康、饮水、教育、能源和交通等各方面社会性需求。设计师为落后地区设计了低成本的解决方案，例如为非洲缺水地区设计的即时水源净化工具LifeStraw（见图4-10）。世界上有十亿人不能保证足够的饮用水，Q滚筒（见图4-11）就是设计师专为非洲国家设计的远距离运水工具，这个牢固的滚筒一次可以运送75升水，极大地减轻了他们的运水负担。

---

① MARGOLIN V. The politics of the artificial：essays on design and design studies. Chicago：The University of Chicago Press，2002. 81.
② WHITELEY N. Design for society. London：Reaktion Books，1993. 49.
③ DREYFUSS H. Designing for people. New York：Simo&Schuster，1955. 44.

图 4-10　LifeStraw 净水器

图 4-11　Q 滚筒

第三世界的贫困民众，特别是儿童和残疾人，很少有机会享受基本的教育，设计师开发了专为发展中国家小孩设计的电脑，在硬盘中存储大量的电子书籍，设计师还开发了利用廉价 LED 和微缩胶卷组成的投影系统，进行社会教育。

设计展中还针对落后地区进行能源解决方案。世界上有超过 16 亿人用不上电，设计师使用当地的陶罐制成能冷藏食物的"冰箱"（见图 4-12），在不利用电能情况下，使水果可以长时间保存。

交通可以帮助人们摆脱贫穷，使他们能方便地到达医院、学校，因而设计师开发一些低成本高效率的自行车等工具。[①]

图 4-12　"冰箱"

---

① 吴瑜. 社会性设计模式研究 [D]. 武汉：武汉理工大学，2009：71-77.

# 第 5 章

# 设计艺术的基本特征

## 5.1 设计的艺术特征

设计活动是伴随着人类物质生产活动和器物文化的出现而出现的，它实际上就是人类为生存而进行的造物活动，这种造物具有一定的审美属性和精神属性，因而是一种艺术性的造物活动。在进入信息时代后，人们对产品有了更高的要求，产品既要有功能，满足日常生活所需，又要能够体现出对使用者的精神关怀和满足文化消费的要求，还要具有个性，能够像艺术品一样欣赏。

设计承载着多层次复杂的信息，可以划分为以下 3 个层次：①语义信息，指的是设计在使用环境中显示出的社会性、文化性、心理性和象征价值；②技术信息，指的是设计的物质层面或者形式层面，即指产品设计的外形、结构和使用功能等；③审美信息，指的是产品外在的形式美和设计师在表述信息时所传达的审美个性，是设计师的审美观念、审美情趣、风格特征。

### 5.1.1 设计和艺术的渊源

人类的造物活动由来已久，并与艺术创造密切相关，这在人类早期的远古艺术中得到表现。从历史起源来看，人类早期的设计活动与艺术融为一体，是同源的。当第一件人造工具出现时，人类完成了从动物式的本能劳动到有意识的创造性劳动的转变。劳动实践及工具的使用促成了人脑意识的形成，工具的出现，也在客观上孕育着形式美的种子。

早期人类创造石器（见图 5-1）和陶器时（见图 5-2），人类的审美能力隐藏在物品的使用功能中，处于一种自发状态。[①] 随着生产能力的发展，人类对所制器具中一些偶然所得的形态和肌理有了模糊的审美意识。于是，这些活动导致了人类最原始精神的美感形成。随

---

① 黄厚石，孙海燕. 设计原理. 南京：东南大学出版社，2005：21.

着劳动实践对人的生理、心理结构影响及造物的深入，人类在创造出客观世界美的同时，实现着内在自然的人化，形成了自身的审美感官、心理结构以及审美能力。也正是由于人类形式美感的发生，人类造物活动开始具有审美特质，成为既满足物质生活需求，同时也使人类开始具有了精神活动，因此，原始造物成为设计与艺术发生的土壤。自从人类有意识的创造活动开始，艺术审美性便随着第一件工具的创造体现出来，砍砸器、骨针、兽皮衣裙、陶器、玉器等大多数人工制品既是工艺品又是艺术品（见图 5-3）。

 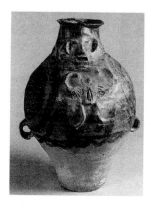 

图 5-1 原始石器　　　　　图 5-2 马家窑彩陶　　　　图 5-3 原始玉器工艺品

随着生产力的进步和社会的发展，人类的文化内涵发生了变化，由单一性向丰富性发展，社会生产也出现了细致分工，人类对造物的认识也随之深化。最终导致物质文化和精神文化分离，艺术性从实用中剥离，产生了独立的艺术。绘画、音乐、舞蹈、戏剧、雕塑、文学不再是实用的附属，而转化为一种纯粹的精神性的艺术形式。18 世纪，巴托（Charles Battaux，1713—1780 年）在著作《归结到同一原则下的美的艺术》中，对艺术进行了划分，他把各种艺术细分为实用的艺术，美的艺术，包括雕刻、绘画、音乐、诗歌，以及一些结合了美与功利艺术（如建筑）。①

在工业革命之前，设计活动包括销售都是工匠的个人行为。因而，工匠在制作一件作品时就会相对的考虑其销售情况，而适用且美观的作品可以卖到更好的价钱。因此他会尽量地使自己的作品在好用的基础上做得更加吸引人、更加美观。机器时代的到来，导致设计和制造、销售分离。新技术的发展，工厂机器制造体系的引进及城市生活模式开始出现，使得大批量生产和大批量消费成为可能。原先的手工艺生产也开始出现了分裂：一部分以现代化机械化大生产的形式出现，另一小部分则以小生产作坊或个人制作的形式存在。由于机器大生产的生产方式的制约及商人追逐利益的驱动，生产出来的产品不再像以前那样精雕细琢，在这个过程中，一些社会理论学家、艺术家和设计师为此作了不懈的努力，为现代主义设计的

---

① 贡布里希．艺术发展史．范景中，译．天津：天津人民美术出版社，1989：373.

出现，为艺术美与设计的结合做出了必要的准备工作（见图 5-4）。

作为工艺美术运动的代表人物，威廉·莫里斯的这段话反映了设计与纯艺术之间的关系，也反映了工艺美术运动所强调的将"大艺术"与"小艺术"进行融合的主张："我们没有办法区分所谓的大艺术（即纯艺术）和小艺术（指设计），把艺术如此区分，小艺术就会显成是毫无价值的、机械的、没有理智的东西，推动对于流行风格的抵御能力，丧失了改革的力量；而从另外一方面来说，失去了小艺术的支持，大艺术也就失去了为大众服务的价值，而成为毫无意义的附庸，成为有钱人的玩物。"[①] 工艺美术运动做出的贡献是先导性的，也是十分重要的。它首先提出了产品与美结合的思想，主张艺术家从事设计（见图 5-5）。这场运动开启了艺术向设计结合的时代，之后经由新艺术运动、包豪斯等的努力，最终使产品设计和美学相结合，也使艺术走向现实、走向人们的日常生活之中，从这时起，艺术美的特征开始走向实用，设计和艺术的关系从简单走向复杂。

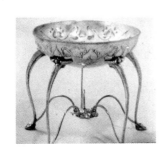
图 5-4 银碗（阿什比）（工艺美术运动）

图 5-5 玻璃花瓶（霍夫曼）

设计是艺术和技术结合的产物，现代设计更是如此，可以说艺术与技术构成了现代设计的两个基本维度。对于一件现代设计产品，至少包括两个部分：一部分是数理的、科学的；另一部分是感性的，是艺术范畴。这两个部分在知识领域上有本质的不同，从机械时代到电力时代，再到今天的计算机时代，设计产品的本质日益凸显。但是，设计产品若想真正被人们接受，就还得罩上一层人性化的外衣。如果说设计的内核是理性的、抽象的，那么人机界面就是感性的、具体的。

在现代产品设计中，工程技术与设计艺术的关节点是"用"。技术和手工艺都可以被归结为"用"。能不能用，能实现怎样的功能，主要取决于有没有实现这一"用处"的手段。

① 杭间. 设计道. 重庆：重庆大学出版社，2009：161.

至于感性层面,用的舒不舒心,情绪体验是怎样的,就体现在设计中偏艺术的这一方面。

图5-6 触控屏(IDEO公司设计)

为了实现某种感性的效果,让使用者达到称心悦目,心理上得到满足,设计师除了必须掌握一定的技艺,甚至还要掌握一定的科学知识和现代技术手段,还必须懂得如何使产品的效果让人感觉舒服(见图5-6)。因此设计师必须接受专门的艺术训练,具备比常人更敏锐、更精细的艺术表现能力。微软公司开发的WINDOWS系统之所以能迅速取代DOS界面,其原因之一在于它的感性与直观,它完全是按照现实的办公模式设计桌面、文件夹、垃圾箱、播放器,这些形象,能很快被用户掌握与接受,只有艺术化的技术形式才能真正达到人所设定的目标,在艺术化的技术产品中凝聚着人的创造力和智慧,表现着人的理想和情趣。

### 5.1.2 艺术家和设计师

艺术家和设计师这两种职业有着各自历史演变的轨迹。设计与艺术在人类早期的活动中一直是融为一体的。现代主义之前,艺术几乎等同于技艺,科学家、艺术家和制造者之间没有清晰的界限。工艺匠人既是工匠又是技术专家和艺术家,从设计到装饰、加工、制作都由一个人完成。

文艺复兴之后,随着社会分工越来越细,各行各业的专业性越来越强,工艺和艺术在观念上开始有所区分。纯艺术和手工艺逐渐分离,艺术家作为学者从工匠中独立出来,获得受人尊敬的地位。同时,艺术的社会地位逐渐提高,越来越脱离社会生活、背离人民大众,从事所谓"纯艺术"的艺术家开始孤芳自赏,高傲自大;而从艺术分类中独立出来的另一类——实用艺术的"匠师"则更多地关注人民大众的生活,提倡艺术和生活相结合。包豪斯设计师纳吉投身于为民众服务的实用艺术(设计)领域中,使现代主义的思想精髓在生活艺术的实践中得以体现,也使艺术通过设计达到了实现民主化的愿望。

虽然社会分工导致艺术家和设计师分属不同的职业,但由于学科的交叉性和职业的自由选择性,艺术家从事设计,设计师从事艺术的现象时有发生,加上艺术家对设计的贡献,设计师对艺术的借鉴,艺术家和设计师有所交叉、有所影响,二者有分有合,处于一个复杂的、共同影响的状况。

从设计史来看,很多设计师同时也身兼艺术家的角色。文艺复兴时期就有许多艺术家参与到餐馆的招牌和广告的设计当中。19世纪,由于现代印刷技术的发展,使得绘画、雕刻版画、书籍插画、漫画报刊、招贴广告得到了长足的发展。由于商业性的艺术能得到更加稳定的收入,使许多画家参与到广告设计的活动中来。新艺术运动时期的著名画家李特·维

尔德（Gerrit Rietveld）（见图5-7），曾将当时设计运动的几何派运用到绘画中来，创作出了具有彩色图案的构图抽象的绘画作品，维尔德最终成为了一名建筑设计师。艺术家维雅（Adouard Vuillard）也曾强调过纯艺术与设计之间不可分离的关系，他认为"一幅图必须成为装修整体的一部分，不能是画架上简单孤立的东西。"① 再如"现代设计之父"的艺术家威廉·莫里斯，就在自己的商行里进行"艺术加技术"的双项活动。而著名的现代主义绘画大师、野兽派的代表人物马蒂斯在20世纪初制作了许多平面设计作品和商业招贴，即达到了其商业目的，又传播了自己的艺术愿望和艺术目标。还有，以杜斯伯格、李特·维尔德和蒙德里安为代表人物的荷兰风格派，可以说即是一个艺术团体，又是一个设计机构，他们除创作出《灰色的树》、《开花的苹果树》、《红黄蓝构图》、《场景》等抽象艺术作品，还设计了大量的家具、服装、产品及建筑，这些设计作品既典雅又具有现代艺术情趣（见图5-8）。设计者同时也都是艺术家，他们所设计的产品正如苏珊·郎格在《情感与形式》中所说的是人类情感的符号形式："在艺术中，形式之被抽象，仅仅是为了显而易见，形式之摆脱其通常的功用，也仅仅是为了获取新的功用——充当符号，以表达人类的情感。"他们的设计将具有人类情感的艺术形式融入工业产品，可以脱离机械的、物质的、功利的束缚，进入精神的、自由的境界。所以莫里斯和格罗佩斯（见图5-9）及后现代主义设计家们，多次提出由艺术家参与设计，强调艺术在工业设计中的作用。②

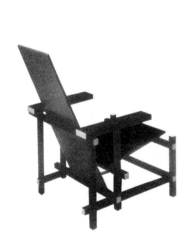
图5-7 红蓝椅
（李特·维尔德）

图5-8 风格派服装设计
（伊夫·圣洛朗）

图5-9 TAC1茶具
（格罗佩斯）

艺术家从事设计，赋予了设计活动以创造性和艺术性的特征。从工艺美术运动，新艺术运动，装饰艺术运动，到德国工业同盟和包豪斯，其领袖人物既是艺术家又是带有艺术理想

---

① 阿纳森．西方现代艺术史．巴竹师，译．天津：天津人民美术出版社，1994：88．
② 李立新．设计概论．重庆：重庆大学出版社，2004：54．

的建筑师。可以说，当这些"艺术家"介入到现代生产并开始被社会接受时起，现代设计作为一种职业也就应运而生了。① 另一方面，设计师也从艺术和艺术家那里得到了借鉴和收益。设计师采用艺术家们的艺术成果，并将之运用于设计目的，现代主义的各种艺术运动和潮流也为设计师提供了设计制作的话语和灵感。

### 5.1.3 设计艺术学科

设计艺术（艺术设计）作为一个学科和专业，是近些年才定名的。一个多世纪以来，在这个范围内曾用"图案学"和"工艺美术"概括之，虽然在具体内容上有所增删，采用的加工手段不同，但大体是相近的，尤其在基本性质上并没有根本变化。②

在《牛津大词典》中，design 的意义大致分为两个方面。

一是"心理计划（a mental plan）"是指在我们的精神中形成胚胎，并准备实现的计划乃至设计。

二是意味着"在艺术中的计划（a plan in Art）"，特别是指绘画制作准备中的草图类。它最广泛最基本的意义是计划乃至设计，即心怀一定的目的，并为其实现目标而建立的方案。这种概念的界定，我们称之为广义的设计，因为它几乎涵盖人类有史以来一切文明创造活动，其中它所蕴涵着构思和创造性行为过程，也成为现代设计概念的内涵和灵魂。③

荆雷在她的《设计艺术原理》一书中写道：如果从狭义的角度来理解，Design 中所包含的"艺术中的计划"，意味着在一般的计划和设计中，对形成艺术作品的各种构成要素，在各部分之间或者部分与整体的结构关系上，组织成为一个作品的创意过程，渊于此，"设计"在艺术构思和艺术表现的两个方面，都赋予了一定的美学概念。④

陈望衡在他的《艺术设计美学》一书中写道：正是因为设计（Design）与艺术创作有相通之处，所以设计（Design）的准确意义应为艺术设计。另外，他还说："之所以要冠上艺术二字，原因在于它具有艺术的某些性质，准确地说它具有一定的审美性质。"⑤

虽然艺术设计学是艺术学新发展的一部分，但艺术设计不等同于艺术。艺术是艺术家审美理想的物态化，它可以是艺术家个人审美情趣的个性表达。从哲学上讲，艺术家可以以我为本，可以自己创造个人的唯心世界，不必考虑客观世界和他人的情趣。而艺术设计必须以唯物主义哲学为指导分析客观世界，服务真实世界，这也是艺术与艺术设计根本的联系与区别。

---

① 杭间. 设计道. 重庆：重庆大学出版社，2009：18.
② 张道一. 我的设计理念. 设计艺术，2004（4）.
③ 荆雷. 设计艺术原理. 济南：山东教育出版社，2002：3.
④ 荆雷. 设计艺术原理. 济南：山东教育出版社，2002：3.
⑤ 陈望衡. 艺术设计美学. 武汉：武汉大学出版社，2000：2-4.

## 5.2 设计的科技特征

科学技术在当代社会中扮演越来越重要的角色，科学技术化、技术科学化是现代科技的显著特征。艺术设计已成为科学技术与人类生活、经济发展的纽带。E·舒尔曼所著的《科技文明与人类未来——在哲学深层的挑战》一书中指出："技术是人们借助工具，为人类目的给自然赋予形式的活力。"这其实把技术赋予设计形式中了，科学与艺术设计的融合从形式上说依附技术作为纽带。科学研究是获得新知识过程，它具有革命性的力量，为人类文明提供不竭的动力，而艺术设计在科学技术物化的过程中充当新知识、新观念、新方法的载体。

21世纪的设计将从有形（tangible）的设计向无形（intangible）的设计转变；从物（material）的设计向非物（immaterial）的设计转变；从产品（product）的设计向服务（service）的设计转变；从实物产品（product）的设计向虚拟产品（less product）的设计转变。①

设计与科学技术、艺术之间存在复杂而又微妙的联系：设计从科学那里汲取知识来探求人类合理的生活方式，设计则选择一定的技术手段来实现自身，设计从艺术那里获得美与价值、情感的表达。因此，在设计的概念下，科学、艺术、技术被结合在一起，就像达·芬奇和米开朗琪罗的时代那样，只有这样才能产生伟大的"创造"。②

设计是科学技术与艺术的产物，在人类社会的早期，科学技术与艺术是统一体，而现代工业社会中的设计，以及未来信息社会、电子技术时代的设计更需要科学技术为向导，设计作为科学的产物，其艺术实质上也趋于科学化。古希腊神话中缪斯是同时主管科学与艺术之神。著名科学家李政道先生也曾说过"科学和艺术是不可分割的，就像一枚硬币的两面。它们共同的基础是人类的创造力，它们追求的目标都是真理的普遍性。"

从工业社会的物质文明向后工业社会的非物质文明转变，是21世纪社会发展的总趋势，设计也将由物质设计向非物质设计进行转变，而推进这一转变的关键就是信息技术。近代的微电子技术的发展更是给艺术设计带来了巨大的变革，数码技术、虚拟现实、互联网络等新的物质技术使人们可以快速、准确地传送大量的文字与图形数据。信息社会的生产方式主要特征是智能化、数字化生产与操作、虚拟设计制造等。

现代科学技术不仅改变了生产本身，也改变了人的存在方式，改变了人的意识，并使人们重新认识和发现包含在技术中的美，一种独特价值的美。信息设计是信息社会的必然产物，这门新兴的交叉科学主要研究网络设计、界面设计、虚拟现实设计、数字媒体设计、数字娱乐设计、数字化产品与环境设计、三维数字动画设计、数字化艺术表现设计等。

### 5.2.1 科学技术与艺术设计的互融

科学技术与艺术设计之间一直存在着一种密不可分的关系，表现在两者的相辅相成的统

---

① 赵江洪. 设计艺术的含义. 长沙：湖南大学出版社，2005：69.
② 柳冠中. 事理学论纲. 长沙：中南大学出版社，2006：2.

一之中。艺术设计的形式、种类、风格只有借助于工程技术才能被感性地表现，技术是审美表现的必要条件，技术不仅是手段，更是服务于艺术的功能。

在手工业生产的时代，一切人工制品，不论是建筑桥梁还是生活用品，都可以看作是科学技术与艺术设计互为协作的结晶。在当时的技术条件下，任何技术的发挥都要依靠人的智慧，依靠双手使用工具的技巧，由于这一过程物化了人的个性，从而使手工制品获得了艺术表现力，这其中，技术和艺术，工程设计和艺术设计还没有明确的界限。由隋代匠师李春设计的赵州桥（见图5-10），又名安济桥，桥体全部用石料建成。桥全长64.4米，宽9.6米，是一座由拱券组成的单孔弧形大桥，赵州桥最大的贡献就是它"敞肩拱"的创举。在大拱两肩，砌了四个并列小孔，既增大流水通道，减轻桥身重量，节省石料，又增强了桥身稳定性。赵州桥结构的美观造型，古人说它"制造奇特，人不知其所以为"。

图5-10　赵州桥设计（李春）（隋代）

西方文艺复兴以来，自然科学从萌芽到壮大，日益显示其强大的力量，并向技术领域渗透。近代以来，技术与艺术形成了一种强烈的反差甚至对抗，导致具有悠久历史的手工业生产解体崩溃，一部分工匠艺人转向小市场的非主流的手工艺生产制作，而大批与生活有关的日常用品却失去了艺术的特征。现代工业发展的现实，迫切地要求从自身的规律出发去解决产品的工程技术与艺术设计之间的关系。莫里斯、拉斯金等人就提出了"美与技术结合"的原则，主张在产品设计中实现艺术与技术的统一。

设计不仅传递着人类的技术实践经验，而且塑造着人类的文化心理结构，规范着主体的活动方式，在艺术化的技术产品中凝聚着人的创造力与智慧，表现着人的理想和情趣。这其中所表现出的工程技术（真、合规律性）和艺术设计（善、合社会生活使用目的）在本质上是贯通的。[①]

## 5.2.2　科技进步对设计的推动作用

设计师学习、接受新材料、新工具、新技术，使自己努力创造出新的设计，跟上时代的

---

① 李立新. 设计概论. 重庆：重庆大学出版社，2004：53.

要求，这成为设计师的惯例。早期现代主义建筑师们将表现工业化时代精神作为自己的指导思想，不断应用新材料和新技术的成果，他们认为建筑外貌应当成为新技术的反映，而不必以装饰去掩盖这一点。包豪斯大师们自觉地应用当时的新材料、新工艺、新技术。格罗佩斯在 1926 年 3 月出版的德绍宣传材料上，就强调了材料技术对设计的重要性。他设计的德绍包豪斯校舍（1925—1926 年）运用了当时多种新材料和新工艺：钢筋混凝土结构框架、玻璃幕墙、闭合的双层过街天桥、最新防水材料等。又如阿尔伯斯在主管家具设计时痴迷于材料的特点和性能研究，就纸板、金属网、金属板等材料进行了多种实验。另一位包豪斯大师马歇尔·布鲁尔在 1925 年设计了世界上第一把应用新技术弯曲钢管制造的瓦西里椅，这种钢管椅子造型轻巧优美，结构单纯简洁，具有优良的性能，他也是第一个采用电镀镍来装饰金属的设计家（见图 5-11）。

图 5-11 瓦西里椅
（马歇尔·布鲁尔）

1. **科技发展对设计的直接作用**

新的设计方案出现，通常都是由于新型材料及相关技术的诞生而促成的。[①] 科学技术发展对设计起着巨大的推动作用，科技革命所带来的技法、材料、工具等新变化，都对设计产生了直接影响。正是由于发明了弯木与塑木技术，在 10 世纪中叶才有了质量轻、造型雅，兼具实用性和美感的 Thonet 十四号椅子（见图 5-12）；正是因为钢筋与玻璃被作为建筑材料，才有了 19 世纪英国建筑奇观之一，也是工业革命时代的重要象征物——水晶宫（见图 5-13）；同样，也是由于钢筋混凝土技术的发明使得高层建筑成为可能（见图 5-14）；而计算机的出现更是给予设计全新的方法，开创了新的设计领域与课题。

图 5-12 十四号椅子（Thonet）

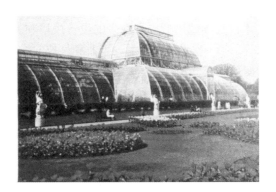

图 5-13 水晶宫

---

① 黑川雅之. 世纪设计提案. 王超鹰，译. 上海：上海人民美术出版社，2003：32.

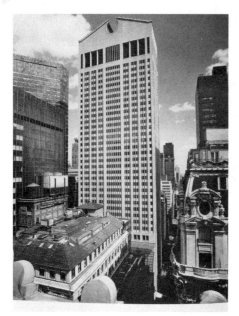

图 5-14 美国电报电话公司 AT&T 大厦

现代科学技术在宏观和微观两极领域里发展扩宽了人类感知的空间，科技通过生产力渗透到人们生活的各个领域，艺术设计也相应地向更宽广领域渗透，由美化生活向倡导一种新的生活方式的转变。"技术形成了包围设计者的环境。随着技法、材料、工具等变化，技术对设计的创造产生了直接影响。"[1]

工业革命的直接成果，大量发明出来的新工业产品，如飞机、汽车、电灯、电话、电视、计算机等对新的设计方法产生相当大的影响，直接促进了新的设计方法的诞生。借助于科学思维开拓艺术设计领域，技术的发展为艺术设计提供了根本保障。

从人类建筑设计的历程来看，设计的突破往往体现在材料技术上。19 世纪以前一段较长历史时期，建筑都沿用了砖、瓦、木、石，因而建筑形态变迁较缓，在过去的 100 年间，许多高强度金属和可塑性的材料用于建筑设计，这些新材料的发明为设计突破想像空间，创造了可能和条件。平面设计也由二维向三维延伸、由静态向动态发展，依靠科技成果使平面设计突破了它固有的空间。近几年来随着电子信息技术的飞速发展，数字化设计、虚拟设计、智能设计、产品创新与设计管理等领域已经成为设计师关注的焦点。

### 2. 科技发展对设计的间接作用

科技作用于艺术设计领域的另一种方式是间接作用。科技的发展及其成果引起人们思想认识领域的重大变革，进而演化为影响社会各领域的人文主义思潮，从而对艺术设计领域产生深远的影响，从各设计流派的产生、发展和衰落我们不难认识到这一点。

在现代主义形成以前，由于工业的发展及其在社会各领域里产生的重大冲击和影响，间接地在艺术设计领域里形成了众多的设计风格和流派，如：工艺美术运动、新艺术运动、芝加哥学派等。第一次世界大战后，工业和科技发展到了一定水平，大众市场已发育健全，同时艺术上的变革改变了人们的审美趣味，为新的美学铺平了道路，在这种情况下，形成了意义深远的现代主义运动。20 世纪 60 年代末，高科技的发展给社会带来各种危机，如精神危机、生存危机、环境污染等令人们忧心忡忡，一些设计家们陷入了极度的失望、空虚和迷茫之中，在这种情况下后现代主义出现了，美国建筑设计家文丘里是奠定后现代主义建筑设计基础的第一人，他提出"少就是乏味"的原则，向"少就是多"的现代主义提出了挑战（见图 5-15）。

后现代主义是一种人文主义思潮，但它对艺术设计领域的影响是深远的。后现代主义对现代主义"形式追随功能"的口号提出了严峻的挑战，开创了一种无视一切模式和突破所有

---

[1] 大智浩，佐口七朗，设计概论. 张福昌，译. 杭州：浙江人民美术出版社，1991：26.

清规戒律的开放性设计思想，从而产生了许多新潮的设计。后现代主义设计师凭着知觉和好玩的心态去设计，设计变成了"玩"和"宣泄"（见图 5-16）。

图 5-15 椅子（文丘里）　　图 5-16 up 沙发（G·佩斯赛）

科技的进步推动了设计的长足发展，计算机辅助设计的应用提高了设计的综合能力，使产品系统内部各要素的相互作用达到整体性能的优化。由于工业化导致了人类和自然的疏远，人类面临生态危机日益严峻的形势，人们不得不开始重新审视设计中的生态问题。由此我们可以看出，艺术设计的发展是以自然科学的新发现、新方法、新成果为根源的。

## 5.2.3 设计是科学技术的物化

设计是科学技术物化的载体，它将当代的技术文明用于日常生活和生产中去。现代艺术设计与人类经济生活密不可分，渗透到人类的活动当中，并在人们日常生活中发挥着不可替代的作用。科学技术是生产力的一种主要构成要素，设计人员选择现有的材料和工具设备，受惠于当时的技术文明而进行创造，技术形成了包围设计者的环境，随着技法、材料、工具的变化，技术对设计创造产生了直接的影响。

印刷术的发明，使发展教育和大规模普及知识成为可能，从而奠定了近代文明的基础；19世纪，钢筋混凝土的发明，使设计师敢于尝试建造高层建筑；1939年，达盖尔发明了摄影术，才有了今天的照相印刷，并借此翻开了视觉传达史的第一页；此后，电影、广播、电视相继发明。20世纪二三十年代，由于收音机、电视机等多种新媒体的使用，加之大量的信息需求，广告业迅速发展（见图 5-17）。而后伴随着计算机、网络等新兴的信息技术媒体的崛起，使设计的表现领

图 5-17 瑞士国家旅游局广告
（赫伯特·马特）

域日益扩大和深化。

　　事实总是这样，科学技术的进步，创造出与其相应的日常生活的各种机器和工具，接着又凭借这些工具和机器，不断地改变人们的生活方式。今天，设计不仅以科学技术为创作手段，如电脑辅助设计，还有以科学技术作为实施基础的，如材料加工、成型技术、能源技术、信息技术、传播技术等。例如金属冲压成型技术（metal-bashing）能制造器件整体、圆滑的流线型形状，且便捷、统一（见图5-18）。因而，第二次世界大战结束以来，它被广泛应用于打字机、小型摩托车、交通等工业产品的设计制造中，更不用说被整体利用于某些餐具的生产了（见图5-19）。第二次世界大战后初期的不少经典设计产品中可以看到这种工艺生产的结果，在某些具体设计的环节中采用新材料新技术，不但没有损害设计的艺术特性，反而使得现代设计具有了科技含量很高的现代艺术特性，如全新的材料美、精密的技术美、极限的体量美、新奇的造型美、科幻的意趣美等，这些都为设计艺术开拓了新天地，为生活增加了很多新情趣。

图5-18　流线形火车设计（雷蒙·罗维）

图5-19　流线形饼干容器

　　科学技术是一种资源，而这种资源要物化成现实必须依赖设计。设计不仅是科学技术得到物化的载体，它本身就是技术的一个部分。世界各国为了增强在国际市场上竞争力，充分意识到设计是科学技术商品化的载体这一特性，将科技潜力转化为国家实力。德国最早意识到设计这一性质并有效加以利用，第一次世界大战后的德国，当时的魏玛政府讨论并通过了格罗佩斯关于创建包豪斯学院的建议，学院培养了大批优秀的设计师，他们把有限的经济、科学技术和管理力量充分转化为商品，有力地推动了德国经济的发展，第二次世界大战后其综合国力迅速赶超英、法，而成为欧洲第一强国。

　　现代设计包含科学要素和艺术要素，科学要素是有关现实的自然界和人类社会的客观规律，艺术要素则涉及外在自然环境和社会环境对于创作主体所具有的特殊价值。科学技术为现代设计提供了广阔的创作平台，技术因素在设计中的运用越来越明显，新的科技创新同样带来新的设计创新，可以毫不夸张地讲，现代科学技术的发展是设计艺术发展的根本源泉，我们必须清醒地认识到设计与科学技术之间的密切联系，恰当地利用高科技可为设计艺术的发展不断提供前进的动力。

## 5.3 设计的经济特征

设计艺术作为艺术的一个门类主要以创造功能美为目的，这体现了它的艺术性。而另一方面，它的价值若投入到社会经济活动中得以实现，则充分体现了它的经济性。设计艺术的经济属性是它区别其他艺术活动以及手工业的首要特征。人的相互关联构成复杂的社会，社会的不断进步与发展必然导致人对物质和精神生活的追求，艺术设计通过创新，像其他社会生产力一样创造社会的物质文明，设计是创造商品高附加值的一种方法。消费者不仅仅依靠显而易见的商品功能上的优点，还要根据商品视觉上给人的感受和其社会标记来做出购买决定。设计必须针对不同消费层的消费心理和经济状况，开发出适应不同消费者的商品。

设计作为经济的载体，已成为一个国家、机构或企业发展的有力手段。英国首相撒切尔夫人说："设计是我们工业前途的根本，优秀的设计是成功企业的标志"。日本的企业巨头松下幸之从美国考察归来时说："今后是设计的时代。"德国、美国、日本等一些发达国家，从一开始就非常注意把设计和产业密切结合起来，在飞快发展的工业设计方面走在了世界的前面。从这个角度来说："设计艺术是一种生产力"、"设计就是经济效益"。今天全球化的市场竞争越演越烈，为了适应世界经济新的动力带来的国际竞争，许多国家和地区都纷纷增加了对设计的投入，将设计放在国民经济战略的显要位置（见图 5-20）。

图 5-20　巴塞罗那国际博览会德国馆

### 5.3.1　设计过程中的经济因素

从设计到实现设计的全过程中，经济因素在不同的阶段具有不同的形式和作用，完成着从设计到生产和消费的全过程。就设计、生产、消费三者的关系来说，它们可以说是互为衔接的三个不可分离的阶段。设计是先导，设计创造生产与消费；生产是中介，生产是设计的物化过程，是由精神向物质的过渡；消费是转化，没有消费，设计与生产就丧失了价值。消费也激发了新的设计创造的产生，形成下一轮的新循环。可以说经济因素影响和制约了设计的整个过程，这整个过程包括设计观念的产生过程、实施过程及实现过程。

设计的经济因素体现在对原有状态的经济价值分析、市场需求预测及新方案的经济内容评估等方面。对原有状态的经济价值分析，是设计观念产生的基础，就设计物本身来说，成本、生产流程、生产技术、产量、价格等方面直接影响它的功能因素的发挥，相应的社会经

济环境、市场需求和销售策略决定了设计物的实现效果。因此，设计观念的确立，必须通过周密的设计调查和细致的资料分析，全面宏观地把握原有相关状态存在的优势或劣势产生的原因，作为新的设计方案形成和评价的基础。①

设计的实施过程是设计方案由图纸到生产为实体的过程，对于设计来说，是实际制作的过程。虽然在观念形成的过程已充分考虑了设计生产的诸多经济因素，但是，真正付出实施时，还需要对实体化过程中的许多经济因素进行深入分析。其中从设计物的试产、批量生产和专利保护等多个方面均受到了经济因素的制约。为了取得预期的效果，设计师必须考虑到批量生产带来的成本投资、管理投资和最终的价格、利润之间的关系。

在设计的实现阶段，设计物最终要推向市场实现其经济价值，这个过程主要是通过销售来实现的，当设计物作为商品投放市场，设计师应当及时调查市场反映和销售效果，综合反馈信息以改进产品设计和进行新的设计构思。其中，经济因素不仅体现在设计物的综合经济价值实现的过程中，而且作为改进更新已有方案和促成新的设计方案产生的基础。

### 5.3.2 设计与社会经济的互动关系

设计与社会经济的互动首先体现在设计与制造消费的互动上。马克思在《政治经济学批判导言》中详细论述了"生产和消费"之间的辩证关系，在领会其精神的前提下，我们可以分析设计制造与消费的辩证关系。总体来说，没有设计制造就没有设计消费，没有设计产品消费也就没有设计制造。②

设计产品消费从两方面推动设计的发展：第一，设计产品只有在消费中才能成为现实的设计。仅仅停留在设计图上的设计或设计师自我欣赏的设计，并不具有现实存在的意义。公众的消费使设计师成为真正设计师的最后要素。第二，消费创造出新的需要，为设计指明方向和目标。设计师可通过消费者对商业和文化信息的反馈，了解消费者的需求和欲望，指导自己如何改进产品或进行怎样的产品创新。

设计制造从三个方面促进设计产品的消费：其一，为消费提供对象。没有设计制造，设计产品消费便无从谈起。其二，给予消费的规定和性质，使消费得以完成。其三，设计产品在消费者身上引起消费的需要。

设计艺术满足人类的物质和精神需求，带来了人类生活方式的变革，同时推动着社会经济的不断发展。特别是在当今知识经济浪潮中，设计艺术对社会经济的能动作用体现得越来越明显和充分。设计艺术提高了产品的科技和艺术含量，增加了产品的审美附加值，从而创造出更多的经济效益。因此，顺应知识经济的发展方向，自觉、主动地把握知识经济社会的特点，使设计思想、设计观念、设计方法、设计手段、设计传播等诸多方面成为与知识经济

---

① 荆雷. 艺术原理. 济南：山东教育出版社，2002：20.
② 章利国. 现代设计社会学. 长沙：湖南科学技术出版社，2005：89.

相融合的有机统一体。尤其伴随着以计算机网络为代表的信息时代到来，社会经济活动逐渐转向信息生产、信息加工、信息处理、信息传播等形式。时代的变革、经济形态的变化为设计艺术的发展提供了更为广阔的空间，作为社会经济发展的推动因素，设计艺术也必须将以自身更为完善的运作体系，更好地为社会经济服务。

### 5.3.3 艺术设计与市场

阿切尔（Archer）在他的《设计者运用的系统方法》中曾这样定义设计："设计是围绕目标的求解活动。"一个设计的成功直接取决于设计的目标，即"为何而设计"。任何设计都是以合目的性应用的实现为其价值标准的，而这种应用则是通过市场将设计转化为商品体现的，因此，设计的最终实现与市场紧密相关，并且受到市场的制约。艺术设计通过预测未来市场的需求来确定设计目标和方向，具有强烈的超前性、预测性（见图5-21）。

图5-21 保时捷汽车

"设计"这个概念在许多场合中，也往往被"策划"等术语代替。这意味着设计与手工艺活动不同，它更偏重于事前的过程。在整个市场营销的组织中，设计占有引导性的地位。因此一个优秀的设计师必须具备敏锐的市场洞察力，即时地把握市场导向，并且要善于运用自己设计的产品去引导市场消费，设计师同时也应该了解市场需求，并积极地通过自己的设计去满足、引导市场需求，不断地寻找新的消费诉求点。

在"设计→生产→销售→使用"这四个环节中，设计不仅在时间上先于生产、销售活动，而且设计的市场定位合理与否，在很大程度上决定了后两者的成效。正因为如此，设计前的活动往往比设计本身花费的时间、精力更多。如设计前必须进行大量的市场调查，包括对厂家、消费者、竞争对手、媒体的详细调查；调查之后的数据要加以统计分析直至最后提出策划报告和方案；并且还必须根据市场状况及时调整方案，以适应突如其来的变化，这些都要求设计师的思考必须高度理性化、专业化。只有科学地进行市场需求预测，才能使新的设计方案更加准确地适应未来市场。

近些年，随着我国的市场经济体制不断完善，市场竞争机制也越来越完善。企业的生存，与其产品的销售情况紧密相连。加入WTO后，又面临着越来越多的跨国公司的直接进入，原本激烈的市场竞争势必更加残酷。同时，在买方市场条件下，众多的企业面临着对于产品越来越苛刻的顾客，这就使企业必须不断地提供优良的产品以满足市场需求，引导市场需求。从某种意义上讲，一个公司只有领先的设计才能够赢得市场。今天无论是国家还是企业无一不把设计列为新世纪的重要战略，世界上规模最大，效益最高的企业无一不是将设计视为提高经济效益和企业形象的根本战略和有效途径，在这样的社会环境下，设计与市场的

图 5-22　苹果显示器

关系便越发凸显出来（见图 5-22）。

从企业微观经济学分析：市场＝消费者（顾客）＋购买力＋欲望（需求）。市场在现代设计中就是设计成果的接纳对象，现代市场需求应该成为设计关心的问题。市场的细分作用在于把握艺术设计"为谁而做，为谁而造"，否则艺术设计也就失去其自身存在的基本价值。对市场的认识和把握直接影响着设计的成功与否，不找准目标对象、脱离市场需求的设计是盲目的设计。设计者必须将市场的观念导入设计之中，这是艺术设计的前提保证，同时也是艺术设计能否取得成功、能否为企业开拓市场占领市场的决定性因素。

艺术设计是为人服务的，这里的"人"指的不是某一个人，而是整体的社会大众。这就要求艺术设计在一定程度上既要有"精英设计"，另一方面也要满足社会各阶层、各类型的消费群体的需要。设计的风格既要包括"阳春白雪"，同时也要兼顾"下里巴人"，但更多地要满足社会各阶层的"雅俗共赏"。资本主义诞生之前，设计主要服务于特定的个人，而现代设计的目标追求不再只是局限于某个人，而是针对市场。所谓"针对市场"，就是在客观的社会群体中，划分出具有共同心理需求，有消费支出能力，在设计上有相同或相似需求的人组成的市场细分。

市场对设计的制约要求设计适应市场，市场内容的改变必然导致设计内容的改变。海尔集团研发出的新产品，主要是靠市场来识别。因此，每一次创新，要先研究市场需要什么，再来开发产品。只有得到消费者认可，才能说明产品创新是成功的。设计就是一个创新的过程，是企业和顾客之间创建和谐关系的过程。

设计师设计一个产品的时候，必须充分地考虑到所针对的用户群的使用习惯和使用方式，作到人性化的设计，以人为本。只有在产品的设计中融入对消费者的关怀，最大限度地满足消费者的消费诉求，才能吸引更多忠诚的消费者，创造更多的商业价值，开拓市场需求。对于每一项具体设计而言，市场的概念是具体又实在的。在设计过程的开始阶段，便要充分考虑市场的制约因素，考虑将以怎样的内容和形式去赢得竞争，赢得属于自己的消费者。

市场需求不断地推动产品的更新换代。在产品市场的开发中，设计的目标应该是指向未来的，因为从产品的开发到设计投入要有一个过程。再者，人们对超前生活形态的需要，要求企业所提供的产品必须要满足体验经济、融合经济时代的需求，设计要用创新去不断满足消费者的需求，可以说，设计上的创新能够创造新的市场。

法国雪铁龙公司一贯地把消费者的审美趣味和实际要求作为改变公司设计风格的主要因素之一（见图 5-23）。尽管它不去有意地赶时髦，但消费需求的不断变化也必然会促使它

在设计风格上作出相应的改变。雪铁龙公司强调:产品设计的风格必须注意到消费者需求的内容,它可以去影响消费者的审美趣味和购买欲望。日本索尼公司则最早在设计观念上提出"设计创造市场"的原则,他们认为想要完全准确的预测市场是不可能的,只有根据人们潜在需要去主动开拓市场,才能提高生产的预见性和主动性。

图 5-23 雪铁龙汽车

# 第 6 章

# 设计的文化

所谓"文化"指的是一个民族在形成和发展的历史进程中,在共同经济政治生活的基础上,在共同地域上,形成共同的思维方式、审美方式、价值体系、社会心理等要素和结构。文化可以看成是由一个社会或社会集团的精神、物质、理智和感情等方面构成的综合整体。文化是人类社会历史演进过程中所创造的物质财富、精神财富和相应的创造才能的总和。

英国人类学家泰勒认为:"文化或文明,就其广泛的民族意义来说,乃是包括知识、信仰、艺术、道德、法律、习俗和任何人作为一名社会成员而获得的能力和习惯在内的复杂整体。"[1] 文化是一个广泛的概念,从广义上讲,文化是指人类在社会历史实践中创造的物质财富和精神财富的总和。狭义上讲,文化指社会的意识形态以及与之相适应的制度和结构,广义的文化包括经济、政治、科技、法律。狭义的文化包括语言、艺术、信仰、习惯、教育、社会组织等方面。

前苏联学者卡刚认为:"文化是人类活动的各种方式和产品总和,包括物质生产、精神生产和艺术生产的范围,即包括社会的人的能动性形式的全部丰富性。"[2] 文化可分为物质文化、社会文化和精神文化三种。所谓设计文化,是以设计为载体,是设计价值、使用价值和文化附加值的统一。

广义的文化是指人类创造的一切物质产品与精神产品的总和,在这一定义下,文化包括语言、思想、信仰、风俗习惯、法规、制度、礼仪及其他有关成分。人类文化包含三个层次的内容:①物质文化,它是人类物质世界的重要组成部分,是人类所有意识产生和发展的基本条件与物质基础,是指文化中看得见,摸得着的那部分;②精神文化,它是人类意识的重要表现形式,体现着不同的人类文化特性;③制度文化,它是介乎与物质文化和精神文化之间的存在形式,是两者有机联系的渠道与媒介。不同的语言系统和社会背景会产生不同的隐喻和理解,它是以深厚的文化传统做根基的,反映了民族传统的思维方式。

---

[1] 泰勒. 文化之定义. 多维文化视野中的文化理论,杭州:浙江人民出版社,1987:118.
[2] 卡刚. 美学与系统方法. 北京:中国文联出版社,1985:185.

从文化结构来看，物质文化是基础，制度文化是中介，精神文化是核心。精神文化是最深层的文化，往往体现在制度文化之中，并且制约着制度文化；反过来，物质文化和制度文化也决定和影响着精神文化。任何设计都打上了时代、民族、地域的文化烙印，设计的理念中一定有文化的内涵，好的设计作品都具有深厚的文化底蕴，在满足人们的物质需求的同时，能带给人精神享受。

文化是决定人类行为的最基本的因素，对消费者的购买行为能产生广泛深远的影响。因此，从这个角度上讲，工业设计也可称作为产品的文化设计。20 世纪 80 年代后期，柳冠中教授对"设计"的内涵、外延各方面作了系统的研究，并提出了一系列的"设计文化论"。他认为设计学是一种人为事物的科学，它要综合已有的知识成果，在各种因素的限定之下，达成系统目标，创造合理的生存方式。他对设计文化的理解是："设计是人们对社会生活的观念，改造自然和社会的构思以及运用科学技术成果的总称。工业设计是一种创造行为，是人类社会整体有组织的科学计划。"[1]

产品是一种设计的文化，不同时期的产品都会反映出当时社会人们的思想观念和文化特征。因此，产品设计要求赋予更多的感性信息，以形象间接说明产品物质内容以外的方面，显示其独有的文化特征。

"文化就是人类为了以一定的方式来满足自身需要而进行的创造性活动"，人们希望通过对某些设计产品的文化特征的感知，在心理上引起对某种文化的联系和沟通，从而达到更好地理解产品设计的文化内涵，以满足人们对于产品在精神、文化方面的需求。当年包豪斯"宣言"中提出，设计是为人服务而不是产品，设计是通过创造性的劳动满足人们的各种需要，这恰恰与设计的目的不谋而合。

文化是一个大系统，它包括诸多子系统。根据文化学的观点，可以将文化现象区分为 4 种形态：①物质文化：或称器物文化，是人类生产劳动所创造的物质成果，如工具、器物、建筑和机械设备等；②智能文化：是人类认识自然和改造自然的过程中所积累的科学技术知识；③制度文化：是调整和控制社会环境所取得的成果，表现为社会的组织、制度、法律、习俗、道德和语言等规范；④观念文化：表现在人的意识形态中的价值观、世界观、审美观以及文学艺术等精神成果。[2]

设计是一个边缘交叉学科，它同符号学、传播学、人类学、文化学及社会学都进行着交叉与融合；设计是一种独特的文化现象，它透过设计物探寻其背后的社会背景与文化根源，并以此指导设计师的创作实践。因此，我们也就能够了解到设计背后的"工艺—社会"结构，进而深入到"文化—心理"的结构。

艺术设计师无法完全使自己脱离所处的社会文化大环境，设计师从媒介、语言、表现手法等方面的显性因素，到思维方式、审美观点、文化心态等隐性因素，都不同程度上受到影

---

[1] 柳冠中. 苹果集：设计文化论. 哈尔滨：黑龙江科学技术出版社, 1995：125 - 132.
[2] 荆雷. 设计艺术原理. 济南：山东教育出版社, 2002：8.

响。随着知识经济时代的到来，文化与企业、文化与经济的互动关系越密切，文化的力量越突出，这种文化烙印深深的打在了产品设计上。

现代的产品设计，不仅仅要求具有相应的使用价值去满足人们的某种物质生活需要，而是越来越多地考虑到人们的精神生活需要，努力地为人们提供实用的、情感的、心理的等多方面的享受，因此，设计师也越来越重视产品文化附加值的开发，努力把使用价值、文化价值和审美价值融为一体，突出产品中的人性化含量。

在产品的设计创作中，文化包含四个要素：文化功能、文化心理、文化精神、文化情调。设计师在设计创新中应该充分考虑产品的文化功能和使用者的文化心理，由两者共同体现出来的文化精神，才能赋予产品一定的文化情调。产品的设计创新不仅是一种商业行为，也不仅仅是实用功能的满足或是审美情趣的体现，而是一种文化的创造。"①

设计需要借助一定的"符号"来显现出自身的文化内涵，最早提出"艺术符号"概念的是当代著名美学家苏珊·朗格，她在自己的著作《情感与形式》中首次提出：艺术符号具有双重意义，一方面符号是其表面的意思，是一种物质的形式；另一方面则是其类比或联想的意义，是精神的表现，而这二者又是紧密联系不可分割的。

《周易》曾记载，"观乎天文以观时变；观乎人文，以化成天下"。这大概就是中国人论述"文化"的开端。中国文化之传统精髓从一开始就具有强烈的自然性和社会性的互补共生。中国文化肇始之初，就有两种相辅相成——归于自然之道和"观乎人文，以化天下"。在古代中国，时间属于天，空间属于地，时间观更重于空间观。

中国古代艺术设计中象征性符号运用十分广泛。例如经过变形的如意图案，象征着"吉祥如意"；屋脊两端的"鸱尾"，代表抽象化了的鲸鱼，因为鲸鱼会喷水，取意为"水能克火"。用这种象征符号作为一种心理安慰，在盖房时"图个吉利"，表达出一种良好的、保平安的愿望；同时，这些图案作为装饰元素也使建筑的造型更加丰富。

在现代设计的案例中，中国电信的标志以中国的"中"字和中国传统图案"回纹"符号作为创作基础，形成三维立体空间图案，形象地表达出科技、现代、传递、发展的企业特点。中国联通的标志设计则采用一种回环贯通的传统吉祥图案中国结，其象征着现代通信网络，寓意信息社会中联通公司的通信事业井然有序，而又信达畅通，同时也表达出公司日久天长的美好愿望（见图6-1）。

由靳棣强设计的中国银行标志（见图6-2）体现中华民族深厚的文化底蕴，具有很高的艺术价值。标志造型运用汉字演变的构成手法，"中"字寓意中国，中轴线代表关联。在整体外形上，抽象化了铜币内方外圆的特征，凸显中华民族"天圆地方"的传统观念。"中"字与铜币的结合恰似结了红绳的古钱币，圆圈寓意中国银行是国际性的大银行，与其拥有的全球范围的营业机构相呼应。作者在设计手法上运用了一形多义的方法，并巧妙地利用构成关系使图形更简洁、丰满，同时又具有时代感，具有鲜明的文化特征。

---

① 简召全. 工业设计方法学. 北京：北京理工大学出版社，2000：174.

# 第 6 章 设计的文化

图 6-1 中国联通标志

图 6-2 中国银行标志

设计是一种把人们的思想赋予形态的工作，设计就是将所有的人造物赋予美好的目的并加以实现，优秀的设计是真善美的体现。设计从过去对功能的满足进一步上升到了对人的精神关怀，这是在设计中融入文化，增加产品的文化附加值的根本所在，这也是设计师的责任。

人们为生存创造、设计了各种物品，反映出当时人们对社会情况、生活需求、技术与生产的方式、思想与观念的改善等，人类的文化背景深深影响着产品的设计行为。

文化的本质是多样的，所以在文化特质的表达上包含了物质与非物质两种：前者是指具体的人工制品；后者则指思想、观点、行为模式和各种抽象事物。所以，只要能够从中汲取一部分的特质，经由设计师的转化或提升，便能将该文化的特色表现出来。

设计是一种文化的产物，是一种人类造物艺术和文化呈现。设计的发展一直伴随着人类文明和文化的进步；设计也是文化的载体，文化反作用于设计。张道一说：设计文化是物质文化与精神文化融为一体的"本元文化"。从文化最早的发生学原理看，人类最早的造物活动是物质、精神不分的，随着人类活动的不断开展，"本元文化"才不断分化为物质文化与精神文化。

设计是融合物质文化、智能文化、制度文化和观念文化的综合体，设计与文化互相联系，互相影响，任何设计都打上了时代、民族、地域的文化烙印，设计的理念中也一定具有文化的内涵，好的设计作品都具有深厚的文化底蕴，在满足人们的物质需求的同时，带给人精神上的享受。

隐喻设计就是产品文化重要的表现形式，设计师的活动、语言、价值、观念、情感、思想以及文化基础都可以通过自己设计的产品显现出来，隐喻具有一定的文化内涵，是设计师为表达某种思想情感或文化理念而进行的设计。同时，通过这种方式来强调当时所处的社会文化及使用者个人的文化要求，从而为大众设计一种新的文化内涵和生活方式。

设计艺术作为一种审美的典型形态，集中体现了某个时代、某个地域的审美观念。这也直接影响着设计师对产品设计内容和形式的选择，在设计活动中，设计师要结合自身的审美观念和消费者的审美观念综合考虑，设计师设计的产品既表现出设计师个人的审美理想，又能够满足使用者与鉴赏者的审美愿望与审美需要。

## 6.1 设计的文化

### 6.1.1 造物的文化

一部人类的文化史，是从制造生产工具和生活用品开始的，人类在打制出第一件石器作为工具的时候，并不是出于"艺术"和"审美"的考虑，而完全是出于"生存"的实际需要。我们很容易理解现代人类造物所涵盖的范畴，诸如从钢笔到摩天大楼、从口红到航天飞机等一切人类劳动而得到的结果都是造物。

自人类造物初始，人类的历史就打上了物的烙印。人类发展史是一部人类造物的发展史，人类的造物活动，从最初的混沌状态发展到今天，其间经历了无数的变化。尤其是近代工业设计的迅速发展，其流派、风格、理论层出不穷。造物实践的发展对人类的文明与进步表现出决定性的推动作用。无论是什么时代的造物活动，都是以当时最先进的技术手段来解决造物的问题，技术、理念一直伴随着造物活动，并推动人类文明走向今天。这一点，我们从石器时代、陶器时代、青铜时代、铁器时代、机械时代的发展上可以看出。

在长期的历史过程中，随着人类"艺术"和"审美"的实践经验越加丰富，人造物作为它原来的载体已不能充分满足人类的需要，便逐渐从中派生出所谓的"纯艺术"，由此便形成了造物的文化。人类造物会产生具有一定实用功能的物质，而物质必然会对人的精神产生影响。在"生存"、"生活"的实用目的达到以后，就开始附加上"艺术"和"审美"的考虑，这时的造物就被赋予了艺术的含义。

由于造物总是以人的需要为导向的，它首先把为满足人的生存基本需要放在第一位。为适应人的不同层次的需要，又导致造物生产中诸如审美、装饰之类的情感，精神文化因素的发生和形成。

造物是指人工性的物态化的劳动产品，是使用一定的材料，为一定的使用目的而制成物体和物品，是为人类生存和生活需要而进行的物质生产。造物是文化的产物，造物活动是人的文化活动。

设计作为一种创造行为，表现在具体的物上，就是造物。造物能够让使用者通过操作产品，实现其功能，这是设计对人的物质需要的满足；另一方面，造物要让使用者通过它能产生愉悦，产生丰富的情感体验，这是设计对人的精神需要的满足。

设计文化是有特殊性质的造物文化，设计文化在众多文化中展现出来的巨大的包容性和历史责任感、深刻性是人类生活的本质决定的。设计的对象是"人"，设计的过程就是把自然资源加以人为创造，任何先进的技术发明创造都集中在造物设计中，从石器时代至今，遍及人类活动的各个方面。

在人类的设计活动中，我们不断强调对人文要素的关怀，使设计能够更好地满足人的需要，符合人的生理、心理、习惯、宗教等各方面的要求。如中国明清时代的家具，在造型结

构上，工匠根据人体结构的特点设计出适宜的高度与角度；而在外部装饰上，更是运用其娴熟的刀法与精湛的技艺雕镂，刻画出优美的纹样与线条，从而体现出人们的审美追求，展现出一种"清水出芙蓉，天然去雕饰"般的艺术文化品格。

设计是人类为了实现某种特定的目的而进行的一种创造性活动，是人类生存和发展的最基本的活动，它包含于一切人造物品的形成过程之中。从人类有意识地制造和使用原始的工具和装饰品开始，人类的设计文化便开始萌芽了。最早的设计是生存设计，这种设计体现了人的生活方式和审美意识，又体现了社会生产水平和文化背景。

中国社会早期形成的仰韶文化、龙山文化（见图 6-3）、良渚文化，其判断和界定都是以不同器物及其遗存为依据的。如仰韶文化特征是陶器，以手制泥质陶和夹砂陶为主，泥质陶画彩绘，以几何图案、植物和动物纹样为代表；夹砂陶则普遍地拍印粗、细绳纹。主要器类有盆、钵、平底碗、小口尖底瓶、细颈壶等。从使用的器物及相关遗存上得知，仰韶文化是一种较发达的定居农耕文化遗存。而大汶口文化、良渚文化等都各自拥有不同的造物文化特征，以各自鲜明的陶器特点风格出现。考古学家和文化学者正是从不同器型和物类中发现不同文化类型的存在和承接发展关系，寻找到文化发展的方向和轨迹。①

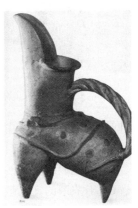

图 6-3 龙山文化陶

可见，造物的文化是生活的文化和为生活服务的文化，以满足人类生存的需要。从最早的工艺产品进入人的实际生活领域，以人的衣食住行用为中心，其本身也是一种造物文化的活动。造物设计随着人类生活的发展而发展，并反作用于人的生活方式，导致或影响生活方式的变革。

设计文化是一种直觉的行为，其价值在于创新，设计通过情感、文化，来拉近人们之间的距离，并改善人们的生活环境。设计文化也总是在不断适应环境，吐故纳新，淘汰落后成分，吸收先进因子，遵循着文化的积累、传播和变革规律。

我们在欣赏一件造物作品时，必然会感受到其背后所蕴藏着浓郁的文化气息。如我们走进历史博物馆，就会体会到：原始彩陶的粗犷、朴实与生气勃勃；商周青铜器的威严、沉重、神秘与诡异；唐三彩的雍容、典雅与华贵；宋瓷的精致、婉约与清新。

青铜器是商周文化的代表。鼎，本来是一种食器，在奴隶社会却演变为权力的象征，被当作"明尊卑、别上下"，体现等级差别的礼器，其象征功能已远远超越了原来的实用功能，成为设计文化的代表，是中国文化的一个重要的现象。"昔夏之方有德也，远方图物，贡金九牧，铸鼎象物，百物而为之备，使民知神奸"（《左传·宣公三年》）。鼎的使用要遵循严格的等级规定，天子九鼎，诸侯七鼎，大夫五鼎。可见，在奴隶社会，青铜鼎显然不仅是贵族

---

① 李砚祖. 工艺美术概论. 北京：中国轻工业出版社，2007：199.

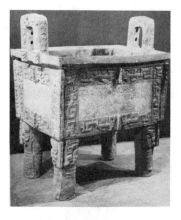

图6-4 司母戊大方鼎

统治者的装饰品和奢侈品，那巨大沉重的造型体量，神秘狰狞的装饰风格，作为权力的象征，充分体现了奴隶主的威严和力量（见图6-4）。传说禹铸九鼎，象征九州统一，体现王权的集中和至高无上，因此，"定鼎"表示建立政权，迁都用"移鼎"，"窃鼎"表示夺取政权，还有我们熟悉的"三国鼎立"、"问鼎"、"一言九鼎"、"革故鼎新"，都体现出"鼎"的文化象征意义。此外，鼎文化还体现出了一种强大的阶级力量，是政治权力的象征，是政治权利斗争中的利器和手段。"全世界古代许多地方有青铜时代，但只有在中国三代的青铜器在沟通天地上，在支持政治力量上有这种独特的形式。全世界古代文明中，这三者的结合是透过了青铜器与动物纹样的美术力量。"[1]

同样，明式家具产生于明代私家园林这样一个特定的文化氛围和环境氛围里，其设计风格和审美特色也是由于时代文化的影响所造成。许多私家园林的园主，本身就是能书善画的文人墨客，他们以文化的审美要求和标准，对园林建筑内的家具进行设计。这就不仅使明式家具散发出浓浓的文人趣味和书卷气息，而且注入了更多的文人士大夫的文化内涵，是明代江南文化的一种物化。

设计文化是有特殊性质的造物文化，人的需要和社会的发展是设计文化承担着无可比拟的巨大重任，造物文化在众多文化中展现出来的巨大的包容性和历史责任感，并以其独特的艺术性和文化的累积性、传承性而成为人类物质文化的代表。

### 6.1.2 中国传统设计文化

在早期的原始社会，由于生产力水平相对低下，中华民族的祖先在造物上主要采用手工制作的形式，在漫长的手工艺时代，人们创造了辉煌灿烂的手工艺作品。我们祖先从简单的原始彩陶到精美绝伦的优雅瓷器；从体现"狞厉之美"的中国青铜器艺术，到盛唐时期金、银、玉、铜的珠宝器皿的制作；从第一件打制石器，到气势磅礴的万里长城；从身披兽皮到技艺精湛的棉、麻、丝、绢的各式纺织品，无不孕育着中国文化的光辉与灿烂的华夏文明。

不同民族的居住地、环境、社会观念，以及社会、社区的特殊发展趋势等，都会给文化的产生和发展提供了特殊的、独一无二的场合和情境。[2] 也因如此，世界各国各民族的设计才各有特色，设计文化才更丰富多彩。

中西方文化的背景和历史发展，造成中西方设计文化存在着很大的差异，彼此之间有必要相互了解，相互交流。黄河和长江孕育了中华民族多元的原始文化，并发展为最具东方特

---

[1] 李砚祖. 工艺美术概论. 北京：中国轻工业出版社，2007：204.
[2] 诸葛铠. 设计艺术学十讲. 济南：山东画报出版社，2006：223.

色的哲学、艺术和形形色色的物质文化。① 可以说，中华设计文化是一种以农业文化为基础，以宗教和礼仪文化为核心的文化。中国漫长的封建历史发展过程，在设计的文化方面形成了民间与宫廷两种截然不同的设计体系，不仅仅是在功能、形式、风格、材料上的不同，更体现出两种不同质的文化，代表了民众的生活需求和宫廷贵族的生活享受，实际上也体现出了一种"礼教"色彩。

儒、释、道是中国传统文化的三大要素，其传统精髓实质从一开始就具有强烈的自然性和社会性的互补共生。中国的传统文化认为天地自然之道，就是人类社会之序，人的感受完全协调于变化的自然状态。如中国古代将东、南、西、北四个方位分别用"青龙"、"白虎"、"朱雀"、"玄武"四种神兽进行指代与象征。

儒家思想的"礼治"、"仁义"所带给中国传统艺术浓重的"礼教"色彩和古典美学的"中和"原则，使中国人的设计审美思想都受着"礼乐"文化的支配。自西周灭商，发展了一种相当完备的礼乐制度；秦灭六国统一天下，汉袭秦的礼仪制度，魏晋南北朝则多袭汉制，隋唐五代亦各相追承前世。政权更替，礼乐文化仍一脉相继，深深地蕴藏在艺术设计中。中国传统艺术中自然与人的亲和关系，已经升华到哲学高度，构建成中国传统的思想观念体系。孔子的"文质彬彬"观点要求做到美与善的统一、文与质的统一。"质胜文则野，文胜质则史。文质彬彬，然后君子。"孔子提出了内在修养与外在的气质风度相一致的道德修养，提出了形式与内容相统一的美学命题。

道家讲究阴阳，老子提出"万物负阴而抱阳"，万物的内部无不以阴阳对立关系存在，即矛盾的普遍规律。这一理论不但被用来说明自然界，还进一步用来说明人与社会，影响极其深远。受到这种阴阳对立的哲学思想、思维方式的影响，太极图形就是一个明显的例子。太极是中国古代的哲学术语，意为派生万物的本源。太极图（见图6-5）是以黑白两个鱼形纹组成的圆形图案，俗称阴阳鱼。太极图形象地表达了它阴阳轮转，相反相成是万物生成变化根源的哲理。雷圭元先生曾说，"我想这个太极图形应确定为中国装饰艺术上的一个美的法则，这一美的形式是我国独有的，而且发展得那么普遍，生命力很强，因为他蕴藏着我国民族的生活愿望。"②

图6-5　太极图

"儒道互补"形成中国文化的基本结构，儒家"有情的宇宙观"与道家"无情的辩证法"相对应，中国哲学中"天人合一"的思想，发轫于先秦的道家、儒家及禅宗理念，是原始朴质的混沌思维方法论的基本核心。如在中国文化环境和土壤中形成的中国园林设计，以其曲折多变的造型和自然野逸的意趣，在世界园林设计史上享有崇高的地位，被誉为世界园林之

---

① 诸葛铠. 设计艺术学十讲. 济南：山东画报出版社，2006：229.
② 诸葛铠. 裂变中的传承. 重庆：重庆大学出版社，2007：111.

母,是中国古代设计文化的杰出代表之一。它反映在自然观上,强调"浑然天成"、"物我不分"和"因势就成",强调人与自然的亲和协调、相融相合,讲究自然意境、追求人与自然的和谐统一。《庄子》中"天地与我并生,万物与我为一"的观点,在园林设计中体现为追求"虽为人造,宛若天开"的艺术境界;《论语》中"仁者乐山,知者乐水"的中国文人山水情怀,在园林设计中得以体现,以亭台楼阁、岛桥路廊、墙窗木石、山水花草,通过借聚隐透,曲径疏露等方法,利用有限的空间,表现隐逸文化的趣味。①

东晋王羲之为了"仰观宇宙之大,俯察品类之盛"的宇宙情怀,在兰亭体现了"曲水流觞","茂林修竹,映带左右"的景观。宋代士大夫也在园林里悟宇宙之盈虚,体验四时之变化。明清,园林成了"壶中天地",窄小的天地里容纳万象,表现出中国人无限深广的天地情感。

明代计成在《园冶》中说"轩楹高爽,窗户虚邻,纳千顷之汪洋,收四时之烂漫",叶朗解释:"园林建筑的审美价值就在于'纳千顷之汪洋,收四时之烂漫'。也就是使游览者从有限的空间看到无限的空间。在这里,窗子起了很大的作用。中国园林建筑的窗子则是为了使人接触外面的自然界。计成说'窗户虚邻',这个'虚',就是外界广大的空间。"②

中国古代的工艺美术设计从狰狞神秘的殷商青铜器,到琳琅满目的汉代工艺品,从举世闻名的"唐三彩"(见图6-6),到古朴优雅的宋代瓷器(见图6-7),从精致艳丽的明代苏绣,到华贵大方的清代"景泰蓝"(见图6-8),回顾中华民族工艺设计历程,众多璀璨的设计作品以具体、生动、形象的方式,展现了悠久灿烂的传统文化,作为一种"有意味的形式",在它们的外观和形式中蕴藏着深刻的"意味",这些"意味"往往具有历史和文化的深刻内涵,而它们艺术的形体之美、纹样之美、色泽之美和铭文之美,表现出民族的宇宙意识和生命情调,以至政治的权威、社会的亲和力。

图6-6 唐三彩

图6-7 瓷瓶(宋代)

图6-8 景泰蓝(清代)

---

① 赵农. 设计概论. 西安:陕西人民美术出版社,2005:75.
② 叶朗. 中国美学史大纲. 上海:上海人民出版社,1987:445.

## 6.1.3 西方的设计文化

### 1. 宗教文化

西方形形色色的宗教艺术，涉及建筑、雕塑、绘画等各种艺术类型，是西方设计文化的重要组成部分。在宗教发展的高峰时期，文化的传播地是教堂，教堂的设计也最能代表当时的西方文化。中世纪受到宗教的控制，最具典型意义的是哥特式教堂建筑。哥特式以垂直向上的动势为设计特征，运用飞券增加建筑的高度和空间，以高耸的尖塔直刺青天，阴冷的墙面和框架式结构使人敬畏，一切都体现出"朝向上帝的精神"，把人们引向缥缈的天国。德国的科隆大教堂、法国巴黎圣母院（见图6-9）是哥特式的典型代表。教堂内部（见图6-10）窄高的空间，以及簇柱、浮雕，都带有丰富细腻的装饰，形成一种腾空而上的动感和梦幻感，教堂玻璃窗采用彩色玻璃镶嵌的设计，以红、蓝、紫色为主，配置成《圣经》题材的彩色玻璃马赛克，营造了浓厚的宗教氛围，赋予一种神性的浪漫，使人产生超脱尘世向天国接近的幻觉。以基督教题材为器物的装饰设计贯穿了整个中世纪，直接以耶稣基督、圣经故事和十字架的设计在日常用具中随处可见，对世俗的造物设计和装饰影响明显，与中世纪神权统治的社会体制和几乎全民信教的大背景密不可分。

图6-9 巴黎圣母院

图6-10 巴黎圣母院内部

中世纪以后，西方的基督教装饰由规整严谨转向自然华丽，宗教气息有所减弱，世俗的情感因素较多地融于宗教设计中，文艺复兴时期的教堂建筑，追求整体上的和谐、稳定、对称，并将设计与美感效果建立在透视学的基础上。近代巴洛克建筑艺术最伟大的作品，诞生

于 17 世纪 60 年代的意大利圣彼得大教堂（见图 6-11）是世界上最大的天主教堂，代表了这一时期意大利建筑、结构和施工的最高成就。圣彼得教堂整栋建筑平面形式是一个十字架结构，造型充满神圣的意味。主教堂的大圆顶最初由文艺复兴大师米开朗琪罗设计，巴洛克大师贝尼尼完成广场柱廊和主教堂雕刻。广场柱廊由 284 根立柱和 88 根壁柱围绕成两个相互对应的半圆形，喻意教堂正伸出母亲的手臂，把来自四面八方的信徒拥抱在怀里，体现了宗教文化的博大。

图 6-11 圣彼得大教堂

### 2. 宫廷文化

西方宫廷文化体现出统治阶级和贵族的审美倾向，体现出宫廷生活的穷奢极欲、豪华、浮夸的特点。巴洛克和洛可可风格是十六七世纪受宫廷文化影响在欧洲盛行的艺术设计风格，它一反文艺复兴时期的庄重和含蓄，追求豪华、浮夸和矫揉造作的表现，尤其是洛可可艺术，表现出贵族阶级与新型资产阶级崇尚华丽繁缛，以及对装饰的追求和迷恋。

巴洛克风格（见图 6-12）的家具设计造型主要基于家具本身的功能需要及生活需要，追求新奇复杂的造型感，在装饰方面采用夸张的曲线、涡卷式等手段，加强整体装饰的和谐效果（见图 6-13）。洛可可艺术在 18 世纪初被引入室内设计，出现在大量贵族公馆和王室宫殿中。巴黎苏比兹府的公主馆，德国图鲁兹公馆的"黄金大厅"都是洛可可风格的典范，依维里埃设计的阿曼尼埃堡的镜厅也是洛可可的经典之作。普鲁士国王腓德烈大帝毫不掩饰其对洛可可设计的喜爱，他建在波茨坦的无忧宫充分体现了洛可可的浮华的特点。宫廷文化以王室贵族的喜好，引导整个社会的文化艺术潮流，极大影响了那一时期欧洲社会的审美时尚。

### 3. 对外贸易和殖民文化

作为开放性的社会，欧洲的对外贸易传统和不断的殖民扩张，促使不同民族的文化交流频繁，形成多元化的文化特征。

图 6-12 巴洛克风格

图 6-13 巴洛克风格家具

被称为"前希腊文明"的克里特-迈锡尼文化,在其发展的过程中,都曾因航海和贸易与周边的民族发生密切的交往。频繁的贸易使米诺斯和迈锡尼文明受到外域文化的影响,如米诺斯王宫的建筑和壁画人物的"正面律",与埃及艺术一脉相承,迈锡尼工匠则在砖石建筑方面模仿埃及人的技术和精确性。

地中海的希腊文明,由于其所处地理位置常年日照充足,石质优良的特点,因此,当地的人们在构筑自己家园时,石材便成为了他们的首选。希腊人在长期大量的实践过程中,造就了对石料的出色驾驭能力,并创造了举世闻名的三种不同风格和美学思想的希腊柱式:多力克、爱奥尼和科林斯。

罗马文明也深受希腊文明的影响,如罗马人从伊特拉斯坎人那里学到了拱门建筑,与希腊柱式结合,发明了罗马万神庙的圆顶,技术向东传播至君士坦丁堡,诞生了宏伟的圣索非亚大教堂。

在两次世界大战期间,英国、美国、法国流行的"装饰艺术运动",就反映出这种民族装饰元素的复杂性,其中比较突出的是美国装饰艺术运动中,吸收了古代埃及装饰风格和非洲原始艺术以及印第安文化的元素的影响,体现出西方设计文化中广为吸纳的特性。

随着工业革命的发生,欧洲设计由原来的手工艺为主,慢慢向机械化生产过渡,设计被应用到生产过程中,各种哲学思想和艺术流派对绘画、雕塑、建筑产生了极大的影响,从而影响了设计。从 18 世纪开始,西方出现了浪漫主义、新古典主义等艺术流派,科学技术与艺术结合起来,形成了新的设计理念,显示出设计师对理性的追求。到了 20 世纪,欧洲艺术运动蓬勃兴起,出现了未来主义、表现主义、立体主义,事实上,现代设计的美学原理正

是以这些艺术运动为思想基础的,艺术的变革为现代设计的发展开辟了道路。

### 6.1.4 设计文化的创新性与复合性

设计文化的创新性,是指以创新精神去开创物化的文化。可以说,创新对于设计,是个永恒的课题,失去创造性,设计就失去了生命力。

中国造物的概念首先出现在先秦古籍中,是天地创造万物的意思,"谓创造万物者,指天也"。"智者造物",造物者是天。制器、创物的发明者按照哲人的解说,就是与天相通、无所不能的圣人和智者。他们的创造灵感则来自伏羲观天象、地理和万物所成的卦象,即"制器尚象"。《易·系辞》按照儒家的设想,列举了一系列圣人受卦象启示而造物的神话,如"黄帝尧舜垂衣裳而天下治,盖取诸乾坤";结绳为网取法"离";发明农具取法"益";发明舟楫取法"涣";臼忤取法"小过"等①。

张道一在《造物的艺术论》中,把圣人造物的传说进行了评说,把造物者归结为古代的劳动者。虽然"智者造物"带有明显的唯心主义色彩,但从一个角度说明认识和利用自然规律,是造物设计原创性的重要手段之一。在人类早期的造物活动中,就有利用自然物的特性造物的例证。如箭镞与兽牙、兽爪的功能相似;飞机的机翼与鸟翅和蜻蜓翅膀的特征相似等。20世纪50年代,模仿生物系统的原理成为一门独立的学科——仿生学。

创新性还体现在利用设计满足需求的同时,又在创造新的需求,这些新的需求是刺激设计不断创新的动力。生活中的很多物品仍然保留着原始社会的原型,但人的需求的不断增加,使这些原型不断得以改进。如日本人发明的"永远锋利的小刀"(工艺刀),在保证原始的刀具功能的前提下,可以随时丢弃钝化的刀锋顶端,为工作和生活带来更大的便利。

图 6-14 埃菲尔铁塔

科技的发展为创新性设计提供新材料和新工艺。由法国桥梁设计师斯塔夫·埃菲尔设计的埃菲尔铁塔(见图 6-14)坐落于塞纳河畔,是法国政府为了显示法国革命以来的成就而建造的。埃菲尔铁塔采用全金属构造,最高处 328 米,塔体呈抛物线形向上升腾,全塔共用巨型梁架 1 500 多根,铆钉 250 万颗,总重量达 8 000 吨,展现了现代科学文明和现代机械的威力,预示着钢铁时代和新设计时代的来临。1889 年,埃菲尔铁塔的出现引来了人们的质疑和责骂,但是今天,埃菲尔铁塔已经成为巴黎的象征,融入到法国人的精神世界中,成为现代工业文明的代表。可见,好的设计经得起历史的推敲,时间是检验一件创新性设计作品最好的标准。

---

① 诸葛铠. 裂变中的传承. 重庆:重庆大学出版社,2007:100.

# 第 6 章 设计的文化

1981年,索特萨斯与一群年轻的设计师在米兰成立了前卫性设计组织"孟菲斯",孟菲斯设计在产品的形态、材料及装饰处理等方面都作了大胆的尝试与创新,给人们一种全新的感受。该设计组织在材料的运用上不拘一格,采用极其大胆的色彩,并在强调装饰性的同时运用娱乐、玩笑的手法,使作品富含较强的情感,充满了生活的情趣,孟菲斯是一场伟大的社会文化运动。

设计文化的创新还体现在一些设计公司的实践中,最具代表性的当属青蛙设计公司了。公司的设计理念是"形式追随激情"(Form Follows Emotion),在实践中,公司在设计界独树一帜,既保持了乌尔姆设计学院和布劳恩公司的严谨和简练,又带有后现代主义的怪诞、艳丽、新奇的特色,给人一种欢快、幽默的情感体验,同时也改变了20世纪末的设计潮流。

设计文化的复合性,是指对设计文化的融合,有古今融合、东西融合、新旧融合等,由于在融合过程中,设计师对文化形态的不同理解,出现了设计上的不同选择,有时代背景、人文内涵、生活认知等。

当代美国华裔建筑设计师贝聿铭(Pei Ieoh Ming),他是当今世界公认的优秀建筑大师,是新现代主义的杰出代表,早年在哈佛学习时,贝聿铭曾受到现代主义建筑大师格罗佩斯、米斯的影响,他的设计在满足功能需要的同时,又赋予了造型以象征主义的内容,并注重建筑与环境的文脉关系,造型语言简洁明快,构思严密,手法精巧。此外,贝聿铭在建筑设计中注重传统文化的精髓,探究现代精神与古典文明的结合方式,积极将传统文化融入现代设计(见图6-15)。

贝聿铭最有影响力的作品,是法国卢浮宫扩建工程的设计。他用现代建筑材料在卢浮宫内建造一座具有象征意义的玻璃金字塔(见图6-16),用现代抽象的形式和高科技技术,将埃及古老的金字塔的文化,融入到历史悠久、风格独特的法国古典建筑中,成为卢浮宫新的文化景观。贝聿铭设计了众多的作品,如北京香山饭店、香港中国银行、华盛顿国家博物馆东厅及美国的许多大学美术馆等,都体现了设计文化的复合性特征。

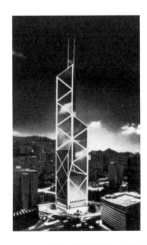
图6-15 香港中国银行(贝聿铭)

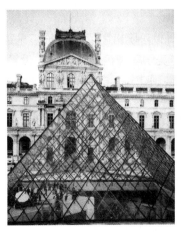
图6-16 卢浮宫金字塔入口(贝聿铭)

苏州博物馆（见图6-17）也是他的力作。在整体布局上，博物馆新馆巧妙地借助水面，与紧邻的世界文化遗产拙政园、忠王府融会贯通，成为拙政园、忠王府建筑风格的延伸。博物馆屋顶设计将苏州传统的景观——飞檐翘角融入建筑，在现代化的材料工艺重新诠释下，演变成一种奇妙的几何效果。新馆与拙政园相互借景、相互辉映，延续了中国传统园林设计的文化精髓，使之与现代化建筑完美融合。

美国现代主义建筑家赖特的落水别墅（见图6-18）也是设计文化的典范。赖特早年受芝加哥学派沙利文的影响，后来对中国古代哲学尤其是老子的哲学思想进行研究，提出了"有机建筑"的理念。赖特一生设计并完成400多个建筑作品，其中以"落水别墅"最具有代表性。"落水别墅"着力突出"天人合一"的哲学理念，通过向外伸出的宽大的平台结构，将建筑悬空于叠水、岩石、丛林之上，使建筑空间与自然环境融为一体，在内部结构中从生活功能需要出发，充分体现了"有机建筑"的概念，融合了设计文化的精华。

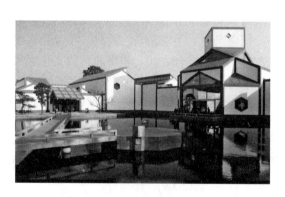
图6-17 苏州博物馆（贝聿铭）

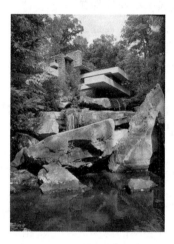
图6-18 落水别墅（赖特）

1923年柯布西埃出版了《走向新建筑》一书，他提出了以"住房就是居住的机器"为宣言的"机器美学"理论。柯布西埃设计的朗香教堂，就是其思想理念的集中体现。19世纪70年代，美国建筑界芝加哥学派（Chicago School）的设计师沙利文（Louis H·Sullivan 1856—1924年），提出了"形式追随功能"这一现代主义设计最有影响力的口号，他强调功能在建筑设计中的主导地位，明确指出功能与形式的主从关系。

隐喻设计也是设计文化复合性的重要表现形式，1977年罗伯特·斯特恩（Robert Stern）在他的《现代主义运动之后》中把后现代主义建筑分为三种类型：文脉主义、隐喻主义和装饰主义。而随后查尔斯·詹克斯（Charles Jencks）在他出版的《后现代建筑语言》一书中也提到了设计艺术的隐喻语言。

又如格雷夫斯设计的水壶，在壶嘴处站着一欢叫的小鸟，当水壶中的水在煮开后冒出的蒸气会使壶哨发出声音，这是隐喻设计中的典型代表，当我们看到小鸟时，给人的听觉联想

就是鸣叫（见图 6-19）。又如像丹麦设计师约翰·伍重设计的悉尼歌剧院，其造型既像白帆又像贝壳，有人理解为远航归来的片片白帆，而有人理解为一个个洁白的大贝壳等，这正是设计文化复合性的显著表现（见图 6-20）。

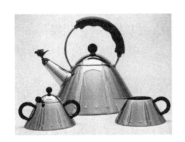

图 6-19　后现代主义茶壶设计（格雷夫斯）

图 6-20　悉尼歌剧院（伍重）

## 6.2　设计文化的民族性与时代性

设计的文化价值体现在对产品文化、社会文化、人类文化的创造上。它包含两大方面的含义：一、设计是社会历史文化积淀到一定程度后的必然产物；二、成功的设计是对产品设计文化、社会文化、乃至人类文化的新贡献，并形成了文化的组成部分。

几千年来不同的民族，不同的地域环境孕育了不同的文化。而不同民族、不同时代的设计蕴藏着不同的审美情趣、审美理想与审美诉求，设计文化表现出不同的民族性格、民族心理。设计文化在一定的空间范围内传播，就使设计具有民族性；而在一定的时间内穿梭，就使设计具有时代性。因此，设计文化既是民族的，又是时代的。

### 6.2.1　设计文化的民族性

民族是"人们在历史上形成的一个在共同语言、共同区域、共同经济生活以及表现共同文化上的共同心理素质的稳定共同体，是在氏族、部落等群体基础上产生的。"[①] 不同的民族不仅共同创造和共同参与一种文化制度，也共同遵守，共享一种文化制度，因而在历史的发展中形成不同于其他民族的文化特征，成为一个民族区别于另一个民族的重要标志，也因此具有鲜明的民族特征。

世界上每一个民族，由于不同的自然条件和社会条件的制约，都形成了与其他民族相异的语言、习惯、道德、思维、价值和审美观念，因而也就必然形成了与众不同的民族文化。设计要表达一种文化内涵，使之成为特定文化系统的隐喻，并将民族文化特色融于设计中。中国人有着东方所独有的浪漫情怀，在设计艺术的表现形式上，实际上是一种梦想与愿望的

---

① 李砚祖. 工艺美术概论. 北京：中国轻工业出版社，2007：201.

诉求与表达。如中国传统的龙的造型，集中体现了中华民族审美的节奏与韵律，营造出了中华民族追求空灵、曲折的境界与含蓄、隐喻的独特意境。

中华文化数千年的延续形成了巨大的传统文化定势，中国古代的设计文化有一种超强的包容性。历史上佛教的东传和丝绸之路的开通，许多外来的文化渐渐融于中国文化。来自西域的新鲜事物，一度使隋唐两代的社会风貌发生巨大变化，包括胡服、胡舞等。外域文化的到来与中华民族的文化交流后，最终被吸收到本民族文化中，融合为中国传统文化的一部分。

设计文化的民族性，又自然落在了文化的传统问题上，传统实际上是一种文化本质的延续与发展。传统文化是民族优秀智慧和才能的结晶，是民族文化延续发展的内在动力，是民族文化的根基，传统文化作为一个民族精神文化的核心，是现代设计的根本出发点。从设计的形式到设计的精神内涵，传统文化提供了无穷的启示和创作源泉，设计中的文化取向确定了一个国家的设计发展方向。

回顾西方近百年的设计发展史，我们可以看到，设计师在创造现代设计语言时，经常是从设计文化出发。20世纪初，现代主义设计引领了现代设计理性的、有秩序的设计方式，奉行"功能至上"原则，追求统一的"国际式"风格，忽视了历史和民族文脉，导致设计作品冷漠，缺少人情味。而后现代主义设计是在现代主义设计基础上进行折中主义的一种装饰设计风格，主张重新恢复被遗忘的古典主义传统，历史主义、民族主义是后现代主义的主要特征，后现代主义设计在设计上大量运用各种历史装饰符号，但不是简单的复古，而是把传统的文化脉络与现代设计结合起来，立足于古典传统，用古典传统的符号来装饰现代设计，既体现了对于文化的极大的包容性，也体现出对民族文化的极大关注和充分挖掘。

德国人向来以严谨、理性的个性品质著称，因此在德国的设计文化中可以找到科学性、逻辑性和严谨、理性的元素与特征。而包豪斯与乌尔姆设计学院所宣扬的功能至上、技术至上的设计理念则逐渐形成了德国设计严谨的理性民族文化。

日本设计是其民族性和本土文化性的集中体现，其设计有着两条明晰的发展路线，一条是本土化、传统化的路线，这在日本的一些手工艺设计中体现的十分明显，它反映出禅宗思想在设计中的渗透和潜移默化，其新颖、灵巧、轻薄玲珑的特点饱含了清新自然的东方情调，并充分体现了日本传统民族文化的深刻内涵，如木制家具、漆器、陶瓷、屏风的设计，构思奇巧、工艺精湛、包装精美（见图6-21）；另一条则走的是现代化、高科技的路线，这在一些高科技产品，如汽车、摩托车、音响、照相机等设计中体现得尤为明显。这一类设计在保留日本传统文化的同时，运用高、精、尖的制造技术，设计出更加适应现代生活方式的产品来。

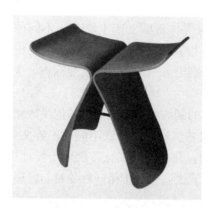

图6-21　"蝴蝶"椅（柳宗理）

意大利的设计则是把传统工艺、现代思维、个人才能、自然材料、现代工艺、新材料等融为一体，使人们能够体会到一种浪漫的文化内涵。

北欧国家因为其特殊的地理位置，由此衍生的设计文化十分讲究采用天然的材料，其中以丹麦、芬兰、挪威、瑞典、冰岛五国的设计最具代表性。北欧五国的设计被称为斯堪的纳维亚风格，与德国的严谨德功能主义有所不同，斯堪的纳维亚的设计强调设计中的人文因素，避免过于刻板和严酷的几何形式，从而产生了一种富于"人情味"的现代美学。

斯堪的纳维亚设计就是对生活的设计，其设计文化已经渗透到了人们生活的每一个角落。在设计材料上，根据其独特的地域特点，多选用木材、皮革、藤条等，由于对木制家具有着悠久的加工传统，因此，设计对材料本质的把握有自己独特的见解，一般木质家具多不上油漆，以保持木材的自然纹理与质感。斯堪的纳维亚国家的设计风格有着强烈的共性，它体现出斯堪的纳维亚国家多样化的文化、政治、语言、传统的融合，以及对自然材料的欣赏与利用，设计给人一种温馨、宜人的感受，并与斯堪的纳维亚严酷的自然气候形成鲜明的对比，从而在心理上给人一种温暖的精神依靠（见图6-22）。

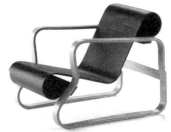

图6-22 扶手椅设计
（阿尔瓦·阿尔托）

斯堪的纳维亚设计风格是一种现代风格。它将现代主义设计思想与传统的设计文化相结合，既注意产品的实用功能，又强调设计中的人文因素，其中以丹麦的设计最具代表性。丹麦的设计师并不抛弃传统的文化和手工技艺，而是将现代主义与传统文化融合起来，本着功能实用、美感创新和以人为本的设计风格，受到人们的普遍欢迎。

优秀成功的设计一般具有鲜明的文化特色。瑞典、芬兰、意大利都因高度重视本土文化，使设计具备了鲜明的文化识别性，从而在全球市场上获得成功。中国的设计只有深刻理解传统文化的精神韵味、审美情趣、文化内涵，才能把握设计文化的民族性，才能创造出具有民族文化的有美感的设计作品。

## 6.2.2 设计文化的时代性

随着工业社会的发展，交通的便利、通信的发展，人类的视野逐步扩大，国际间的交流越来越频繁。我们生活在一个全球一体化的时代，经济一体化的繁荣与科技无国界的快速进步，全球文化的交流与发展是历史发展的必然趋势。

根据旧金山一家重要的设计咨询公司的"形象力量"调查，可口可乐、麦当劳、百事可乐在全世界的产品名称和企业形象中排名前十，具有全世界最高的知名度。这些产品的形象和商标虽然都是典型和地道的美国风格，但是却已经被全世界公认为是国际主义或全球化的设计，而非美国的民族主义。日本的索尼电器，德国的奔驰和宝马汽车等都具有这样的性质，可见，一旦商业上取得全球性的成功，民族性就可以为成为全球化、国际化的设计。

第二次世界大战结束后，民族的界限从商业和市场的角度看越来越模糊。全球一体化客观

上促进了经济的发展，各国贸易往来的频繁加速，一方面为我们带来了广阔的贸易平台和更多公平竞争的机会，有利于全球尤其是发展中国家经济的发展与进步，从设计的角度，设计不再是仅为一个特定的国家服务，而且通过这个巨大的世界经济圈，为全球的经济发展服务，可以说只有在全球化的背景下，文化产业才能获得最大限度的利益。"地球村"是麦克卢汉在《传播研究》一书中提出的概念。世界各国文化在"世界市场"的基础上正在经历着巨大的转型，全球文化不是世界各国文化的大杂烩，而是正在趋向并逐渐形成世界统一化的"国际文化"或"地球文化"。世界各国的民族文化不断受到全球交流技术和媒介网络的冲击，逐渐通过并在这种冲击中进行跨国综合或全球综合。①

交通的发达促进人群和物质的全球化流通，通信的进步促进精神情感的全球化交流。当科技带着人类步入信息时代，使人类的交往不再受到地域和时空的限制，整个地球也因为信息时代的互联网，而成为"地球村"。

当今世界发展的大趋向是经济发展呈现出全球化、文化交流呈现多元化。一方面是多元化的文化差异趋向，无论是发达国家还是欠发达国家，都在探讨自己的本民族文化观。另一方面是同质化的趋向，全球文化影响着各国人们的审美、意识形态。

全球化体现于设计作品往往呈现程式化、单一化、统一化，全球化为各种各样不同的人提供统一的服务，确实带来了极大的便利，但在最需要人情味的、最需要传统韵味的设计领域，全球化的国际主义设计却在扼杀民族的、国家的、传统的价值。后现代主义已经明确提出了对历史主义、文脉主义的关注，反对现代主义的过于理性和冷漠的"国际风格"，因此，如何发展全球化设计文化，同时在必需的领域中有效地保持传统设计，是各个国家面临的挑战。

随着全球一体化的进程进一步加快，国际间的设计交流与合作也变得愈加频繁。如近几年荷兰建筑师雷姆·库哈斯设计的中央电视台新楼（见图6-23）、瑞士赫尔佐格·德梅隆设计的北京奥运主体育场"鸟巢"（见图6-24）、法国人安德鲁设计的国家大剧院"蛋壳"

图6-23 中央电视台新楼

图6-24 北京2008奥运会主体育场

---

① 黄厚石，孙海燕. 设计原理. 南京：东南大学出版社，2005：273.

(见图6-25)及中澳建筑师合作设计的奥运游泳场馆"水立方"等,这些交流与合作正是应时代发展的潮流所动,也必将促进全世界设计的发展与繁荣。

全球一体化如果变成以强势文化取代弱势文化,演变成西方资本主义文化的全球统一,对于全球文化的历史发展无疑是一个巨大的打击。因而,全球一体化不能简单理解为以一种文化取代另一种文化,而应该是各个民族的文化多元化共同发展与进步,相互借

图6-25 国家大剧院

鉴,取长补短。文化多元化的含义也是多层次的,不仅仅是指在全球范围内不同民族文化的共存共荣,也不仅仅依靠对本民族文化的挖掘、吸收,而且还要依靠对外民族文化精华的借鉴,对其他民族文化的宽容和吸收。日本和丹麦的设计之所以享誉全球,在于注重不同文化的相互交流、沟通和融合,善于吸收不同文化的长处,发扬本民族的传统文化。

2008年北京奥运会的各项设计就充分融入了中华民族的悠久历史与灿烂文化,如奥运会的会徽主体是"中国印"的图案。从这个"舞动的北京"会徽来看,会徽中的字体采用了我国传统书法中的篆书字体,然后经过艺术变形处理之后,与一个跳动的人形相似,这就隐喻了运动员,切合运动会的主题,充分展现了中国传统文化的表意特点和艺术魅力(见图6-26)。

民族文化的核心,文化的深层结构流淌在每个民族的心灵中,体现着不同民族特征的那一部分,它既是一种思维和行为模式,同时它还包括民族信仰和价值趋向等,是相对具有稳定性的。民族文化在吸收了外来文化的同时,依然能够保持本民族的特征,这是多元文化发展的基础。在中国的设计文化发展脉络中,一直保持着兼容并蓄的博大态度,不断有将汉民族文化与外来文化相融合的事例(见图6-27)。印度的佛教艺术自汉代开始流入我国,继而在魏晋南北朝和唐代的装饰艺术中和我国传统的装饰艺术相融合,使外来文化为本民族的文化发展不断注入新鲜的活力和能量,但同时也保持了中华民族一脉相承的精神气质和精神境界。

图6-26 北京2008奥运会会徽　　图6-27 唐三彩骆驼俑(唐朝)

美国未来学家约翰·奈斯比特认为，生活方式的全球统一化趋势与传统文化的民族化趋势几乎是同时发生的，地域性多样化的非物质文化越来越重要，多元化、本土化成为一种世界性的潮流。① 因此可以说，本土设计与全球设计文化的传播与交流，将贯穿设计的发展，是设计文化多元化生存与发展永恒不变的主题。

### 6.2.3 设计文化的民族性与时代性融合

设计文化的民族性和时代性，是相互制约、对立统一的。民族性不是一成不变的，它将随着时代的发展而发展，它既有传统性又包含着现代性。民族传统风格，实际上也是在各个历史时期根据当时的"时代性"与传统艺术形式的结合而形成的。民族性是民族文化的精华部分，现代设计应有意识地挖掘民族文化的精华，应将民族放在全球的背景上，以全球的视角来俯视民族文化，这样才能设计出全球认同的精品。② 纵观世界各国的设计发展，日本在这一方面的成就最为突出。

日本在明治维新后，以技术立国，重视工业设计，特别是第二次世界大战以后，到20世纪80年代，日本已经成为世界上最重要的设计国家之一，日本的工业革命起步较晚，民族传统文化、设计风格的东方特征也与西方格格不入，但是日本的设计发展体现出一条传统与现代双轨并行的体制，针对国内市场和国际市场的不同需求，在发展现代化设计的同时，继承和发扬自己的民族传统设计，日本设计的双轨制充分证明了设计文化的民族性与时代性并不冲突和矛盾，起到了榜样作用。

图6-28 日本浮世绘

日本设计的民族性根源于日本的传统文化（见图6-28）。日本传统的神道信仰——对自然、祖宗的尊敬和崇拜，形成日本民族整体对自然的热爱和向往，如日本的传统建筑设计，包括园林和园艺，体现出人与自然的和谐统一；日本人对佛教禅宗的信仰，形成日本民族崇尚俭朴、单纯、无雕琢的美学特征，日本的平面设计，尤其是包装设计，体现出这种鲜明的民族特征，空灵、简洁中富有禅意、哲学韵味与文化内涵，在世界平面设计中独树一帜。

日本在19世纪经历了商业高度繁荣的江户时代，商业文化促成的都市文化形成日本民族喜爱艳丽色彩和奢华装饰的另一种文化特征，在传统服饰设计领域和陶瓷、刺绣、印染等传统艺术领域，都得到了极好的传承。

日本设计的时代性，体现出日本文化中是东西方文化并存的特征。日本的设计正是在民族性与时代性同步发展、相互作

---

① 季铁. 现代平面设计概论. 北京：高等教育出版社，2008：110.
② 彭泽立. 设计概论. 长沙：中南大学出版社，2004：105.

用的关系下，迅速发展起来的。日本设计在重视新技术、新材料的前提下，又不抛弃传统设计文化中的特征，在消融外来文化的漫长过程中，以本民族的文化生活为土壤，形成与自己民族的审美观念、审美理想相一致的设计文化（见图6-29）。

中国的设计文化要吸收西方设计精华，但外来文化的吸收不代表本土文化的丧失。毛泽东《在延安文艺座谈会上的讲话》一文中的观点，明确了设计的民族性与全球性、时代性的关系，"我们必须继承一切优秀的文学艺术遗产，批判地吸收其中一切有益的东西，作为我们创造作品时候的借鉴。"①

图6-29 日本灯具设计

设计文化既是民族的，又是时代的。民族性体现在时代的前提下，时代性又要保证民族性的延续和传承，两者辩证统一，相互制约，融为一体，不能简单或极端化地割裂两者的关系。如果只强调民族性，会造成对民族审美观念和审美心理的盲目推崇，使现代设计文化走向复古；如果只强调时代性，全盘搬照抄西方的物质文明和设计文化，则会使设计走向无根之路，洋味十足，与我国国情发展不符。"民族风格"并非要因循守旧，而是一个创新并传承的问题，这种创新和传承要依靠于一个广阔的全球视野，还要对全球多种民族的文化有相应全面的了解，"全球化"也并非盲目引进西方文化和设计思潮，应该充分意识到，本民族的文化是全球文化的重要组成部分，是发展人类文明的重要基础和依据。

对于源远流长、根深蒂固的本土传统文化，如何进行充分的现代诠释和创造性转化，特别是当全球化浪潮扑面而来，我们该如何处理好本土化与国际化的问题；如何对世界经典文化智慧和现代的文化思潮进行开阔的、精进的、富于主体性选择的借鉴和吸收；如何在文化传承和吸收外国文化精华中来更新自身，创造一种与中华文化全面振兴相适应的、充满朝气与活力的、良性的现代设计文化生态系统。② 这是一个引起设计师思考的问题。

## 6.3 设计的风格

风格是文学理论与艺术理论的专业术语，风格的概念最早由德国美学家温克尔曼引入美学领域，指艺术随着时代的变迁而呈现出不同的特点。在中国，"风格"一词最早出现于东晋时期的人物品藻，原指人的韵度格量。六朝后期"风格"一词开始转向文艺批评，刘勰在《文心雕龙》中明确讲到了风格，主要用来评价诗文的艺术特色。③

---

① 李龙生. 艺术设计概论. 合肥：安徽美术出版社，2000：78.
② 季铁. 现代平面设计概论. 北京：高等教育出版社，2008：200.
③ 彭泽立. 设计概论. 长沙：中南大学出版社，2004：100.

设计风格是设计师在长期实践中形成的与其他设计者相区别的个性特征。风格由许多元素组成,其中既有设计师的创意模式,也有设计师惯用的形式法则,如对形态、色彩的偏爱等。而对于一个特定民族、地域来讲,更有在长期的传统文化熏染下形成的民族设计风格。

风格在艺术系统中,是内容与形式的统一。设计的风格指设计作品呈现出来的某一类代表性特征,是设计师设计观念与设计表现手段的统一,是设计作品中形式与功能的统一,是设计师的主观风格与客观审美的统一。

风格具有相对稳定的特点,表现出个人风格、流派风格的一贯性,时代风格的统一性和民族风格的延续性。设计师在设计作品中风格的形成,主要取决于设计师的世界观、专业素养、审美理想、生活经历、个性气质等主观因素;风格还具有多样性特征,设计师根据不同的设计调整设计作品的风格特征,除了个人风格外,客观的社会环境、时代风尚、民族文化等因素,还造成了时代风格、流派风格和民族风格等多种审美风格;此外,风格的形成还与科学技术的发展、材料的进步和社会思潮的更迭有着密切的联系。现代设计多元化的发展趋势要求设计风格的多样化呈现。

### 6.3.1 设计的时代风格

设计的时代风格,指设计师的设计总是客观地反映某一时期、某一地区人们的文化观念、科学技术水平和审美倾向等。不同的时代具有不同的政治、经济、文化和科学技术背景,设计自然受到时代背景的影响,表现出具有差异化的风格特征,反映了特定历史时期的社会文化背景和审美倾向,设计的风格是时代的产物。刘勰在《文心雕龙·时序篇》中专门论述了时代风格的问题,"文变染乎世情,兴废系乎时序",说明不同时代的作者表现出特定时代的风格特征。

设计风格可以反映当时社会的宗教与哲学观念。例如,欧洲中世纪后期的哥特式风格,带有鲜明的宗教特色。哥特式建筑以尖拱、尖塔和垂直高耸的线条为突出特征,象征"朝向上帝的精神",内部空间高旷,形成极强的动势,带有浓郁的宗教色彩,指向对神的敬仰和对天国的向往。

设计风格在某种程度上体现一个时代的社会变革和社会理想,如新古典主义风格。新古典主义风格是18世纪末19世纪初,在欧洲流行的一种崇尚庄重典雅,带有复古意味的艺术风格。18世纪后期,法国的社会经济有了进一步发展,在政治上对自由平等的要求十分强烈。法国资产阶级大革命期间,资产阶级为了推翻封建专制,要求在人们心理上扶植起斗争的勇气和对美好社会的向往。古希腊、古罗马的辉煌文明,成为人们向往和推崇的对象,对文化遗产的继承,造就了新古典主义庄重典雅,单纯实用的艺术风格,一扫洛可可矫揉造作、纤巧华丽的脂粉气。

设计风格能体现一个时代的审美倾向。不同时代不同的政治、经济、文化、科技等方面的背景差异,造成设计风格的差异化,体现出不同时代的审美情趣和审美心理。唐代是封建帝国统治的鼎盛时期,也是我国工艺美术设计发展的鼎盛时期。国家统一、国力强盛、国民

# 第 6 章 设计的文化

自信、思想开放,在艺术创作上取得了空前辉煌和灿烂的成就。对本国优秀艺术传统的继承和对外来工艺文化的兼收并蓄,唐代的工艺美术形成了崇尚饱满的艺术风格,满既指形式上的富丽丰满,又指精神风貌博大清新、饱满热情。工艺美术造型和纹饰上都偏爱运用大弧度的外向曲线,使人感到圆润与丰满,与整个社会的审美时尚紧密契合,体现雍容华贵的艺术效果,被称为最具时代气息与生活情调。① 而宋代是一个政治上十分软弱的朝代,"重文抑武"、"安内虚外"的政策,思想上"存天理,灭人欲",即理学思潮的盛行,反映在工艺美术风格上呈现出追求韵味情调、讲究高雅的审美倾向,以平淡作为审美的最高理想,极大影响了工艺美术的风格,宋代的工艺美术作品具有典雅、平易的艺术风格,追求含蓄简约,少有繁缛的装饰,使人感到一种清淡、优雅的美。

设计风格能体现出科技的发展。科技的发展对设计风格的演变起到了巨大的推动作用。高技术风格是 20 世纪 70 年代以来兴起的一种体现高科技成就与美学精神的设计,起源于 20 世纪 70 年代的高技派,其特征主张充分展现现代科技之美,用最新的材料以暴露、夸张的手法塑造产品形象,体现新材料尤其是高强钢、合金材料的质感,直接表现了当时机械所代表的技术特征,体现出对新技术、新材料的理解。建筑家罗杰斯设计的法国巴黎蓬皮杜艺术与文化中心是高技术风格的典型代表。蓬皮杜中心(见图 6-30)不仅坦率地暴露了结构,而且把电梯、水电空调系统都装在幕墙之外,并且涂上鲜明的颜色,造成一种强烈的金属感观的视觉刺激。

图 6-30 法国巴黎蓬皮杜文化中心

设计风格还能体现出对生态的关注和社会责任感。绿色设计是 20 世纪 80 年代末出现的一股国际设计潮流,反映了设计师对生态环境的关注。要求设计师的设计以不污染环境和可持续发展为主题,从而减少或消除对环境的有害影响,达到人与环境的和谐共处。以汽车的

---

① 陈鸿钧. 中国工艺美术史. 长沙:中南大学出版社,2004:85.

绿色设计为例，目前的汽车设计，特别是电动汽车，因其噪声小、无废气等优点成为 21 世纪汽车工业设计的趋势，表现出对人类生存环境和可持续发展的重视。人类进入 21 世纪，设计师强调"人性化"的设计理念，在重视环保的同时，十分重视在设计产品时尽可能简约化、情感化、人性化，重视文脉的传承与改善，关注特定社会群体和弱势群体，设计师肩负起为人类生活理想而设计的重任。

### 6.3.2　设计的民族风格

设计的民族风格的形成，是由于一个民族在漫长的历史发展中，在共同的地域，使用共同的语言，形成一系列独特的风俗习惯、文化传统、审美心理、道德观念等。

斯堪的纳维亚地区（芬兰、挪威、瑞典、丹麦、冰岛五国），地处北欧，有着独特的地理位置和独特的民族文化，有着独特而悠久的民族文化品质和艺术精神。历史的积淀，使北欧的生活方式宁静自然，斯堪的纳维亚的设计风格既不是一种流行的审美时尚，也不是一种商业价值的形式主义风格，而形成了其民族独特的设计文化价值观，体现出民族文化特有的艺术品质和设计精神（见图 6-31）。尽管瑞典和芬兰的设计各自呈现出不同的差异化特征，但总体上，"北欧风格"始终秉承对传统文化的尊重，简洁、质朴，以人为本，对装饰的适度克制，对朴素有机的形态与自然无华的材质搭配，形成一种独具地方特色又具革命性的设计哲学，将现代主义设计思想与传统的人文主义设计精神相统一，既注意产品的实用功能，又关注设计的人文因素，将功能主义设计中过于严谨刻板的几何形式柔化为一种富有人性、个性和人情味的现代美学风尚。[①] 斯堪的纳维亚的设计在世界各地都受到高度的赞誉和欢迎。

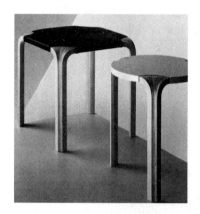

图 6-31　家具设计
（阿尔瓦·阿尔托）（芬兰）

其次，一个民族的群体个性特征是造成民族风格迥然不同的决定因素。

民族个性有着深刻的内在性，是一个民族精神、思想、意识、情感的集中体现。第二次世界大战后的德国，几乎是在废墟上开始国家经济的重建和复苏工作的，约十余年的努力，迅速恢复了国家经济，创下发展经济的奇迹。其原因一是由于第二次世界大战前德国已经建立起坚实的设计基础和力量；其二则是德国民族独有的性格。德国的民族个性倾向于一种深邃的哲学思辨，具有追求真理的精神，有人评价德意志民族是世界上最理性的民族，这些个性体现出德国产品设计的理性、实用、线条简单明快的特征，追求高度的理性化和功能主义。

工业设计早期，德意志制造联盟的成立，立志于通过优秀的艺术家和科学家的相互合作，使德国生产的产品达到较高的质量，并把这种目的看作是德国的设计文化。第二次世界

---

① 李砚祖. 造物之美. 北京：中国人民大学出版社，2003：243.

大战后重新成立的德意志制造联盟实现了艺术与工业结合的理想，包豪斯的机器美学建构了第二次世界大战后德国设计的基础，包豪斯创造简洁的形式，开展"优良产品设计"，并为此制定了一套标准，强调产品设计的功能价值为第一要素，反对任何与功能无关的表现性特征，主张产品的朴实无华和整体的协调与美感。[1] 德国设计的民族风格深刻影响了设计历史的发展，使"德国制造"成为世界设计的重要力量。

再次，一个民族的审美心理是设计具有浓郁民族风格的主要原因。

第一次世界大战刺激了美国经济和生产的发展，带来新的消费热潮。在这种以大量生产适应大量消费的时代，人们一方面以标准化、合理化来规范生产，尽量降低成本，增加销售；另一方面则意识到"美的视觉形式"和产品的外观设计是一种有力的促销手段，通过广告形象可以推广产品。销售的竞争，使生产商进一步意识到产品设计尤其是产品的外观设计是争取消费者的重要武器。[2] 美国在第二次世界大战之后成为西方世界的霸主，财大气粗，表现出追求舒适、奢华、气派的审美情趣，市民阶层往往更喜爱一种有时尚美学形式的设计产品。消费者物质方面的需求影响到产品设计的功能，而消费者审美需求又影响到设计的形式。

美国的设计风格将商品的使用功能和纯粹视觉化的设计手段相结合，有意识地刺激和引导消费，形成美国独特的现代商业设计风格。美国的设计对象征意义的强调，对追求新奇、自由的附和，对有时尚意味的美学形式的推崇，影响了全球设计的发展趋势（见图6-32）。

美国当代著名的学者杰姆逊指出，后现代社会"文化已经完全大众化了，高雅文化与通俗文化，纯文学与通俗文学的距离正在消失，商品化进入文化，意味着艺术作品正在成为商品。"[3] 波普设计在美国的流行，在某种程度上体现了美国的这一文化趋势，把美国消费文化的内涵淋漓尽致地渲染出来（见图6-33）。

图6-32　"我爱纽约"标志

图6-33　波普艺术

---

[1] 李砚祖. 造物之美. 北京：中国人民大学出版社，2000：270.
[2] 李砚祖. 造物之美. 北京：中国人民大学出版社，2000：258.
[3] 凌继尧. 艺术设计十五讲. 北京：北京大学出版社，2006：154.

此外，设计的表现形式也是民族风格形成的重要因素。

意大利的设计风格，具有更多的文化品位。意大利的现代设计被称为是"现代文艺复兴"，在设计的各个领域追求形式的创新，强调艺术与功能的紧密结合，以艺术与科技、传统与现代的完美结合引领设计的时尚，保持其民族文化的一致性风格。意大利著名设计评论家乌别托·埃科曾指出：如果其他国家把设计看作是一种理论的话，那么意大利的设计则是设计的哲学，或是哲学的意识形态。意大利的产品设计在传统工艺与现代思维，自然材料与新工艺、新材料之间寻求着一种平衡与调和，倾向于一种充满个性色彩的设计文化。意大利设计已经成为一种有国际意义的特殊体系和风格，优秀的传统文化与商业设计相交融，使意大利设计成为世界现代艺术设计史中新风格、新风尚的代表（见图6-34）。

图6-34 意大利家具设计

因此，设计的民族风格是民族气质和精神的表现，是民族历史的凝练和民族观念、民族文化的积淀，真正的民族风格体现在设计中的所有层面上，从功能到审美，从技术到艺术，以不断适应时代发展的形象，来体现鲜明的民族特色。

### 6.3.3　设计的美学风格

随着工业化的迅速发展，新材料、新工艺、新科技的推广应用，促成了许多设计运动的重大变革。20世纪的美学研究从艺术延伸到设计领域，功能与形式的关系问题成为设计美学研究的主要课题，而风格作为设计作品的外在形式，与产品的功能相互依存、密不可分。

19世纪80年代，芝加哥学派建筑师沙利文提出"形式追随功能"的口号，认为建筑设计应该由内而外反映出建筑形式与使用功能的一致性，现代主义大师柯布西耶也纷纷强调这种功能要求。功能主义思潮风行一时，作为一种美学方法，随着工业化的迅速发展和资产阶级民主思想的广泛传播，现代主义设计产生了一种全新的设计美学观，即"机械化时代的设计美学"。强调功能第一，形式第二，弱化设计的艺术个性，提高产品的标准化、规范化和高效率，从而产生一种标准、纯粹的形式，追求简洁化、秩序化，并常常以几何风格为特征，强调直线、空间感，排斥附加的装饰。这种简洁明快的设计风格的形成，是由当时机械化大生产对工业设计的内在要求所决定的。

流线型风格是20世纪30年代最流行的产品风格，是一种速度和时代精神的象征。流线型原是空气动力学名词，用来描述表面圆滑、线条流畅的物体形状，它应用于交通工具的设计中，能减少物体在高速运动时的风的阻力，流线型设计形式对于两次世界大战之间欧洲的汽车设计产生了深远影响（见图6-35）。但随后的流线型风格延

图6-35 流线型设计

续到其他领域，朝着一种外在的"样式设计"发展，而不去考虑设计的实用，由赫勒尔设计的流线型订书机就是一个典型的例子，这款订书机号称"世界上最美的订书机"，是一件完全形式主义的产品设计，完全没有反映其本质的使用功能。

流线型风格的产生与当时的时代气氛、技术发展水平相适应，反映了两次世界大战之间对于设计的态度，即把产品的外观造型作为促进销售的重要手段。为了达到这个目标，就必须寻找一种迎合大众趣味的风格，流线型由此应运而生。大萧条期间产生的激烈的商业竞争，又把流线型风格推向高潮。流线型设计在形式上和感情上的价值超过了它在功能上的价值，与未来主义和象征主义一脉相承，用象征性的表现手法赞颂了"速度"之类的体现工业时代精神的概念。

后现代主义风格的出现，强调一种非理性的、暧昧的、折中的、混合象征主义和历史主义特征的风格，是文脉主义、引喻主义和装饰主义的集合（见图6-36）。美国建筑师文丘里针对现代主义"少就是多"的理念，旗帜鲜明地提出"少就是乏味"的口号，极力推崇复杂多样的，融合象征主义和历史主义特点的建筑风格（见图6-37）。后现代主义风格的产生原因，是对现代主义的国际化、标准化的设计风格造成设计作品千篇一律，设计过于理性和缺少情感的强烈不满，认为现代主义风格忽视了个性要求和人的审美价值，破坏了传统的美学原则。

图6-36 后现代建筑

图6-37 椅子设计（文丘里）

20世纪六七十年代，意大利成立了一系列的激进设计组织，最为著名的是1981年由设计大师索特萨斯在米兰成立的"孟菲斯"设计组织。孟菲斯在设计中主张一种开放性的设计观，力图破除设计中的一切固有模式，显示了与现代主义完全不同的思维方式。孟菲斯设计重视装饰和象征，大胆使用艳丽的色彩。不仅赋予产品以功能性语义，而且也表达产品的情感性、象征性以及相关联的其他语义，从而体现某一种有特定文化内涵的价值指标。[①] 在孟

---

① 凌继尧. 艺术设计十五讲. 北京：北京大学出版社，2006. 174.

菲斯的作品中，物质的使用功能已不再是设计追求的核心，设计中的历史文化底蕴，以及个性的、非理性、隐喻、象征、装饰的表现，被认为比实际功能更重要。著名的卡尔顿书架设计，已经不是功能主义产品，而是具有独立存在价值的、类似雕塑的审美对象，它体现出孟菲斯作品的后现代多元文化观（见图6-38）。

图6-38 卡尔顿书架（索特萨斯）

# 第 7 章

# 设计的思维

　　思维是人脑对客观事物本质属性的概括反映，是人类自觉把握客观事物本质和规律的理性认识活动，是感觉和知觉的一种高级反映形式和高级认识阶段，是人类智力活动的主要表现形式。广义的思维既能反映客观世界，又能反作用于客观世界，它具有精神的属性，是物质产物的反映，又对物质具有能动性。彼得罗夫斯基在其1979年主编的《普通心理学》中对"思维"下了定义："思维是受社会所制约的，同语言紧密联系的，是探索和发现崭新事物的心理过程。"[①] 这个定义突出了思维的概括性、间接性、目的性、社会性等几个主要问题。

　　人脑是思维的器官，思维只有依靠人脑才能完成。因此，当人类从类人猿进化成具有思考能力的原始人之后，思维的形式逐渐产生并完善起来。思维是人类特有的一种精神活动，是从社会实践中产生的，设计必须符合各种动态行为（视觉、思维、动作和情绪）的变化过程，设计必须以人为中心，使人机界面的操作符合人的视觉、听觉、触觉等能力和情绪。

　　设计是人类为了实现某种特定的目的而进行的一项创造性活动，是人类改造客观世界，使人类得以生存和发展的最基本的活动。设计思维是设计科学的核心问题，设计的发展在很大程度上就是设计思维的发展，设计的创造性也就是设计思维的创造性。人类自从最初的造物开始，就从未停止从事创造性的设计活动。在设计师的设计实践过程中，每一个环节，都是设计思维在设计中的直接体现和转化，设计思维直接影响和决定了一名设计师的设计水平和创造能力。

　　从古至今，设计思维的不断扩展，为人类积淀了巨大的创造力。现代科学技术的高速发展，促使产品的更新换代周期也越来越短，这就决定了将来的产品不是以数量优势占领市场，而是以独特的创意设计去占领市场。要适应这种市场的变化，设计创新就有赖于思维方式和观念的变革，而设计思维方式和观念的变革就要把旧观念的模式打散、分析、重建，创造一种新的更趋于合理的方式。要解决这些问题，就有必要对设计过程中的思维活动有一个清晰的认识，以便在设计过程中能更好地把握它。虽然设计思维活动是一个不可见的脑力劳

---

① 杨仲明. 创造心理学入门. 武汉：湖北人民出版社，1988：33.

动过程，但透过造物的种种表象特征，可充分展现出现代设计思维的内在规律和特点。

## 7.1 设计思维的特征

生理学和心理学研究表明，人脑是一个非常复杂的系统，它的各部分机能是有着科学分工的。不同的大脑皮层区域控制着不同的功能：大脑左半球控制人的右半肢体，以及数学运算、逻辑推理、语言传达等抽象思维；大脑右半球控制人的左半肢体，以及音乐形象、视觉记忆、空间认知等形象思维。设计思维是一种以情感为动力，以抽象思维为指导，以形象思维为其外在形式，以产生审美意象为目的的具有一定创造性的高级思维模式。从某种意义上讲，整个思维过程是发散思维、收敛思维、逆向思维、联想思维、灵感思维及模糊思维等多种思维形式，综合协调、高效运转、辩证发展的过程，是视觉、感觉、心智、情感、动机、个性的和谐统一。

设计心理学认为，艺术是直接诉诸于人的情感体验的，这种情感体验是以美感体验为核心的。在这一点上，设计具有很强的艺术特征，审美正是从体验开始，以产生美感为目的的。受众对设计语意的理解是人对产品的本质、功能特征及其规律的把握。它既是认识、接受过程，又是想像、情感的能动创造过程，并且是认识、创造的结果。

设计是科学与艺术统一的产物。在思维的层次上，设计思维必然包含了科学思维与艺术思维这两种思维的特点，或者说是这两种思维方式整合的结果。一般地，在构思外观形态时，艺术的形象思维发生主要作用；而在理解内在结构、完善功能等设计时，更多依赖于科学的抽象思维的作用；有时在这两种思维方式不断交叉、反复中进行。

### 7.1.1 抽象思维是基础，形象思维是表现

人脑在生理结构中分左脑和右脑，左脑和右脑各自分管不同的功能区域，抽象思维与形象思维属于这两个不同的区域。科学的抽象思维（逻辑思维），它是一种锁链式的、环环相扣、递进式的思维方式。钱学森阐述科学思维："是一步步推下去的，是线型的，或者又分叉，是枝杈型的。"设计艺术思维则以形象思维为主要特征，包括灵感（直觉）思维在内。灵感思维是非连续性的、跳跃性、跨越性的非线性思维方式。

抽象思维与形象思维是人类认识过程中的两种不同的思维方式。在整个设计思维的具体运行过程中，它们之间并没有明显的分界线。人脑的思维过程是一个复杂的立体空间，从设计选题、构思制作开始，逻辑思维与形象思维就是互相促进发展的关系。就如世界工艺美术大师威廉·莫里斯所说：设计方法的本质便是形象思维与逻辑思维的结合，是一种智力结构。[①] 它们都是在感性认识的基础上开始的，但发展的趋势却不一致。科学的抽象思维表现为对事物间接的、概括的认识，它用抽象的或逻辑的方式进行概括，并用抽象材料（概念、

---

[①] 朱孝岳. 莫里斯工艺思维初探. 装饰，1993 (2)：11-13.

理论、数字、公式等）进行思维；艺术的形象思维则主要用典型化、具象化的方式进行概括，用形象作为思维的基本工具。两者的根本区别在于：科学的抽象思维，其思维材料是一些抽象的概念和理论，所谓"概念是思维的细胞"，概念和逻辑成为抽象思维的核心。而形象思维则以形象为思维的细胞，用形象来思维。

对于设计师而言，形象思维是最常用的一种思维方式。艺术设计需用形象思维的方式去建构、解构，从而寻找和建立表达的完整形式。事实上，不仅艺术家要运用形象思维，科学家、哲学家、工程师等也都需要运用形象思维解决问题；同样艺术家也要运用逻辑思维的方式进行创作活动。诚如乔治·萨顿所说："理解科学需要艺术，而理解艺术也需要科学"。

感觉是一种最简单的心理现象，但它在受众的心理活动中却起着极其重要的作用。受众凭自己的耳、目、皮肤等各种感觉器官与信息相接触，感受到信息的某种属性，这便是感觉（Sensation）。人们只有通过感觉，才能分辨事物的各个属性，感知它的声音、颜色、软硬、重量、温度、气味、滋味等。

设计是科学思维的抽象性和艺术思维的形象性的有机整合。设计思维中的逻辑思维根据信息资料进行分析、整理、评估、决策，保留在大脑皮层的对外界事物的印象。形象思维是大脑把表象重新进行组织安排，进行加工、整理，创造出的新形象，是设计思维的突破口，是在逻辑的基础上总结合理的感性思维方向，通过形象的艺术思维赋予产品以灵魂①（见图 7-1）。

图 7-1 细胞椅（维纳·阿斯林格）

科学思维与艺术思维之间是一种和谐统一的关系。在设计过程中，没有明确的形象就没有设计，就没有设计的具象表现。另一方面，设计的艺术形象不完全是幻想式的，不完全是自由的。不像纯艺术那样，可以海阔天空，其思维的方式不是散漫无边的，它有一定的制约性，即不自由性。设计思维中的形象思维和逻辑思维两者互为沟通，互为反馈。

正确的设计方法是要懂得如何运用设计思维中的逻辑思维与形象思维去发现问题、思考问题、研究问题、解决问题，成功的设计作品有很多内在要素，诸如结构严谨、造型简洁、视觉中心突出，充分发挥了材料的特征，符合人机工程学、细节处理精到、洁净、安全、可靠等，这些要素是点，设计思维的过程是线，有机地把这些要素连结起来，便是一个成功的设计。

## 7.1.2 设计思维具有创造性特征

设计创意的核心是创造性思维，它贯穿于整个设计活动的始终。"创造"的意义在于突破已有的事物束缚，以独创性、新颖性的崭新观念或形式，体现人类主动地改造客观世界，

---

① 周曙华，熊兴福. 设计思维的两重性. 包装工程，2005（6）：217

开拓新的价值体系和生活方式的有目的的活动。

科学思维与艺术思维都具有创造性特征,艺术家和科学家都需要有强烈的创造欲望,才能取得成功。创造性思维可以被认为是高于形象思维和逻辑思维的人类的高级思维活动,是逻辑思维、形象思维、发散思维、收敛思维、直觉思维等多种思维形式的综合运用,反复辩证发展的过程,创造性思维便形成于这个过程之中。

创造性思维不同于普通思维,它是思维的高级过程,是一种打破常规、开拓创新的思维形式。创造性思维的意义在于突破已有事物的束缚,以独创性、新颖性的崭新观念形成设计构思。没有创造性思维就没有设计,整个设计活动过程就是以创造性思维形成设计构思并最终设计出产品的过程。

"选择"、"突破"、"重新建构"是创造性思维过程中的重要内容。因为在设计的创造性思维形成过程中,通过各种各样的综合思维形式产生的设想和方案是非常丰富的,依据已确立的设计目标对其进行有目的的恰当选择,是取得创造性设计方案所必需的行为过程。[①] 选择的目的在于突破、创新。突破是设计的创造性思维的核心和实质,广泛的思维形式奠定了突破的基础,大量可供选择的设计方案中必然存在着突破性的创新因素,合理组织这些因素构筑起新形式,是创造性思维得以完成的关键所在,因此,选择、突破、重新建构三者关系的统一,便形成了设计的创造性思维的主要因素。

创造性思维是创造力的核心,贯穿整个设计活动的始终。创造性思维是反映自然界的本质属性和内在、外在的有机联系,它具有主动性、目的性、预见性、求异性、发散性、独创性、突变性、批判性、灵活性等思维特征。

## 7.2 设计思维的类型

### 7.2.1 形象思维

在整个设计活动中,形象思维是一直贯穿始终的。我们平日对周围环境的感觉,都是源于以前生活经验的积累。所谓形象思维,是指用具体的、感性的形象进行思维。"形象"指客观事物本身所具有的本质与现象,是内容与形式的统一。形象有自然形象和艺术形象之别,自然形象指自然界中已经存在的物质形象,而艺术形象则是经过人的思维创作加工以后出现的新形象。形象思维是人类的基本思维形式之一,它客观地存在于人的整个思维活动过程之中。

形象思维是用表象来进行分析、综合、抽象与概括。其特点是:以直观的知觉形象、记忆的表象为载体来进行思维加工、变换、组合或表达。形象思维在认识过程中始终伴随着形象而展开,具有联系逻辑思维和创造性思维的作用,是和动作思维与逻辑思维不同的一种相

---

① 钱安明. 艺术设计思维方法研究 [D]. 合肥:合肥工业大学硕士学位论文,2007 (7).

对独立的特殊思维形式。它包括：概括形象思维、图式形象思维、实验形象思维和动作形象思维（见图7-2）。

一般认为，形象思维在文学艺术工作和创造活动中占主导地位，因为艺术品是具有感性形式的物质和精神产品，并不仅仅以感性为其特征。19世纪俄国文艺批评家别林斯基在《艺术的观念》一书中说："艺术是对真理的直感的观察，或者说是寓于形象的思维"。

形象思维是科学发现的基础。科学研究的三部曲——观察、思考、实验，没有一步是离开形象的。不管是科学家的理论思维还是科学实验，都是从形象思维开始的。他首先必须对研究客体进行形象设置，并将各种设置的可能性加以比较和储存，然后在识别和选择中决定取舍。

图7-2 蝴蝶椅（Nanna Ditzel）

形象思维的进程是按照本质化的方向发展获得形象，而艺术思维中形象思维的进程是既按照本质化的方向发展，又按照个性化的方向发展，二者交融形成新的形象，这里的形象思维具有共性和个性的双重性。艺术思维中形象思维的表象动力较为复杂，它不是简单地观察事物和再现事物，而是将所观察到的事物经过选择、思考、整理、重新组合安排，形成新的内容，即具有理性意念的新意象。

### 7.2.2 逻辑思维

任何设计师在动手设计之前都会对设计产品有个概念，这个概念有可能是这种产品的历史、相关信息、功用性能、市场需求等一系列的相关问题，这就需要抽象思维帮助设计师对所要设计的产品做一个分析、比较、抽象和全面的概括，作为设计时的参考，这些都需要设计师有十分卓越的逻辑思维能力。[①]

逻辑思维是以概念、判断、推理等形式进行的思维，又称抽象思维、主观思维。其特点是把直观所得到的东西通过抽象概括形成概念、定理、原理等，使人的认识由感性到理性。逻辑思维是依据逻辑形式进行的思维活动，是人们在感性认识（感觉、知觉和表象）的基础上，运用概念、命题、推理、分析、综合等形式对客观世界做出反应的过程，因此，它是一种理性的思维过程。提起逻辑思维，人们往往认为只是和形象思维相关，实际上，逻辑思维的分析、推论对设计的创意能否获得成功起到关键性的作用。通过逻辑思维中常用的归纳和演绎、分析和综合等方法，艺术设计可以得到理性的指导，从而使创意具有独特的视角。

总之，逻辑思维在设计创新中对发现问题、直接创新、筛选设想、评价成果、推广应用等环节都有积极的作用。

---

① 张莉君. 设计思维在艺术设计实践中的作用. 美术界. 2006（11）：58.

### 7.2.3 发散思维

发散思维是一种跳跃式思维、非逻辑思维,是指人们在进行创造活动或解决问题的思考过程中,围绕一个问题,从已有的信息出发,多角度、多层次去思考、探索,获得众多的解题设想、方案和办法的思维过程。

发散思维亦称求异思维或辐射思维、扩散思维、立体思维、横向思维或多向思维等,是创造性思维的一种主要形式,由美国心理学家吉尔福特提出,它不受现有知识或传统观念的局限,从不同方向多角度、多层次的思维形式。发散思维在提出设想的阶段,有着重要作用。

发散思维过程是一个开放的不断发展的过程,它广泛动用信息库中的信息,产生众多的信息组合和重组,在发散思维过程中,不时会涌出一些念头、奇想、灵感、顿悟,而这些新的观念可能成为新的设计起点和契机,把思维引向新的方向、新的对象和内容。因此,发散思维是多向的、立体的和开放的思维。

求异思维是一种发散思维,即开阔思路,不依常规,寻求变异,从多方面思考问题,探求解决问题的多种可能性。其特点是突破已知范围,进行多样性的思维,是从多方面进行思考,将各方面的知识加以综合运用,并能够举一反三,触类旁通。

### 7.2.4 收敛思维

又称集中思维,求同思维或定向思维。它以某一思考对象为中心,从不同角度、不同方面将思路指向该对象,寻求解决问题的最佳答案的思维形式。在设想或设计的实施阶段,这种思维常占据主导作用。

一切创造性的思维活动都离不开发散和收敛这两种思维,作任何一项设计都是发散和收敛交替进行的过程。在构思阶段,以发散思维为主,而在制作阶段,则以收敛思维为主。只有高度发散、高度集中,二者反复交替进行,才能更好地创作设计。作为辩证精神体现的现代思维方式,把求同思维和求异思维有机地结合起来,在同中求异,在异中求同,从共性和个性的相互统一中把握我们的对象。两者的结合,能够使寻求创造的思维活动在不同的方法中相得益彰、相互增辉。

### 7.2.5 联想思维

很多时候设计的创意都是来自于人们的联想思维。联想思维是将要进行思维的对象和已掌握的知识相联系相类比,根据两个设计物之间的相关性,获得新的创造性构想的一种设计思维形式。联想越多越丰富,获得创造性突破的可能性越大。联想思维有因果联想、相似联想、对比联想、推理联想等诸种表现形式。如鸟能飞翔而人的两手臂却无法代替翅膀实现飞翔的愿望,因为鸟翅的拱弧翼上空气流速快,翼下空气流速慢,翅膀上下压差产生了升力,据此,设计师们产生联想,改进了机翼,并加大运动速度,从而设计出了飞机。设计中很多由联想产生的创意,在很多时候是师法自然的结果。物有其形,是因为在长期的生存进化过

程中，自然赋予了它与其相适应的形。悉尼歌剧院（见图7-3）造型"形若洁白蚌壳，宛如出海风帆"，设计它的灵感来自于掰开的橘瓣。这座世界公认的艺术杰作，用它独特的外形引领我们的想像驰骋飞翔。

### 7.2.6 灵感思维

灵感思维是人们借助于直觉，得到突如其来的领悟或理解的思维形式。它以逻辑思维为基础，以思维系统的开放、不断接受和转化信息为条件。大脑在长期、自觉的逻辑思维积累下，逐渐将逻辑思维的成果转化为潜意识的不自觉的形象思维，并与脑内储存的信息在不知不觉的状态下相互作用、相互联系之中产生灵感。

图7-3 悉尼歌剧院（伍重）

灵感思维就像它的名称一样的抽象、令人难以捉摸。"灵感"一词起源于古希腊，原指神赐的灵气。"灵"者，精神、神灵的意思；"感"者是客体对主体的刺激，或者是主体对客体的感受。灵感是心灵在接受外界刺激之后，通过各种思维方式所产生的某种思维神灵。

灵感，自古就引起了人们的注意。古人认为，灵感就是在人与神的交往中，神依附在人身上，并赐给人以神灵之气。随着科学的发展，人们逐渐从生理学、心理学意义上搞清楚了这些长期困扰我们的问题。灵感就是人们在文学、艺术、科学、技术等活动中，产生的富有创造性的思路或创造性成果，是形象思维扩展到潜意识的产物。它要求人们对某种事态具有持续性高度的注意力，高度的注意力来自对研究对象的高度热忱的积极态度。思维的灵感常驻于潜意识之中，待酝酿成熟，涌现为显意识。

对某一研究的成果或思路的出现，有一个较长的孕育过程。灵感是显意识和潜意识相互作用的产物，显意识和潜意识是人脑对客观世界反映的不同层次。显意识是由人体直接地接受各部位的信息并驱使肢体"有所表现"的意识。灵感是人类创造活动中一种复杂的现象，它来源于知识和经验的沉积，启动于意外客观信息的激发，得益于智慧的闪光。灵感的表现是突发的、跳跃式的，就是那种"众里寻他千百度，蓦然回首，那人却在灯火阑珊处"、"用笔不灵看燕舞，行文无序尝花开"的情境。灵感是显意识和潜意识通融交互的结晶，灵感思维具有跃迁性、超然性、突发性、随机性、模糊性和独创性等特点。[①]

灵感是思维中奇特的突变和跃迁，是思维过程中最难得、最宝贵的一种思维形式。因而灵感思维也叫顿悟思维，指人在思维活动中，未经渐进的、精细的逻辑推理，在思考问题的过程中思路突然打通，问题迎刃而解，是人的思维最活跃，情绪最激奋的一种状态。

在现代设计领域，灵感思维往往被认为是人们思维定向、艺术修养、思维水平、气质性格以及生活阅历等各种综合因素的产物，是一种高级的思维方式，是人类设计活动中的一种

---

① 钱安明. 艺术设计思维方法研究［D］. 合肥工业大学硕士学位论文. 2007（7）

复杂的思维现象，是发明的开端、发现的向导、创造的契机。

### 7.2.7 直觉思维

直觉思维是思维主体在向未知领域探索中，直觉地观察和领悟事物的本质和规律的非逻辑思维方法。我们可以从两方面理解直觉：一方面，直觉是"智慧视力"，是"思维的洞察力"；另一方面，直觉是"思维的感觉"，人们通过它能直接领悟到思维对象的本质和规律。

直觉思维与逻辑思维不同点在于：逻辑思维具有自觉性、过程性、必然性、间接性和有序性；而直觉思维具有自发性、瞬时性、随机性和自主性。直觉思维可以创造性地发现新问题、提出新概念、新思想、新理论，是创造性思维的主要形式。

随着人们对产品形象要求的提高，人们对产品的直觉思维开始趋于全方位的要求。除了视觉以外，触觉、听觉、甚至嗅觉方面的感受也得到了越来越多的重视，人们对材料的质地、肌理、色彩、产品中的声音效果和噪声隔绝，以及产品对环境的影响等方面有了更高的要求。因此，直觉思维在对人们视觉、触觉、听觉、嗅觉的形成感知方面起到更加重要的作用。

## 7.3 设计思维的方法

### 7.3.1 脑力激荡法

脑力激荡法是创造学中的一种重要方法学。其形式是由一组人员针对某一特定问题各抒己见、互相启发、自由讨论，从多角度寻求解决问题的方法。脑力激荡是靠有组织的、集体的方法来达成，使参加者的思想相互激发并产生连锁反应，以引导出创造性思维。该方法为美国 BBDO 公司副经理 A·F·奥斯本博士首创，最早见于他的《应用想像》一书中。

脑力激荡法（Brain storming）简称 BS 法，又称头脑风暴法、脑轰法、激智法、头暴法、智暴法、畅谈会议法等。

脑力激荡法先有一组人员，运用各人的脑力，作创造性思考，以促使意念的产生，达到寻求对某一问题的解决。头脑风暴法提倡大家随意发表意见，尽情畅谈，使这些意见自然地发生相互作用，在头脑中产生创造力的风暴，以此来创造出更多、更好的方案，这是一种典型的头脑风暴创造方法。

著名的 IDEO 设计公司（见图 7-4）是采用脑力激荡法进行创造设计的典范。从 1991 年 IDEO 在加利福尼亚州的小城帕罗阿托诞生的那天起，它已经为苹果、三星、宝马、微软、保洁乃至时尚之王 Prada 等公司，设计了很多传奇性产品。

图 7-4 无印良品播放器
（IDEO 设计公司）

IDEO 主要的设计方式在于将一个产品构想实体化，并使此产品符合实用性与人性需求，其设计的宗旨是以消费者为中心的设计方式，这种理念最强调的是创新。在 IDEO，除了工业设计师和机构工程师，还有多位精通社会学、人类学、心理学、建筑学、语言学的专家。IDEO 经理提姆·布朗解释："如果能够从不同角度来看事情，可以得到更棒的创意。"开始一项设计前，往往会由认知心理学家、人类学家和社会学家等专家所主导，与企业客户合作，共同了解消费者体验，其技巧包括追踪使用者、用相机写日志、说出自己的故事等，之后分析观察顾客所得到的数据，并搜集灵感和创意。

IDEO 不仅善于观察发现问题，更是以脑力激荡解决问题。IDEO 拥有专门的"动脑会议室"，这里是 IDEO 内最大、最舒适的空间。会议桌旁还有公司提供的免费食物、饮料和玩具，让开会开累的人，可以用来放松心情，激发更多创意。每当一场脑力激荡会议开始时，三面白板墙在几个小时内，就会被大家一边讨论一边画下来的设计草图贴满。当所有人把画出来的草图放在白板上后，大家就用便利贴当选票，得到最多便利贴的创意就能胜出。而这些被选出来的创意，马上就会从纸上的草图化为实体模型。"脑力激荡"已经成为 IDEO 设计公司创意流程中最重要的环节之一。

### 7.3.2 六 W 设问法

六 W 设问法因这些疑问词中均含有英文字母"W"，故而简称为六 W 设问法。即①为什么（WHY）——即产品的设计目的。②是什么（WHAT）——即产品的功能配置。用来分析产品基本功能和辅助功能的相互关系如何？消费者的实际需要是什么？③什么人用（WHO）——即产品的购买者、使用者、决策者、影响者。用来了解消费对象的习惯、兴趣、爱好、年龄特征、生理特征、文化背景、经济收入状况究竟怎样？④什么时间（WHEN）——产品推介的时机及消费者使用的时间。企业根据产品消费的时间，合理安排生产，把握好产品的营销策略等。⑤什么地方使用（WHERE）——产品使用的条件和环境。即针对什么样的地点和场所开发产品，有哪些受限和有利的环境条件？⑥如何用（HOW）——行为。即如何考虑消费者的使用方便，怎样通过设计语言提示操作使用等。[①]

六 W 设问法列举出构成一件事情的所有基本要素，从而对构成问题的主要方面进行分析。这些方法常被用来对概念方案、产品设计的可行性进行分析，设问法比较适用于目标定位阶段的构想。

### 7.3.3 系统设计法

系统设计思维方法核心是把设计对象以及有关的设计问题：如设计程序和管理、设计信息资料的分类整理、设计目标的拟订、人—机—环境系统的功能分配与动作协调规划等视为系统，然后用系统论和系统分析方法加以处理和解决。所谓系统的方法，即从系统出发，综合

---

① 陈望衡. 艺术设计美学. 武汉：武汉大学出版社，2000：209.

地、整体地解决各因素中的相互作用、相互制约的关系,以达到最佳处理问题的一种方法。

系统论的设计步骤可以分为多个阶段。

1. 计划阶段

通常在进行设计工作之前,企业的决策者对本企业近期或远期的投资、制造和销售目标做出计划。在此基础上设计师为设计开发的产品定出具体计划,在这个阶段,首先要对设计内部的资料进行分析、制订设计开发的方针;明确设计是为哪一层次的消费者服务,而消费者又是在哪种场合下使用等一系列问题。另外,还要与生产部门、管理部门、销售部门取得联系,由此所产生的设计计划报告书对整个设计过程的每一个阶段具有指导作用,此阶段是设计活动的基础阶段。

2. 发想阶段

计划制订好后便可进入发想阶段了。所谓发想是指利用一定的思考技术发掘解决问题的方案。具体的操作是:首先让设计师们把头脑中的各种想法都表达出来,而不要急于评价。在发想阶段常常召开讨论会,让各个方向的专家学者及普通消费者共同参加,畅所欲言,尽量多地收集各种方案。其次对各种方案进行检查,将所提出的方案与设计计划书的开发方针进行对照,考虑对方案进行修改,并画出较完整的预想图。最后对筛选后的方案进行评价、选择最优化方案送交技术部门、生产部门再次进行修改。

3. 提出阶段

提出阶段是十分具体的设计操作阶段,在这一阶段,设计师利用效果图、模型、图表、文字等各种表现手段表达自己的设计思想,并向企业决策层或设计委托人进行传达。设计师对人机工程学原理的运用、对材料的选择及对设计美学原则的运用,都将体现在最后形成的方案中。在充分考虑了设计方案的可能性、市场竞争力、成本等各方面因素的基础上,可以决定进行小批量试产。

4. 实施阶段

在决定最终设计方案后,便进入了实施阶段。这个阶段的重要任务是传达设计方案。如告诉生产部门产品的具体尺度和装配要求,对所用的材料进行说明,让生产部门对照制作模型进行小批量生产实验。根据实验结果对原先的设计再作一些修正和补充,并再一次提交企业决策层或设计委托人审定。在充分解决了各种问题的基础上,可以考虑正式投入生产。

## 7.4 设计心理活动

设计是为了生产和生活中的实际需要而进行的一种有计划、有目的的造型活动。不同领域和不同时代的设计,会因为需要的不同或技术的限制而表现出不同的风格和样式。从心理学的意义上说,设计是一种有计划、有目的的造型过程,不只是一个技术过程,同时也是一个心理过程。设计师的构思和创作,以及设计的接受者对设计的感受和评价,都包含一系列的心理要素和心理要求。从这个意义上说:"设计不过是不断变化着的某种心理的形象表现。"

李乐山教授在他的《工业设计心理学》一书中指出："工业设计应该调查人们在使用各种物品时的审美心理和审美需要，从心理学角度研究这些问题，建立设计美学；从人们日常的知觉感受、认知感受、情绪感受出发，分析各种审美需要。"[1]

赵江洪教授在他的《设计心理学》一书中指出："设计心理学属于应用心理学的理论、方法和研究成果，解决设计艺术领域与人的'行为'和'意识'有关的设计研究问题。"[2]

李彬彬教授认为："设计心理学是工业设计与消费心理学交叉的一门边缘学科，是应用心理学的分支，它是研究设计与消费心理匹配的专题。设计心理学是专门研究在工业设计活动中，如何把握消费心理，遵循消费行为规律，设计适销对路的产品，最终提升消费者满意度的一门学科。"[3]

认知心理学是 20 世纪 50 年代中期在西方兴起的一种心理学思潮，70 年代成为西方心理学重要的研究方向，认知心理学是以信息为核心的心理学，认知心理学的研究范围主要包括感觉、知觉、注意、表象、记忆、思维和言语等心理过程或认知过程。

感觉就是人通过感官和大脑，对直接作用于我们感觉器官的事物个别属性的反映。感觉在审美活动中扮演着重要角色，感觉是指客观事物的个别特性在人脑中引起的反应，因为审美感受必需经过感觉才能获取，美国当代美学家帕克说过："感觉是我们进入审美经验的门户；而且它又是整个结构所依靠的基础。"[4]

人生活在世界上，每天都要与周围环境发生感性的和直接的关系，如观看、倾听、品尝和触摸事物，感觉，构成了人们进行理解、想像和情感活动的基础。比如苹果作用于我们的感官时，通过视觉我们可以感受到它的颜色，通过味觉可以感受它的味道，感觉是最简单的心理过程，是形成各种复杂心理过程的基础。

我们每个人通过眼睛、耳朵、鼻子、皮肤体验、感知、认识周围的世界，这种对感性的体验，近年来也越来越多地出现在艺术设计中。设计师通过视觉、听觉、触觉、嗅觉、味觉的感官刺激在人的大脑中进行感觉的再现，这种再现就是我们脑海中形成的"印象"。

人类一切活动就开始于感觉，审美是一种感性的活动。感性首先是感觉，离开眼睛的感觉，就没有视觉的美；离开听觉的感受，就没有听觉的美。

## 7.4.1 感觉、知觉、直觉与设计

一般情况下，心理过程可划分为认识过程、情绪过程和意志过程。其中，认知活动是最基本的心理过程，包括感觉、知觉、记忆、思维、想像等，是情感活动和意志活动的基础。而在认知活动中，感觉和知觉构成了整个认知活动的基础。感觉是人脑直接作用于感官的外

---

[1] 李乐山. 工业设计心理学. 北京：高等教育出版社 2004：26.
[2] 赵江洪. 设计心理学. 北京：北京理工大学出版社，2004：1.
[3] 李彬彬. 设计心理学. 北京：中国轻工业出版社，2001：1.
[4] 帕克. 美学原理. 北京：商务印书馆，1965：50.

界事物的个别属性的反应。内部感觉：如肌肉运动感觉、平衡感觉等，外部感觉：如视觉、听觉、味觉和触觉等。

感觉是人的认知活动的基础，它使人对周围环境产生现实体验，各种复杂的心理现象如知觉、想像、思维等都是在感觉经验的基础上产生的。同样，感觉也是审美感受中不可缺少的一种基本心理要素，它可以引发人的某些生理快感。①

知觉是在感觉的基础上形成的，知觉是人脑对直接作用于感觉器官的客观事物的整体反应。知觉有两方面的特点：一是知觉建立于感觉的基础上，而又不同于各种感觉的总和；二是知觉具有整体性。知觉的主要特点在于它不是反映事物的个别属性，而是把感觉的材料联合为完整的形象，趋向完整性，这是知觉最突出的特征。知觉不仅依赖于刺激物的物理特性，而且依赖于人本身的特点，如知觉经验、人格、情绪状态、态度等。

直觉是形象与意义的有机统一，是审美器官（眼、耳）的成熟与完善，并表现出高度的灵敏性，即马克思所说的：对于没有欣赏美的眼睛来说，最美的绘画是没有意义的，对于没有欣赏音乐的耳朵来说，最美的音乐也是毫无意义的。

人类已经进入了一个感性设计的时代，设计师要比一般人具有更敏感的观察力，才能把用心体验得来的生活点滴化成创意的源泉。在设计过程中融入感性的因素，使产品同人的各种感官和心理需求相协调，使人的视、听、味、触、嗅等感觉进入宜人的"舒适区"，从而让人在劳动、生活中所发生的各种生理心理过程处于最佳状态。比如：产品愉悦人的感官，适应人的感性特质等。

设计产品存在于真实的三维空间中，它构成了人与环境的现实关系，它把人带入生活领域和体验空间。W·施奈德（W. Schmeider）在《感觉与非感觉》一书中指出：在人与环境的关系中，存在不同类型的感觉。可以区分出三种空间感觉类型：第一类是行为空间的感觉，包括触觉、生命感觉、运动感觉和平衡感觉，这些感觉与人的意志相关联，直接影响人的行为意向在活动过程中实现；第二类是愉悦空间的感觉，包括嗅觉、味觉、视觉和温度觉，它们与人的情感相关联，直接影响到人的愉悦性体验；第三类是认知空间的感觉，包括对比例或色调的感觉、完形感觉、象征感觉和认同感，它们与人的认知活动相关联，直接影响人们对事物意义的体验。

艺术设计本身对于形式美的追求，要求设计师在感觉方面具有特别精细敏锐的感受力和鉴别力。艺术设计师必须具备精细敏锐的感觉能力，特别是当设计任务明确后，知觉的选择是十分强烈而敏感的，知觉的选择性使艺术设计师所积累起来的生活经验，能够在他的创造活动中发挥作用。

### 7.4.2 情绪、情感与设计

《心理学大辞典》对情感的解释为："情感是人对客观事物是否满足自己的需要而产生的

---

① 徐恒醇. 设计美学. 北京：清华大学出版社. 2006：18.

态度体验"。情感是指人对周围和自身以及对自己行为的态度，它是人对客观事物的一种特殊反映形式，是主体对外界刺激给予肯定或否定的心理反应，也是对客观事物是否符合自己需求的态度和体验，是人们心理活动的重要内容。一个设计是否能引起人们的注意，其中情感因素是至关重要的。

美国心理学家诺曼在《情感化设计》中，将设计明确划分为三个层次：即本能层、行为层和反思层。三种层次对应产品设计的不同特点。本能层对应的是产品的外观；行为层对应的是产品的使用效率；反思层对应的是自我形象，个人满意和记忆。

设计中感性因素与理性因素分担不同的作用。感性所传达的是产品的表层情感和设计师的个性，主要是起到打动受众，引起受众心理愉悦情感反应的作用。产品设计的理性一般指的是产品的科学性、技术性和逻辑性，具体涉及产品的功能、结构、人机等。产品的感性一般指的是产品的艺术性、情感性、心理性和人文性，具体表现在产品的形态、色彩和材质等方面。产品的理性主要从人机的角度或语义的角度传达给受众，主要是使受众更好、更容易或更方便的操作产品和识别产品。

产品的形式层面与产品的使用层面都包括功能与情感两个方面，即形式的功能与形式的情感，使用的功能与使用的情感。形式当然也包括情感，如造型情感，材质情感，色彩情感，装饰情感。因此，设计者必须从视觉、触觉、味觉、听觉和嗅觉等方面进行细致的分析，突出产品的感官特征，使其容易被感知，创造良好的情感体验。

产品设计的情感价值体现在后现代主义的设计中。后现代主义设计竭力将诗意、情感之类的非物质因素物化在产品中，其主要的表现手段是产品的形式构成和产品的使用层面。只有功能与情感兼备，设计才能走得更远，设计才会给人们提供全面的文化价值。

设计师在产品中表现自己的情感，就像艺术家通过作品抒发自身的情绪一样。从这个角度来说，设计的过程也可以称之为艺术表现的过程。现代艺术哲学认为，艺术家内心有某种感情或情绪，于是便通过画布、色彩、书面文字、砖石和灰泥等创造出艺术品，以便把它们释放或宣泄出来。设计师也是将自己的情绪通过各种形态、色彩等造型语言表现在产品中，产品不仅仅是真实的呈现物，而是包含着深刻的思想和情感的载体。但需要强调的是，只有产品的外观和功能同它们唤起的感情结合在一起时，产品才具有审美价值（见图7-5）。

苹果电脑设计的成功，在于设计者强调人的情感需求。苹果电脑设计利用鲜明活泼、富有生机的外形和色彩，打破了传统电脑样式的冷漠外观和单一灰色的印象，使使用者变得充满情趣，给人以全新的实用体验和审美享受，苹果iMac个人电脑上市后，给人们带来了全新的概念，使苹果电脑在市场上取得良好的业绩，这是产品引发积极情感的成功案例（见图7-6）。

图7-5 水壶（格雷夫斯）

图 7-6　苹果 iMac 电脑

# 第 8 章

# 艺术设计美学

## 8.1 设计与美学

### 8.1.1 美学的定义及思想

美学，是研究有关审美活动规律的学科，是研究美的本质和审美等问题。美学是抽象的，甚至是感性的，美学是研究一切审美现象和审美活动的一门边缘性的人文学科。美学，最早出现在被称为"美学之父"的德国哲学家鲍姆嘉通的著作里。1735 年，鲍姆嘉通的博士论文《关于诗的哲学默想录》出版，第一次提到"美学"这个词。1750 年，鲍姆嘉通根据讲义出版了他的著作《埃斯特惕克》（又译为《美学》）。[①] 鲍姆嘉通认为美学是"研究感性知识的科学"，"美学是以美的方式去思维的艺术，是美的艺术理论"。此后，德国古典哲学家康德、黑格尔，在各自著作中不但沿用了鲍姆嘉通所创造的"美学"这一术语。康德在鲍姆嘉通之后，进一步将美学作为独立领域深入探讨。康德秉承了鲍姆嘉通的观点，他的三大批判建构了自己的哲学体系，其中《判断力批判》考察情感及其活动，《纯粹理性批判》研究人的认识结构，《实践理性批判》研究意志及道德，并辨析了"美"与"崇高"问题。德国哲学家黑格尔在美学著作《美学》中说："美学的对象就是广大的美的领域，说得更精确一点，就是美的艺术"，[②] "埃斯特惕克的比较精确的意义是研究感觉和情感的科学。"[③]

古希腊亚里士多德认为美学就是艺术哲学，他的《诗学》早就开启了以艺术作为美学研究对象的先河，认为美学就是研究审美经验或审美心理。马克思在《1844 年经济学哲学手稿》中将美与人类劳动联系起来，对我们理解美的根源有重要的启示。首先，在美学成为独

---

[①] 马奇. 西方美学史资料选编：上卷. 上海：上海人民出版社，1987：690.
[②] 黑格尔. 美学. 北京：商务印书馆，1979：3.
[③] 马奇. 西方美学史资料选编：上卷. 上海：上海人民出版社，1987：695.

立学科之前，许多重要的美学问题都在艺术理论中阐发的；艺术品集中体现着艺术家对美的思考；一切真正有价值的艺术品都应该是美的。

周宪在《美学是什么》著作中说："美学，是哲学的一个分支，它关注的是美和趣味的理解，以及对艺术、文学和风格的鉴赏。美学力图分析讨论这些问题时所使用的概念和论点，考察心灵的审美状态，评价作为审美陈述的那些对象。"① 李泽厚在他《华夏美学》中指出："在中国，美作为一个形容词具有很广泛的用途，一方面它与身体感官的欲望结合在一起，另一方面又与道德伦理结合在一起"。许慎的《说文解字》中说："美，甘也；从羊从大，美与善同义。"这段话有两个意思：一是"羊大为美"，将美与肉体欲望（食欲、嗅觉、味觉）联系起来；二是"美与善同义"，将美与日用经济、道德伦理联系起来。②

美学最基本问题是研究美的本质问题，对这一问题的解答，美学史上历来有不同答案。在中国，老、庄讨论美与无、道的关系，孟子大谈"充实之谓美"，孔子辨析美与大，都是个人审美思想的表述。在西方，毕达哥拉斯认为"美在和谐"，柏拉图提出"美本身"，赫拉克利特认为"美在对立和谐"，德谟克利特认为"美在对称、合度"，苏格拉底认为美在"精神方面的特质"，而亚里士多德将美表述为"一个美的事物"③ 这都是主体审美思想的体现。

1. 西方美学观对美的本质的探讨④

（1）古希腊毕达哥拉斯学派的美学观

毕达哥拉斯学派认为万物的基本元素是数，美来自数的比例上的完美与和谐。毕达哥拉斯形成的这一个学派，在美学上其观点认为美是比例与和谐。他们认为："没有一门艺术的产生不与比例有关，而比例正存在于数之中，所以一切艺术都产生于数"，"身体美确实在于各部分之间的比例对称"，"艺术作品的成功要靠许多数的关系。"⑤

（2）亚里士多德的美学观

亚里士多德认为美的主要形式是"秩序、匀称与明确"，并将美看作是一种善。他倾向于从事物的客观属性探求美的本质，认为"美要依靠体积与安排"。⑥

（3）柏拉图的美学观

柏拉图是西方美学史上"理念"说的重要代表，他是对美的本质最早进行思考的哲学家，他所写的《大希庇阿斯》一文被认为是美学史最早提出美的本质问题的文献。柏拉图认为美的本质就是"理念"，事物之所以美就在于它分享了"理念"。

2. 西方近代美学观

（1）笛卡儿

---

① 周宪. 美学是什么. 北京：北京大学出版社，2002：14.
② 李泽厚. 华夏美学. 天津：天津社会科学院出版社，2002：16.
③ 亚里士多德. 诗学. 北京：人民文学出版社，1962：25.
④ 张黔. 设计艺术美学. 北京：清华大学出版社，2007：33-40.
⑤ 朱光潜. 朱光潜全集：6卷. 合肥：安徽教育出版社，1990：388.
⑥ 亚里士多德. 诗学. 北京：商务印书馆，1980：39-41.

笛卡儿提出的"我思想，所以我存在"的观点[①]，在美学上有重要的方法论意义，被认为是近代理性美学的开端。

（2）博克

英国美学家博克认为："美是指物体中能引起爱或类似情感的某一性质或某些性质，如小、光滑、各部分渐出变化、不露棱角、颜色鲜明而不强烈等。"这些都是对审美经验的一些比较简单的总结。[②]

（3）休谟

休谟在美的本质问题上认为：美是对象在人心中产生的效果。他反对美是事物属性的看法，否认美的客观性。他认为："美并不是事物本身的一种性质。它只存在于观赏者的心里，每一个心见出一种不同的美。"[③]"人心的特殊构造使他可感受这种情感，这种情感必然依存于人心的特殊构造，这种人心的特殊构造才使这些特殊形式依这种方式起作用，造成心与它的对象之间的一种同情或协调。"[④]

（4）康德

康德在美的本质问题上，提出了4个相互联系的命题，即著名的"四契机说"，康德在其《判断力批判》中实现了美学史上的哥白尼式的革命。

（5）狄德罗

狄德罗的"关系说"为美学史探讨美的本质在主观、客观之外找到了一条新路。狄德罗提出了著名的"美是关系"学说，狄德罗认为："只有在我心中唤起某种关系概念的对象，才是美的"，"一切能在我们心里引起对关系的知觉的，就是美的"，"美不在于狭隘的实际用途，面对审美对象时，我们常赞美形式而并不注意到用途。"[⑤]

（6）席勒

席勒在美的本质上发展并完善了"游戏说"。"游戏说"认为，审美就是游戏，是非功利心态下展开的一个非现实的想像世界。席勒说："游戏本能的对象，概括言之，可以称为生活的形象；这个概念用以表示现象的一切审美因素。"[⑥]

（7）黑格尔

黑格尔说美是能引出自我意识的对象。他在其《美学》中提出："美就是理念的感性显现"[⑦]，这在美学史上产生了巨大的影响。

（8）叔本华

---

[①] 笛卡儿. 谈方法. 北京：商务印书馆，1981.
[②] 博克. 论崇高与美. 北京：商务印书馆，1980：118.
[③] 休谟. 论审美趣味的标准. 北京：商务印书馆，1980：108.
[④] 休谟. 怀疑派. 北京：商务印书馆，1980：109.
[⑤] 狄德罗. 美之根源及性质的哲学的研究：文艺理论译丛，1958（1）：15-18.
[⑥] 席勒. 审美教育书简. 缪灵珠美学译文集2卷. 北京：中国人民大学出版社，1987：175.
[⑦] 黑格尔. 美学. 合肥：安徽教育出版社，1991：137.

叔本华认为美是一种"理式"，叔本华美的"理式"论显然受到康德的影响，强调世界是我的表象，美与欲望无关，而意志则是世界的核心和本质，也是人的本质。叔本华在《意志及表象之世界》中提出：美是我们静观的对象。"我们在静观它时，不再觉得自己是个别的人，而是纯粹的无意志的认识主体"。①

(9) 车尔尼雪夫斯基

车尔尼雪夫斯基提出了"美是生活"这一思想。他所说的美不是一种客观属性，其实是一种价值，而他所说的生活，实质却是审美主体对生活的理解与期待，是一种主观性的东西。车尔尼雪夫斯基在《生活与美学》中说："任何事物，我们在那里面看得见依照我们的理解应当如此的生活，那就是美的；任何东西，凡是显示出生活或使我们想起生活的，那就是美的。"②

### 3. 西方近现代美学观

(1) 布洛

布洛提出了著名的"美是距离"学说。距离说认为：审美以"心理距离"的形成为基础，强调审美的非功利性态度。

(2) 克罗齐

克罗齐是当代西方表现论美学的代表，克罗齐认为：美就是"直觉"，美是情感的表现，美是情感与形象的统一。克罗齐是一个著名的直觉论者，在他看来，直觉和表现艺术是统一的，直觉就是表现、表现就是艺术，所以他非常注重直觉。后来的哲学家柏格森也主张直觉主义的艺术观，他认为"艺术不过是对于实在的更为直接的观看罢了"。③

(3) 里普斯

里普斯提出了美的"移情说"。这种观点认为：美感的根源不在对象而在主观情感。审美快感的特征在于对象受到主体的生命灌注，而产生的自我欣赏。

(4) 克莱夫·贝尔

20世纪英国美学家克莱夫·贝尔提出了"有意味的形式说"的美学观，贝尔认为：艺术的本质在于"有意味的形式"。"意味"是指一种极为特殊的、不可名状的审美情感，是艺术品内的各个部分和质素构成的一种纯粹的关系，即所谓"纯形式"。艺术家在创作时，能激起有艺术观赏者的审美情感，美的结构即是"有意味的形式"。

(5) 苏珊·朗格

当代美国符号论美学家苏珊·朗格认为："艺术是人类情感符号的创造"。苏珊·朗格认为：艺术家所创造的艺术符号是一种非逻辑非抽象的审美符号，具有表现情感的功能。符号展示了人的经验的、情感的、内心生活的动态过程，即人的"生命形式"。

---

① 叔本华. 意志及表象之世界. 北京：商务印书馆，1980：225.
② 车尔尼雪夫斯基. 生活与美学. 北京：商务印书馆，1980：242.
③ 柏格森. 西方文论选：下册. 上海：上海译文出版社，1979：279.

设计美学是在现代设计理论和应用的基础上，结合美学与艺术研究的传统理论而发展起来的一门新兴学科，属于应用美学的范畴，它在美学的研究基础上，具体地探讨设计领域的审美规律，并以审美规律为设计中的应用为目标，旨在为设计活动提供相关的美学理论支持。作为美学的一个分支，设计艺术美学涉及设计艺术之美的基本定义，以及研究设计艺术之美的形式要素及形式规则和类型。

　　艺术设计美学认为产品的形态美是由材料层、形式层和意蕴层3个层次构成的。①材料层是设计品的物质基础，可以说材料的物理属性制约着产品形态的功能及审美属性。设计品的特殊性也决定了材料对于形态美的表现力。②形式层是针对意蕴层而言的，专指形态的外部呈现形式，也就是我们的视觉和触觉接触到的物象。形式有自己的独立性和审美价值，它更多地服从于产品的效用功能。③意蕴层深藏于形态内部，是整个形态的核心层。它包含"有意味的形式"，它是在长期的社会文化发展进程中积淀的。[①]

　　设计美学不断吸收心理学、社会学、人类文化学等研究成果，在对形态审美要素的理性分析和研究过程中，通过运用美学、心理学、艺术视知觉等相关理论，分析形态元素、形态感觉、具象与抽象形态创造原理，探索和把握设计艺术形态的审美规律与原则。

　　设计美学不是简单地将设计和美学相加，它是将设计和美学融会贯通，从美学的角度看待设计，把美学的精髓寓于设计当中，可见美学特征在设计中有着十分重要的地位，其研究对象是设计美感的来源和本质，并对设计中各种审美经验进行分析，对美感标准的相对性问题进行解释。

　　设计本身具有三种属性：功利、审美、伦理。[②] 设计和美结合得十分紧密，如在原始的石器时代，人们打制一把石斧，为了功能上的要求和使用上的方便，必须把其表面打磨得十分平滑，使其面与面之间形成整齐的棱线，这才有了石斧的美的形态；到了大机器时代，人们通过对流体力学的研究，发现在空气或水中高速运动的物体，流线型所受的阻力最小，因此在飞机、汽车、轮船、火箭等产品设计中采用流线型的造型形态，才有了流线型的形态美。

　　审美观念对设计有着重要的影响，是人们在一定社会历史条件下，在长期的审美实践中形成的具有理性特征的美感判断标准，是人类精神活动特有的产物，因此，无论是艺术家的艺术作品，还是设计师的设计作品，都必然受到审美观念的直接影响，产品设计师也需要从艺术审美中汲取大量的创作营养。

　　审美观念对于设计的形态有着重要影响，由于设计活动的最终目的是为人服务，因此产品设计师就必须考虑到人的全面需求，产品设计必然满足人的精神需要，迎合消费者的审美需求，与此同时，产品形态设计需要审美观念的指导。

　　设计艺术对审美有其特殊的要求和标准，设计从生活中来，又服务于生活，是生活的一

---

① 陈望衡. 艺术设计美学. 武汉：武汉大学出版社. 2001：246-247.
② 李砚祖. 从功利到伦理：设计艺术的境界与哲学之道. 文艺研究，2005（10）：101.

种体现。设计又与科学技术相关联,所以设计的美学特征又包括科学美、技术美。设计师在进行设计的时候,自觉或不自觉地渗透着主体的审美观念、审美理想,以及艺术修养、艺术气质等因素,也就是说设计美离不开艺术美。

艺术美是艺术品特有的属性,以产品设计为例,产品形态是产品功能与信息的基本载体,设计师运用设计美学原理与法则进行产品的形态设计,并在产品中注入自己对形态美的理解,创造出具有和谐美的产品形态,给人们带来美的享受。

设计师设计出来的产品,表达了设计师个人对事物的看法和个性特征,也唤起人们的审美情感与感受,并与之形成强烈的情感共鸣。以意大利的设计为例,意大利设计师结合自身的浪漫情怀,设计出大量有艺术美的作品。

设计美学研究的对象,具体包括以下内容。

① 设计的美学价值。它包括设计物所创造的社会价值、文化价值、经济价值、审美价值等。

② 设计美学要素的形式美构成法则,如结构美、色彩美、材料美、质地美等。它包括:对称与均衡、比例与尺度、变化与统一、对比与协调、节奏与韵律等法则。

③ 设计美学要素。它包括设计物的内在结构等美学要素以及要素与设计物之间的关系,还包括对使用者的生理及心里产生的影响。

设计之美包括自身的形式美和形而上之美。设计师运用点、线、面、体、空间、肌理等形态要素,加上形式、节奏、韵律、对比、调和、变化、统一等构成要素,再结合产品的特定材质、光泽、色彩与肌理,表现出设计产品的独特魅力。古罗马建筑家维特鲁威在《建筑十书》中论述了造物活动中艺术性和功用的关系,他提出建筑的基本原则是坚固耐久、便利适用、美观悦目三位一体。他理解的美有两种含义:一种是通过比例和对称,使眼睛感到愉悦。另一种是通过适用和合目的,使人快乐。①

设计的产物,从家具(见图 8-1)到产品,从建筑到城市规划,都应该拥有文化、精神、审美价值。前苏联美学家莫伊谢依·萨莫伊洛维奇·卡冈在其《艺术形态学》中阐述了设计的审美作用,他写到"艺术设计使人在周围创造了一个封闭的实用与审美环境,它起源于人体本身的装饰,然后为他的躯体设计了各种有意义的外壳(服饰),以及同它结合在一起的各种装饰;继而使人在自己日常生活活动中所利用的所有物品都具有审美价值,从生产工具开始到其生活、劳动、交往的空间环境为止。"② 这里讲的"所有物品"包括设计创造的环境和环境中的设计产品,他们都有一定的审美价值。现代设计应着重于

图 8-1 椅子设计
(皮耶罗·保林)

---

① 凌继尧. 艺术设计十五讲. 北京:北京大学出版社,2006:10.
② 刘先觉. 现代建筑理论:建筑结合人文科学自然科学与技术科学的新成就. 北京:中国建筑工业出版社,1999:537.

探讨设计的审美标准和规律，结合现代设计艺术的实践性特点，并遵循现代设计美学的指导思想，为现代设计开阔新的前景。

## 8.1.2 设计的美学特征

马克思说过："人是按照美的规律来建造。"这种美的规律的实质便是人在实践过程中表现出的合规律与合目的性的统一。人类在长期的认识和改造自然的过程中，实现着外在自然的人化过程，创造着客观美，同时也实现着内在自然的人化，形成了自身的审美感官、心理结构及审美能力。因此，人类对于美的创造和追求，是从创造"物"的开始存在的，而设计艺术的美学特征也正体现在对物的创造过程之中。人从无目的的选择到有目的选择，由简单到复杂，由不规律到规律，由粗陋到精细，这一演变过程，体现了人类根据自我意识有目的地从事设计活动的发展历程。

德国古典美学家、哲学家黑格尔认为"美就是理念的感性显现"，他把艺术的本质归结为"理念"或"绝对精神"。哲学家康德认为艺术的本质是"自我意识"的表现，是"生命本体的冲动"。亚里士多德认为，艺术是"照事物应当有的样子去模仿"。

设计作品的形态美不仅能创造一定的审美价值，还能够帮助企业赢得市场，获取经济效益，拓展并创造企业的文化，除此以外，设计还具有一定的审美教育作用、因为设计服务的对象是人，因此在设计物中也必然被赋予一定的情感元素在里面，而设计中给予人的情感关怀正是审美教育的集中显现。

正如张道一先生所说："审美的作用，是艺术最重要的功能，艺术作品能够影响人、感染人，是靠它自身美的魅力，而不是靠政令和说教。艺术所发挥的娱乐作用、教育作用、认识作用，也都是在审美的过程中完成的。所以说，艺术功能的发挥，不论有哪些方面，与审美的关系不是简单的并列，而是融会在一起"。①

设计的审美教育可以通过设计来培养积极的人生态度，给予人们正确的消费导向，引导人们获得健康和谐的生活方式，审美教育是通过自然界、社会生活、物质产品与精神产品中一切美的形式，对人们以耳濡目染、潜移默化的教育，以达到美化人们心灵、行为、语言、体态，提高人们道德和智慧的目的。如在设计中运用一些环保的无害化的材料，这就与人类保护生态的审美情感相适应，从而教育人们爱护大自然，同时，也在这种良性循环中促进人与人之间的互相关爱与和谐融洽。

我们看待设计艺术的美学特征，应用宏观的、全面的态度和分析方法，把合目的性体现的功能美，装饰艺术传达的形式美，以及多种社会因素、经济因素结合起来，在创造设计对象的过程中，追求物质的实用功能与精神的审美功能高度统一。

设计美的特点就是兼具物质性与精神性。设计美不同于艺术美，它是真实的物质形态美。有人说艺术美是精神的美，设计美是物质形态的美。设计之美通常表现在结构、材料、

---

① 张道一. 艺术审美的欣赏层次. 南阳师范学院学报：社会科学版，2002（3）.

技术、肌理等物质方面，正因为设计的美具有这种物质性，其审美就受到许多客观因素制约，设计美受到材料的、结构的、功能的因素的限制和束缚。设计美的精神性体现在设计中是具有情感特征的，设计美是设计师对生活的美好情感的物化结果，设计美的情感特征不像纯艺术那样显露，它是以物化的形式呈现出来的，设计美既是物质的又是精神的。当今设计广泛与民众生活相联系，普通的大众百姓或许无暇去欣赏纯艺术美，却无时无刻受到设计之美对他们的影响，设计师是美的创造者和传播者。如果纯艺术的审美是"无目的的合目的性"，那么设计之美就是直接的合目的性，是直接服务于生活的。①

审美是人类的高级情感，审美情趣是人们追求高层次精神需求的集中体现，然而人们的审美能力和审美情趣往往会受到所处社会历史条件的制约与影响。由于审美主体的职业、文化背景、受教育水平、所处阶层、民族、宗教信仰等社会特征千差万别，导致他们对同一个设计物会产生不同的审美情感与审美感受，因此审美主体对设计物的审美有着举足轻重的影响，这就要求设计师充分考虑到审美主体的多元性、复杂性的特点，在设计活动中，以人为本，设计出符合其审美感受的设计作品来。

审美的含义已经不仅仅是一种表面的装饰，而是越来越多地考虑到人的心理感受和生理需求，以创造功能与审美相统一的形式为原则，反映出设计与实用、设计与情感、设计与舒适的和谐统一。设计在满足了人们的物质需要之后，也越来越关注人们精神方面的需求，随着这种关注的不断深化，在设计实践中逐渐表现出一种人性化的关怀，开始追求设计的趣味性和娱乐性，以满足现代人追求轻松、幽默、愉悦生活方式的心理需求（见图8-2）。

图8-2　POP椅

### 8.1.3　设计美学的研究对象

设计美学是设计学的一个基础理论学科，又是美学的一个分支。在设计学领域，设计美学是对设计直觉的、经验的、概念的整体把握的一门基础理论学科。设计美学的研究对象包括设计艺术的全部范畴，一般来说，它大致可以分为如下几个方面。

**1. 设计美学的基本原理**

其内容为：①设计美的内涵、性质、构成。设计的形态、风格、文化内涵，设计的形式美，设计美的创造，设计美的境界等；②设计美学发展史，主要包括设计风格发展史，设计审美观念发展史，美学史等；③设计美学的门类。主要包括视觉传达设计美学、产品设计美学、建筑设计美学、环境设计美学、家具设计美学等。

---

①　叶郎. 现代美学体系. 北京：北京大学出版社，1988.

### 2. 设计活动过程中的审美问题

其内容为：①设计师的审美，主要包括设计师的审美理想、审美修养、艺术个性等；②设计审美规律，主要包括设计美的形式法则、设计美与技术、设计美与市场等；③设计审美观念，主要包括设计审美观念的历史形成、演变、发展趋势等；④设计审美趣味，主要包括设计的社会审美趣味、个体审美趣味、设计美的个性与共性特征等。

### 3. 设计消费美学问题

主要包括设计消费的个人心理、文化背景、时代风尚等。

### 4. 设计审美教育问题

主要包括设计审美教育的内涵、方法、实施等。

对设计美学核心问题的研究，重点是要处理好4个方面的关系。

### 1. 人与产品

人与产品的关系不只是美学问题，设计美学所追求的最高境界是人与物、人与环境、人与自然的和谐结合。

### 2. 技术与艺术

设计艺术表现虽然是形而上的、超技术的，但必须要关注现实审美观念的变化，主动接受因技术变化导致的社会时尚、审美趣味等的影响。设计直接受制于现代科学技术的发展水平，材料、技术、信息等与技术发展有关的因素，设计要善于发挥现代技术的优势和特点及现代材料的审美特征。

### 3. 功能与形式

功能是指与产品相关的基本功用、技术、理念等因素。功能是设计美的构成因素，设计首先注重的是现实功利性，而不是只供欣赏的艺术品。功能是重要的，但形式也不能忽视，因为忽视了形式，等于忽视了人们对产品的精神需求。设计重视造型、色彩、装饰等审美性因素，这是人们对现代产品及与产品有关需求的精神性要求。

### 4. 产品设计的主观创造性与客观约束性

设计需要主观表现，但这种自由和表现是有限度的，必须要符合使用者要求。设计必须把广大消费者和社会大众的接受看作是首要的，这就使得设计师的工作有更多的客观约束。[①]

## 8.2 设计美的范畴

蒋孔阳在他的《美学新论》中这样写道："人间之所以有美，以及人们之所以欣赏美，就因为人与现实之间有着审美关系。正因为这样，所以我们认为人对现实的审美关系，是美

---

① 姚君喜. 设计美学的学科定位、研究对象和特点. 清华大学美术学院学报：装饰，2005（1）：57.

学研究的出发点。美学当中的一切问题,都应该放在人对现实的审美关系当中,并加以考察。"① 他认为,美学就是研究人与现实的审美关系,从中寻找其价值,这是美学学科的出发点和研究视野。

首先,我们先了解一下设计美的范畴。设计美表现为实用的功能美和精神的审美,设计的美,不仅要体现功能的实用美,而且更要体现在满足使用者审美需求时的艺术美。

实用美主要体现在设计所创造的实用价值之中,实用价值作为一种人类最早追求和创造的价值形态,是设计和造物活动的首要价值。设计实用价值的实现是人类生存与发展的基本前提与保障。在远古时期,我们的祖先为了解决基本的生活需要,开始敲打和磨制出简单的石制工具,这些工具的实用价值体现出实用美的意义。

然而,设计艺术仅仅考虑功能的美是远远不够的,这就要求,设计师在设计中,必须考虑设计对象的结构、色彩、材质等美学要素及形式美的相关法则,从而满足使用者内心的审美需求。设计美的构成要素表现在设计所用的材料、结构、功能、形态、色彩和语意上。

在设计中,设计对象的实用价值和审美价值并不是彼此孤立的,相反,两者存在着紧密的内在联系。首先,设计物的审美价值是在其实用价值的基础上产生的,设计物必须具备一定的使用功能,即有效性。其次,实用价值与审美价值是统一在设计对象之中的,两者共同构成了设计对象的综合价值,从而满足人们物质与精神的双重需要,只有这样,设计物的审美价值才有存在的意义。

### 8.2.1 功能之美

人类对待功能及功能之美的认识有一个不断深化的过程。在18世纪以来的近代美学思潮中,美曾是一个与功能与实用价值无关的纯粹性的东西。康德的美的自律性和艺术的自律性把功能全都排斥在外,美是超越有用性的产物。新康德学派更是强化了美的自律性。在黑格尔以后的德国美学思想中,美是理念性的东西,马克思吸取了黑格尔思想的合理内核,对黑格尔的观点进行了重新阐发,在《1844年经济学哲学手稿》著作中写道:人类通过自己实践活动,创造出了众多的对象,既包括物质产品又包括精神产品。18世纪以来的近代艺术与这种美学思潮相适应,实践着"为艺术而艺术"的信条,冲破这种对美的膜拜,是大工业生产实践对实用艺术的迫切需要。当19世纪下半叶尤其是进入20世纪,机械生产已经能够生产出很好的功能又独具审美价值的产品时,迫使人们重新思考艺术与生活、功能与美的关系;思考的结果,导致了"工业美"、"功能美"等诸多新美学观念的产生与确立,使"功能美"成为现代产品美学、设计美学的一个核心概念。②

"功能美"的另一个代名词是机器美学,它首先设计的不是对象的审美价值,而是实用价值,现代主义创始人格罗佩斯认为:"符合目的就等于美",合用就是美。现代主义的杰出

---

① 蒋孔阳. 美学新论. 北京:人民文学出版社,1993:3-4.
② 李砚祖. 论设计美学中的"三美". 黄河科技大学学报,2003(1):61.

代表科布西埃也认为：设计是"服从于功能的需要以使造型适应于它所追求的目的"。格罗佩斯和科布西埃等人从理论和实践两方面推进了机器美学的发展。

功能往往指的不仅仅是实用功能，它还具有使人精神上产生愉悦、给人以心理享受的审美功能，功能是一个综合性非常强的概念，一件设计产品一旦投入市场，进入了人们的生活，它就会对其周围的一切产生一定的功能效应，这其中就既有实用经济方面的价值功能，又有审美教育的社会功能，而这所有的功能都为"人"服务的。

功能具有以下几个方面的内容。

① 物理功能，它包括产品的使用安全性和基本操作性能，结构的合理性等。

② 心理功能，它包括产品的外观造型、色彩、肌理和装饰要素对使用者产生的心里愉悦等。

③ 社会功能，它包括产品象征或显示个人的社会地位、身份、职业、阶层、兴趣爱好等。

由于产品最主要的功能是将事物由初始状态转化为人们预期的状态，因而产品的结构、工艺、材料等物理功能成为首要考虑的因素。同时产品的设计服务对象是"人"，因此还应该对产品的心理功能及社会功能引起充分的重视。

一般而言，人们设计和生产产品，有两个基本的要求，或者说设计产品必须具备两种基本特征：一是产品本身的功能；二是作为产品存在的形态。功能是产品之所以作为有用物而存在的最根本的属性，没有功效的产品是废品，有用性即功能是第一位的。设计的美是与其实用性不可分割的。产品的功能美，以物质材料经工艺加工而获得的功能价值为前提，可以说功能美展示了物质生产领域中美与善的关系，说明对产品的审美创造总是围绕着社会目的性进行的。①

功能美的因素，一方面与材料本身的特性联系着；另一方面标志着感情形式本身也符合美的形式规律。功能美作为人类在生产实践中所创造的一种物质实体的美，是一种最基本、最普遍审美形态，也是一种比较初级的审美形态。借助于功能美，物的形式可以典型地再现物的材料和结构，突出其实用功能和技术上的合理性，给人以感情上的愉悦。② 也就是说，功能美体现产品的功能目的性，它既要服从于自身的功能结构，又要与它的使用环境相符合。

功能不仅是实用功能，给人精神上的愉悦、享受也是一种功能。③ 在功能美形成过程中，合目的性体现了物的实用功能所传达的内在尺度要求，即构成物的结构、材料和技术等因素所发挥的恰到好处的功利效用，从这一点说，功能美具有一定的功利性特征。"合规律性"则表现了功能美形成的典型化过程。在这个过程中包含着积淀、选择、抽象、概括和建构。如果一件物具有良好的功能，那么这些功能所表现的特殊造型就会逐步演化成一种美的形式，可以说功能美的形成是合目的性与合规律性的统一，也是功利性与超功利性的审美体

---

① 徐恒醇. 设计美学. 北京：清华大学出版社，2006：141.
② 荆雷. 设计艺术原理. 济南：山东教育出版社，2002：12.
③ 李砚祖. 论设计美学中的"三美". 黄河科技大学学报，2003（1）：60.

验的辩证统一。①

人们对于功能美的审美体验具有直接性和超功利性特征。时代不同，人们审美意识也会随之各异，而反映在产品上，就会显现出不同风格特点的造型来。如：商周凝重的青铜器，代表了当时奴隶主贵族的至上权势；而古朴典雅、简练大方的明清家具则是封建社会正襟危坐的礼教规范的典型象征。

另外，在美学观念形成的初期，人们十分注重美与善及审美与实用之间的联系，普遍认为，美并不仅仅在感官的愉悦和视觉形式的感受，还要受制于社会的功利效应和伦理观念。墨子就是从美与善的关系出发，提出了实用与审美的关系："故食必常饱，然后求美；衣必常暖，然后求丽；居必常安，然后可以求乐。为可长，行可久，先质而后文。"设计美在对人的基本需要的满足上，把生存的物质需要置于优先地位，把审美需要置于其后是理所当然的。韩非子在论及工艺品实用价值与审美价值的关系的时候，也是把实用放在首位，体现了注重美与善的关系。古希腊的哲学家苏格拉底也坚持美与善统一的观点，他说任何一件东西如果它能很好地实现它在功能方面的目的，它就同时是善的又是美的。②

随着我国社会主义市场经济的发展，人们的消费需求也发生了显著的变化，人们对产品的要求不再是仅仅停留在具备基本的使用功能，而是在此基础上，提出了更高层次的要求，即要求产品的造型设计具有一定的观赏价值与艺术价值，从而满足人们日益增长的审美情趣、精神生活需要。

### 8.2.2　形式之美

谈过"功能"，就不得不提到"形式"。在产品设计中，产品形态的美是从功效技术中产生发展而来的，是建立在实用合目的性基础上的美，因此，形态美本身就是功能与形式的一种反映，功能和形式可以很好地结合在一起并发挥作用。

早在公元前6世纪，古希腊的毕达哥拉斯学派就提出了"美是和谐"的思想。这个学派把数与和谐的原则当作宇宙间万事万物的根源，提出了"黄金分割"的理论，将琴弦长短粗细与音律的关系的研究运用到乐器制造中，将美与某种比例的关系研究运用到建筑设计中。

任何审美活动都离不开感性形式，这些感性形式是由体、线、面、质地、色彩组成的复合体。任何一个审美对象都是由内容与形式组成的统一体，其中审美形式既是审美对象的直观形态，又是审美内容的存在方式。但是，设计的形式美并不是孤立地，而是与功能美有着十分密切的联系。为了突出设计的形式美，设计师必须首先从材料和结构的整体出发，实现其功能美，这是因为产品的形式美是功能美的抽象形态。产品的形式总是先具有功能美，然

---

① 荆雷. 设计艺术原理. 济南：山东教育出版社，2002：12.
② 北大哲学系美学教研室. 西方美学家论美和美感. 北京：商务印书馆，1980：19.

后才转化为形式美的。

设计的形式美是产品中按一定规律组合起来的色彩、形式（点、线、面、体、质感、肌理）等因素本身的审美属性，也就是我们常指的各种形式美的一般法则，这包括：对称与均衡、比例与尺度、节奏与韵律、层次与重点、调和与对比、统一与变化等。通常，我们把产品的形式美描述为：形体结构巧妙，色彩鲜明调和，形象典型独特（见图8-3）。

设计艺术的美学特征首先表现在形式美的创造和发展，这是经过漫长的发展岁月，凝练归纳并被人们所接受的美的形式法则。其中，整齐、对称、均衡、规整等美的形式以合实用性需要的状态而出现并逐渐沉淀下来，形成一种固定的法则，指导着造物活动。

从某种意义上讲，形式美是产品形态与使用者的对话方式，这种对话通过人类直觉的方式，以视觉、听觉、触觉等感觉器官来体验与接收产品形态所承载与传递的信息，以达到产品与使用者情感之间的交流与沟通。

当今人们越来越追求新颖、时髦的外观，追求产品的视觉冲击与感受，产品的形式美已经成为现代产品在市场上能否获得成功的重要因素。另外，作为形状、色彩、造型、肌理等构成产品外观美感的综合因素，产品的形式美还是产品设计中最能体现创造性的因素。设计的本质和特性必须通过一定的形式而得以明确化、具体化、实体化的表达，如意大利著名设计师卡罗·莫利诺（Carlo Mollino）设计的茶几，采用了传统茶几的结构，但造型却运用了设计柔软而富有曲线美的女性形体，使人看上去柔软舒适而浮想联翩，极富趣味性（见图8-4）。

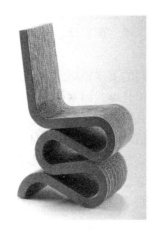 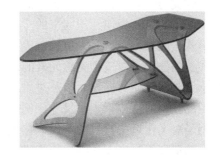

图8-3 扭曲的椅子（盖里）　　图8-4 木头玻璃茶几（卡罗·莫利诺）

形式美是事物形成因素的自身结构所蕴涵的审美价值，是对美的形式的抽象和概括，是构成产品外形的物质材料的自然属性（色、形、声）及它们的组合规律（如整齐、比例、均衡、反复、节奏、多样统一等）所呈现出来的审美特性。形式美是人们经过长期的实践，在更广泛的基础上将各种不同类型产品的某些形式特征，不断加以抽象化、概括化和典型化的结果。

对于形式和色彩，我国古代美学家认为："人之有行、形之有能，以气为之充，神为之

使"。"五色之变，不可胜观也"。《淮南子·原道训》指出：事物的形式是与生命内容相关联的，君形者，神、气也。正是精神或生命内容才使形式相映生辉的。色彩的幻化更是不可胜数。① 物质材料的自然属性构成了形式美的基本因素，形式美是形式因素本身所具有的美，是对美的形式的知觉抽象。作为内容的形式因素往往是依附于一定的具体物质而存在的，它不仅再现物的内容，而且还象征并暗示着某些观念，具有相对独立的审美特征。

我们知道，产品的形式是由一些几何形体所构成的一个统一的、完整的语言符号系统，形式是产品体现功能的重要媒介，没有形式的中介作用，产品的功能无法实现。设计师将产品作为信息的载体，并通过产品形式上的隐喻、象征、指代、类比、联想等多种方式来建立起产品和社会、生活层面之间的各种联系，使使用者更容易理解产品所传达的信息，并达到能够与之进行更深层次的情感交流与沟通。

产品设计中实用功能是为了充分满足人们的物质需求，那么在满足人们日益增加的精神需求中，产品所能表达的美学内涵在设计中越来越受到人们的重视。在设计产品的外在形式时，必然会涉及心理学、人机工程学、材料学等方面的内容，而只有将这些内容有机地融合，才能够将产品深层次的美学内涵传达给消费者。

一般的审美形式是与它所反映的物象的具体内容融合在一起的。形式优美的设计并非不注重功能要素，相反，优秀的设计把功能巧妙地掩藏在美的形式之下。因此，杜夫海纳认为："意义内在于形式。"审美中并非所有的形式都是美的，在设计中，形式审美的产生，是审美主体对设计物产生的一定生理与心理的反映，是点、线、面、体、色彩、材质、肌理等构成元素及其所构成的形式关系。

设计的形式美与所有事物的形式美一样，遵守着共同的美学原则。由形式因素组成的形式美，是按照一定的组合规律组织起来的。这种组合规律是形式因素构成美的结构原理，在美学中称为形式美的法则，它是人类的审美积淀，是社会实践中总结出的形式规律。

设计形式美的法则是对造型美感元素的认识，它包括对点、线、面、体、空间等特征的探讨，对色彩及光线性质的探讨，以及对质地、肌理性质的探讨等；设计形式美的法则是对造型美感原则的认识，这包括了对尺寸比例的探讨，对造型心理与视知觉关系的探讨；设计形式美的法则是对文化造型符号的认识，它包括了以造型表达情感、以造型描述心理意象、以特定文化下的造型符号来表达细节的方式等。

设计形式美的法则按照质、量、度的关系去研究形式美的规律，它包括：节奏与韵律、统一与变化、比例与尺度、对称和均衡、对比与协调等。

**1. 节奏与韵律**

在艺术设计中，节奏和韵律是造型美的主要因素之一，优美的造型来自节奏韵律关系的协调性和秩序性，节奏产生韵律，它源于自然界，是自然界普遍存在的自然现象，节奏和韵

---

① 徐恒醇. 设计美学. 北京：清华大学出版社，2006：123.

律在本质上是一致的。

节奏是事物在运动中形成的周期性连续过程，它是一种有规则的反复，产生奇异的秩序感。节奏中的构成要素有规律、有周期性的变化，常通过点或线条的流动，色彩深浅变化，形体大小、光线明暗等变化表达。韵律是指在节奏基础上赋予情调，使其强弱起伏，悠扬缓急，它是节奏的深化。两者共同特征是构成要素的重复与变化。现代工业设计要求标准化、系列化及通用化，使得符合基本模数的单元重复使用，从而产生节奏和韵律感。

在造型设计中，节奏感来自于重复的形态。重复也是一种常见的自然规律，就是具有同样性质的东西反复地排列，在大小、方向、形状上基本保持一致。设计中的重复以一定的空间来表达，设计的节奏是建立在形的重复的基础上，相同的形态重复排列组合可产生节奏感和韵律感。

2. 统一与变化

统一性是设计形式美的精髓，每一件设计作品必须具有统一性。统一指构成产品的要素具有相似性，一致性。包括形体、色彩各自的统一，功能与形体、功能与色彩之间的统一。统一通常是指全局的，使构成要素具有秩序感。而变化强调构成要素内的差异性，或造成变异引起视觉上的突显，突出差异避免呆板、单调。一件优秀的作品有赖于设计师在多样的关系中寻求安排，使复杂的东西一致，使单调的东西丰富来取得统一。因此，统一是对立的统一，是在变化中求统一，是把繁杂处理成有序的和谐的统一。

在变化中求统一，在统一中求变化是设计审美的法则之一，也是和谐的本质内容。设计师要在多样中寻求统一，把对立差异降到最低限度，形成有序的、整体的、明显的统一。

3. 比例与尺度

比例是指设计作品本身各部件之间、部件与整体的尺寸关系。比例构成了事物之间，以及事物整体与局部、局部与局部之间的匀称关系。世界上并没有独一无二的或者一成不变的最佳比例关系。尺度是一种衡量的标准，通常指产品整体及局部的大小，与使用对象相关的尺寸关联。人体尺度作为一种参照标准，反映了事物与人的协调关系，涉及对人的生理和心理适应性。

各种比例关系中，最常用的以"黄金分割"为代表。古希腊数学家毕达哥拉斯首先发现了黄金分割的比例，其后欧几里德提出了黄金分割的几何作图法。他将一个边长为1的正方形上下二等分，以其一方的对角线作为幅长，沿等分中点向一边延长，由此形成一矩形，其黄金分割比为1∶1.618（见图8-5）。古希腊的神庙建筑、雕塑和陶瓷制品以及中世纪教堂都采用过黄金分割的比例，在实际产品形态设计中，1∶0.618常作为一个参考，而又不完全是按照这个比例确定。

图8-5 维特鲁威人（达芬奇）

### 4. 对称和均衡

对称是事物的结构性原理,是体现事物各部分之间组合关系的最普通法则。对称是指两个以上相同或相似的事物加以对偶性的排列,如一条线为中轴线,轴线两侧图形比例、尺寸、高低、宽窄、体量、色彩、结构完全呈镜射。对称形成的整齐、统一、和谐的整体美能够给人视觉平衡的美感。对称有上下对称、左右对称和旋转对称等,从自然界到人工事物都存在着某种对称性的关系。在现实世界中对称的东西随处可见,首先是我们自身的身体就是左右对称的典型,对称给人一种平衡感和稳定感,这反映了人在实践中的普通心理要求(见图8-6)。

图8-6　　故宫的中轴线对称设计

均衡与对称有着密切的联系,它是指要素之间构成的均势状态,或称为平衡。它表现为对称双方等量而不等形,如在大小、轻重、明暗或质地之间构成的平衡感觉。它强化了事物的整体统一性和稳定感,均衡可分为对称的和不对称的,均衡与对称相比有一种静中有动的效果。在造型艺术中,为了求得构图或形体的生动,常常用均衡的造型手法。

### 5. 对比与协调

对比与协调反映了矛盾的两种状态。对比是对事物之间差异性的表现和不同性质之间的对照,设计中通过不同的色彩、质地、明暗和肌理的比较产生鲜明和生动的效果,并形成在整体造型中的焦点。由于对比造成强烈的感官刺激,容易引起人们的兴奋和注意,形成趣味中心,使形式获得较强的生命力。对比基本上可以归纳为形式的对比和感性的对比两个方面。形式对比以大小、方圆、线条的曲直、粗细、疏密,空间的大小、色彩的明暗等对比吸引视线。感觉的对比是指心理和生理上的感受,多从动静、软硬、轻重、刚柔、快慢等对比给人以各种质感和快感的深刻印象。协调则是将对立要素之间调和一致,构成一个完整的整体,如刚柔相济、动静结合、虚实互补,使不同性质的形式要素联系在一起。协调是使两个以上的要素相互具有共性,形成视觉上的统一效果。协调综合了对称、均衡、比例等美的要素,从变化中求统一,满足了人们心理潜在的对秩序的追求。

设计中采用对比使构成要素差异强烈，从而展现丰富多彩的产品形态。对比可以使形体生动、个性鲜明，成为注视的焦点，是取得变化的重要手段。协调是指同质形态要素形、色、质等诸多方面之间取得相似性，构成要素趋向统一。对比是强调差异，而调和则是协调差异。在产品形态设计中对比与协调实际上是多元与统一的具体体现。

### 8.2.3 材料之美

材料是具体设计形态表达的物质基础。材料按产生形式，可以分为天然材料和人工合成材料，各种材料有着不同的表现特征，呈现不同的美感。材料的表面特征表现为质感和肌理，质感是材料的自然属性所显示的表面效果，是一种以视觉和触觉为直接感受的材料固有的特性，每一种材料都具有自己的表面质地形象，给人以不同的设计美感。肌理是人为加工出来的表面效果，是材料表面的一种组织构造，属于造型的细部处理。肌理由于其形态、粗细、疏密、材质的光泽、色调的差异，会使人产生如生动、含蓄、活泼、安静、坚硬等不同的设计感觉。

由于材料品种繁多又有多种加工方法，所以材料表面质感和肌理所呈现的形象也是多种多样的。例如，木材给人雅致、自然、舒适的感觉；金属有着坚硬、沉重、冷凉、富丽的质感效果，且具有良好的承受变形的能力，易于加工成型；玻璃材质透明、净亮、优雅（见图8-7）；工程塑料有弹性和柔度，往往给人以亲切柔和的触觉质感。尽管材料的性能各不相同，但是它们都具有相对统一的审美标准和构成依据。

图8-7 花瓶设计（塔皮奥·威卡拉）

《考工记》是中国最早的手工艺技术文献，内容涉及先秦时代的制车、兵器、礼器、建筑、水利等手工业技术。成书年代虽不确定，但整体成书不晚于战国初期。书中提出了天时、地气、材美、工巧四种设计审美要素，可以看出古人在造物的过程中十分注重自然材料的性能与特质。① 材料可将自身特有的物理性能、结构特征、视觉效果、触觉感受所产生的综合印象，投射到人的心理上从而对应一定的情感。对"材美"的关注说明设计者对于原材料的特性与质量的关注，也体现了材料自身的美感。中国传统造物喜爱用木质材料作为造物的基本元素，木材品种不仅丰富、受自然条件限制较小，又有地域的土质、风水、气候所造就木质的密度、韧性、色泽各不相同等特点。而且，木材在造物设计活动的运用中，还形成了与自然和谐的普遍情结。

### 8.2.4 技术之美

如果说功能美展示了物质生产领域中美与善的关系，那么技术美则展示了物质生产领域

---

① 戴吾三. 考工记图说. 济南：山东画报出版社，2003：3.

中美与真的关系，它表明了人对客观规律性的把握是产品审美创造的基础和前提，正是生产实践所取得的技术进步，使人超越必然性而进入自由境界。因此技术美的本质在于它物化了主体的活动形态，体现了人对必然性的自由支配。[①]

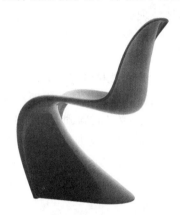

图8-8　潘顿椅（维纳·潘顿）

技术美的发展过程是一个随人类科技的历史发展而发展的漫长过程。技术美的结构，与一般美的结构一样，是由对象的材料、形式、内容的关系所规定的。技术美既是一种过程之美，又是一种综合之美，它不仅仅是某个时代的一种审美形态和技术水准，也是人类审美形态发展演变的自然表现。维纳·潘顿（Vermer Panton）是丹麦极负盛名的设计大师，从20世纪50年代起，潘顿开始对玻璃纤维增强塑料和化纤等新材料进行研究。并于1959—1960年间，研制出了著名的潘顿椅（见图8-8），这是世界上第一把一次模压成型的玻璃纤维增强塑料椅。潘顿椅外观时尚大方，有流畅大气的曲线美，符合人体的身材，且具有强烈的雕塑感，至今享有盛誉，被世界许多博物馆收藏。

技术美主要指机械工业技术的美，是实用价值的物化。如果从"技术美"的完整意义上看，人类的技术构成是多种多样的，技术美应当包括手工技术之美。在大机器生产时代，把手工艺品和手工技术纳入造型艺术的领域，因为手工技术的美常带有个人的情趣，贯穿着个人的精神，使消费者产生美的感受。

技术美不同于功能美，但与功能美密切相关。因为技术美具有很强的功能因素，而这种功能因素不仅与合目的性的价值相联系，而且也与材料特征、造物形式的感性因素相联系。因此，功能美构成了技术美的特征，也是技术美的核心因素。

## 8.3　中国设计美学观

中国古代设计美学观源远流长，在古代劳动人民创造的大量工艺产品之中，体现出了丰富的美学思想。《易经·系辞传上》有："形而上者谓之道，形而下者谓之器。"虽然自先秦诸子以来，造物的工艺就一直被归于"形而下"的范畴，但从先辈能工巧匠的高度技巧之中仍然表现出他们的设计艺术观和美的理想，既通过有形之"器"传达无形之"道"。古人强调"技进乎道"，这种美学观认为：技艺的神化，进乎道，亦出乎道，道是技的立足根本，技是道的外在表现和激发因素。

中国古代的设计美学是以儒家为基础，道家为主流，以庄子精神为主体呈现于世人的。中国古代设计美学的发展，能够带给我们丰富的美学思想，多元的传统文化促使我们对工

---

[①] 徐恒醇. 设计美学. 北京：清华大学出版社，2006：140.

艺、设计、美的规律产生进一步认识，并能够提供给我们许多新的思想观。

1. 以和为美

中国传统设计美学观是建立在哲学的整体观之上的。孔子说："礼之用，和为贵。"对"和"的重视是由孔子那里传下来的，这是以孔子为代表的儒家美学观，中心思想就是探讨审美艺术在社会生活中的作用。把"和"的观念应用于造物工艺之上，体现在形式与功能的适度结合（见图8-9）。孔子认为，审美是人们为达到"仁"的精神境界而进行的主观修养中的一种特殊作用，审美和社会的政治风俗有着重要的内在联系，为了使艺术在社会生活中能产生积极的作用，必须对艺术本身进行规范，艺术必须符合"仁"的要求，即艺术要包含道德内容。

图8-9　秦代（铜马车）

孔子提出的"文质彬彬"的命题进一步论证了"美"与"善"的关系。"美"是形式，"善"是内容。孔子认为艺术的形式应该是"美"的，而内容则应该是"善"的。孔子强调好的设计应该不偏不倚，"文"与"质"应和谐统一，相得益彰。《论语》记载，子曰："质胜文则野，文胜质则史。文质彬彬，然后君子。"在这里，"质"指人的内在道德品质，"文"指文饰、文采、花纹装饰等。孔子扬弃了"质胜文"和"文胜质"两种片面倾向，将这个命题扩展到审美领域中，"文"和"质"的统一，也就是"美"和"善"的统一。

"文与质"、"用与美"、"美与善"的统一，是中国先秦造物思想的基本精神。充分发挥和利用物的质美，是中国古代艺术设计的基本要求，在中国设计历史中，漆器设计是对这一观点最具代表性的诠释。漆器工艺在秦汉时期在造型设计、装饰、工艺材料及技术等诸方面达到了相当高的水平，它具有质轻、形美、耐用和华贵的特点。马王堆出土的漆器（见图8-10），制作精细，装饰华美，将实用功能和审美功能完美地结合在一起，既有良好的使用性，同时又有造型与装饰的特点。这些漆器设计将形式与使用目的和谐统一，创造出了实用和美观高度结合的成

图8-10　马王堆出土漆器（汉代）

功典范。中国传统造物巧夺天工的雕镂和镶嵌装饰工艺,别出心裁的功能展现、意趣横生的形态结构,无不展示华夏造物的意境美。

孔子倡导的"和"的美学思想对后世有着深远的影响,中国古代很多艺术家的审美理想、审美趣味都是以这个"和"字为核心的。"以和为美"体现了艺术辩证法的某些原则,如:虚实、浓淡、深浅、隐显、疏密、阴阳、刚柔、动静、奇正、曲直、拙巧、朴华等。

中国古代的艺术家始终致力于"以整体为美"的创作,将天、地、人、艺术、道德看作一个生气勃勃的有机整体。只有"和"才有美,因此在中国古代艺术家的心目中,"和"是宇宙万物的一种最美的状态。

### 2. 意境之美

意境是中国美学的重要范畴,对艺术设计作品意境的感受,可以使人进入一种情景交融、虚实统一的精神境界,使审美主体超越感性具体的物象,领悟到某种宇宙或人生真谛的艺术境界。①

意境的产生表明接受者对产品的感受达到了一种审美境界和状态。这种境界虽然不脱离具体的产品形象,但又不能归结为物象本身,而是一种人的心境和环境氛围。因此,意境这一概念具有超物象和超实体性,体现了审美过程中情景交融、虚实相生和韵味隽永的状态。②

李泽厚在《"意境"杂谈》中说:"意境是意、情、理、境、形、神的统一,是客观景物与主观情趣的统一。"形与神是创造意境的前提,形指可视的形象,意境的产生依赖于形象,对于形象之外的联想也要依据可视的形象来刺激;神指艺术精神的更高境界,艺术品的传神写照能够更好地表现出意境之美。艺术创作的主题并不是完全从画面上表现出来,将含蓄之美融入意境之中,始终是中国传统造型艺术家追求的目标,这种艺术境界的追求正是具备了情、景、境、形、神多方面因素,是综合统一的结果。

中国传统艺术的一个重要特征,就是追求某种"韵外之致",不是简单的形似,而是追求内在的神似;不是满足于实的意象,而是更重视虚的意蕴;是从有限到无限,从有到无,进而入"道"。在中国山水画作品中我们可以看到,画家们在创作过程中追求自然中的情趣美,将更深层次的美——意境的表现,融入到绘画创作中去,使绘画作品显示出更深的内涵和更幽远的意境。

中国古典园林设计十分强调自然意境,追求人与自然相融合、浑然一体、宛若天开的造园效果(见图 8-11)。古代园林大师在造园设计构思时,往往先用诗词勾勒出各景区的主题,然后根据诗意画出草图,仔细体会意境,推敲山水、亭榭、花草树木的位置,使园林景色充分表现出诗意,造园完成后还为园景题名,给游客留下想像的空间。

---

① 徐恒醇. 设计美学. 北京:清华大学出版社,2006:43.
② 徐恒醇. 设计美学. 北京:清华大学出版社,2006:44.

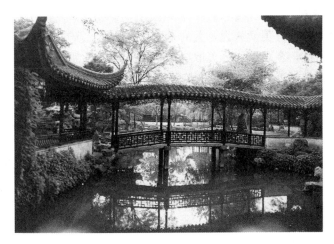

图 8-11　苏州园林

### 3."重己役物"的造物观

中国传统造物思想中很早就注意到人和物关系中人的主体性问题。先秦思想家荀子提出"重己役物"的造物思想,"重己役物",也就是重视生命本体,控制人造的事物,追求本我环境,物为我用的境界。它强调任何技艺都是以人为主体的服务,也就是今天所说的"以人为本",主张用积极的态度来处理人与物的关系,这一点对于中国传统美学思想有极其重要的作用。荀子认为关键不在于有没有物,而在于使用物的人是否从伦理道德的高度来对待物。"重己役物"的思想反映在造物实践上,就是强调人在设计和使用产品时的主体地位,视人为主体,以物相辅助,荀子认为人为万物之灵,"天有四时,地有其材,人有其智",在对自然物的创造中,重视人与物的关系。中国民间不少农具、家具、纺织器具、交通工具等都是以这种观念造型的,中国传统造物的过程始终离不开以人为中心的法则。

中国传统设计提倡以人为本的思想境界,在造物文化中,这一思想得到了充分的体现。中国文人崇尚淡泊宁静、闲雅恬静的审美情趣,器物以简约为美,提倡顺其自然,反对过多的雕琢和文饰。以明式家具(见图 8-12)为例,它在提炼和升华宋元家具古朴风格的基础上进一步发展和提高,风格典雅素净,设计繁简得当,具有极高的艺术价值。材料上,明式家具多选用紫檀木、花梨木、鸡翅木、红木等天然致密木材,呈现出一派"天然去雕饰"的悠闲气度;在结构上它不用钉胶,完全采用榫卯结构,显得自然而不失规整;在造型上,明式家具极少装饰,浑厚洗练,线条流畅,体现了中国传统设计美学追求简练淳朴、典雅清新的审美标准。

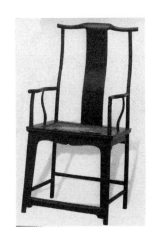

图 8-12　明式家具

#### 4. 当代中国美学观

以蔡仪为代表的客观论美学认为，美的本质是客观的，美的东西就是典型的东西，美的本质就是事物的典型性，客观事物之美取决于事物本身的性质，而不决定于观赏者的看法。真正美的事物，永远都是美的，无论是否有人存在、无论是否有人感知，它都是美的。

而以朱光潜为代表的主客统一派美学认为，美是主客观的统一，是自然物在经过人的意识转化后，变为一种意识中存在的物的形象，它既与对象有关，又与意识有关，因此这一派美学具有主客观统一的特点。

以李泽厚为代表的实践派美学吸取了车尔尼雪夫斯基所说的"美是生活"理论的营养，认为美是客观的，同时又是社会性的。实践在美的产生中起了重大作用，美离不开人，离不开人类社会生活，是人类社会的产物。李泽厚给美下的定义是："美是包含社会发展的本质、规律和理想而有着具体可感形态的社会生活现象，简言之，美是蕴藏着真正的社会深度的人生真理的生活形象（包括社会形象和自然形象）。"[①]

## 8.4 西方设计美学观

西方美学史上的主要观点有：①主张从物质属性中去寻找美，主张这一观点的主要代表人物有亚里士多德、狄德罗、博克等人，这一派理论的贡献在于肯定了美的客观性，看到了美与物的相关属性。②从精神方面中去寻找美的根源。这一派自古希腊的柏拉图以来，代表人物众多。到了近代，黑格尔则从绝对精神中寻找美的根源，西方现代美学的说法虽然各不相同，但大都把美看成是精神、心理的产物。③强调美同社会生活的联系。19世纪俄国车尔尼雪夫斯基提出"美是生活"的理论，强调美同社会生活的联系，认为美的生活是"依照我们的理解应当如此的生活"。④马克思在《1844年经济学哲学手稿》一书中，把对美的解释放到人类社会实践中。

西方的设计艺术源于古希腊罗马，那时许多美学思想对设计的产生作了理论铺垫。早在古希腊时期，柏拉图就已经把审美活动当成是一种"凝神观照"的活动。柏拉图的美学观是"理念论"，他要求人们把目光投往"美本身"。

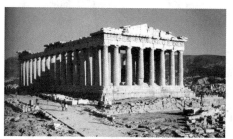

图8-13 巴特农神庙（古希腊）

希腊位于地中海文明发源地，那里阳光明媚，希腊人的思想亦徜徉于清晰明确的逻辑与几何学中，他们发现宇宙的秩序、和谐、比例、平衡之美，通过对人体的研究，发现人的比例美。这种美，依存于具体的现实，并以严格的数学公式来表现。古希腊的建筑设计（见图8-13）是举世瞩目的，尤其建筑中的柱式，希腊建筑艺术的神

---

① 李泽厚. 论美感、美和艺术. 上海：上海文艺出版社，1980：30.

韵美体现在这些石柱上。公元前1世纪的古罗马建筑家维特鲁威在其著作《建筑十书》中说:"当建筑的外貌优美悦人,细部的比例符合于正确均衡时,就会保持美观的原则。"他赞同古希腊美学对数学形式和比例的推崇,运用数学描述建筑物及其细部的比例美。他认为,完美的建筑物的比例应该严格按照美的人体比例来制定。①

哲学家毕达哥拉斯,对数和美的研究开启了美学思想对设计艺术影响的先河。他认为"事物因数而显得美",美的本质在于比例、均匀、和谐,并将数看作世界的本源。柏拉图将美和尺度联系在一起,他认为美是合乎尺度的,他说:"所有技艺中,一部分技艺是与尺度有关的,以相对的标准来衡量对象:数、长度、高度、宽度、厚度;另一部分技艺是以适度来衡量的:合适、凑巧、需要,以及与之有关的所有词汇。"亚里士多德提出"美的主要形式是秩序、均匀和确定性"。他将尺度、秩序、均匀、数量视为美的事物存在的客观条件,这一观点对设计更实际地向审美的方向前进具有很大的推动作用。②

文艺复兴时期,达·芬奇将几何学、透视学的原理运用到绘画中,认为绘画必须掌握几何学的点、线、面和投影的原则;19世纪中后期以莫里斯,阿什比等人为代表的工艺美术运动拉开了现代设计运动的序幕,虽然这个时期的设计美学思想还较多地带有伦理学的意味,但设计改革的先驱者提出了一些设计与美的关系问题。

到了20世纪前期,德意志制造联盟和包豪斯致力推进生活与艺术的统一,并最终形成了20世纪最具影响的现代主义设计思潮,产生了所谓的"机器美学",在设计艺术美学的发展中具有重要的影响。到了20世纪60年代以后,又出现了"后现代主义",以其多元化的设计理念丰富了现代设计美学的内容。设计艺术美学的发展与现代设计艺术的突飞猛进是联系在一起的。

西方的设计美学观表现如下几种。

**1. 科技至上的设计观**

由于古希腊一开始就研究几何学,并以几何数理公式来表现具体物体的形状、结构、运动习惯,西方设计自始至终的沿着科学技术的发展而前进,每一次新技术的发明,新科学的发现,都给设计带来了全面的突破,也使人类在物质与精神享受上得到双重的价值飞跃。尤其是在近现代,工业文明的日新月异,技术革新的步伐越来越快,计算机技术、信息技术、影像技术、生态技术无不影响着设计。西方的设计热衷于不断尝试新的科学技术来实现设计的更高价值,20世纪上半叶出现的"高技派"认为科学技术可以解决一切问题,不会丧失人性,是技术的乐观主义,乐于采用高技术方法赋予人们对未来的幻想,虽然其观点甚为极端,但可反映出西方设计对科学的重视。

**2. 功能至上的设计观**

受务实思想影响,西方设计通常把使用价值作为设计的主要目标,用各种科学技术来创造最合理的功能,可以说是西方设计的最大特征。18世纪的英国是世界工业革命的发源地,

---

① 曹田泉. 艺术设计概论. 上海:上海人民美术出版社,2005:80.
② 曹田泉. 艺术设计概论. 上海:上海人民美术出版社,2005:80.

一些思想家力图寻找机器工业的审美价值，哲学家休谟提出了美的效用说。他在《论人性》中写道："美有很大一部分起源于功利和效用的观念。"

　　功能至上的设计观在西方设计史上占主导地位，20世纪出现的功能主义流派发展到了极致，被称为"芝加哥学派"，它明确指出功能与形式的主从关系，其代表人物沙利文首先提出"形式追随功能"的思想，"哪里功能不变，形式就不变"。他还认为"装饰是精神上的奢侈品，而不是必需品"。这些观点由他的学生赖特进一步发挥，成为20世纪前半叶工业设计的主流——功能主义的理论依据。[①] 功能主义思潮在20世纪二三十年代风行一时，而且作为一种美学方法广泛应用于现代设计的其他领域（见图8-14）。功能性的过度追求，使得设计陷于乏味、单调的同时，更忽视了人的心理需求和多样化个性化的需求，最终促使了追逐个性、多元化的后现代主义风格产生。

　　虽然西方设计美学思想有着一定的共性，但由于不同的政治状况、地域环境、历史文化传统构成了不同民族的生活方式，因此各民族的思想感情，心理结构、个性气质、审美要求等也各不相同，反映在设计上就形成这一民族特有的设计美学特征。对德国人来讲，理性原则、人体工程原则、功能原则是德国设计的特征。而美国设计的幽默感与波普商业化形成了这个自由国度的标识。意大利人视设计为一种文化、一种哲学，并把设计作为生活的一个组成部分。日本设计的特点是它的传统与现代双轨并行。由于北欧的自然环境，斯堪的纳维亚的设计富有人情味，舒适，安全，生机勃勃而又个性鲜明。

　　例如著名设计师格瑞特·杰克（Grete Jalk）设计的靠背椅，巧妙地将椅背、扶手与椅腿采用曲面连接起来。椅子整体和谐而富有变化，成为家具设计中的杰作之一。椅子的坐部和靠背采用曲面设计，腿部采用直面显示挺拔坚韧的体量，各体面之间衔接自然（见图8-15）。

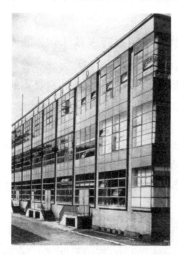

图8-14　法古斯鞋工厂（格罗佩斯）

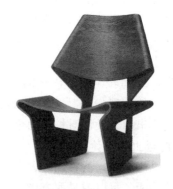

图8-15　格瑞特·杰克设计的靠背椅

---

① 曹田泉. 艺术设计概论. 上海：上海人民美术出版社，2005：83.

现代设计与人们对生活的审美需求息息相关，设计美学为现代设计的发展提供了强大的理论支持与实践指导。随着人们物质生活水平的不断提高，"以人为本"和"为生活而设计"的美学理念已经渗透到人们生活的各个角落，并为我们创造了巨大的社会价值与文化价值。设计美学的研究探索了现代设计的本质与规律，并以此推动着现代设计不断向前发展。

# 第 9 章 设 计 批 评

同绘画批评、影视批评、音乐批评、文学批评一样,设计批评是属于艺术批评的一个分支。普希金曾给艺术批评下过这样的一个定义:"批评是揭示文学艺术作品的美和缺点的科学,它是以充分地理解艺术家或作家在自己的作品中所遵循的规则、深刻研究典范的作用和积极观察当代突出的现象为基础的。"

"设计批评"这个概念的由来最早可以追溯到威廉·荷加斯(William Hogarth, 1697—1764年)的《美的分析》。起源于文艺复兴时期的"设计"一词,是指合理安排视觉元素及这种合理安排的基本原则。其中的视觉元素包括:线条、形体、色调、色彩、肌理、光线和空间,合理安排是指构图或布局设计,概念发展到19世纪,已成为纯形式主义的艺术批评术语。如果从词源和语义学的角度考虑,"设计"一词本身已含有内在的批评成分。

现代意义上的设计批评理论是从19世纪开始的。19世纪后期,随着生产技术的进步,旧的审美标准逐渐不能够适应时代的发展,早期的设计批评理论表现出将设计与伦理道德结合的思想,焦点集中在装饰问题上,代表人物是威廉·莫里斯,他是现代设计史的开篇人物,在设计方面,他抨击过多的装饰,反对虚假材料的应用,关于设计道德方面的设计批评为现代主义设计奠定了基础。

设计批评是一门社会科学,它是指在一定的设计艺术理论的指导下,对特定的设计作品、设计现象及设计思潮进行细致深入的分析,进而得出较为客观的评价与判断。设计批评是站在一定的立场、以一定的角度与标准,对设计作品为中心的各种设计活动,进行感性的体验、理性的分析、做出判断和评价的科学活动。一般意义上来说,设计批评内涵设计评价,随着设计艺术的发展,人们为了探究设计作品的成败得失,总结设计实践的经验教训,提高设计艺术鉴赏的能力和水平,设计批评得到了越来越多的关注与重视。

## 9.1 设计艺术批评与设计艺术鉴赏

一般来说,艺术活动中有创作者和欣赏者两个主体,但创作者和欣赏者可以统一在艺术

作品的创作者一个人身上。这就是说，他可以不必为满足其他欣赏者的审美需要而进行创作，自己设计，自己审美。但往往设计中存在着至少两个审美主体，一个是设计者，一个是受众，并且两者的基本关系是：设计者为受众服务，他的设计必须要接受受众的评判。在这个评判的过程中，欣赏者给予设计批评以饱含深情的"和声"，使其不断发展并日趋成熟。设计作品一旦产生，就会对社会生活发生影响，就必须通过设计欣赏和设计批评这座桥梁。

设计欣赏，就是指主体与客体相互作用而产生的一种心物感应、物我交融的复杂心理过程，同时也是一种情感认知活动。① 所谓欣赏，即领略、玩赏、享受美好的事物，领略其中的趣味，这种认知是欣赏者在面对具体的设计作品时，积极主动地通过自我的感性认知及理解，从而形成其独特观点的精神创造性活动。设计欣赏常常在无意识中就发生了，因为设计带有很强的传达性。举例来说，你路过某家剧院或商店的门口，无意间瞥见了它们的宣传海报（见图9-1），为其中强烈的视觉效果或广告词所感染和吸引，禁不住想进去看个究竟。还有我们去观看设计展览，就属于有意识的欣赏行为。只要是设计欣赏，其对象都是具体的设计作品，而且强调主观趣味，偏重于感情的愉悦。

图9-1　宣传海报

设计欣赏是设计师与受众之间的思想与心灵的有效交流。设计师每出炉一幅设计作品，必定在作品里面融入了某些思想或某种文化，传达着某种特定的信息。那么受众在欣赏活动过程中，只有接收到了这个信息，才算是领略和知晓了其中的含义。此时，受众与设计师之间的思想是沟通的。如果没有设计欣赏这一行为，人类就少了一种重要的沟通交流的渠道，而设计也将会始终处于原地踏步、举足不前的境地。

设计作品价值的显现和功能的发挥，依赖于受众积极参与的设计欣赏活动，而设计批评是建立在设计欣赏基础上的。只有当设计评论家对设计作品有了深入地、高质量地认知、领略、欣赏后，才能有效地进行设计批评活动。欣赏中有批评，而批评又是欣赏的升华和发展，它们两者之间是有相通之处的，但又有明显的区别。通常设计欣赏具有较强的个人主观喜好，而设计批评则是在设计欣赏基础之上，对批评对象进行理智的、逻辑演绎性的、科学的客观性鉴别。尽管在设计批评中也有较强的主观性，但它主要是侧重于对批评对象的客观性判断，而不仅是停留在一般的体验和判断层面上，否则，就丢失设计批评的价值和作用了。

设计批评是挖掘设计的创造性思维的过程，它常常从本质上对其行为的对象作一个深层次的透析，会探究设计师是如何把设计作品以艺术的形式再现出来的。设计批评具有广泛的社会性，有助于提高特定社会结构中民众的素质和欣赏水平；同时，通过对设计作品的全面而深入的评论，有力地促进了设计的繁荣和健康发展。

---

① 梁玖. 艺术概论. 重庆：西南师范大学出版社，1995.

有效的设计批评能促使广大民众积极主动地去感知设计，激发他们的感知热情，这在客观上能逐步提高民众的艺术素质。另一方面，设计批评能有效的认识、领悟与理解设计作品所蕴涵的深刻内涵和意蕴，这也在客观上引导了欣赏者顺利地进行欣赏活动，并获得欣赏的愉悦和满足。尤其是学术性强的设计批评，更能有效地升华和提高欣赏者的内在情感和欣赏水平。同时，设计批评往往能引导、启迪和激励设计师对自己的设计观念、设计形式及设计作品的再认识、再思考，从而激励设计师的设计创作。

设计批评的目的，有助于人类设计的进步发展，有助于提高欣赏者的欣赏水平，有助于升华设计师的设计创造实践活动。

## 9.2 设计艺术批评的主体与对象

### 9.2.1 设计批评的主体

#### 1. 设计艺术创作者

在设计艺术实践中，设计师是设计作品的生产者和创造者，没有设计师，就没有设计创作，也就没有了设计作品和设计鉴赏。设计创作者应当具有艺术的天赋和艺术的才能，掌握专门的设计艺术技能和技巧，具有丰富的情感和艺术修养，通过自己的创造性劳动来满足人们的物质需要和精神需要。设计创作者往往比普通人具有更加敏锐的艺术感受、丰富的情感和生动的想像力，他们更为熟悉和掌握一定的设计艺术的基本知识和规律，这就使得设计批评更具有针对性和专业性，而这必然会对设计创作提出更多具有专业性、建设性的意见和建议，并最终推动新的设计创作不断前进与发展。

#### 2. 设计艺术鉴赏者

艺术生产的全部过程应当包括艺术创作、艺术作品和艺术鉴赏这三个环节，它们共同组成了一个完整的艺术系统。设计艺术的鉴赏不同于一般意义上的欣赏，它是与设计创作一样，都是人类的审美创造活动。所谓鉴赏，是指人们对设计作品或设计现象感受、理解和评判的一系列过程。人们在鉴赏的思维活动和感情活动一般都是从设计作品的具体形象感知出发，经过大脑的思维加工，最终形成一定的设计评判。

例如，当你在欣赏一副招贴画的设计时，其构图、色彩、题材等元素映射在你的大脑之中，并使你对这幅作品做出初步的评价与判断。但是，如果换成另外一个人来评价这幅设计作品，又会得出截然不同的结论来。这是因为，针对同一个批评的设计对象，主体存在较大的差异性，例如主体不同的年龄阶段、性别差异、文化层次、教育程度，以及所处的社会阶层等因素，都会对设计对象的评判产生完全不同的效果。

设计鉴赏者中还有一个特殊的群体，他们就是消费者。对于设计艺术而言，其价值体现首先必须以其被消费为前提。因此，消费者是艺术设计的第一批评者，他们对设计产品所做出的反应决定了设计产品的市场效益。消费者是艺术设计批评的带有感性色彩的批评者，消

费者的消费倾向会使产品生产厂家加大生产投入，生产出满足当前市场需求的产品，而产品的适销对路无疑会加大设计产品的经济价值。

### 3. 专业设计批评者

专业的设计批评者是设计批评的重要主体，他们从专业的角度解读设计所传达的信息，并为设计界和消费者提供自己的专业建议，要让大众了解设计过程，了解设计是如何改变我们的日常生活方式并成为我们生活不可缺少的一部分。他们像特约评论员、影评人、文学评论家一样，往往具有深厚的设计理论基础、敏锐的设计触觉、客观的评判立场，可以针对设计作品或设计现象进行更为深入的剖析与判断。

只有专业批评才能把批评提高到学术的层面，而不是像消费者的批评那样停留在感性的层面上。专业批评家的影响超越了个人范围，他们的批评不但会影响到消费者的购买倾向，而且还会直接影响到设计师的工作。如英国的拉斯金（见图9-2）对1851年"水晶宫"博览会的批评就在很大程度上影响了当时英美民众的设计趣味，并直接引发了莫里斯领导的英国工艺美术运动。①

图9-2　约翰·拉斯金
（1819—1900）

张志伟在"设计批评与文化"一文中指出：如果没有沙利文"形式追随功能"的批评标准，没有卢斯"装饰即罪恶"的批评口号，没有米斯"少就是多"的批评理念，没有柯布西耶"建筑是居住的机器"的机器美学思想，没有穆特修斯在德意志工业同盟中关于"标准化"问题的辩论，没有这一切现代主义设计精英的专业批评，真正意义上的现代设计就不可能诞生。同样，如果没有罗兰·巴特的《神话学》，没有德里达的"解构"，没有鲍德里亚的"仿真"与"拟像"，没有文丘里的《建筑中的复杂性与矛盾性》，没有詹克斯在建筑领域区分出"现代"与"后现代"，没有后现代主义设计批评，后现代设计恐怕也就难成燎原之势。②

由于设计批评涉及的学科与知识十分广博，专业的设计批评家需要具有相当渊博的学识与敏锐的眼光，具有高度的审美能力和判断力，才能以深刻的思考，洞察设计的价值、意义及其历史作用。

美国艺术批评家海勒（Bernard C. Heyl）在他的《美学与艺术批评中的新思想》一书中，论述了批评家的品质，为如何进行艺术批评提供了全面的方式。海勒指出：批评家要超越个人在经验和教育方面的局限性，提高判断力，批评家的主要责任是面向大众，因此，所有批评语言都应当尽可能明确，通俗易懂。设计批评家既要具有卓越的组织和表达能力，使

---

① MICHAEL C. Towards Post-modernism. Design Since 1851，London：British Museum，1987：163.
② 张志伟. 设计批评与文化. 美术观察，2005（9）.

批评具有感染力,又要有全面而又丰富的经验、足够的文化学识和素养、健全的思考能力和洞察能力。除了丰富而深厚的专业知识外,批评家还要有正确的道德观念,不以自己的好恶为标准,不过多的掺杂自己的主观意愿,对设计批评事业要具有宗教信徒般的虔诚和激情。

### 9.2.2 设计批评的对象

设计批评可以一般性地界定为对设计对象的描述、解释和判断。描述指的是批评家以中立的态度、清晰的语言,对设计的功能、形式、构造等做说明性表述,使大众得以理解。解释功能则是批评家多角度分析设计师的思想、观念及形成这种思想观念的社会环境。判断功能就是以社会与人的需求为标准,对作品或未来的作品做出审美的、功能的、技术的、经济的等各个方面的价值判断和规范判断。对批评对象的批评过程,实际上是一种价值的判断性运作。

设计批评是对包含设计作品、设计活动、设计思潮、设计风格流派等一切设计现象的科学评价和理论建构,批评对象的重点是对设计作品或方案的关注,即对现代设计创作的主题和形式的批评。设计作品是一个很大的范畴,它涵盖了平面、环境、数码、产品等一切带有设计元素的实物,具体分为工业设计、工艺美术、生活装饰品、服装、美容、舞台美术、电影、电视、图像、包装、展示陈列、室内装饰、室外装潢、建筑、城市规划等,不一而足,统统可以纳入批评对象的范围。[①] 然而,对于不同领域内的设计作品,设计批评的方式与标准又不尽相同。

**1. 环境艺术设计批评理论**

我们知道,"环境"本身就是一个很大的概念,而环境艺术,更是有着多维的内涵。它所指的范畴除了包括为美化环境而设计的"艺术品"外,还应包括"偶发艺术(Happening ART)"、"地景艺术(Land ART)"及建筑界所称的"景观艺术(Landscape)"等(见图9-3)。如:自然界的山、水、草、木,人工创造的建筑、市政设施等都是环境中的景致。总之,人们所耳闻目睹的一切事物都是环境构成的要素,都是环境艺术设计研究的对象。

图9-3 环境设计效果图

---

① 尹定邦. 设计学概论. 长沙:湖南科学技术出版社. 2004:215.

"环境艺术设计"的综合性非常强,是一个大的学科,它包括环境与设施计划、空间与装饰计划、材料与色彩计划、采光与布光计划、使用功能与审美功能计划、造型与构造计划等内容。著名的环境艺术理论家多伯(Richard Dober)曾经这样评价环境艺术,他说:"环境设计作为一种艺术,它比建筑更巨大,比规划更广泛,比工程更富有感情,这是一种无所不包的艺术。"环境艺术的独特之处在于:它的表现手法多样,可谓是集众多艺术表现形式为一体的综合性艺术。

环境艺术设计是在第二次世界大战以后,在欧美逐渐受到重视,并迅速发展起来的一门新兴学科,它把设计艺术中的实用功能和审美功能有机地结合在一起,对于设计批评而言,由于环境艺术设计涵盖的内容十分广泛,因此,批评的标准和效果也大相径庭。

由于环境艺术设计的首要目的是为人们提供适宜的空间和舒适的生活、工作和学习的环境,因此,设计批评所要考察的对象,就必须围绕这些内容而展开。比如,在对一个小区的景观规划进行设计批评的时候,就必须考察该设计的实用性和适用性如何?是否已经满足了小区内居住人们的生活需要?能否提供居住者以优良的环境?除此之外,还要考察该规划设计中是否对安全性的要求进行了考虑等。只有这样,设计批评的目的才算达到。

### 2. 产品设计批评理论

产品设计是我们人类为了实现某种特定的目的,而进行的创造性活动,它存在于一切人造物的形成过程当中。产品设计(见图9-4)包含产品的外部形式、造型和内部结构、组织的整个过程,对产品的外观和性能、生产技术的发挥及产品品牌的建设都产生影响。从大多数发达国家发展实践中,我们不难发现,产品设计已成为制造业竞争的源泉和动力之一。尤其是在经济全球化日趋深入、国际市场竞争日趋激烈的情况下,产品的国际竞争力将首先取决于产品的设计开发能力。

图9-4  Muji公司设计的三轮车

一般产品开发包括:设计阶段、测试阶段、生产阶段、市场导入、生命周期管理阶段、回收处理监管阶段。产品设计是一项综合性的活动,在不同阶段都对产品开发产生着影响。因此,设计批评对产品设计施加的影响与效用,可能会直接导致该产品设计是成功还是失败。

设计批评的对象就是设计物,而工业设计的产品,恰恰是设计批评"热衷"的对象。一件产品在设计规划的初始阶段,就已经在接受设计批评的"关照"了,设计方案的是否合理,选用设计的材料是否得当,花费的成本高低等,这些都在设计批评的职能范围之中;接着是设计进入实质性的阶段,设计批评仍然进行着它的"工作",对设计产品使用者进行用户分析、对产品投入销售之前进行的市场调查等,这些都要受到设计批评的影响;当产品正式投入市场,设计批评就要根据产品的销售、目标消费者对该产品的接纳程度进行分析与评判,并给设计者和生产厂家提供宝贵的反馈信息以供他们改进与调整。到了这个阶段,设计

批评的任务看似完成了，其实不然，设计批评者还要针对产品投入市场后所产生的经济效益及社会效益进行分析与评估，以此来得到对该产品最为全面的认识。

当前，随着全球化和经济一体化的加剧，环境恶化、资源枯竭等生态问题也越来越受到世人的关注，因此，对产品设计的生态效益进行科学的分析与评估也是十分必要与紧迫的。

### 3. 平面设计批评理论

平面设计主要在二度空间范围之内，将不同的基本图形，按照一定的规则在平面上组合成图案和画面（见图9-5）。其实，平面设计还有更为专业的称谓，叫做"视觉传达设计"。这个概念清晰的表述了设计所作用的对象是人，而且是直接刺激人的视觉感知。如今，平面设计的范围十分广泛，在人们的日常生活中几乎是无处不在，从广义的角度来讲：一切和印刷相关的表现形式都可以归为平面设计的范畴；而从狭义的功能角度来看，即用视觉语言进行传递信息和表达观点的行为表现形式，都可以称之为平面设计。由于平面设计涵盖的内容十分广泛，因此，对平面设计的分类也会显得相对庞杂，如我们熟知的企业VI系统设计、字体设计、书籍装帧设计、广告设计、包装设计、海报招贴设计、插画设计等都属于平面设计所研究的对象。

当设计批评者在评论一幅招贴画的设计创作时，首先吸引他的一定是这件作品的色彩，色彩的明度和纯度的不同，给人的心理感受会产生截然不同，紧接着就要评判这件作品的画面和构图了，考察作品的构图是否和谐、平衡，比例是否得当，节奏和韵律是否优美。以上这些都是设计批评者对平面设计作品的感性认识，接下来更为重要的是，将这些感性认识经过大脑抽象思维的加工，上升到理性认识的角度，如考察作品的设计构思，创意理念，考察作品的题材与所要表达的主题是否契合等。设计批评对平面设计作品进行的全方位评价与评判，有利于设计师发现设计中所存在的问题与缺陷，有助于大众更好地鉴赏优秀的平面设计作品，总之，它能够促进平面设计创作的良性循环（见图9-6）。

图9-5　蒙特里安的平面作品

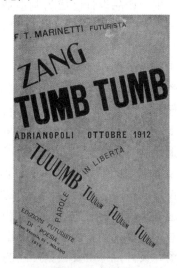

图9-6　招贴画

设计现象，我们可以称之为设计风格，而设计艺术又属于艺术这个大的范畴，艺术风格就是指艺术家在艺术创作时所表现出来的鲜明个性与特色，从总体上来说，风格具有相对的稳定性，它是艺术作品独特内容与形式的统一，能够深刻地反映出时代和民族的文化传统、审美情趣、生活习惯等内容，从不同的角度来看，艺术风格可以划分为个人风格、时代风格、民族风格等。①

起源于19世纪下半叶英国的工艺美术运动（The Arts & Crafts Movement），其起因就是在当时的英国出现了像约翰·拉斯金（John Ruskin）这样的设计批评者，对在1851年伦敦世界博览会上展出的糟糕的设计作品进行批评与评判，他们针对装饰艺术、家具、室内产品、建筑等因工业革命批量生产所带来设计水平下降的不良现象，开展了这次设计改良运动。工艺美术运动是英国19世纪末最主要的艺术运动，并影响了设计史的发展。由此可见，设计现象是设计批评的一个重要对象，而对设计现象的批评又会反过来推动或促进设计艺术的不断进步与发展。

## 9.3 设计艺术批评的标准

设计批评不仅会影响到人们对设计价值的认识和判断，而且会引导设计价值追寻正确的目标。由于设计的本质是人的对象化，因此不同社会、不同的历史阶段、不同的民族及不同的阶级中的批评者都会有不同的评价标准。如我国在20世纪50年代到60年代，对设计采用"实用、经济、美观"的标准，既是受经济发展要求的需要，也是意识形态的需要。20世纪40年代，英国提出实用主义的设计模式，要求设计做到节约和舒适，这是与当时的经济要求相一致的。

设计批评可以从不同的文化背景或思维方式出发，对作品的主题和形式，通过思考弄清现状及发现存在的问题，从而寻求解决的办法。设计批评是将设计的观念、设计的目的、设计的方法、设计的价值逐个澄清。

设计批评既是一种客观的活动，亦是一种主观的活动。设计批评对作品的评价有相对的标准，比如形式的完美性，功能的适用性，传统的继承性及艺术性和时代性。在设计批评活动中有着多元的因素，这种多元的因素对设计的标准，有着历史的、民族的、地域的、时代的诸多因素影响。

### 9.3.1 功能性标准

在设计批评中，对功能的批评有着极为悠久的传统，设计的功能是为了满足人与社会的客观需求，这集中反映了批评主体与客体的主从关系。设计批评活动及其结果总是与一定的人、一定的集团、一定的社会利益和审美情趣相联系的。同时我们也认识到，只有从主体

---

① 金银珍，罗小华. 艺术概论. 武汉：武汉理工大学出版社，2006：77.

出发来评价客体，才能认识客体的价值与意义，才能正确地实现评判内容的客观性。

功能就是事物所发挥的有利作用。简单地说，设计的功能就是设计物的用途或者称之为效用。"功能是人类的需求客观化"，而所谓"效用"，也是相对于人的需求而言，这是强调设计是为人们的工作和生活服务的，好的设计首先要清楚地体现出设计者所预期的功能，真切满足使用者的实际需要。

所谓"适用"就是"适合使用"，而"实用"在现代汉语里，是指"有实际使用价值的"，所以，必须将使用和"有效性"联系起来考虑，必须在设计中增加服务的内容，而"适用"则可以很好地凸显这些内涵。

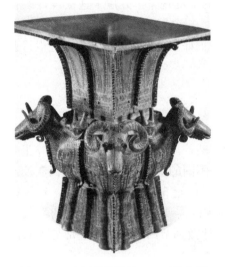

图 9-7　中国传统设计——四羊方尊

中国的传统设计是一贯坚持适用的，注重"制具尚用"，新中国成立后，借鉴维特鲁威的"实用、坚固、美观"三原则，设计的指导方针确定为"经济、适用、美观"，其中不同的是，将"实用"改为"适用"，这并不是随意的替代，而是明显具有文化上、文脉上的考虑。因此，一般将"适用"置于功能的中心位置（见图 9-7）。

英国工艺美术运动以后，现代设计逐渐建立起"人本主义"的批评体系，即以功能主义为中心，以满足"人的需求"作为唯一目标，人的尺度是衡量一切设计的标尺。虽然许多现代主义的设计符合人体的尺度和科学的精神，但他们的简洁往往是单调的，给人带来了精神的单调，违背人的审美追求。

## 9.3.2　文化性标准

21世纪的全球设计战略是要突出设计的文化性，有文化内涵的设计才能在世界设计的大舞台上占有一席之地，迎合人们的消费心理。日本东京艺术大学的尾登诚一教授曾说过："20世纪日本的设计是经济的设计，21世纪的设计是文化的设计。"也就是说"文化性"是设计成功与否的标准，这应当成为设计批评的标准或原则。

其实只要回顾德国包豪斯的课程设置，我们就知道包豪斯早就确定了这一设计方向，只是这一思想在20世纪末才被明确地提出来。什么是设计的文化性呢？其实，设计文化就是在设计中要体现出一个民族的历史文化的传承与发展，在此之中，我们能感受到一个民族的历史和文化。设计对文化的传播和文化再创造，体现了设计的社会价值，这种价值是艺术设计审美的、精神的价值综合体。

设计产品中不仅要有现代的科学技术因子，更要有民族文化的养分。只有包容着民族文化的设计才能得到世界各民族的喜爱，这样的设计才能成为占领全球市场的设计。索特萨斯

认为，产品设计就是在设计一种生活方式，设计一种功能，设计应表达一种特定的文化内涵，让产品成为一个信息的载体，让招贴成为某种隐喻的文化和符号。

世界上有很多这样的设计经典。韩国世界杯足球场，它是韩国历史和民俗及现代高科技的浓缩。韩国的历史是一部帆船史，韩国人非常好客，只要是家中来了贵客，他们就用八角形的盘子盛上食物来招待客人。于是，设计师把历史与礼俗有机地融合在一起，设计了举办2002年世界杯的足球场（见图9-8），这个设计的外观是八角形的礼盘，内部采用帆船的原理来设计，他们用这个足球场来迎接世界各国的朋友。今天韩国，已经把它作为旅游景点来开发，并获得了相当好的经济效益。类似这样的经典，还有埃菲尔铁塔、悉尼歌剧院、白宫（见图9-9）等。

图9-8  2002年世界杯足球场

图9-9  白宫

设计批评的另一个方面是设计的理论批评。设计的理论批评不仅在于揭示设计表层的因素，诸如色彩、材质、造型等因素，而且更多地是对设计隐性价值的解读和评估，这种解读和评估是对设计的一种文化解读。

设计在一定意义上成为文化的意义载体，而批评家对设计的批评，有助于设计文化性的消费及设计社会价值的重新认识和发掘。设计价值的重新认识和发掘，对社会又带来积极的影响。如近些年设计所出现的关注环境的主题，将人类价值的实现引导到对人与自然关系的关注上。

### 9.3.3  价值性标准

设计批评包含着价值的评判。从价值观念来说，作为一种社会意识，它在任何时代都是多元的，并没有一个统一的标准，任何一种设计对于不同的消费群体，它的价值就会发生变化。

设计艺术的价值由其本质所决定，设计既是物质的也是精神的，既是实用的又是审美的，它是物质与精神、实用与审美的统一。它决定了艺术设计价值结构的多层次，如实用的和审美的层次、经济的和文化的层次等。

实用价值是艺术设计的基本价值，也是经济价值的重要体现。价值理论认为，价值是事

物满足人的某种需要的属性。艺术设计从多方面为满足人的物质生活和精神生活的需要，将其领域拓展到人们的日常生活中的衣、食、住、行等各个方面。艺术设计作为造物的活动，它直接受到经济规律的制约，从设计、生产到流通、销售、市场反馈等一系列的过程都是如此，涉及材料的选择和利用，对生产技术和工艺的选定，对产品的实用价值和审美价值的双重关注，都与经济规律有关。

"经济"作为艺术设计的原则之一，要求用最少的消耗创造最大的价值。经济价值是艺术设计中最本质的价值，设计必须以物的形态，在人们的生活消费中发挥其作用，才能从本质上实现其价值，经济价值是设计价值的直接体现。因此，设计批评的经济价值标准是衡量一个设计优劣的重要尺度。

随着人的实用需要得到满足，审美的需要也就凸显了出来。人类这种对美的追求成就了人类的设计艺术，设计艺术在满足人的现实生活需要的同时，将艺术的审美融入到人的日常生活中，让艺术之美彰显于人生活中的每一个细节中。同时，设计艺术作为一种艺术传达形式，以有形的表现形式承载着一定的文化传统，传达着不同时期的社会思想。当设计产品作为实物被消费，在其经济价值实现的同时，其精神层面的内涵就通过消费者在消费过程中的感受、解读、接受等心理环节，发挥着潜在的作用。

当设计艺术在实现着其经济价值的同时，在人精神层面的作用也引起社会的关注。当物质的满足提升了精神需求时，设计从表层目的"经济效益"走向深层目的"精神关怀"。设计界近年所出现的设计回归风、绿色设计（见图9-10）等设计风尚，就把设计对人生活的关注转向对人文精神的关照。由此可见，设计批评的经济价值和精神价值标准是评判一个设计是否成功的综合性标准，它全面地评判设计的好坏与优劣。

图9-10　华硕笔记本电脑的设计

## 9.4　设计艺术批评的意义

世界国际博览会主要是检阅世界最新的设计成就，广泛地引发社会各界对产品设计的批评。第一届世界博览会在英国"水晶宫"举办，这次博览会在世界设计史上产生了重要的影响，"水晶宫"世博会于1851年在英国伦敦海德公园举行，它暴露了新时代设计中的问题，并引发了设计理论人士致力设计批评的研究。此后这种形式固定下来，每过一段时间，在不同的国家和地区举办世界博览会，这个组织由几个国家发展到全球性的国家参与。在世博会上展出的展品是由博览会展品评审团的专家认定的，在博览会期间的展品由各参展团、观众、主办机构，各国政府官员来评论（见图9-11）。

设计批评是设计活动中非常重要的组成部分，是现代设计活动和设计理论研究中的一个

重要环节，是对具体的设计作品、设计思潮、设计运动等进行判断和评价。它是伴随着设计的发展而产生的，同时也推动和指导着设计思想的进一步发展，可以说设计批评是由实践上升到理论，又由理论来指导实践的关键环节。

图9-11 水晶宫

设计批评具有非常广泛的社会性，它有助于提高社会结构中大众的素质和欣赏水平；同时，通过对设计作品的全面而深入的评论，也能指导设计师的设计创作，有利于促进设计的繁荣和健康发展。

设计批评能促使广大民众积极主动地去感知设计，激发他们的感知热情，同时，这在客观上能逐步提高民众的艺术素质。另一方面，设计批评还能够把设计作品所蕴涵的深刻内涵与意蕴揭示出来让人知晓，这也在客观上引导了欣赏者顺利地进行欣赏活动，并获得欣赏的愉悦和满足。

学术性较强的设计批评，更能有效地升华和提高欣赏者的内在情感和欣赏水平。设计批评能引导、启迪和激励设计师对自己的设计观念、设计形式及设计作品进行再认识、再思考，从而激励设计师的设计创作。

归根结底，设计批评的目的，有助于提高鉴赏者的鉴赏水平，有助于改进设计师的设计创造实践活动、有助于人类设计的进步。

### 9.4.1 设计批评指导作品评价

设计批评可以帮助大众深入地理解和感受设计，设计批评者一般具有很高的专业知识素养和人文科学水平，能够准确地理解设计作品的优劣好坏，他们把自己对设计作品的感受和理解通过评论的形式表达出来，有利于大众更好地理解设计作品，从而促进设计朝着健康的方向发展。

当今是设计迅猛发展的时代，设计作品日新月异，层出不穷、浩如烟海。同样的产品，设计的样式可谓是五花八门、千奇百怪。在这么多数量的设计作品中，有很大一部分作品，显得十分前卫与怪诞。其中不乏一些超越我们所处时代的设计作品出现，一时间让大家难以接受和理解，而只有少数人能够鉴别和判断其优劣。在这种情况下，由于设计批评家掌握着大量的信息、具备广博的知识面，并拥有较高的专业素养，他们往往能够比较好地选择和鉴别这些设计作品，通过感性的认识和理性的分析，进而做出客观的设计评价与判断，这些都为大众更好的选择和鉴别设计作品提供了有益的帮助。Kerve自行车座设计如图9-12所示。

图9-12 Kerve自行车座

### 9.4.2 设计批评调节设计创作

设计批评者可以通过对设计作品进行评判与分析,向设计师提供反馈信息,以建议他们修改或调整设计方案或计划,从而设计出更符合大众意愿的设计。

首先,设计师通过自己独特的设计创意与构思,将作品推向所服务的大众和市场,而这个时候,设计师关注的是:该设计作品是否被大众和市场所认可和接受,设计师将面对大众以及市场这个更大范围的评判与批评。大众和市场对设计作品的看法和评论,直接意味着设计的成功还是失败,从中反馈来的信息,自然成为设计师不断调整、不断进步的直接动力。

另外,设计批评可以帮助设计师总结创作上的经验和教训。一般来讲,设计师都会对自己的作品有着一定的评判与甄别的能力,但是,对自己的设计作品进行批评,这对于设计创作者本身而言,是极其困难的。因此,设计师在正确认识自己的作品及提高设计创作能力方面,显然需要批评家的帮助。这是因为,设计批评家不但可以在设计师的创作过程中给予及时评价和总结,而且还可以很客观地指出他们的创作误区和缺陷,这无疑会有利于设计师创作出更好的设计作品。

### 9.4.3 设计批评推动设计发展

回顾设计史的发展,其历程是由一系列的设计运动、设计革命所构成和推动的,而每一次设计的革新、每一次设计的改良,又是由当时具有超前设计思想的设计师、设计理论家及设计批评家们,对当时的设计作品、设计思想进行鉴赏、评判,从而提出新的设计思想、设计理论来推动设计运动向前发展的。

从英国的工艺美术运动到法国的新艺术运动,从装饰艺术运动到后来的包豪斯(见图9-13),都经历了一次又一次的设计革新,并提出了许多先进的设计思想及理论,这其实就是对一个时期社会上出现的设计现象进行一种批评,正是这种设计批评推动着设计的向前发展。

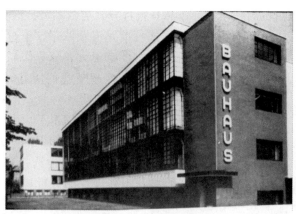

图9-13 包豪斯校舍

在设计史的发展过程中，设计批评是伴随着设计发展的整个过程，作为激发新的设计思想产生的内部动因，推动设计不断出现新的创意、开拓新的研究领域，设计批评发挥着极为重要的作用。像生态设计、设计心理学、设计管理、设计伦理学等这些设计的新兴领域，正是设计理论家、设计批评家对已有的设计进行评判和思考的结果。

### 9.4.4 设计批评指导大众消费

设计批评是通过对设计评判，提出更好的、更为先进的理念，从而满足大众日益增长的物质文化需要，改善人们的生活，促进社会的发展。设计批评通过分析大众的消费行为与心理，从而对现有的设计产品进行形式、功能及价值等多个指标的评估与判断，并提出建设性的意见与建议，进而指导消费者进行设计产品的消费。

设计批评是提高大众审美能力的有效手段，通过对设计进行批评，分析设计作品和设计思想的不足，能够提高设计人员自身和大众对设计的洞察力，分析力，判断力。设计批评是推动设计思想发展的驱动力，通过设计批评能促成某种设计思想的出现与成熟，设计思想的繁荣要归功于设计批评的活跃，设计批评能让设计师从理性的角度重新审视设计思想。

展望未来，批评家能紧扣当代的设计思潮，发现并推动代表新思想、新方向、新风格的设计，在设计批评中表达自己前瞻性理念，从而构建理想的未来设计，创造设计的新境界。

# 第10章 设计的营销与管理

## 10.1 设计管理的定义

设计的营销与管理是一门新兴的交叉学科研究,是一项涉及面很广的系统工程。设计是企业的生命,是企业占领市场的利器,是社会经济的主要来源。我国加入WTO以后,企业的产品设计面对激烈的市场竞争,急需研究和建立设计营销和管理的共同开发体制。设计的营销与管理遵循以人为本的设计理念,将艺术设计、经济管理等构成产品的诸要素通过系统策划,使技术与经济相结合、结构与形态相结合、功能与使用相结合、美学与人机工学相结合、环保与可持续发展相结合,形成完善的企业设计营销与管理新体系。设计是一种经济活动,设计必须具有经济价值,否则便失去了可持续发展的原动力。

设计是工业革命的产物,20世纪60年代在世界范围内兴起,对世界经济的发展、社会的进步、人们生活质量的提高做出了历史性的贡献。然而,当今社会科技突飞猛进,市场瞬息万变,竞争日益激烈,传统意义上的设计已经渐渐不能满足企业及社会的发展。另一方面,随着经济全球化的加剧,如何合理利用全球的设计资源摆到了设计人员的面前,设计管理作为一门边缘性学科,它与科研、生产、营销等行为的关系越来越紧密,在现代经济生产中发挥着越来越重要的作用。[1] 随着设计深入到企业的各个方面,设计与管理之间的结合成为了必然,只有抓好设计管理研究,企业才能真正在日益激烈的市场竞争中发展,传统的设计由此进入了一个崭新的设计管理时代。

20世纪70年代以来,设计管理作为一门新兴学科有了较大发展,特别是在欧、美、日等发达资本主义国家,他们把设计管理作为企业发展战略的一部分,并成为企业区别其他企业强有力的竞争手段,越来越多的企业及学者认识到设计管理的重要性,并积极投入设计管理的研究中,在我国台湾地区、韩国、日本,设计管理已成为企业开发管理的核心之一,在英国、

---

[1] 曾山,胡天璇,江建民. 浅谈设计管理. 江南大学学报:人文社会科学版,2002(1):103-105.

美国等国家，设计管理不仅被列入博士学位课程，还成为许多跨国企业主管的职能和工作核心。①

研究设计管理的意义与作用主要表现在以下几个方面。

(1) 有利于提高企业竞争力

设计管理能制定准确的设计目标，能及时获取市场的经济信息，使之更符合顾客需求，不断为企业注入新的活力，不断创新从而赢得新的市场。

(2) 有利于企业合理配置，并优化资源

在企业管理中，设计管理是重心，它可以使企业各方面资源得以充分利用，增强各部门之间的合作，并促进技术的不断突破，从而实现设计制造的敏捷化，以较小的投入获得更大的成果。

(3) 有利于对设计师及管理人才的培养

在激烈的市场竞争中，任何一项设计活动都需要设计师与管理者及其他领域人员合作共同完成。在产品由构想变成商品的过程中，设计师必须与市场、管理、营销等各部门相互沟通、合作才成完成。

现在企业在技术上的差异性越来越小，产品趋于同质化。面对"竞争激烈"、"生产供应多"、"市场处于停滞化状态"的现实市场环境，企业要想继续处于领导地位，不得不使自己的产品设计具有差异性，创造产品的差异性是企业实施设计管理的一个重要方面，使之成为阻止仿冒者企图进入市场的壁垒。针对企业中设计风格的混乱、设计原则的缺失、设计资源缺乏统一管理的情况，为保证企业各方面协调一致，整个形象的统一，形成产品设计营销与管理的系统化特色，有必要对设计进行系统的策划与管理研究，以实现各种资源的最佳利用，其目的是将设计策划、品牌战略、企业营销和管理战略结合起来，为企业制定设计策略，开拓设计市场，树立企业的整体形象，使设计更好地为企业的战略目标服务。

设计营销与管理研究是设计学与经济管理学两学科的有机结合，它为企业产品的创新和品牌形象的差异化、独特化及竞争产生了强有力的基础和体系，给消费者带来高的附加值和更优质的产品，为企业带来了丰厚的利润。

1966年英国设计师 Michael Farry 第一个提出设计管理的定义，他认为："设计管理是在界定设计问题，寻找合适设计师，且尽可能地使设计师在既定的预算内及时地解决问题。"②

1976年伦敦商学院的 Peter 教授对设计管理下了这样一个定义："从管理的角度看，设计是一种合作性的，为使产品达到某种目标的计划过程，因此，设计管理是这个计划过程中一个重要的也是最为核心的方面。"它通过计划、组织、统筹、规划及监督设计的全过程，协调各种资源，最终使设计达到预期的结果。③

---

① 胡俊红. 设计策划与管理. 合肥：合肥工业大学出版社，2005：224.
② 邓成连. 论设计管理. 工业设计，1997 (1)：6-11.
③ 邓成连. 设计管理：产品设计之组织、沟通与运作. 台北：亚太图书出版社，1999.

在日本对设计管理的定义是："设计管理是将设计部门的业务进行体系化、组织化、制度化等方面的管理"。

1998年韩岫岚在《MBA管理学方法与艺术》一书中对设计管理的研究是：设计管理，是由计划、组织、指挥、协调及控制等职能等要素组成的活动过程，其基本职能包括决策、领导、调控几个方面，使设计更好地为企业的战略目标服务。[①]

2003年陈汗青，尹定邦，邵宏在《设计的营销与管理》一书中对设计管理的定义是：设计管理就是设计企业、设计部门借助创新和高技术的营销与管理，开拓设计市场，并将各种类型的设计活动，包括产品设计，视觉传达设计等合理化、组织化、系统化，充分有效地发挥设计资源，使设计成果更富有竞争性，企业形象更鲜明，不断推动设计业的质量和生产力的提高，从而走向成功发展。[②]

2005年杨君顺，王肖烨发表"在企业中充分发挥设计管理的作用"一文，对设计管理的定义是：设计管理，是一种计划、规划、设想、解决问题的方法，是通过视觉的方式传达出来的活动过程，这个过程包括设计概念化、设计视觉化和设计商品化等。

设计管理综合了设计学与经济管理学的知识，对一系列设计策略与设计活动进行管理，研究如何在各个层次整合、协调设计所需的资源，寻求最合适的解决方法，有利于对设计行为进行合理的规划，有利于达成企业的目标和创造出有效的产品，为企业的设计战略和设计目标服务，为企业建立完善的设计管理体系，制定设计策略。

## 10.2 设计的营销

市场营销是为了解决生产与消费的矛盾，以合适的方式和价格，在合适的时间与地点，使产品顺利的由生产者向消费者转移，市场营销的主要作用是刺激和创造消费者的需求。

设计作为社会再生产系统的环节，其自身的价值必须在社会交换中实现。设计必须被消费，首先实现其经济价值，然后才能在被使用过程中，实现其他社会价值和文化价值。美国最早的工业设计师雷蒙德·罗维曾说：对他而言，最美的曲线不是来自产品造型，而是不断上升的销售额曲线。设计师雷蒙德·罗维于1934年把"冰点"牌冰箱的外形改得比别的产品流畅之后，这种冰箱在西尔斯商场的销售额曲线小量直线上升。罗维认为，最美的曲线是上升的销售曲线，在他职业生涯的早期，这个观念就已成为设计的动力。

设计产业链条中的创意、造型、生产、包装、宣传、营销、管理、流通和市场开发等所有环节，都指向一个最直接的目的——消费。设计的产业化实质上也是设计成果的商品化和设计意义的社会化过程，通过人们的消费行为、购买、使用产品，设计产业的链条才算完整。总之，消费是设计的主要目的，也是最基本的目的，设计和消费之间的关系是设计与经

---

① 韩岫岚. MBA管理学方法与艺术. 北京：中共中央党校出版社. 1998：4-7.
② 陈汗青. 设计的营销与管理. 长沙：湖南科学技术出版社，2003：36.

济关系的具体化。第一，消费是设计的消费。第二，设计创造消费。第三，设计为消费服务。

市场营销组合是为了满足目标市场的需求，企业对自身可以控制的各种市场营销要素进行优化组合，这是为了达到营销目的所采用的手段，是整个营销过程的执行阶段。

设计市场营销过程中可以控制的因素有设计服务、价格、分销和促销，它与传统的营销组合实质上是一致的，各因素间相互影响，相互制约，必须从企业内部资源，外部环境，竞争对手和宏观环境出发，综合运用市场营销手段促使营销的顺利完成。

### 10.2.1 市场整合营销的4P和4C理论分析

在20世纪60年代，美国密执根州大学管理学教授麦卡锡提出了4P理论，即以产品、定价、促销、分销为组合的整合营销理论，奠定了现代营销学的基石，4P既Product（产品）、Price（价格）、Promotion（促销）、Place（分销）。进入20世纪90年代，美国的罗德朋和舒尔兹等人提出了整合营销的新理念，即Integrated Marketing Communication（IMC）。1993年舒尔兹教授所著《整合营销传播》被认为是整合营销奠基之作，在这本著作里提出了4C理论，即消费者的欲望和需求、消费者所付出的成本、消费者便利、消费者沟通的4C原理，4C分别代表：Consumers（消费者）、Cost（成本）、Convenience（便利性）、Communication（沟通）。①

4C理论考虑的第一个C就是注意消费者的需求与欲望，产品的品质、产品的文化品味都取决于消费者的认知，只有深刻探究和领会消费者的真正需求和欲望，才能获得最终的成功。真正的营销价值是顾客的心智，要为消费者提供合适的产品，必须调查消费者的内心世界。因此，找准消费者心理，充分与消费者进行沟通，了解消费者对品牌网络、产品知识、产品的效用需求及其评价标准、消费者的个性品味等，也就满足了顾客的需要与欲望。企业发展产品策略必须从消费者的需求与欲望出发，而不是从企业的研究与开发部门出发，企业产品策略只是企业向消费者传达利益的工具和载体。

### 10.2.2 市场营销策略的制定

**1. 市场营销策划**

市场营销策划方案有许多，一般而言，企业所运用的一般策划有三种类型：差别化（集中力量在重要的用户利益区域完善经营）、全面化领先（使生产成本和销售成本最低化，以低价获得较大的市场份额）、集中化（集中力量在细分市场的服务上）。

差别化策划：使自己提供的产品和服务与类似产品服务的对比中具有独特性。例如品牌的运用充分体现了品牌的某种独特性，企业在这种独特性的基础上确定自己的目标市场。

---

① 金安. 试论市场整合营销. 宁波大学学报，2001（2）：111-114.

全面化领先策划：即在较长的时期内保持自己产品或服务的成本低于同行业竞争者的成本。企业可以采取低价策略，由于成本降低，利润就会升高，品牌就更有竞争力。

集中化策划：即企业集中服务于某一特定的市场，或者把目光集中于某一特定的消费群体。企业通过市场细分来确定一个产业中的竞争范围，强调在一个产业中的独特竞争优势，为某一细分市场特殊服务。①

**2. 设计市场营销策划过程**

包括以下几个步骤。

（1）细分设计市场和选择目标市场

市场细分就是根据消费者需求和购买行为的差异性，从区别消费者不同需求出发，确定企业营销目标市场的第一个步骤。

（2）发现和评价设计市场机会

分析市场机会是企业营销策划的第二个步骤，企业营销调研人员要进行专门的调研，千方百计寻找那些未得到满足的市场机会，并加以分析评估。

（3）设计市场营销组合

营销策划的第三个步骤是确定市场营销组合，市场营销组合是为了满足目标市场的需求，企业对各种市场营销要素的优化组合。

### 10.2.3 市场调研与消费者购买决策

设计企业在做出任何决策之前，有必要对设计市场进行一番分析调研，了解该市场的基本状况，为后续的决策做必要的准备。同时，企业的产品需要得到市场的考验，其价值需要在市场上体现出来。

市场调研是指搜集和提供与设计决策有关信息的科学方法，它是连接设计者与消费者之间的桥梁。调研包括：①消费者调查；②购买决策过程；③市场供给状况；④市场促销状况。

调研是设计的必须阶段，是设计产品具有竞争力的保证。这一阶段，其目标是为企业和设计提供市场资料，以确定产品设计的发展方向。需要设计师、市场人员、企业管理人员共同参与分析工作，通过对市场资料的分析、归纳、整理，找出市场的发展趋势、消费者的爱好及习惯等问题，将市场信息转换成较为抽象的概念与消费者的需求。在设计目标确定之后，下一个步骤就需由设计来完成，设计要实现这些目标，将抽象的概念转化为可视、可触、可感的形象与实体，解决设计难题。

市场预测是根据市场调查得到的各种信息与资源，预测未来一定时期内市场对某种产品的需求量及其变化趋势，为设计部门、市场营销部门提供决策依据。

---

① 胡俊红. 设计策划与管理. 合肥：合肥工业大学出版社，2005：124-125.

## 1. 消费者调查

消费者是营销的对象,是营销赖以存在的载体。企业如何制定营销策略,关注的重点是消费者,调研包括各种相关因素,如消费水平、消费结构需求量的变化等,从其文化因素、经济因素、群体因素、需求因素等角度出发,找出与之相适应的需求。

影响消费者购买行为的主要因素如下。

(1) 文化因素

随着社会经济、文化、生活方式等因素的变化,人们的价值观念不断地改变着,这些必然影响着消费者的选择,而当今,在产品设计中追求多元化文化的倾向就充分说明了这一点(见图 10-1)。人们购买一件产品不再以过去所谓的好用、耐用、经济等标准来衡量,人们要求产品除了给人的物质功能外,还必须能赋予拥有者身份、个性、文化等方面的内涵。产品所传递的内容已不再是单一的物质功能,而必须具有以服务人、关心人为目标的多元化文化特征。[1]

图 10-1 "蝴蝶"椅(柳宗理)

消费者的需求差异在很大程度上由文化差异而导致的,每个社会阶层都有其独特的价值观,爱好,兴趣和审美,文化是某一特定社会生活方式的总和,包括语言、风俗、宗教习惯、信仰等独特现象。[2] 设计从某种程度上来说是设计师的文化背景的一种反映,设计师除了要有相应的专业水平和艺术修养外,还必须与营销者紧密合作,了解潜在目标对象的文化背景,从而使自己的设计服务符合社会的文化价值观。

(2) 经济因素

它是决定消费者购买行为的重要因素,它包括消费者的可支配收入、商品价格、经济周期等因素,在消费者收入水平低下的情况下,经济因素影响是首要的。

(3) 群体因素

主要指能影响消费者态度和购买行为的个人或集体,因为作为人类群体生活的集合体,消费者在选择消费对象时,很自然会受到群体一致性的影响。

(4) 需求因素

马斯洛的需求层次理论把需求分成生理需求、安全需求、社交需求、尊重需求和自我实现需求五类。[3] 随着人们生活水平的大幅提高,当生理需求和安全需求已得到满足后,尊重需求和自我实现就成为人们所追求的新目标。[4]

---

[1] 刘国余. 设计管理. 上海:上海交通大学出版社,2001:64-65.
[2] 甘碧群. 市场营销学. 武汉:武汉大学出版社,2001:32-34.
[3] 杨献平. 企业特点营销. 北京:中国广播电视出版社,1999:27-28.
[4] 张德,吴剑平. 企业文化与CI策划. 北京:清华大学出版社,2000:20-21.

## 2. 消费者购买决策过程

（1）问题认识

认识购买行为，首先从认识刺激开始，营销和环境的刺激进入购买者的意识，购买者个性与决策过程导致了一定的购买决策。购买过程从消费者对某一问题或需要的认识开始，内在的和外部的刺激因素都可能引起这种需求。①

（2）信息收集

消费者有了需求，就会去积极寻求更多的信息。

（3）可供选择的方案评价

消费者运用收集到的信息来进行最后选择。具体有以下 4 点。

① 对设计的满意度：每个消费者都希望他所购买的设计包含自己满意的所有属性。在消费者眼中，一个设计是否值得购买是由各个具体的设计特性所决定的。

② 品牌形象：消费者对某一品牌所具有的信念称为品牌形象。凡是靠自身属性建立声誉的每一个品牌，消费者对此会发展成为一组品牌信念。

③ 设计特性：指设计所具有的满足消费者要求的特性。在消费者眼中，设计的好坏表现为一系列设计特性的集合，如设计表达方式、制作技术等设计特色。

④ 评价方式：营销人员通过一些具有代表性顾客的购买决策调研，发现消费者对某类产品的评价，营销人员利用该评价，并设法使商品或品牌对消费者更具有吸引力。

## 10.3 设计的市场

研究设计市场有两个内容：市场细分和目标市场。简单地说，市场细分是如何将市场分割为有意义的顾客群体；目标市场是选择服务于哪些群体顾客。

### 10.3.1 市场细分

市场细分识别的目的是为了分辨出目标市场，使企业进入这些目标市场后有利可图。在确定这些细分市场目标时，营销者寻求通过公司的产品定位，一般是寻求产品或服务的差异化来建立竞争优势，这个过程代表了"现代战略营销的核心"。

1. 市场细分的概念

市场细分（Market segmentation）是由美国市场学家温德尔·斯密于 1956 年总结企业市场营销管理经验而提出的。所谓市场细分，既根据消费者对产品或服务的不同需求，把产品或服务市场细分为小市场群。② 设计市场有必要根据不同的需求进行市场细分，以满足顾客群的差异性需求。

---

① 科特勒. 营销管理. 上海：上海人民出版社. 1999：32.
② 贝克. 市场营销百科. 李垣，译. 沈阳：辽宁教育出版社，2001：52.

市场细分就是从区别消费者不同需求出发,根据消费者需求和购买行为的明显差异性,并以此作为标准将整体市场细分为两个或更多的具有类似需求的消费者群,从而确定企业营销目标市场的过程。

为了更好地进行市场营销,就有必要按照一定的标准把市场进一步细分,因为针对某一类型的产品,顾客的需求是不同的。西方市场营销学的理论认为:由于经济文化的差异、消费者需求、购买能力、行为等不同,市场细分不可能有一个完全统一的标准。每个企业都需要根据自身特点及具体情况确定市场细分的具体标准,根据市场特点间的差异进行设计规划,使顾客不同的需求得到满足。[①]

### 2. 市场细分的意义

市场细分是否科学合理,已经是市场营销战略能否成功的一个前提,众所周知,任何一家企业没有能力也没有必要满足所有的市场需求,市场细分可以明确目标,有利于公司整合市场资源,细分是市场营销战略能否成功的一个前提,其作用体现在以下几个方面。

① 发掘新的市场机会。通过大量的市场调查工作,了解哪些细分市场中产品或服务已经得到满足,哪些未得到满足,从而可以发现潜在的市场机会。

② 整合公司资源,发挥竞争优势,可以充分利用公司有限的资源,以最小的经营费用实现最大营销效益。

③ 有利于制定营销策略,有的放矢地采取适当的市场营销策略。

④ 市场细分有效地避免了恶性的价格竞争。

### 3. 市场细分的标准

每个企业都需要根据自身的具体情况及特点确定市场细分的具体标准,由于消费者需求和购买能力不同、各企业经营特点不同及经济文化的差异等,市场细分不可能有一个完全统一的标准。具体有4个标准。

① 人口标准:包括年龄、性别、职业、婚姻、教育程度、收入、家庭、种族、国籍、宗教和社会阶层等多种因素,人口因素是细分消费者的依据,其原因是消费者的需要,欲望和使用率经常紧随人口因素的变化而变化,以及人口因素比其他的因素更容易衡量。如西方人与东方人对同一艺术设计品可能会有着截然不同的评价。

② 行为标准:包括购买时机、追求的利益、使用者情况、品牌忠诚度、购买者准备阶段和态度等。

③ 心理标准:主要指个人生活方式及个性等心理因素,生活方式、个性的差异使得消费者对设计也有着不同的认识(见图10-2)。

图10-2 三星专为女性设计的手机

---

① 甘碧群. 市场营销学. 武汉:武汉大学出版社,2000:54-55.

④ 地理标准：指按照消费者的地理位置和自然环境来进行细分，地理因素包括地理位置、市场大小、气候等，因为处于不同地理位置的消费者对设计有着不同的看法和理解，因而会对设计企业采取的市场营销战略有着迥异的反应。例如，北方因为气候的干燥，房屋顶部采用平台式的设计；而南方因为多雨的气候特点，人们对房屋顶部的设计倾向于倾斜式的。

### 10.3.2 目标市场

设计服务业在确定营销目标时，应注意三大原则：竞争导向、顾客导向、形象导向。竞争导向是指设计公司明确设计重点的服务目标。顾客导向指设计公司追求的目标是为满足顾客的需求。形象导向是用良好的形象吸引客户，明确设计公司的形象定位。

设计企业根据自己的目标、资源和特长，权衡利弊，选择目标市场，企业在确定这一战略时，目标市场涵盖战略有3种：无差异营销战略、差异性营销战略和集中性市场战略。

1. **无差异营销战略**

采用无差异营销战略是指企业把整个市场看成一个大的目标市场，用统一的市场营销策略，来吸引消费者，它对于产品需求强调共性服务。

2. **差异性营销战略**

在强调个性化的时代，差异性营销战略根据各个细分市场中消费需求的差异性，设计出顾客所需要的个性化设计方案，并制定营销战略去满足不同顾客的需要。设计作为一种商业服务，只有不断寻求自身的独特，做到与众不同才可能在行业竞争中获取优势。

3. **集中性市场战略**

该市场战略的重点在于只是选择一个或少数几个细分市场作为目标市场，集中设计和营销力量，实行专门化的设计服务和营销。汇集公司有限的各种资源，着眼于某一细分市场，突出专业优势，实行专门化的运作。

## 10.4 设计流程管理

设计流程管理又称设计程序管理，其目的是对设计实施过程的各个环节加以监督和有效的控制，确保设计的进度并协调设计开发与各部门的关系。不同国家对设计流程的划分不尽相同，重要的是明确不同阶段应当完成哪些工作内容？要求是什么？设计流程属于设计管理的内容，在工业产品开发中，工业设计的任务就是根据市场的需要（包括不断涌现出新的需要），充分利用已有的物质技术条件和科技成果，从人的需求出发，将多种要素统一起来。

工业设计的流程一般如下。

在新产品的开发规划阶段，要求工业设计人员分析原有产品的过去、现在、并预测将来的情况，根据当时市场的需求和购买者的心理，对产品的工艺、材料、成本、功能、结构、使用环境等做周密的市场调查和分析，提出新产品开发的初步设计规划；在方案构想效果图

到模型制作阶段，要求设计人员充分运用创造、表现、评价的设计步骤，最大限度地进行构想、创意，以使人们能够从效果图和实体模型中理解新产品的设计意图，把握住产品的方向；在新产品的方案正式审定合格，并决定试制和投产阶段，要求工程技术人员、销售人员与设计人员密切配合，从产品的设计到工艺方法去实现审定的造型方案；最后在新产品投产销售时，还需要调查产品的销售情况及消费者的信息反馈，为新的产品规划做准备。

以上说明工业设计人员在企业的新产品开发过程中，在兼顾生产者与使用者双方对产品外观、造型、色彩、结构、功能及安全性等方面要求条件下，始终是站在生产者与消费者之间，用适宜的形态将产品的社会价值与销售的经济要求结合起来，将产品的外形美感与使用舒适感结合起来，表现出丰富的创造能力和想像能力。

### 10.4.1 设计流程的步骤

科学地设计流程应包括制订目标、市场调研、设计开展、方案选择、方案实施、方案评估等环节。

#### 1. 制订目标

根据设计情况制订合理的目标，是整个策划过程的起点，实际上制订目标是确定设计定位的过程，确定目标也是一个策划过程。[①]

#### 2. 市场调研

市场调研主要的任务是紧紧围绕策划目标展开资料及各方面信息的收集，通常采用问卷法、观察法、询问法、实验法等方法进行，为设计方案提供充分的素材（见图 10-3）。

#### 3. 设计开展

在策划中根据策划目标，寻求策划切入点，应紧紧围绕策划主题，产生策划创意、设计方案与选择方案。

#### 4. 设计评价、设计实施与方案评估

是在评价企业生产的基础上，设计师收集

图 10-3 数码相机用户市场调研

相关的反馈信息，从设计理念、设计程序、设计实施方法上提出新产品开发的方针和战略，并评价该设计方案的优点和特点。

### 10.4.2 设计流程的特点

由于产品设计与设计研发中的其他步骤相互交错、串联、反复，产品设计是一个相对独立的过程，产品设计的相对独立性决定了它具有一个较完整的设计过程。

---

① 胡俊红. 设计策划与管理. 合肥：合肥工业大学出版社，2005：16-17.

① 设计的调研策划阶段：接到设计任务后，通过各种研究方式对消费者、市场、技术等作调查研究，并最终确定设计进度，明确设计目标。

② 设计方案的产生阶段：从各种调查研究中得到初步的想法，对这些问题提出创造性的解决方案，即概念设计方案。

③ 设计的选择阶段：制订评判标准，从产生的众多概念中，选择出最好、最可行的方案。

④ 设计的实现阶段：把选择出来的概念细化，做出概念产品或模型。

⑤ 设计的评价阶段：收集改进概念的信息，进而分析产品概念的可行性。

### 10.4.3 设计流程的程序

**1. 设计调研阶段**

设计师首先接受客户设计委托，对产品进行初步了解，这时的认知主要是来源于市场方面的对产品描述，其后设计师对市场方面的产品进行深入了解，以达到感性认识与理性认识的结合。此外，要指派设计师去市场进行信息联络与沟通，使设计目标与客户需求相协调一致，然后，组建项目团队和指定项目负责人并制订相应的日程安排和计划，项目介入的另一个重要步骤，就是进行产品的市场分析，如分析产品的设计风格、款式、市场占有率、竞争对手等，最后，列举当前的产品设计局限，提出设计目标。

(1) 问题提出及资料收集

市场调查的目的，首先是了解消费者的情况，消费者的群体特征、购买动机、购买情景、购买需求和潜在的购买力。

(2) 消费者调研

消费者认识购买行为，首先从认识刺激式开始，营销和环境的刺激进入购买者的意识，导致了一定的购买决策。①

(3) 文化因素调研

不同地理区域的文化特征会有较大差异，文化的差异引起消费行为的差异，由于文化影响着教育、道德观念、法律等，对某一市场文化背景进行调研时，一定要重视对传统文化特征的分析，利用它创造新的市场机会。

(4) 个人因素调研

个人因素调研主要是研究消费者的年龄、性别、职业、经济环境、生活方式、消费者的个性等。人的一生经历从儿童、青年、中年、老年，不同的阶段会有不同的消费行为。

(5) 社会因素调研

消费者的购买行为受到一系列社会因素影响，这些因素主要包括消费者相关群体、家庭以及社会地位。对消费者家庭、角色、地位的调研对设计定位具有重要意义。

(6) 心理因素调研

---

① 科特勒. 营销管理. 上海：上海人民出版社，2002：112-114.

消费者的购买行为受到动机、知觉、记忆等心理因素的影响。

(7) 市场调研

进行产品市场调查是为了寻找产品发展的潜力、销售量等，具体从下面几个方面分析。

① 产品市场特征分析。分析产品在特定市场中的竞争情况、竞争地位、市场稳定性分析等。

② 产品市场占有率分析。首先要了解市场需求量的大小，其次考察市场竞争者的地位，最后确定产品在众多同类竞争中的地位与分量。

③ 产品的市场的地理分析。主要是地域市场细分，分析不同地理中的产品区域文化、消费者的需求、产品竞争状况等。

在进行产品市场调查分析应注意的几个方面。

功能：产品由单一的功能发展成多功能，这是现代产品开发的新趋势。

消费者阶层：扩大消费群体，扩大产品市场。

竞争：为了吸引更多的消费者，分析同类产品的竞争战略。

价格：考虑产品的生产与营销成本，必须考虑产品调查中的价格因素。

**2. 设计的展开阶段**

(1) 概念草图

设计构思是设计师创造能力的充分展现，构思的方案草图是整体形象设计的开始，设计师把构想转化为最初步的形态过程，并绘制出大量的草图，这些草图可起到捕捉瞬间的构想、激发创作的灵感作用，同时要求这些草图设计表现手法快捷、简单、活跃，因此，方案草图是整个设计的核心工作。

设计师开展有创造性的构思工作，采用头脑风暴法无疑是一种比较好的方法，构思的步骤一般是由内容到形式，由功能到形态，由抽象到具体，由简单到复杂，对资料进行分类、综合、组织、认识、选择等。

草图是传达设计师意图的工具之一，是捕捉构思的有效手段。草图绘制要准确清晰地表达设计概念，草图的形式可以分为概念性草图、形态草图和结构草图。

(2) 方案效果图

这一阶段是以启发、诱导设计，提供交流，研讨方案为目的。此时方案尚未完全成熟，需要画较多的图进行比较，选优综合。设计师与市场人员协商后，提交3~4个电脑色彩稿方案，选择最后方案定稿。在设计方案确定后，用正式的设计效果图给予表达，目的是为了直接表现设计结果，根据设计要求可分为方案效果图、展示效果图、三视效果图。

(3) 锁定方向，反馈修改及制作

在与公司产品战略、市场人员沟通的基础上锁定最后的产品设计方向，依据消费者的使用反馈改进设计，与设计人员和结构工程人员讨论设计方案并完善Pro-E文件，模型制作部依照Pro-E文件做外观模型，最后调整细节。

(4) 计算机软件制作以及模具开发

CAD布局图：是探索不同的设计细节，在零部件的基础上做设计布局；二维渲染图：根据2D效果图，作为设计方案进一步深入研究的依据；三维曲面研究：Rhino3D的三维曲面模型数据可以直接用于制作三维曲面。相对而言CAID软件和CAD/CAM软件相比，造型更加方便快捷，曲面功能强大且容易掌握。传输Pro-E文件格式可进行数控加工，可以加工出更复杂的三维曲面。

(5) 模型制作

设计师在进行设计时，模型本身是设计的一个环节，模型是将产品真实地再现出来。模型完成后，设计图纸还需要进行调整，模型为最后的设计定型提供了依据。模型既可以为以后的模具设计提供参考，又可以为先期市场宣传提供实物形象。

(6) 设计完成后阶段

当设计方案经过生产制作投入市场后，设计师应收集相关的反馈信息，从中找出原有设计不足之处，对下一步修改做设计准备。

(7) 设计反馈总结，编制设计报告

设计报告是设计汇报的重要文件，是以图表、照片、表现图、文字及模型照片等形式构成介绍设计过程的综合性报告。

设计报告一般包括以下内容。

① 封面。封面内容包括设计标题、设计委托方名称、设计单位名称以及设计的时间、地点。

② 目录。将设计报告的内容编成目录，目录的排列要一目了然，并标注页码。

③ 设计工作进程表。把设计的计划表编入设计报告。

④ 设计调查资料汇总。可采用文字、照片、图表相结合的方式来表现，主要包括对市场现有产品及国内外同类产品销售与需求的调查。

⑤ 分析研究。对以上市场调查进行使用功能分析、结构分析、材料分析、市场分析，从而提出设计概念，确立该产品的市场定位。

⑥ 设计构思。以草图、文字等形式来表现，并能反映出设计深层次的内涵。

⑦ 设计展开。主要包括设计构思的展开、设计效果图、人体工程学研究、色彩计划、模型制作等。

⑧ 方案确定。把确定的方案绘制结构图、外形图、部件图及使用说明等。

⑨ 综合评价。附上模型的照片，并以简洁、有效的文字表明该设计方案的特点和优点。

除了制作设计报告，有时为了展示设计方案，还可以制作展示版面和多媒体演示系统。

### 10.4.4 设计的评估原则和标准制定

1. "优秀"的设计评估原则

(1) 创新性原则

创新是所有设计的本质，任何产品要成功，包括概念设计和改良性设计，创意是根本。一项设计若是没有新意，就不会受到市场的欢迎，更不会被消费者所承认。设计师可以在产

品的造型、功能、使用方式等方面进行大胆的创新。

(2) 功能性原则

它是衡量优秀设计的一条最基本的原则，也是产品存在的依据。功能性原则，就是指产品能适宜于人的使用原则。这种适宜不仅体现技术与工艺的性能良好，而且体现出整个产品设计与使用者的生理与心理特征相适应，要注意设计的社会功能，在设计的过程中要看到"以人为本"的设计思想。

(3) 审美性的原则

这是一项难以度量的标准，但却是衡量优秀设计的又一条最基本的原则，因此，设计师必须在设计中去表现美感。产品的审美，往往通过新颖性和简洁性来体现，而不是依靠过多的装饰。

(4) 理性的原则

优秀的设计应当从整体构思到细节的处理都符合逻辑，即从使用功能到美学效果，都应当具有符合逻辑的一致性。优秀的设计，应当充分发挥材料与工艺的特点，体现出人的力量。

(5) 简洁的原则

设计的简洁反映了一个设计师思维过程的明晰，简洁的设计体现了人类设计思想的进步，同时也是时代风格的表现。

(6) 适应性的原则

一件优秀的产品设计，不仅应当给消费者提供使用上的方便，同时也应当给使用者心理上的慰藉和精神上的享受，它应当是一种含蓄的创造，"人"是"环境"的产物，产品也是"环境"的组成部分，优秀的产品设计应当在"产品—人—环境"三者之间的关系中，始终处于一种和谐有序的状态。

(7) 经济性原则

优秀的设计师必须从消费者的利益出发，尽量减少成本，提高功能，在保证质量的前提下，研究材料的选择和构造的简单化，最终为企业创造效益。

(8) 生态原则

设计的宗旨在于创造一种优良的生活方式，而生态与环境是这种生活方式最基本的前提。优秀的产品设计应该有助于引导一种能与生态环境和谐共生的、正确的生活方式。

正如IBM公司总经理托马斯·华生所说："好的设计意味着成功的企业"。优秀的设计最终的评价标准是市场，优秀的设计需要设计以开放的态度完成。设计永远为企业的需求服务，优秀的设计需要与产品相关的设计团队、企业决策进行有效沟通。优秀的设计除了反映出设计师的审美感，还需要考虑市场机遇、人机工程学意义，真正能够反映企业、使用者、设计师之间关系的产品才是真正意义上的优秀产品。

**2. 设计方案的评估原则**

对设计方案的评估是一个连续的过程，它始终贯穿在整个设计过程中，要达到评估目的，首先要确立一个产品设计评估原则。

① 功能原则：设计产品所具备的基本使用功能。
② 审美原则：造型的审美价值、形态、风格、创造性、色彩效果等。
③ 经济原则：成本、利润、投资、竞争潜力、市场前景等。
④ 技术原则：指技术的可行性和安全性、方便性、先进性、实用性等。
⑤ 人机关系：人与机器关系的和谐。
⑥ 社会效益原则：指推动技术进步和生产力发展、是否环保（绿色设计）及人性化的设计等。

3. **美国的评选项目及评估标准**①

美国工业设计师协会（IDSA）每年一次评选出"杰出工业设计奖"，评选项目有：日用品设计、运输工具设计、家具设计、环境设计、视觉传达设计等。

评估标准如下。
① 有益使用者。
② 创新设计。
③ 有益顾客。
④ 适当的材料和高效率的生产成本。
⑤ 外观吸引顾客。
⑥ 有明确的社会影响力。

4. **台湾的评选项目及评估标准**②

台湾评选"优秀设计奖"评选标准如下。
① 具有设计与技术方面的创新。
② 实用价值高，适当的功能，简洁的操作，适当的使用寿命。
③ 使用安全性高，符合有关的安全法规，并能避免使用者因为错误或粗心操作受到伤害。
④ 外观美观，商品价值高，造型、尺寸、比例、质感及色彩符合审美原则，并能正确传达视觉信息，表达出商品的整体价值。
⑤ 与周围的产品和生活环境协调，能节约能源、材料，减少环境污染。
⑥ 满足人体工程学的要求。
⑦ 材料的选用，销售包装的考虑，能达到经济、合理的目标。
⑧ 传达公司的企业形象与精神。

---

① 简召全. 工业设计方法学. 北京：北京理工大学出版社，1993：321-322.
② 李龙生. 艺术设计概论. 合肥：安徽美术出版社，1999：73.

# 第11章 设 计 师

随着设计的发展,设计师的专业分工越来越细致。从设计职业方式的不同,大致可以分为视觉传达设计师、产品设计师、环境设计师等。按组织方式不同,大致可以分为驻厂设计师、自由设计师和业余设计师三类;按设计作品空间形式的不同,可分为平面设计师、三维立体设计师。从纵向的角度划分,按照工作内容与职责的不同,大体可以分为总设计师、主管设计师、设计师和助理设计师四个层次。[①]

各专业设计师的职业训练基础也各有特色,如视觉传达设计师偏重于平面造型,而产品设计师和环境设计师则偏重于空间造型。对于工业设计师而言,具体的理论指导是工学和艺术学指导,如人机工程学、材料学、艺术设计学等。对视觉传达设计师而言,具体的理论指导是符号学、传播学、广告学等。对于环境设计师而言,具体的理论指导是环境艺术学、建筑学等。除此以外,各专业设计师的区别还在于专业设计技能上的"各有所长",这也是他们职业划分的依据所在。例如视觉传达设计师主要设计技能在于平面设计,设计师选择最佳视觉符号准确地传达所需传达的信息;产品设计师的设计技能主要在于产品的材料、结构、形态、色彩和表面装饰等;环境设计师专业设计技能主要在于空间内外结构等。

视觉传达设计师的职业是设计、编排最佳的平面视觉符号,以充分、准确、快速地传达信息。根据设计领域的不同,视觉设计师还可细分为书籍装帧设计师、招贴设计师、包装设计师、广告设计师、标志设计师、展示设计师等。

产品设计师的职业和目标是设计实用、美观、经济的产品以满足人们的需要,从事产品设计的设计师根据设计手段的不同,可分为工业设计师和手工艺设计师,前者是以批量生产为前提,后者是以单件制作为前提。

环境设计师的职业是从事环境艺术设计,创造美好、舒适宜人的活动空间是设计师的目标。根据设计领域的不同,环境设计师可细分为城市规划设计师、公共艺术设计师、室内设计师、室外设计师、园林设计师等。

---

① 尹定邦. 设计学概论. 长沙:湖南科学技术出版社,2003:202-203.

设计师的文化修养、个体情感因素、社会因素、民族因素等，都对设计创作的过程起决定性的作用。设计作品是设计师智慧和艺术修养的综合表现，设计师要加强自身的修养、强化人文意识。设计师需要在心理学、美学、哲学、社会学、人类学、市场学等方面进行比较深入的研究，具有理性方面和感性方面的修养，强化人文意识，积累自身的文化积淀。

为了更好地满足人的需要，让消费者使用方便、舒适、设计师必须掌握消费心理学。为了使设计符合客观工艺条件的可能性，设计师必须掌握材料工艺学，使产品预想更好地得到实现。为了使产品造型符合现代设计新潮，设计师须掌握平面构成、色彩构成、立体构成等基础。不仅如此，工业设计师还要解决产品功能的问题，使产品易于被人们接受，因此，必须掌握人体工程学。

对于一名设计师而言，设计作品是在一定的文化背景下形成的，设计的过程就是将人的思想转化为图形、图像等视觉和物质形式的过程，设计作品成为承载设计师思想的载体，要求设计师必须具备一定的文化背景，一名设计师应该是有思想的和能思想的人。

设计师所具备的各种经验和知识，都会作为因素渗透到对产品的认识之中。每个人对同一形态会产生不同的联想，对产品的目标诉求也各不相同。使用者的年龄、性别、气质、教育、职业等都会导致个体心理结构的差异。设计师必须在人类心理学、社会心理学等领域作周密细致的研究，通过隐喻、联想等多种方式向使用者传递设计理念。

设计师的知识范围涉及自然科学、社会科学、人文科学等多个领域，以上三个层面的知识之间不是彼此孤立而是普遍联系、相辅相成的，作为艺术设计人才只有将各方面的知识融会贯通，整合运用，才能更好地为专业设计活动服务。

所谓专业技能是指劳动者从事某种职业所必备的专业能力。设计师首先需要掌握艺术设计的知识技能，这是设计师必备的首要条件，包括造型基础技能、专业设计技能及与设计相关的理论知识。造型基础技能包括手工造型、摄影造型和电脑造型技能；专业设计技能包括产品设计、视觉传达设计、环境艺术设计技能；艺术设计理论包括艺术设计概论、设计史、设计程序与方法、价值工程学、人机工程学等。①

造型基础技能以训练设计师的形态空间能力与表现能力为核心，造型基础技能为培养设计师的设计意识、设计思维、乃至设计表达与设计创造能力奠定了基础，是通向专业设计技能的桥梁。

优美形态的创造是建立在很多重要课程的学习之上的，包括设计素描、产品速写、设计图学、快速表现技法、视觉传达设计、形态设计、产品设计原理与方法、人机工程学、计算机辅助设计与 AutoCAD、RHINO 产品三维建模、设计心理学、IT 信息产品语义学等课程。

设计的手工造型训练不同于传统的艺术造型训练，设计素描造型与色彩造型不同于传统绘画造型，再现不是它的最终目的，设计素描与色彩造型训练，为设计的创造性本质打下良

---

① 李龙生. 艺术设计概论. 合肥：安徽美术出版社，1999：96 - 101.

好的造型基础。①

包豪斯的三大构成源于设计基础教学实践,三大构成是设计造型的基础技能,三大构成包括平面构成、色彩构成和立体构成,它不仅提供设计师的设计造型手段,而且可以培养设计师在平面、色彩和立体方面的逻辑思维与形象思维能力。

设计师须充分发挥计算机制图的造型能力,同时充分利用电脑技术的各种先进成果,计算机图形设计具有与传统设计不可比拟的高精度和丰富多样的表现效果。计算机辅助设计图形软件功能丰富多样,所提供的制作技术、变换效果、画笔、色彩及材质种类等方面,都是传统手工绘图方式无法达到的。设计师只有熟练地掌握了计算机图形设计,才能够从大量枯燥繁重的制作和修改工作中摆脱出来,提高设计效率。

20世纪90年代兴起的多媒体技术,是由计算机将文字、图形、动画、声音等多种媒体综合表现在一起的最新视觉技术,已被广泛应用于设计制作中。虚拟现实是多媒体技术的又一新领域,它利用计算机图像处理视觉技术,模拟出一个类似真实世界的人工环境,这种技术已经在设计领域得到了开发应用。

设计师要很好的传递产品设计的文化内涵,必须深入学习和研究古代设计文化和当代设计中的优秀思想,把握传统文化的精髓。设计师应掌握艺术设计理论知识,主要有艺术史论、设计史论等。属通史理论的有中外艺术史、工业设计史、中外设计史、设计概论、艺术概论、设计方法学等;例如设计概论以精炼的语言阐述设计的概念、性质、源流、作用、要素、设计的相关技术等,从各个角度剖析设计,是设计师的入门指南。属专业史论的如工艺史、建筑史、服装史、广告史等。②

设计师要关注当代艺术设计的现状与发展趋势,这样才能开阔视野,加深文化艺术修养,设计师通过对古今中外艺术设计的欣赏、分析、比较与借鉴,可以获取广泛有益的启迪与灵感。

## 11.1 设计师的历史演变

人类最早的设计行为可以追溯到石器时代,原始人对天然石块进行简单的加工,将它们打磨成粗糙的工具去砍伐树木、采摘果实、砸击野兽等,这种基于生存的愿望和能力的生存设计便是最早的设计行为。在漫长的岁月中,人们的设计行为随着时代的发展不断演变:青铜器时代、铁器时代、蒸汽时代、电器时代直到今天的信息时代,人们不断地通过设计改造世界。

### 11.1.1 工艺时代的设计师

当手工劳动者开始以制作劳动工具和生活用品为生时,第一批职业设计师便诞生了,与当代职业设计师不同的是,他们的设计与制作通常是由一个人完成的。中国古代工匠的职业

---

① 尹定邦. 设计学概论. 长沙:湖南科学技术出版社,2003:194-195.
② 尹定邦. 设计学概论. 长沙:湖南科学技术出版社,2003:197-200.

图 11-1 中国古代手工劳动者

技能通常是在家族中进行传承的,如《荀子》中提到:"工匠之子莫不继事。"此外还有师徒传承的方式,各个组织都有自己的行业规范,在一定范围内形成了较为固定的行业组织(见图 11-1)。

在国外,中世纪的手工业者一般由行会组织起来,不同的行业成立不同的行会,每个行会内部都有自己的设计标准。到了中世纪后期,随着早期资本主义的出现,设计的专业化不断加强,开始出现了设计与生产相分离的趋势。

### 11.1.2 设计行业的分工

随着生产力的发展和社会分工的进一步细分,产品和建筑的设计过程与生产过程进一步分离,艺术家开始转向专业的艺术设计,工匠也上升为专门从事设计和绘图的设计人员。

文艺复兴时期许多艺术家都开始从事设计的工作,例如拉斐尔、达·芬奇和米开朗琪罗等,他们不止从事设计工作,并成立多个固定的行会组织来培养专门的设计人员,提供了早期的设计教育模式(见图 11-2)。

### 11.1.3 现代设计师

第一次工业革命之后,由于生产方式的巨大变革,设计与生产的进一步分离,设计师的性质和功能也发生了变化:一方面,设计师越来越"图纸化",手工艺时代的设计师虽然也摆脱了制作的角色,但他们对车间并不陌生,甚至本身就是知识权威;另一方面,高效率的机器生产使企业的关注重点由扩大生产转变为刺激消费。因而手工艺时期的设计显得越发重要,作为提供产品附加值的一个重要部分,设计师的地位被空前地提高了,现代设计师概貌如图 11-3 所示。

图 11-2 行会组织

图 11-3 现代设计师概貌

## 11.2 设计师的职业技能

从制造原始工具开始,人类积累了丰富的设计技能。包豪斯以前的设计学校,偏重于艺术技能的传授,包豪斯为了适应现代社会对设计师的要求,建立了"艺术与技术新联合"的现代设计教育体系,开创了三大构成基础课、工艺技术课、专业设计课等现代设计课程,培养出大批既有美术技能,又有科技知识技能的现代设计师。时至今日,社会的发展对设计师提出了更新的要求,科技的进步也为设计师提供了新的设计技能与手段。

### 11.2.1 专业技能

**1. 造型基础技能**

(1) 手工造型

手工造型包括设计素描、色彩、速写、构成、制图和材料成型等。设计几乎都是从速写式的草图开始的,设计速写是设计师必不可少的重要技能。设计速写不受时间与工具的限制,是最快捷的设计表现语言,除了具有形体与色彩的记录功能与分析功能以外,还可以为设计创作积累大量的图片资料。更重要的是,设计速写在设计过程中不仅记录着设计流程的每一步进展,还是设计师从初步构思到完整构思的必要"阶梯"。

制图技能包括机械工程制图与效果图的绘制,这是设计师要掌握的基本技能(见图 11-4)。工程制图的三视图可以将设计准确无误、全面充分地表现出来,是产品制造生产的依据,便于生产制造者严格精确地按照设计进行生产,同时又是设计师与工程师和其他技术人员的沟通语言。

模型是具有可供展览、分析、试验等用途的三维立体模型,具有直观可感的优越性,其独有的空间实体感可以弥补平面图形的不足(见图 11-5)。在设计构思分析阶段时期,制

图 11-4 绘制效果图

图 11-5 模型制作

作的模型可以简单，主要起到帮助构思、启发想像力、推敲方案的作用。当最后确认方案而制作的模型，则必须严格按比例、材质、结构、尺寸的要求，力求达到充分、准确、完美的效果。

（2）摄影造型

摄影是设计师所应该具备的技能，可以为设计创作搜集大量图像资料，也可以记录作品供保存或交流之用（见图 11-6）。

（3）电脑造型

21 世纪的设计，是科学与艺术的高度统一，计算机图形软件技术为人们提供了最强大的生成、存储、处理视觉形象的媒体和技术，为设计师提供了一种全新的艺术表现形式和空间，更为设计师提供了实现创意的无限潜能，每一个设计师都应当掌握现代化的设计手段。现在越来越多的设计师已采用计算机制图，不仅快速准确，还有人工所不及的效果。计算机设计效果图形象逼真、一目了然，可以将设计对象的形态、色彩、肌理及质感的效果充分展现，是顾客调查、管理层决策参考的最有效手段之一。

设计师对于计算机图形设计软件的应用，主要集中在三个方面：一是以平面图形设计软件，如图像处理软件 Photoshop、图形处理软件 CorelDraw。二是以 3DS 为代表的三维立体设计软件，如三维绘画软件 3D studio。三是运用各种 CAD 软件进行工业辅助设计的软件，如辅助设计软件 Auto CAD（见图 11-7）。

图 11-6　产品摄影

图 11-7　计算机辅助设计

**2. 专业设计技能**

① 产品设计：包括工业产品设计、手工艺产品设计；

② 环境设计：包括城市规划设计、建筑设计、室内设计、装饰艺术设计等；

③ 服装设计：包括染织设计、成衣设计、时装设计、配饰设计、箱包设计等；

④ 视觉传达设计：包括广告设计、平面设计、CI 设计、包装设计、网页设计、软件界面设计、动画设计等；

## 11.2.2　个人能力

设计师除专业知识以外,无论是制造技术、材料技术、环境科学、人文艺术、市场营销、生活信息、消费心理、竞争策略、经营管理等各个范畴的新知识,都应该尽力加以涉猎,并适时提出创新概念,如此才能掌握社会的脉动,才能够与管理层及产品开发团队中其他领域的专家顺利沟通。总结起来有如下几个方面。

**1. 设计师的思想道德**

设计师要有一定的理想追求、目标信仰、价值取向及精神气质。根据艺术设计专业的特点,强烈的社会责任感应该是艺术设计人才首先必须具备的素质,它要求艺术设计人才应具有社会良知和责任感。要成为人才,须先学会"做人"。古人云"画品"即人品,作为艺术设计人才,要提升自己的艺术设计品位,就必须培养自身高尚的人格。这里的人格是指个人的尊严、价值和道德的总和。

在当今社会,艺术设计人才要养成高尚的人格,就必须以主人翁的姿态投入到本职工作中,自尊自爱,不断提高自身的道德水平,敬业精神是艺术设计人才应具备的素质,设计师的敬业精神是企业生存和发展的基本条件,凡是取得成就的设计师,他的思想、道德、伦理、精神追求及其风度,都与时代的发展轨迹相一致的,因为设计师对生活和设计的判断总是符合时代要求,其创造的设计作品总是影响着人们。[①]

设计师应具有时代性的忧患意识,要冷静辨析当代设计中出现的问题和危机,表现出强烈的时代责任感,要贴近生活,了解消费者。设计师要在实践的基础上不断将理论升华,并引导实践。这要求设计师不断提高自身的专业素质和文化素养,在设计的过程中融入对历史与民族、传统与时代精神的关注,努力摆脱产品设计中纯形式的技巧,表现民族文化和传统文化上的个性和文化内涵,设计出符合时代潮流和体现民族文化的产品。

**2. 设计师的美术基础**

20世纪末计算机设计软件飞速发展,设计艺术更强调观念性,设计加强了与计算机工具的联系,到今天,我们举目可及的艺术作品都是由计算机完成的。原先用画笔描绘或用其他特殊技法完成的设计作品,现在只需用一台硬件配置很好的计算机和一些专业软件相配合,便可以制作出精美的设计作品,这对设计及其教育体系是革命性的冲击。

设计离不开审美,具备美学修养是对现代设计人才的客观要求。设计人才最基本的素质离不开绘画基础,绘画基础学习是设计师对造型能力和色彩认识的培养,"素描"和"色彩"是基础(见图11-8和图11-9)。设计师应提高对造型、色彩的美学修养。对造型和色彩的认识,是设计艺术类专业学习中基础的基础,有好的造型和好的色彩理解能力,才能为以后的专业学习和设计创作打下基础。一个优秀的设计师必须有审美追求、健康的审美观念、强烈的审美情感,以及把握创作形式的审美能力。

---

① 郗建业. 设计师的风格与个性. 包装工程,2002(6):89-91.

图 11-8　设计素描

图 11-9　设计色彩

设计师要具备基本的审美修养，是对现代设计人才的客观要求。现代设计离不开造型，无论我们的思维观念多有创造性，最后终究以造型的形式来表现。如果脱离美术基础谈设计，就等于空中楼阁。设计创造中充满了艺术美感和想像力，美术基础对设计创造作用和影响是宏观的、整体的、广博的，艺术设计的宗旨是实用与美观的结合，赋予物质与精神双重作用。

**3. 设计师的知识综合性培养**

艺术设计是一门多学科、高度交叉的综合型学科，其学科知识结构相对复杂。日本著名设计理论家佐口七朗先生就曾说过："设计，联系了人、自然、社会三大领域，而以人、自然、社会为背景的诸科学，当然也就和设计有相当的关联性。"设计师的知识范围涉及自然科学、社会科学、人文科学各个领域，以上三个层面的知识之间不是彼此孤立而是普遍联系、相辅相成的，作为艺术设计人才只有将各方面的知识融会贯通，整合运用，才能更好地为专业设计活动服务。①

**4. 设计师的能力培养**

作为艺术设计人才，其能力的高低直接影响到其在未来社会竞争中所处的地位，具体有以下方面。

① 分析和解决问题的能力。

② 创新能力。艺术设计的本质是创造，只有创新才能超越，只有超越才能在竞争中获胜，而这种创造始于艺术设计人才的创造性思维。因此，创新能力是考察艺术设计人才的重要依据。

③ 组织协调或协作能力。艺术设计往往牵涉许多方面，艺术设计人才必须处理好各方面的关系，并组织协调起来，才能共同完成任务，对艺术设计人才而言，良好沟通能力和

---

① 李龙生. 艺术设计概论. 合肥：安徽美术出版社，1999：94-95.

人际关系处理能力显得格外重要。

④ 表达能力。在现代设计活动中，艺术设计人才必须用语言文字和图形来说明自己设计作品的主题、构思、技术等方面的内容。

**5. 设计师的创意能力**

掌握现代化的设计手段离不开创意，创意的过程便是创造性思维的过程。设计师创意思维具体有：

（1）头脑风暴法

头脑风暴的英文为"Brain Storming"，该方法是由美国广告大师奥斯本于1938年首创，该方法是组织一批专家、学者、创意人员或其他人员围绕一个明确的主题，共同思索、讨论，互相启发与激励，通过知识互补与经验的综合，从而引发创造性设想的连锁反应，以产生众多的创造性设想，该方法优势是时间短，见效快（见图11-10）。

（2）联想法

联想是一个由此及彼、举一反三、触类旁通的心理过程，设计师要有联想力、理解力、情感力（感受、体验、评判）。联想法就是借助想像力，将相似的、相关的、相连的或相通的事物，通过某种沟通加以分析，以激发创新思维。①

图11-10 头脑风暴

（3）灵感法

灵感法是指运用知识和经验，在意识思维高度紧张之后，突然产生的一种极为活跃的精神状态。作为设计人员来说，灵感的产生对其设计策划创意非常关键。

**6. 设计师的人文情感培养**

设计师除了以优良的产品提升社会大众的生活质量外，还必须尽善其社会责任，应以人为本，关怀社会，才能够为企业建立优良的企业形象。消费者购买及使用产品时，除了希望能满足其物质需求以外，同时也希望能够满足其心理上的某种期待。在产品设计上，唯有设计师所赋予的丰富情感特征，才能够满足消费者心理上的需求。

**7. 设计师的市场意识培养**

市场经济条件下的现代设计离不开市场需要，所以了解有关市场背景至为重要。这就要求设计师的设计作品必须以市场为导向，能够赢得消费者。艺术设计作品是为消费者服务的，这就使得设计作品与消费，如同孪生兄弟紧密相关。优秀设计师都是从消费对象、市场需求出

---

① 胡俊红. 设计策划与管理. 合肥：合肥工业大学出版社，2005：9-12.

发、研究当时、当地的时尚，而确定其设计方向的。因此，设计作品必须顺应市场变化，随时调整作品的品种和结构，满足不同层次消费者需要，方能在市场竞争中立于不败之地。

## 11.3 设计师的社会责任

"设计师的最大作用不是创造商业价值，也不是在包装及风格方面的竞争，而是创造一种适当的社会变革中的元素。"维克多·巴巴纳克曾在其著作《为真实的世界而设计》中指出设计师的社会责任（见图 11-11）。并指明设计师应该向如下方向发展。

① 为第三世界国家而设计。
② 为残疾人设计。
③ 为贫困的人们设计出维持生存的系统，设计主要解决环境当中的水污染和空气污染问题。

巴巴纳克提出：对生态的关注是人从最基本的生存需求出发，即对清洁的空气、水的基本需求。巴巴纳克指出了在产品的生产过程当中不断产生的"产品污染"问题，即在能源开发阶段，对不可再生的自然资源的破坏，例如在露天开采矿产时，在开采的过程中会产生大量的污染物，污染周围的环境；过度包装对资源造成的浪费；以及对废弃的产品的处理不当对环境造成持久的污染等。

图 11-11 《为真实的世界而设计》

巴巴纳克在为《为真实的世界而设计》一书中，明确提出生态环境设计的概念，提出在设计阶段就将环境因素和预防污染的措施纳入产品设计之中，将环境性能作为产品的设计目标和出发点，力求使产品对环境的影响为最小。这后来发展成为绿色设计的核心"3R"理论（Reduce、Recycle、Reuse），该理论不仅要减少物质和能源的消耗，减少有害物质的排放，而且要使产品及零部件能够方便的分类回收并再生循环或重新利用，实现设计的可持续发展。

对环境污染严重的原材料必须寻找新的代替品，例如木制家具可以用生长期较短的藤、竹等材料来代替。塑料是威胁人类环境的最重要的材料之一，然而由于其廉价及功能上的优点深受设计师的喜爱，但从长远的角度来看，寻找能替代的材料是大势所趋（见图 11-12）。

图 11-12 新材料在设计中的应用

面对自然资源的日趋匮乏及现有能源对环境造成的影响，采用和研发新的能源来减少环境污染与资源压力迫在眉睫。例如汽车所需能源，是能源领域的一大科研课题，随着石油资源的逐渐耗尽，新的代替能源必然会出现。比利时就开发出了以液态氢为燃料的公交车，将液态氢用作燃料，明显降低了空气污染的程度。此外还有风能、太阳能等新能源的应用，都能较好地减少对环境的污染。

## 11.4 设计师与设计团队

当今社会是高速发展、瞬息万变的信息时代，在这样的社会及市场环境下，设计组织的应变能力、有效开发与利用人力资源的能力，将决定设计组织生存、发展、竞争优势的关键。工作团队正是在这样的经济、时代背景下产生的，工作团队模式符合时代的发展要求，有效地协调了人力资源的运用，明确员工个人责任，激发员工彼此的潜能和智慧，从而形成高效的工作团队。

在设计过程中，一件新的产品投放市场并不是由设计师一个人单独完成。要使产品获得成功，需要许多设计师的通力合作。如何让设计师在一起有效工作，企业应该了解如何建立有效的团队和激励团队成员，这是设计需要解决的问题。

一个团队应该是一群在同一领域、一起工作的雇员组成的队伍，团队的定义是"由一群雇员在同等方式下一起工作，然后达到明确要求的结果。"设计团队的目标是解决某个具体设计问题，设计团队的成员一般跨越多种工作：有设计师、工程师、市场营销人员、管理者，他们所有的观点交织在一起有效地解决了设计问题（见图11-13）。

图11-13 "孟菲斯"组织

对于团队中涉及设计工作的设计师而言，他有可能是与来自设计部门的员工如模具师、工程师、人机工学专家合作开发一个设计项目，更多的时候是作为工作团队的一个成员，与市场分析人员、软件工程师、硬件设计师、公关人员、管理者一起进行产品开发工作。

设计团队中有了工作员工之间的知识传授，这还远远不够，还需要领导加强团队成员之间的沟通和合作，来自不同领域的员工会面临观点差异问题。例如：工程技术人员在对待一件新产品开发时会以理性的眼光看待产品，该产品是否符合人机工程学的原理，是否符合成本收益，是否具有实用性。而艺术设计师则更多的以美学和对产品的造型上进行研究，强调以视觉艺术冲击为中心。而市场调查人员则以该产品是否符合消费者需要，是否会占有一定的市场份额等看新产品的开发。

由此可见来自不同领域的人组成团队，会面临观点差异的问题，在这种情况下如何协调在团队中各个成员之间的专业文化背景，组织一个具有高效的合作团队，是新产品开发的成败，也是企业获取有效竞争力的关键因素。

设计团队是企业组织结构中的一种，企业还存在其他形式的组织结构，比如职能型组织结构、矩阵式结构、直线参谋型组织结构等，一个企业并非只能采用一种组织结构，大多数时候是以一种组织结构为主，根据组织的战略目标和实际工作情况，也会采纳其他类型组织结构的优点。

"组织结构是指为了实现组织的共同目标所确定的组织内各要素及其相互关系，是一个组织在工作任务的分工、人员的分组和协调等方面的表现形式。[①]"组织战略的实现、企业文化和各项具体政策措施的有效实施，都要依附于一定的组织结构。

团队是员工为完成共同的工作任务而聚集在一起的集合，工作团队结构是现代企业广泛采用的一种组织结构方式，工作团队的核心在于团队合作，它以完成任务为目标，打破部门之间的壁垒，有利于资源共享、信息传递、部门协调。

"团队精神"的核心是协作精神、奉献精神。只有每位成员都对团队有强烈的责任感、归属感、忠诚度、维护团体的共同利益，才能真正做到相互协作、弥补不足、圆满完成工作任务。

---

① 杨蓉. 人力资源管理. 大连：东北财经大学出版社；2005；307.

# 第12章

# 设计教育

## 12.1 现代设计教育的诞生和发展

### 12.1.1 早期的设计教育

现代设计教育的发展经历了相当长的历史时期。设计教育可以追溯到18世纪,1851年建筑师桑德尔出版了《科学、工业与艺术》一书,致力于推动设计教育改革,认为学院式教育导致了不合要求的艺术家大量过剩,因此提倡所有的训练应在作坊中进行,提倡将纯美术与装饰艺术的教育同时进行,在师傅的作坊中学员接受了学习和训练。1860年前后,英国建立了工艺学校,逐步发展为伦敦皇家艺术学院(Royal College of Art),是英国最重要的设计学院之一。设计学校的建立与桑德尔有着密切的关系,桑德尔将实用艺术博物馆和实用艺术学校相结合,是这一时期设计教育最重要的特征。1862年世界博览会上展示了大量英国的工艺成果,德国、荷兰、法国乃至美国纷纷效仿,先后建立了美术与实用美术相结合的艺术学校或工艺美术学校。

19世纪末,现代设计的先驱莫里斯提出艺术家与设计师合二为一的概念,绘画、雕塑与纺织品设计没有根本的区别。当时,法国建立了一系列地方性艺术学校,以适应地方工业的需要;德国建立了工艺美术学校,英国在考察德、法两国的设计教育经验后,建立了双轨制艺术教育体系,即除了培养艺术家的专业美术学院外,还成立了专门培养工艺设计师的设计学校。1896年,伦敦工艺美术中心学校成立。

早期设计学院,都是隶属于美术学院或建立在美术教育基础上的设计教育类型,设计与艺术的关系始终纠缠不清。而依附于美术教育的结果,必然造成单纯注重表面装饰和设计者个人自由化、随意化的艺术倾向,这和机器化大生产所要求的标准化、逻辑性和科学性是格格不入的。[①] 1873年,美国的普罗维登斯市成立了早期的设计教育学院——罗德岛设计学院

---

① 荆雷. 设计概论. 石家庄:河北美术出版社,1997:79.

（Rhode Island School of Design），今天已发展成为美国艺术学院中位居第一的优秀院校。1902 年，德国魏玛工艺美术学校（Weimar School of Crafts and Applied Art）成立，到 1914 年，该校成为包豪斯设计教育体系诞生的发源地。

### 12.1.2 包豪斯设计教育体系的形成

1919 年，包豪斯在原魏玛工艺美术学校的基础上联合成立，是世界上第一所推行现代设计教育、有完整的设计教育宗旨和教学体系的设计院校。包豪斯十分注重对学生综合能力与设计素质的培育，致力于建立和完善现代设计教育体系。为了适应现代社会的要求，校长格罗佩斯提出了"艺术与技术相统一"的崇高理想，肩负起培养 20 世纪设计家和建筑师的神圣使命，并奠定了现代设计教育体系的基础框架。

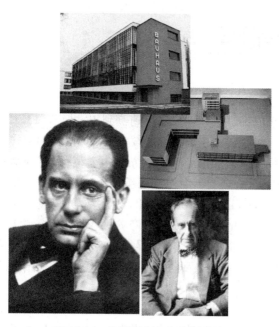

图 12-1 格罗佩斯和包豪斯学校

包豪斯在短短 14 年的时间内，三次迁校，格罗佩斯（见图 12-1）的理想主义、迈耶的共产主义、米斯的实用主义，形成包豪斯高度的教育文化特征，其精神内容丰富而复杂，带有强烈的、鲜明的时代烙印。

包豪斯的重大成就，首先来自它的理论指导。早期的《包豪斯宣言》明确了格罗佩斯坚持的"艺术与手工艺、科学技术与艺术的融合与统一"这一核心教育思想："艺术不是一门专业职业，艺术家与工艺技术人员之间并没有根本上的区别，工艺技师的熟练对于每一个艺术家来说都是不可缺乏的"，格罗佩斯呼吁建筑师、雕塑家和画家们都应该转向实用艺术，"让我们建立一个新的艺术家组织，在这个组织里面，绝对不存在实用工艺技师与艺术家之间树立障碍的职业阶级观念。同时，让我们创造出一栋将建筑、雕塑和绘画结合成为三位一体的新的未来的殿堂，并且用千百万艺术工作者的双手将它耸立在云霞高处，变成一种新的信念的鲜明标志。"[①]

从宣言中可以看出，早期的包豪斯带有明显的手工艺的倾向，坚持艺术与技术的统一。格罗佩斯认为设计师的成长要与技术、经济、事物紧密联系，将手工艺与机器生产结合起来，这种观点与当时的社会经济状况、设计发展状况有着直接的关系。包豪斯要与社会生

---

① 王受之. 世界设计史. 北京：中国青年出版社，2002. 125.

产、市场经济紧密结合，把自己的产品与设计直接出售给大众和工业界。因而，设计的目的是人而不是产品；设计必须遵循自然与客观的法则（见图 12-2）。

包豪斯宣言和包豪斯的教学宗旨、纲领、原则都体现了格罗佩斯的某种理想，包豪斯的早期目的是乌托邦式的社会，包豪斯作为设计艺术的课堂，进行着艺术设计改革和社会思想的双重实验。

其次，包豪斯奠定了现代设计教育的基础结构。包豪斯的办学模式包括三个层次：半年制预科、3 年制本科和众多的实习工厂，每个工厂由一名艺术家和一名手工艺师担任教师，一批优秀的建筑师、工匠和艺术家受聘为教师，来实行手工艺传授的师徒制与艺术训练的结合。包豪斯开创了三大构成的基础课、工程技术课、专业设计课、理论课以及与建筑工程课等现代设计教育课程。在包豪斯设计教育中，基础课程的教学是一个十分重要的环节。这些课程的设立对设计教育的影响不可估量。目前，世界各国各种类型的设计院系都拥有包豪斯教学体系的内容，特别是包豪斯创立的三大构成，如平面构成、色彩构成、立体构成，成为基础课教学的经典课程（见图 12-3）。

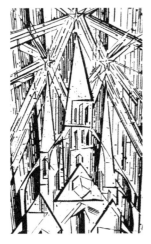

图 12-2 包豪斯宣言

图 12-3 包豪斯招贴画设计

包豪斯在设计教育史上，倡导了艺术与科学技术结合的新精神，创立了工业化时代艺术设计教育的基本原则和方法，发展了现代设计的新风格，为设计教育指明了正确的方向，对现代设计运动的发展有着重要的启示作用。

包豪斯的教育理论对工业生产和现代印刷业做出了杰出的贡献，在创建现代工业设计基础理论的同时，他们在设计实践上也进行了不懈的努力，设计了很多划时代的优秀作品，并奠定了现代工业设计的基础。包豪斯的具体方法是：把组成产品的基本元素（如点、线、面、光影、形、色彩等）分别独立出来，然后对其进行分析实验，以工业化的要求把这些元素统一化、标准化、功能化，并把它们引入心理学的层面上。如康定斯基研究点、线、面，第一次把艺术语义进行科学的抽象概括及心理分析。如伊顿的色彩学，对色彩进行了一系列

的科学研究，制定了一整套行之有效的色彩管理标准化的科学理论。如布鲁尔对材料进行科学研究，设计出世界第一张钢管椅子——瓦西里椅子。

包豪斯尽管只存在了短短14年，但它对现代设计教育产生了广泛而深远的影响。包豪斯培养了大批既有艺术修养、又有应用技术知识的现代设计师，使包豪斯形成的设计风格，既满足使用要求，又发挥了新材料、新技术、新工艺的美学性能，使产品设计造型简洁、构图灵活多样。

包豪斯的设计风格使它成为20世纪欧洲最激进的艺术流派的中心。更重要的是，虽然包豪斯在1933年被纳粹政府强行关闭，但包豪斯的教育思想在第二次世界大战时并没有停止，格罗佩斯与包豪斯众多教师先后流亡美国，格罗佩斯于1937年开始在美国哈佛大学建筑系主持工作，米斯·凡德罗等人任教于伊利诺工业技术学院，莫霍利·那吉在芝加哥筹建了"新包豪斯"，即后来的芝加哥设计学院，后与伊利诺工学院合并，成为美国最著名的设计学院之一。包豪斯的设计教育思想在美国得到全面的实践和更大范围的发展，形成一种新的国际主义风格，影响到全世界的设计和设计教育领域。

### 12.1.3 第二次世界大战后西方设计教育的发展

现代设计教育在世界上的发展是极为不平衡的，并没有一个国际标准和统一的体系，现代设计教育是在工业化程度最高、经济发展比较快的国家产生的，各国不同的设计文化背景和现代设计的发展状况，导致第二次世界大战后设计教育呈现出多元化的发展趋势。

**1. 德国乌尔姆设计学院**

第二次世界大战后，德国人开始重新振作设计产业和设计教育事业。德国人希望能够通过严格的设计教育来提高德国产品的设计水平，为振兴德国第二次世界大战后凋敝的国民经济服务，使德国产品能够在国际贸易中取得新的地位。1953年德国建立了乌尔姆设计学院，这是第二次世界大战后欧洲最重要的设计学院，被称为"第二次世界大战后包豪斯"。当年毕业于包豪斯的马克斯·毕尔担任校长，延续了战前包豪斯的现代设计精神，以对包豪斯的批判和继承为特色，将现代设计的教育思想与教学体系建立在科学技术的基础上，以严肃的现代设计体系形成了正宗的"包豪斯体系"，为设计教育的发展贡献了新的智慧和力量，是设计艺术学科建设和发展史上的又一座丰碑。

乌尔姆学院采用包豪斯的模式，致力于理性主义设计研究，把现代设计彻底坚决地转移到理性的科学技术层面，坚持从科学技术方向培养设计师，设计了大量著名的工业产品，发展了包豪斯的思想，建立了"新功能主义"的设计理论体系。后来学院不断改革，成为德国功能主义、新理性主义和构成主义的设计中心，直到现在，其教育体系、教育思想、设计观念，依然是德国设计理论、设计教育的核心。

乌尔姆学院短短15年的设计教学实践，形成了独特的乌尔姆设计精神：在设计思想方面，确立以理性和服务社会为原则，并且倡导功能主义。乌尔姆的教学坚定地走向了以科学技术、以理性为先的道路，所奉行的功能主义主张，比包豪斯更彻底、更务实，以致他们将

"最低消耗，最高成效"的要求贯彻在所有设计之中，也几乎使所有的设计都达到了至简的程度，形成了一种纯粹主义美学风格。[①]

设计"不是一种表现，而是一种服务"，乌尔姆教育模式的核心之一，是通过培养，使学生确立了一种为人类服务的职业意识，认识到设计在工业与美学结合的过程中，设计师必须具备一种谦逊合作的素质和团队精神，最终通过产品功能的设计，完成自己服务社会的使命。

在课程教学方面，乌尔姆也充分确立了理性和社会优先的原则，以社会科学和技术科学课程为主干，重视学生理性的视觉思维培养，并以开放的态度，鼓励不同的学术思想和新的理论课题碰撞与交流，不断激励师生的创新意识，从而成为理工类型工业设计教育的典范。

乌尔姆设计学院的产生和发展，标志着现代设计教育拥有了以理工类学科为依托的新方向，形成了理工类型的工业设计、建筑设计和艺术类型的平面设计的共同发展。乌尔姆学院对设计艺术理论的构建和贡献是巨大的，至今值得我们认真学习和思考。

**2. 美国的现代设计教育**

包豪斯精英在第二次世界大战后的大规模迁移，使美国的现代设计教育出现空前繁荣的景象，所培养的新一代设计师，为美国第二次世界大战后经济的发展做出重大贡献，与之相呼应，美国上至政府，中至企业家，下至学生，对设计教育呈现出前所未有的重视。美国的商业化模式和以市场需求为目的的设计教育体系，使美国几乎所有综合性大学中，都设立有设计系或设计专业，以培养能够满足市场需求的专业设计人才。美国的设计专业基本包括了设计教育的所有科目，是世界上设计教育体系比较完整的国家。

**3. 其他国家**

第二次世界大战后，其他国家的现代设计教育都有各自不同的发展。意大利的设计教育集中在米兰理工学院建筑系，其设计教学与意大利的重要企业关系密切；企业以赞助的方式提供机会，资助设计大赛和展览，从而促进整体设计水平的提高；英国的设计教育注重英国市民消费和文化传统的传承；法国的设计教育侧重于融设计与艺术精神为一炉；日本的设计教育与经济高速发展联合成一体，对促进日本经济发展起到了重要的作用。

## 12.2 中国的设计教育

### 12.2.1 从"图案"到"工艺美术"再到"设计艺术"

中国设计教育的开端可以追溯到19世纪末20世纪初。当时的中国内忧外患，以振兴实业、挽救危亡为目标的"洋务运动"，开办新式工厂、引入新式技术、建立新式教育。19世

---

① 李砚祖. 设计之维. 重庆：重庆大学出版社，2007：207.

[设计概论]

纪下半叶晚清政府在西学东渐、西学中用的思想下，推行新式教育，于1902年在南京创办了中国第一所高等师范学校，设立了图画手工必修课；1906年成立国画手工科，开设中国画、西洋画、平面图学、立体几何学、透视画、画法几何及手工、纸工、编造、竹、木、金工、泥工、漆工等工艺设计教育课程，这是中国现代设计教育的初级阶段，虽然引入了几何学和透视学科，但教育方向仍然是属于绘画的技能教育。当时的教育家蔡元培提出了"以美育代宗教"之说，主张通过美感教育使现实世界和精神达到和谐。

20世纪20年代起，中国的有识之士为发展民族工业、参与国际经济与市场竞争，开始注重产品的装饰与设计。一批批学者从西方、日本留学归来，投身到设计教育，先后在高等美术学院开设新型工艺设计教育课程，设立工艺科或图案科，如1920年国立北平大学艺术学院的手工师范科、上海美术专科学校的工艺图案科等。

20世纪50年代中国的设计教育开始进入到一个快速发展的阶段。1956年成立的中央工艺美术学院是我国第一所现代设计的高等教育院校，是中国现代设计人才培养的摇篮和创建设计体系的主要院校。随后，一些美术院校，如浙江美术学院、四川美术学院、广州美术学院、南京艺术学院等，相继设立了工艺美术专业学科，我国逐渐形成了高等工艺美术教育、中等工艺美术教育和职业设计教育相结合的、多层次、相互补充的艺术设计教育体系。[1]

中国设计教育的建立和发展是一条完整的从"图案"到"工艺美术"再到"设计艺术"的轨迹。

"图案"是20世纪前期，作为"Design"的对应学科引入中国的。在词语的内涵上，"图案"与"设计"是非常接近的："图案"的"图"是图样，"案"是方案；"设计"的"设"是设想，"计"是计划。在学科构建、理论研究方面，图案学科已具有了现代设计学科的显著特征。图案学科转变为工艺美术学科，是因为"工艺美术"在学科界定、理论研究中的涵盖面要比"图案"更准确、更全面。

"工艺美术学科"也涵盖较完整的"设计"学科，它包括装潢设计、染织设计、陶瓷设计、漆器设计、室内装饰设计、服装设计、家具设计、特种工艺、壁画设计、环境艺术设计等专业，工艺美术学科领域的界定与"设计艺术"大致相同。

对"Design"一词的中文理解，最早来源于日本。明治十六年（1884年）日本出版的《水车意匠法》将Design理解为"意匠"；明治三十四年（1902年）东京高等工业学校设立"工业图案科"，将Design翻译为"图案"。图案学的引入，在继承传统图形设计和吸收外来设计文化方面起到了巨大的作用，但是以当时的社会背景和经济技术水平，加上对图案一词的固有理解，使设计的内容和概念一直局限于工艺美术的造型、样式、装饰纹样等视觉方面，被理解成为产品外部形式和表面装饰的设计，它强调了形式，忽略了设计本质的功能性。由于我国最早的工艺美术专业往往将染织、陶瓷等工艺纹样称为图案，使这种局限性逐

---

[1] 曹田泉. 艺术设计概论. 上海：上海人民美术出版社，2005：149.

步突出,图案的词义进一步萎缩,直至变为纹样描绘的技法,完全丧失了设计的含义,而当社会变革冲击了各行各业,设计家被迫改变设计的对象、功能和风格样式的时候,原先对概念和定义的理解势必发生动摇,求证和探索他们的内涵就成了优先课题。①

因此,相当一部分学者认为图案的内涵已经不能胜任设计学科宽泛的内容和特性,主张重新修正 Design 的原意,"从图案到工艺美术"标志着中国 Design 运动的开始。

"工艺美术"的概念产生于近代欧洲的"工艺美术运动"(Arts and crafts)。20 世纪 80 年代以前我国的设计教育体制,以培养工艺美术设计和制作的专门人才为主。改革开放后,我国经济建设的发展速度加快,对设计和设计人才的需求逐年增加,高等设计教育开始受到重视。

1978 年 12 月,中国共产党召开第十一届三中全会,会议提出了"坚持四项基本原则,坚持改革开放,以经济建设为中心"的指导方针,提出了把党和国家的工作重点转移到社会主义现代化建设上来的战略决策。从此,我国社会主义进入了一个全新的历史发展时期,工艺美术发展的新局面就此展开。

文化部、教育部在 1980 年 12 月发出的《关于当前艺术教育事业若干问题的意见》中,要求全国的美术院校要多培养一些工艺美术人才。中央工作会议也决定,进一步调整国民经济,大力发展轻纺工业。于是,全国美术院校开始贯彻"日用品要工艺化,工艺品要实用化"的要求,把和广大人民群众生活关系密切的日用工艺美术和装饰性工艺美术作为重点予以重视和发展。随后,提出了发展现代化的高等工艺美术教育,为生产服务,为美化人民的生活服务,为社会主义现代化服务的发展理念。

1982 年,在北京西山召开了建国以来第一次"全国高等院校工艺美术教学座谈会",代表们组织起工艺美术概论、工艺美学、中国工艺美术史、外国工艺美术史、消费心理学、材料学、工艺学、生产管理知识等理论课程,试图建立一个完整的中国工艺美术学科体系。这次会议对进一步开展工艺美术教学研究,提高教学质量产生了积极的推动作用,也为新时期工艺美术教育事业的发展指明了前进的方向。

1987 年 10 月 14 日"中国工业设计协会"在北京宣告正式成立,可以视为中国现代设计艺术崛起的一个重要标志。1995 年在广州召开的全国设计艺术教育理论研讨会则具有划时代的意义,因为它意味着"设计教育"(Design Education)作为一个独立的学科领域在中国艺术教育中的存在,它预示着中国的设计发展将要开始一轮新的启动与迈进。

从 1982 年的"工艺美术教育"到 1995 年的"设计教育",不仅仅是一个名称的改变,而是为了适应新的社会发展与经济发展的需要,中国艺术教育中出现一个崭新的独立的学科领域。从本质意义上看,设计教育就是"训练设计思维能力和培养设计创造能力"的教育。如果说工艺美术的教育是以工艺美术行业的技艺传统、生产工艺、创作设计的传承、发展为一条教育主线的话,那么设计教育将是以现代工业生产的设计活动,其内涵是以人的创造力

---

① 诸葛铠. 设计艺术学十讲. 济南:山东画报出版社,2006:10.

的培养为主线的。

20世纪90年代伴随着中国整个社会工业化进程的加速，代表中国传统手工业文明的工艺美术的地位迅速下降，而以现代艺术设计的概念所替代。1992年邓小平的南巡讲话，对中国的经济改革与社会进步起到了关键的推动作用。国内形势和国际形势发生了很大变化，随着社会生产力的发展，对设计教育概念的应用和实践得到真正的推行。在中国土地上的工业化改造，房地产业的开发，城市环境的改造，绿地面积的扩大，城市居民生活质量的改善，从真正意义上将设计教育提高到一个全面拓展的大幅度时期。

随着改革开放的深入进行，一些先进工业国家有关工业设计的思想大量引进中国，"三大构成"、"包豪斯"一时间成为中国设计界研究和讨论的热门话题。中国的现代设计艺术进入了一个新的发展阶段，人们对设计产生了浓厚的兴趣。环境艺术设计、服装设计也得到了迅猛发展，一时间还出现了"广告热"、"装修热"、"时装热"。与此同时，数字时代的到来也为当时的设计艺术发展起到了推波助澜的作用。

随着20世纪90年代经济的发展，工艺美术学科的局限性显然无法适应现代设计的社会需求，于是，中国教育部在新颁发的大学本科学科目录中，明确地将"艺术设计学"取代了"工艺美术学"。一些理工科院校开始积极创办设计专业，开始了中国设计教育从工艺美术向设计艺术的转型。在设计教育中出现了一些新的专业，如环境设计、工业设计等。这一变化，标志中国的设计教育适应了我国工业化的进程和市场经济的发展，并逐渐向世界前沿靠拢。

改革开放以来，我国设计艺术教育发展迅猛。20世纪80年代我国有近百所高校相继成立了装潢设计、服装设计、室内设计等艺术设计专业；截止到2000年的统计，全国1 080所大学中开设设计艺术类专业的院系已逾780所；进入21世纪，设计艺术学已成为衡量一个城市、一个地区、一个国家经济文化竞争力强弱的标志之一。据2008年底的统计，目前我国开设各类设计专业的院系总数已逾1 400所，预计设计艺术学科在今后还会出现令人吃惊的增长。

20世纪90年代，艺术院校的工艺美术专业纷纷更名为艺术设计专业，以适应这一转变。1995年，在广州召开的全国设计教育理论研讨会上指出，中国的设计教育开始出现了一个崭新的、独立的学科领域。1998年教育部颁布的普通高校本科专业目录，确立了艺术设计学科，这种改革无疑是艺术领域的一大变化和进步，它促使了我国高校特别是高等艺术专业教育体制的系统化、完善化，推动了整个中国艺术设计的向前发展。

转型后的中国设计教育与西方设计教育接轨，主要沿袭了包豪斯的教育模式，以艺术与技术相结合的思想为指导，开设三大构成基础课，开设了设计概论、设计史论等理论课程，注重设计专业理论的教学；注重设计与心理学、材料学、管理学、传播学、经济学、市场营销学、人机工程等学科的交叉性，充分体现出艺术设计的功能合理性与其审美价值的统一，在学科方向和学科内容上，艺术设计比工艺美术更丰富和完善，理论教学和研究比工艺美术

学更实用也更贴近市场经济。①

从 1979 年改革开放到如今，艺术设计在实际应用中出现了许多新的理念，如：设计思维、设计观念、设计价值、设计风格、设计教育、设计心理学、设计方法学、设计美学、设计材料学等一系列理论。

如果说工艺美术教育是以工艺美术行业的技艺传统、生产工艺、创作设计的传承与发展为一条教育主线的话，那么设计教育则是以现代工业生产中设计活动的艺术内涵、科学内涵与文化内涵的实现为主线，以人的设计思维能力和设计创造能力的培养为主线。②

20 世纪 80 年代改革开放以来，我国社会主义建设特别是经济建设取得了举世瞩目的成就，30 年的持续的经济增长为中国艺术设计事业的发展提供了巨大的空间和地位，我国的艺术设计事业得到了前所未有的迅速发展。在西方近代设计史上，艺术设计发展了上百年才有今天的成就，而我国的现代设计只用了近 30 年的时间就已经飞速发展到今天的成就，在某种程度上讲，不能不视为设计发展的一大奇迹。

改革开放推动了中国经济的发展，经济与商业市场的繁荣加剧了市场竞争，越发突出了对设计教育的需求。随着知识经济的到来、经济的多元化和市场的发展，设计艺术越来越体现出其重要价值，设计教育在经历初期、发展、成熟等一系列过程后拥有举足轻重的地位。

## 12.2.2 改革开放以来的设计教育

一个国家在经济发展达到一定程度时，必然会产生对设计教育的需求，从而促进设计教育的发展。甚至有人说，评论一个国家的经济发展水平，可以从这个国家的设计教育水平上看出来。国民经济的发展，造成了设计业的发达，设计教育作为为生产部门输送人才的途径，受到更多的重视。

就我国目前的设计教育状态来看，设计教育的类型主要分两大块：一类是综合类院校或工科类院校开设的设计专业，一类是艺术类院校开设的设计专业。综合类院校或工科类院校注重设计理念，强调理性与科学性。艺术类院校开设的设计专业注重设计艺术表现，强调造型（见图 12-4）、色彩与美感。两类院校主要是在教育观念、教学模式、课程设置上存在差异，从招生对象、考试内容、考试形式等就决定了两类不同的培养方向。

在设计学科的教育层次上，形成了学士、硕士和博士的三种学位，是学术研究水平逐级升高的三个层次。学士培养主要是应用型人才，要求掌握设计的基本技能、基本理论知识，有较强的实践能力；硕士培养是实践和学术研究并重的层次，从 2006 年起，我国增设了艺术专业硕士（MFA），是以艺术实践为主的硕士类型，与倾向研究型的设计艺术学硕士各有侧重，培养方式也不同；设计艺术学博士学位主要是高层次设计艺术研究，是从事设计艺术理论的研究工作，与多数国家的惯例一致。

---

① 诸葛铠. 设计艺术学十讲. 济南：山东画报出版社，2006：15.
② 李龙生. 艺术设计概论. 合肥：安徽美术出版社，1999：91.

图 12-4　设计素描习作

在我国设计教育的学术研究领域，学科的方向明显拓宽，一端与自然科学相联系，另一端与社会科学密不可分。随着学科方向的拓宽，设计理论的研究也更加深入，达到前所未有的广度和深度，标志着设计艺术学的人文学科性质日渐得到显现。

## 12.3　现代设计教育体系

我国的现代艺术设计概念和教学模式引入较晚。在建国初期，我国传统的工艺美术是艺术与手工业生产的结合产物。随着科技的进步，设计与生产制作的关系是相互依存的，机器大生产的发展，导致产品制作生产的流程有了严密的分工。我国的设计教育经过 30 多年的逐步发展和完善，在这一系列过程中培养了大批的设计专业学生，为我国的设计事业输送了大量人才，为我国的经济建设做出了巨大贡献，但相对于高速增长的社会经济和文化需求而言，设计教育仍然处于滞后的状态，与经济的发展仍有些不相适应的地方。

现代设计教育起源于西方，对于毫无经验可循的我国设计教育，更多地是照搬西方设计教育的思路和做法，因此形成了设计教育忽视了长远目标的规划，缺乏对于设计教育资源的整合，包豪斯及西方现代设计教育模式和体系的引入，也并没有真正切入我国教育体系、经济制度的深层，而只是浮在形式模仿的表层形态，造成了中国"大一统的设计教育模式"，显然已不适应 21 世纪的经济竞争。

设计教育的发展，不仅仅是当今开设设计艺术类专业院系数量上的增加，还必须是优化教育结构，包括学科的专业结构、层次结构、类型结构和地区结构。人才培养必须以适应中国市场经济发展与制造产业的需求为主要目标。目前的设计人才培养方式与社会产业需求终端之间存在错位，对此，柳冠中先生给予了深刻的评述："与设计教育的'不良性过度'所

形成对照的是设计产业的幼小或畸形,这是一个奇怪的现象。一方面设计人才被大批量、快速地生产着,另一方面巨大的设计需求却不能得到满足,类似经济学的术语:滞胀"。①

清醒地认识到中国设计教育的现实,就要重新理清发展现代设计教育的思路,重新思考艺术设计学科的专业设置,重新思考中国设计院校办学模式、专业特色,重构中国的现代设计教育体系。设计艺术是和中国社会发展密切相关的学科,中国的设计教育必须适应这种发展,使设计教育真正成为中国现代制造产业发展的第一推动力。

### 12.3.1 设计教育的观念

首先,我国的现代艺术设计脱胎于"工艺美术",形成一种以美术为基础的设计观念体系,当前设计教育在很大程度上仍然在沿用传统艺术的教育方式,忽略了设计教育应与产业需求结合的特点,缺少对技术与经济发展的认同关系,关注的重点主要是产品的造型和机器外在装饰,对于机器生产的特点、功能主义和机器美学漠然视之,设计教育与工业生产的长期严重脱节,造成许多院校和专业始终没有摆脱"工艺美术"观念,缺乏现代工业的意识,这反映了设计教育与产业需求终端之间的矛盾。重视设计与科学、经济等学科的交叉和内在联系,对于中国现代设计的发展具有重要意义,设计教育观念的转变是解决这一弊病的根源。

高等学校是为国家培养人才的基地,肩负时代发展和国家复兴的伟大历史使命。一个多世纪的普通高等教育发展,各高校已形成了一整套教学模式,大多数学科和专业十分注重基础知识和相关知识的培养和讲授。设计艺术是综合的、交叉的学科,具有边缘学科、交叉学科的特征,涉及自然学科、人文社会学科等诸多领域,应充分认识到设计学科的特殊性,与技术和经济紧密联系的必然性,建立起有别于美术教育的设计教育观念。

其次,我国高等设计教育存在不重视学科的综合发展,在专业上存在划分过细,缺乏高层次、综合性人才培养手段等问题。这种艺术设计教育体系培养下的设计师,有很强的模仿能力,能够迅速完成大量的设计任务,属于技术员和熟练设计师类型,但在创新性、知识面尤其是文化艺术修养和社会责任感等方面表现出不足。因此,改变设计教育中专业划分过细、各自孤立、以专业方向设系的现状,对于学生广泛的接触设计、深刻理解设计,具有重要的意义,是进行宽口径教学、强化素质教育的重大举措。这种观念的改革,能使学生在四年的学习过程中,广泛地学习所有与设计有关的课程,从基础的素描、色彩、字体设计、构成训练到专业设计中的服装、平面、产品、室内外环境等专业课程,在四年级时,再根据自己的喜好和能力选择某一专业方向,如平面设计或产品设计等,作为毕业设计的课题和今后的专业发展方向。

香港理工大学对于从事设计专业的学生评估标准共10个方面:①想像力、创造力、学生选择课题及设计解决方案的能力;②多学科学习和应用多学科的方法和程度;③社会责任

---

① 彭亮. 中国当代设计教育反思. 装饰,2007(5):94.

心，学生对设计的社会责任的认识；④综合能力；⑤推理和市场调查能力；⑥美学判断能力；⑦对信息的组织和分析能力；⑧对未来设计的深入思考；⑨表达能力，包括速写表现（见图 12-5）、技术图纸、运用理论和学识方式对设计观念的表达、设计报告等；⑩自我激励和自我学习的责任心。[①] 可见，设计专业学生的培养，应是一种全方位的艺术设计素质和人文素质的培养。

图 12-5　设计速写手稿

在日本和韩国，他们同样经历了从制造型经济向创意经济的转型。日本的索尼和松下、韩国的三星、现代汽车都是世界 500 强企业，这些企业充分认识到设计艺术在创意经济中所处的重要地位，积极投身于设计教育事业，由企业和政府共同出资培养设计人才，带来了企业和社会的双赢。

在设计教育培养观念上我国缺少设计院校与企业共同培养设计人才的意识。多年以来，设计院校负责向企业输送人才，企业面对激烈的市场竞争，无不希望院校培养的学生一毕业就能为企业所用，从而节省人力资源成本。然而，由于高校学制和培养模式的局限性，往往会出现学生重理论轻实践，或与实际操作脱节的尴尬局面，不符合设计教育人才的培养规律。

目前我国大多数企业对于设计教育的投入还显得十分单薄，企业应该逐渐转变观念，教育并不完全是政府的事，企业和院校应该是设计教育的共同体，因此企业和设计院校加强交流与合作，将是解决设计专业学生毕业和实践问题的有效途径。如企业为设计专业的在校学生提供更多的毕业实习机会，开展以行业前沿信息为内容的专题讲座；院校以课题形式帮助企业解决实际问题，都是有益的做法。作为企业，无论是本着对于壮大自身、塑造企业文化、树立品牌形象，还是出于担当应有的社会责任，都应该密切与设计院校的合作教育关系。

---

[①] 李砚祖. 设计之维. 重庆：重庆大学出版社，2007：212.

### 12.3.2 创造性思维的培养

在经济全球化的背景下，创意是设计产业化的支点，原创性是设计的灵魂。中国作为世界上人口最多的国家和制造大国，目前中国也是全球最大的汽车制造与销售大国，同时也是家电、家具、服装（见图12-6）、玩具制造与出口大国。但在人们的日常生活中，优秀的设计作品和品牌形象往往来自国外，而由于中国缺乏自己的设计品牌，中国的制造业近年来频频被西方发达国家以"反倾销"的理由给予制裁。我国的设计产业中，原创产品和自有品牌的缺乏，已经引起了专家学者的广泛关注和反思。

设计艺术的根本宗旨就在于设计思维的创新，对创造性思维的培养和求新观念的强化，需要以文化为基础、艺术为表现、技术为根本，这也是"艺"、"匠"之分。基础知识与动手能力的培养固然重要，但文化艺术修养、审美敏感能力和创造性思维的开发也同样重要。

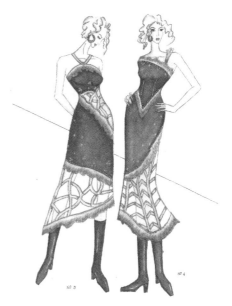

图12-6 服装设计手绘效果图

英国创意产业组对"创意产业"进行如下定义：创意产业是源自个人创意、技巧及才华，通过知识产权的开发和运用，具有创造财富和就业潜力的行业。可见，只有基于创意产业的设计文化，才会为产业经济提供源源不断的生长动力和精神支持。

目前我国创意产业的人才总量、结构、素质还远不能适应创意产业发展的需要，急需大力培养。具体而言，高等院校文化创意产业人才的培养策略应把培养创新型人才，作为发展创意产业和建设创新型国家的必由之路。重视文化创意产业的学科建设，在教学中强化创造性思维的开发，加强对创新设计的知识产权保护，以设计教育的发展作为切入点。

计算机辅助设计（见图12-7）的应用，带给设计颠覆性的革命，使设计艺术与科学进一步结合。计算机在现代设计中体现出直观、形象、信息量大、易于修改等几个方面的优势，然而计算机带给设计教育的弊端就是束缚了学生的创造力。设计师从制作手段、表现技法到设计思想等设计的流程，都过分依赖于电脑科技手段，表现为：灵感的瞬时性和自由性被计算机束缚，从而让灵感退化；创意的自主性和多样性被计算机桎梏，从而让创意模式化，设计出来的作品千篇一律。基于计算机对灵感的束缚和创意的桎梏，现代设计往往成了"效果优先"。[1]

---

[1] 凌继尧. 设计艺术十五讲. 北京：北京大学出版社，2006：349.

图 12-7　产品电脑效果图

计算机不能取代人脑，无法取代学生的灵感和创造性思维。在设计的前期，即方案的初始阶段，最初的设计意向或灵感是瞬间的、不定的。手绘草稿的方式可以把设计过程中有机的、偶发的灵感，通过图形记录下来。而计算机则要保持精确数据的特点，扼杀了方案构思阶段设计灵感的自由性和创意的多样性，也不符合设计初始阶段的设计思维方式及设计表达。[①] 澳大利亚的调查显示，未来的设计师必须具备基本素质的第一位，就是良好的手绘草图能力。因此，在创造性思维的培养上，应注意培养学生的手绘能力，避免被计算机设计的形式所拘束、被计算机软件的功能束缚，引导学生徒手绘草图，以求在创作中，探寻自己的表现语言，体现出设计的个性和情感。

### 12.3.3　课程建设

目前，设计专业课程分为造型基础、设计基础、专业设计和设计理论四大部分。造型基础课程以训练和培养学生的观察和艺术表现能力为主；设计基础的训练目的，是学习设计的基本技能，以及认识和理解设计的相关领域；专业设计包括平面、产品、服装、环境艺术设计等课程；设计理论以设计概论、设计史论为理论课程，注重培养学生的设计修养。在艺术设计这个大学科内，应该进行包括设计内部系统化、多元化的教学，使学生在各个设计专业课程之间寻找特性与共性，更好地理解设计，从而培养学生多角度、全方位的设计创造能力。

在设计专业课程体系和教学内容的改革，要注意处理以下几个关系：各专业的主干、学位课程与其他课程的比例及衔接关系；各专业知识板块的比例关系，如专业课、专业基础课，与其他通识课程的比例。我国目前大多数院校的设计教育仍然是传统的技法教育，素描、色彩、三大构成、字体到设计效果图、模型表现（见图 12-8）等技法训练课程占总课

---

① 凌继尧. 设计艺术十五讲. 北京：北京大学出版社，2006：349.

时的80%以上。人文和社会学科、自然学科的课程严重不足，以至于学生更重视技法学习，表现能力较强，但人文学科综合素质偏低，模仿能力强而创造性不足。

图12-8 建筑模型制作

在我国的设计教育中，设计理论教学一直未得到应有的重视。设计本身的科学性、系统性、规律性，要求在设计教育上的理论课程中占有较大的比例。在理论教学中不仅包括设计史论和人文、社会学科等课程，而且应包括每一门专业课的理论教学，从理论研究的高度出发来加以表述，是设计思想和创造性思维方法的传授。①

美国洛杉矶设计学院的理论课程约占总课程的一半，香港理工大学设计学院的设计课程中也包含大量的理论课程学习。如果一所设计院校只把目光关注于实践，等于把设计教学等同于作坊式培养学徒，培养的是只有技术能力而缺乏思想和内在素养的学生。

理论研究，历史研究及理论和历史的交叉研究是十分宽泛的，张道一先生首先将艺术理论分为由低到高的三个层次：技法性理论（技法的归纳和系统化）；创造性理论（创造方法的总结和提炼）；原理性理论（共性和规律的总结和提炼）。原理性理论包括概念、观念、本质、设计美学、设计思维、风格学等共同的规律；创造性理论包括观念创新、风格创新、功能创新等方面的规律和方法，以及派生出的边缘学科。②

为了适应设计教育的快速发展需要，西方的一些设计院校开设了除设计概论、设计美学、设计心理学等基础设计理论之外的新型专业设计理论，如符号学、设计社会学、设计人类学、设计伦理学等相关理论科目，表现出现代设计强烈的交叉性和高层次的发展方向，从灌输知识到注重创造精神、创造能力的培养，这种变革是一种质的飞跃。

此外，设计的产业特性要求在教学过程中，将课堂教学与工作室性质的专业训练结合起来。因此，设计教育要重视实践教育，使教学与产业需求和企业生产的具体情况快速衔接起

---

① 李砚祖. 设计之维. 重庆：重庆大学出版社，2007：213.
② 诸葛铠. 设计艺术学十讲. 济南：山东画报出版社，2006：19.

来，避免设计专业教育停留在纸上谈兵、脱离实践的状态，充分利用高校的智力资源与企业合作，设立创意产业研发中心，是设计教育改革的指导思想之一。

### 12.3.4 面向未来的设计教育

设计教育与其他学科的教育有很大的不同，由于设计本身的特性，设计教育没有一个世界统一的模式，甚至在一个国家和地区，设计教育的模式和侧重点也各不相同。因为设计的服务对象是市场和社会，而这两个因素因国家地区的差异，显示出各自不同的社会面貌和市场环境，而其他影响设计的因素，比如经济、文化、历史传统等，也因国家和地区而异。对于这样复杂的对象，没有可能形成国际统一的设计教育体系，因而设计教育只能因地制宜，因国情设立，因市场需求而发展，并且随时都处于一种为应付变化的市场、社会需求而改变的状态之中。①

从目前状况看，我国高校的设计艺术教育大都类似一致，这种一致性和重复性的缺点，反映我们不少地方的设计教育尚处于初创阶段，更重要的是反映出设计教育与地方经济发展、生活状态及地方文化传统的脱离。我国的设计艺术教育须发展有区域特色的专业，充分尊重和运用当地的传统工艺、设计艺术资源，密切结合当地生产和文化，进行专业设置和教学，形成各自独特的教学风格，创建富有学校特色、地域特色的设计学科发展模式，形成既有国际化色彩又有地方特色的教学格局，这必将形成我国设计艺术教育的百花齐放的生动局面。

20世纪90年代初，联合国教科文组织召开了"面向21世纪教育国际研讨会"，会议指出：注重发展教育的民族特色、地方特色，是世界教育发展的大趋势。中国灿烂悠久的历史文化是我国发展设计教育的得天独厚的资源，应积极致力于将传统文化的历史优势转化为实际的文化生产能力，避免以西方模式作为唯一标准和评价机制的做法，建立起基于中国历史文化背景和经济形态的中国设计教育体系。

设计教育的发展，决定了设计师的培养方式，在某种程度上决定了国家的设计面貌和人民的生活状态。我国的设计艺术教育正处于转型期，随着国家整体性的教育改革，设计教育急需建立新型的设计艺术教育体系，这是时代发展的迫切要求。

---

① 王受之. 世界设计史. 北京：中国青年出版社，2002：31.

# 第13章

# 设计符号学

　　符号学是一门诞生于20世纪初的新兴学科，是研究符号的科学，最早由瑞士语言学家索绪尔、美国哲学家皮尔斯提出的。他们几乎是在同一时期提出了"符号学"这一概念，被视为现代符号学的奠基人。索绪尔（Ferdinand de Saussure）在其代表作《普通语言学教程》中提出："符号学是研究社会生活中符号生命的科学"。美国符号学家夏尔·桑德·皮尔斯（C. S. Pierce）认为："人类的一切思想和经验都是符号活动，人类的所有经验都组织在三个层次上，依次是感觉活动、经验和符号"。以后符号学结合卡西尔的符号哲学及朗格的符号哲学研究，形成了一股国际性的符号学研究热潮。符号学的形成与设计中的结构主义、后现代主义、解构主义的形成发展都有着密切的关系。

　　索绪尔认为每个语言符号都具有双重性，即所谓"能指"和"所指"。能指是语言符号的外在形式，所指是语言符号的意义，它们之间具有约定关系。设计艺术具有符号性，因为它具有符号的"能指"和"所指"两个方面，可以被人感知。设计艺术的"能指"是指用色彩、图形、线条等为标记的形态表达，即设计的形象、形态；设计艺术的"所指"则是设计的观念和意义。

　　设计的形态不仅仅是一种形式，它有功能的意义，带有信息，能作为设计师传达意义的媒介。设计通过设计作品形态上的隐喻、明喻、暗喻、类比、联想等多种方式，建立产品和社会、产品和生活层面之间的视觉联系，设计符号反映了精神的、社会的、文化的理念，从而成为人与环境的联系者，使用者更容易理解产品的内容，达到更深层次的情感沟通。

　　德国当代著名哲学家恩斯特·卡西尔提出人是"符号的动物"的著名观点，设计师的设计思想，通过视觉图形这个符号，赋予设计以新的生命。设计的形态、构造、色彩、材料等要素，构成了它所特有的符号系统，在广泛的视觉领域，符号可以说是设计的载体，设计借用了语言学的概念，通过符号系统完成人类信息传递的任务。

　　美国哲学家皮尔斯的符号学理论将符号分成三种类型并加以定义：即图像符号（ICON）、指示符号（INDEX）、象征符号（SYMBOL）。[①]

---

① 王铭玉. 语言符号学. 北京：高等教育出版社，2004：73-74.

① 图像符号，此种符号因与符号所代表的事实具有"形象相似"的特性。

② 指示符号，此种符号因为与符号所代表的事实存有实质的因果关系。

③ 象征符号，此种符号因与符号所代表的事实，存有约定俗成的联想，而让人了解其所代表的事实，如十字架代表基督等。

"艺术符号"是当代美学家苏珊·朗格在其著名的《情感与形式》中首次提出的，她的名著《情感与形式》成为研究语言符号意义的理论基础，苏珊·朗格是西方美学史上一位著名的美学家，是符号学美学的主要代表人物，她继承和发展了卡西尔的文化符号学思想，苏珊·朗格提出了"艺术，是人类情感的符号形式的创造"，"艺术品作为一个整体来说，就是情感的意象，对于这种意想，我们可以称之为艺术符号"。苏珊·朗格探讨了艺术符号的语境，并将艺术形式看成是情感的符号，认为艺术符号具有双重意义："一方面符号是一种物质的形式，另一方面是精神的表现，而这二者又是密不可分的"。法国语言学家罗兰·巴特也以符号观点论述了美的成因，使符号学与美学相联系，揭示了现实符号与艺术符号的区别与联系，他所写的《符号学美学》成为文艺理论界一部重要的著作。

## 13.1 平面设计符号学

平面设计符号是指人类的视觉器官"眼睛"所能看到的能表现事物一定性质的符号。设计必须具有功能性，能给人类生活带来便利，体现出理性和务实的精神；但另一方面设计又是心理的需要，使图形及其形成的符号在心理上得到共鸣。艺术来源于生活，只有将图形符号运用于社会传播，才能实现图形符号的价值，并且演绎图形内在蕴涵的附加品质。在广告传播界有"一图值万言"之说，图形符号直观性与说明性，在某种程度上能弥补语言文字的不足，可以直接解释事物的本来面目，达到直接与受众沟通的目的。美国设计师德累弗斯（Richard Dreyfuss）曾预言："起源于人类文明初期的基本视觉符号，将成为全世界通用的传播工具"。

早在我国春秋时代，人们就已经注意到了符号现象。在中国有关符号的思想十分丰富，庄子曾在《外物》篇中指出"言者所以在意，得意而忘言"。意思是在言语和事物之间，存在着表征物和被表征物的关系，这种功能的符号表达首先是作为指示符号存在的，它与对象具有因果的或者接近的关系。在中国传统习俗中，人们把蟠桃作为长寿的象征，石榴代表多子多福。不论东西方，世界所有民族、所有文化都有着各自的象征体系，都有祈望长寿、平安、富贵、丰收等愿望。吉祥符号表现了人们追求美好幸福、祈望吉祥平安的思想，如寿星、观音、钟馗、摇钱树、莲年有鱼、五子登科等图案，以及"千秋万代"、"寿比南山"、"贵寿无极"、"子孙满堂"等吉祥文字图案。

在中国新石器时代仰韶文化遗址出土的彩陶中，纹饰是由各种各样的曲线、直线、三角形、圆形和折波形组成，它不是单纯地摹写动、植物形象，而是用抽象的几何纹样来表现，

由再现到表现，由写实到符号化的形成过程。这些几何纹样和图案，反映了由具象到抽象的变化过程，它们是由动物形象的写实而逐渐变为抽象化、符号化的，是从自然事物如鱼、蛇、蛙、鸟和草木、茎、叶等实物形状演化而来的。

中国传统图形承载着华夏民族五千年的智慧和精髓，厚德载物、天人合一、贵和尚中、修己安人、仁民爱物等观念文化在和谐、节制、朴素的形态中表现为精神符号。中国传统文化的易、老、儒、禅、玄、理学等思想给传统图案有启迪作用，使中国传统图案成为具有深刻意味的艺术形式，例如青龙、白虎、朱雀、玄武组成的四神图案；"出淤泥而不染"的荷花造型图案等。无论是福禄寿喜、龙凤呈祥、八仙过海，还是太极、八卦、四神、回字、万字、如意、岁寒三友都具有深层的精神象征。

中国传统图形将大自然中风、火、云、水、雪、电、星等自然景象，经过艺术的加工使其图形化，使其成为寓意深刻的图案。巧妙的符号处理，成为中国传统艺术中"外师造化，中得心源"的匠心运用。例如、鹤、树、鹿组合而成的图形叫做"六合同春"；大象结合瓶子的造型称作"太平有象"。在现代图形设计中，象征性的视觉符号元素已越来越丰富，设计语言也更加多样化，如鸳鸯表示中国传统的美好爱情；千百年来梅兰竹菊四君子一直为世人所钟爱，它以其清雅淡泊的品质，成为一种人格品性的文化象征。

中国传统吉祥图案，其来源如下：

来源于道教、民间风俗的图案——福寿、祥云、蓬莱山、神兽、八仙。

来源于佛教、喇嘛教的图案——莲花、宝珠、八宝。

来源于吉祥文字——千秋万代、五子登科。

来源于瑞树、瑞花、瑞果——桃子、石榴、莲花、松、竹、梅、菊。

来源于福禄谐音——福（蝠）、禄（鹿）。

中国传统图形强调了对"形而上"的思考，成为具有哲学意味的抽象符号。战国汉代悠悠卷曲的云气纹，反映的是自由无上的升仙境界；魏晋的折枝花纹，具有"采菊东篱下，悠然见南山"的超然气质。中国传统图形中的吉祥寓意给现代艺术设计提供了丰富的精神养料，它把传统图形的"意"直接应用到现代图形设计中，延伸了传统图形的精神符号。

1999年昆明世界园艺博览会的视觉形象（见图13-1）采用手的造型，手中隐喻了中国传统图形中象征云、气、水的螺旋纹，以流畅富有动感的线条勾画出植物花瓣的形象，表现出人与自然的关系。

北京申奥标志（见图13-2），运用奥运五环的图案，形成运动化倾斜的人形，使构图产生力量感。

华人设计师陈幼坚的"MR CHAN"茶叶标志设计（见图13-3）堪称经典之作，标志设计以佛手为图形，手拈着一片叶，是茶叶也是菩提，"MR CHAN"茶叶标志隐喻了佛教禅宗的美。

图 13-1　1999 年世界园艺博览会　　图 13-2　北京申奥标志　　图 13-3　"MR CHAN"茶叶标志

　　被西方设计界誉名为"平面设计教父"的福田繁雄因其幽默、简洁及独特的设计风格在世界设计领域中具有崇高的地位。福田繁雄的作品简洁明快，其作品使用简明的造型和色彩。福田繁雄在 1975 年波兰胜利 30 周年国际纪念海报"VICTORY"设计中（见图 13-4），画面描绘了子弹反向飞回枪管的图像，采用鲜艳的黄色背景衬托出黑色枪管的剪影轮廓，借此来象征战争的愚蠢和危险，形成强烈的视觉对比效果，给观众留下了鲜明清晰的视觉印象。

　　德国平面设计师冈特·兰堡（Gunter Ranbow）在他的作品中常出现土豆形象，土豆使兰堡度过了苦难的童年，同时也为他的土豆系列海报设计得到新的创意。冈特·兰堡的土豆系列招贴作品（见图 13-5），通过形态的解构切割、色彩的涂抹、形态之间的拼接等艺术形式，具有独特的创意和非同寻常的视觉魅力。

图 13-4　海报"VICTORY"　　　　　图 13-5　冈特·兰堡的个展招贴

　　麦当劳在全球范围内所获得的巨大成功，除了得益于麦当劳与众不同的服务策略外，其品牌标志（见图 13-6）也起到了巨大的作用。由字母"M"演变而来的符号，恰似一座金色的拱门，如同游乐场的入口，能带来许多无忧的欢乐。麦当劳的金色拱门符号，给人们带来了欢乐，也带来了全新的生活理念。而在全球的设计界中，这一标志获得了最广泛的认同和喜爱，成为品牌设计的典范符号。

　　红十字会是世界性的机构，红十字会徽（见图 13-7）在国际上具有高层次的权威和社会影响力。作为国际救助团体的识别符号，它采用红十字会的发源地（瑞士）的国旗颜色红

和白,作为会徽的主色调,两条红色长方形垂直相交,中心及两端长短相同,以此来突出人道、中立等社会救助需求。

图 13-6  麦当劳品牌　　　　　图 13-7  红十字会徽

保罗·兰德(Paul Rand)作为世界设计大师,他的作品具有独特的美国现代主义风格,他将欧洲现代派莱歇、毕加索的概念及马蒂斯的色彩体系,通过蒙太奇和拼贴手法运用到设计中。兰德的贡献不单是创作了一幅幅现代主义作品,而是把一个新的设计文化提高到了理论上的高度。保罗·兰德设计 IBM 的招贴(Eye-Bee-M),并不用简单的英文字母来设计这幅招贴,而是把这些元素进行符号意义上的分解,在设计中有了这些信息的符号,就能显现出设计的文脉与创造价值。

## 13.2 景观设计符号学

任何一种符号体系都有其关联域,即环境或文脉。景观符号体系不仅是一种形式,也是一种风格与思想,是建立在景观价值体系基础上的社会文化表现体系,景观的语言符号是以景观中的各种景观元素(如水体、景观小品、植物等)为载体,表达一定的"意义"。它将景观与人、生态环境、文化模式相结合,由功能、技术、审美等多种因素来表现,由语义学来探讨,并贯穿景观设计的始终。景观艺术设计的重要课题是如何通过语义化、意蕴化,突破传统形式的束缚。设计艺术有许多典型的象征性符号,如基督教堂的十字架,它是神、上帝和耶稣的象征。象征主义的建筑有些以整体形象来象征,如把机场设计为要起飞的大鸟,把教堂的形象设计为十字形等。又如著名的悉尼歌剧院用它那独特的造型使人联想到港湾上一片片扬起的风帆。

景观是文化的载体,是历史的见证,人们不仅要在景观中创造意义、传达意义的需求,也要追寻景观思想、求得认同、体验的愿望。景观在不同程度上体现出精神符号,一是通过形式美,如形象、空间组合、比例、尺度、节奏及质地、色彩等,使人产生美的愉悦;二是表现内涵,即社会伦理、精神象征等。

景观是技术与艺术的结合,是物质性与精神性的统一。克罗齐说:"一切印象都可以进入审美的表现。"[①] 所以景观的形式审美是多感觉综合的,这与其他艺术形式的单一感知有

---

① 克罗齐. 美学原理·美学纲要. 北京:外国文学出版社,1983:15.

明显的区别。

景观设计要在物质条件的限制下、利用一切可能的物质手段来完成,景观一般都具有物质性的使用功能。俞孔坚教授认为:"景观中的基本名词是石头、水、植物、动物和人工构筑物,它们的形态、颜色、线条和质地是形容词和状语,这些元素在空间上的不同组合,便构成了句子、文章和充满意味的书。"①

图13-8 英国"巨石阵"

景观设计要营造某种环境氛围,体现出不同的社会文化,进而表现出人类的某种情感、思想、感染力,以陶冶和震撼人的心灵。在人类早期的景观设计中,存在着大量有意义的符号。如在新石器时代,上天神灵的观念渗入了人们的心灵,英国"巨石阵"景观对此作了最原始、最纯朴的传达(见图13-8)。

随着生产力发展,公元前2113年建立的苏美尔人的乌尔城月神台(观象台)在形式上也愈加符号化,乌尔城月神台(见图13-9)的设计表现了人们尊奉着原始天体信仰,他们认为山岳承载着天地,是众神的居所,因而山就成为了人们通往神的世界的阶梯,仿造山形构建的高台成为人们沟通人神世界的重要平台,这种神台呈正方形,四边正对东、西、南、北四方,以夯土为基本建筑材料,有坡道直通各级台顶及神庙。

盖里被认为是世界上第一个解构主义的建筑设计家。1962年盖里成立盖里事务所,他开始逐步将解构主义的哲学观点融入到自己的建筑设计中。盖里1991年设计的西班牙古根海姆博物馆,成为盖里解构主义创作境界的重要契机。整个建筑由一群外覆钛合金板的不规则曲面体组合而成,在盖里魔术般的设计下,建筑,这一已凝固了数千年的音乐符号又重新流动起来(见图13-10)。

图13-9 乌尔城月神台

图13-10 西班牙古根海姆博物馆

---

① 俞孔坚. 景观:文化、生态、感知. 北京:科学出版社,1998:2-3.

贝聿铭是当今世界公认的优秀建筑大师，他以非凡的才华设计了许多优秀的作品。如华盛顿国家博物馆东厅、香港的中国银行大楼、法国卢浮宫前的金字塔等。这些作品设计精巧，造型语言简洁明快，遵循了功能主义和理性主义的基本原则，在满足功能需要的同时，又赋予了造型以象征主义的符号。

卢浮宫前的金字塔（见图13-11）的设计，大胆地运用了现代主义十分偏爱的玻璃材料和几何形体，它所产生的几何美与卢浮宫这座古老的建筑形成了美的符号。

高技术风格的设计是20世纪70年代以来兴起的一种表现高科技成就与美学精神的设计。"高技术派"最有代表的建筑是巴黎蓬皮杜艺术文化中心，罗杰斯和皮亚诺设计的法国"蓬皮杜文化艺术中心"被称作是"文化炼油厂"。"高技术派"喜欢最新的材料，尤其是高强钢、硬铝或合金材料，用暴露夸张的手法塑造设计形象，有意识地将内部结构、部件裸露，以表现高科技时代的"机械美"、"时代美"等新的美学精神。

图13-11　卢浮宫的玻璃金字塔

耶鲁大学大理石庭院（见图13-12）是由野口勇设计的，庭院用立方体、金字塔与圆环分别象征地球和太阳这些宇宙元素。彼得·沃克（Peter Walker）也是极简主义设计的代表人物，其景观设计作品带有极简主义艺术味道。他在许多景观设计中采用几何形构图，重复使用简单的几何形，如圆形、椭圆形、方形、三角形等几何体，并进行节奏、秩序及交叉等处理，使整个设计表现出严谨的几何式构图，设计师彼得·沃克的作品表现出工业时代的简约特征（见图13-13）。①

图13-12　耶鲁大学大理石庭院

图13-13　伯乃特公园设计

---

① 陈圣浩．景观设计语言符号理论研究［D］．武汉：武汉理工大学，2007：30-51．

明代建成的天坛是我国封建社会末期建筑设计的优秀象征实例，它在烘托最高封建统治者祭天时的神圣、崇高气氛方面，达到了非常成功的地步。天坛最突出的主要建筑是祈年殿（见图 13-14），它优美的造型和高超的艺术处理，是中国古代建筑艺术最成功的优秀典范之一，祈年殿立于三层汉白玉须弥座台基上，底层直径约 90 米，殿身高 38 米，整个建筑屋顶用青色象征"天玄地黄"，三层青色琉璃瓦檐，色调纯净，造型庄重典雅。天坛平面呈圆形与方形的接合，象征"天圆地方"的意义（见图 13-15）。祈年殿的龙凤藻井（见图 13-16）金碧灿烂，藻井中的龙凤图案具有明显尊贵的意义，约定俗成地变成象征皇权的符号。

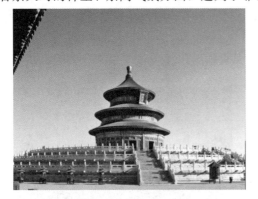

图 13-14　祈年殿

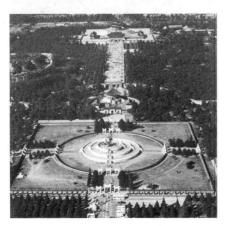

图 13-15　天坛"天圆地方"

图 13-16　祈年殿的龙凤藻井

### 13.2.1　解构主义符号和简约主义符号

解构主义的哲学根源比较复杂，自 20 世纪 60 年代后期由法国哲学家贾奎斯·德里达（Jacques Derrida）在其《论语法学》一书中确定，"解构"（Deconstruction）在哲学、语言学和文艺批评领域译作消解哲学、解体批评、分解论及解构主义等。"解构"一词，来自海德格尔的名著《存在与时间》，具有"分解"、"揭示"之意。20 世纪 80 年代，晚期现代主义与后现代主义思潮有了新的发展，法国哲学家贾奎斯·德里达提出解构主义哲学。解构主义大胆向古典主义、现代主义与后现代主义提出质疑，它主张"分解"，"解体"，重视偶然性。

1967 年，德里达发表了三部对哲学和文学理论界产生了巨大影响的著作《声音与现象》、《书写与差异》、《论书写学》。20 世纪 70 年代他继续发表了一系列惊人之作如《哲学

的边缘》、《播撒》、《立场》等，1974年发表了文本嫁接和文字游戏的"巨型蒙太奇"——《丧钟》及《马刺——尼采的风格》、《轻浮的考古学——读孔狄亚克》、《绘画中的真理》等。

德里达的解构主义哲学对解构主义建筑有极大的影响，美国解构主义大师弗兰克·盖里1994年设计的巴黎"美国文化中心"是解构主义的代表作。此外他设计的洛杉矶迪尼斯音乐中心、巴塞罗那奥林匹亚村也都具有鲜明的解构主义特征，盖里的设计即把完整的现代主义、结构主义建筑整体打破，然后重新组合，形成一种所谓"完整"的空间和形态，他的作品具有鲜明的个人特征。他重视结构的基本部件，认为基本部件本身就具有表现的特征，完整性不在于建筑本身风格的统一，而在于部件个体的充分表达，虽然他的作品基本都有破碎的形式特征，但是这种破碎本身就是一种新的形式，是他对于空间本身的重视，使他的建筑摆脱了现代主义、国际主义建筑设计的所谓总体性而具有更加丰富的形式感。

20世纪80年代开始，又出现了一种追求极简单的设计流派，将产品的造型简化到极致，这就是所谓的"简约主义"（Minimalism）。简约主义的代表人物是法国著名设计师菲利普·斯塔克（Philip Starck）。他的产品设计非常简洁，基本上将造型简化到了最单纯、最明确，但又非常典雅的地步（见图13-17）。斯塔克设计的路易20椅及圆桌、椅子的前腿、座位及靠背由塑料一体化成型，就好像靠在铸铝后腿上的人体，简洁又幽默，从视觉上和材料的使用上体现了"少就是多"的原则。

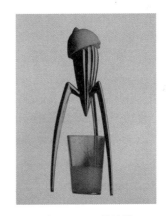

图13-17　榨汁器
（菲利普·斯塔克）

### 13.2.2　后现代主义符号

后现代主义的影响首先体现在建筑领域，罗伯特·文丘里是后现代主义设计中比较重要的理论家之一。1966年文丘里发表了《建筑的复杂性与矛盾性》，被认为是后现代主义建筑思潮的宣言。1977年英国建筑理论家詹克斯出版了《后现代建筑宣言》一书，把这一设计思潮称为后现代主义，从此拉开了后现代主义建筑运动的序幕。

后现代主义建筑倡导建筑符号必须具有多义性，认为建筑要通过保护历史、恢复传统等方法，赋予建筑新的意义，要根据本地的、民族的、民俗的历史、从传统历史中吸取一定的符号或形式运用于设计当中。詹克斯总结了后现代主义建筑设计的几种符号类型："寓言的古典主义"、"现实的古典主义"、"复兴的古典主义"、"折中古典主义"等。[1]

后现代主义设计师罗伯特·斯特恩（Robert Stern）认为："隐喻是后现代建筑师在视觉上构成文脉的一种手段。"隐喻主义通过隐含暗示等手法，使新建筑与历史传统构成文脉，传达凝结在景观中的精神和思想。隐喻主义通过引用一定的符号或形式，以隐喻的形式赋予

---

[1] 王受之.世界现代建筑史.北京：中国建筑工业出版社，1999：40-44.

景观的意义，反映了景观的历史文化和特定的内涵，从而创造有意义的符号形式。隐喻主义的一个典型实例是斯特恩设计的"Best"超市（见图13-18），这个建筑的立面上用了许多历史性的符号及构成形式，他们试图表现一种"讥讽"、"幽默"、"玩世不恭"的效果。

后现代主义的重要建筑师比较著名的有罗伯特·文丘里、查尔斯·穆尔、迈克尔·格雷夫斯、菲利浦·约翰逊、罗伯特·斯特恩、矶崎新等。

罗伯特·文丘里的代表作品有费城母亲之家（见图13-19）、费城富兰克林故居、伦敦国家美术馆、俄亥俄州奥柏林大学的艾伦美术馆、宾夕法尼亚州费城大楼等。

图13-18  "Best"超市

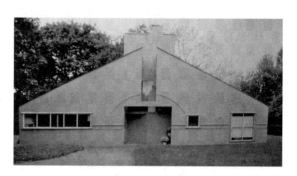

图13-19  母亲之家

查尔斯·摩尔的代表作是美国新奥尔良市意大利广场设计，也是后现代主义的代表作。广场正立面是一排排被漆成鲜艳的红、黄、橙色的弧形柱廊，这些"柱廊"上的柱子采用了带有拱券的罗马柱式，这种结合古典符号的设计，给人一种滑稽、欢快的感觉。地面上有一组按意大利地图模型设计的水池，广场的中央是"地中海"，泉水象征从高高的"阿尔卑斯山"注入"第勒尼安海"和"亚德里亚海"，海的中心则是"西西里岛"，它隐喻着意大利的文化（见图13-20）。

迈克尔·格雷夫斯是奠定后现代主义建筑设计的重要人物之一，是美国最著名的后现代主义建筑师。他的代表作品有波特兰市政厅和佛罗里达天鹅饭店，1982年落成的美国波特兰市大楼，是美国第一座后现代主义的大型建筑。

菲利浦·约翰逊是美国后现代主义的建筑师之一，约翰逊是现代建筑美学的积极倡导者和实践者。菲利浦·约翰逊的主要建筑作品有美国电报电话公司总部大厦，美国电报电话公司总部大厦高达180米，建筑广泛采用新古典主义和现代主义相结合，具有历史主

图13-20  美国新奥尔良意大利广场

义、装饰主义、折中主义等特征，成为后现代主义建筑的里程碑。

矶崎新是日本著名的建筑师，他将东西方文化的设计思想表现为诗意隐喻，并尽力将传统东方文化和西方文化结合在一起，其作品达到一个臻于完美的艺术境界，体现了传统文化与现代生活的结合。矶崎新的设计作品很多，矶崎新在筑波科学城中心广场设计中，运用了一些日本设计符号，层垒的块石处理显现了日本传统的手法（见图 13-21）。

1980 年美国景观设计师玛莎·施瓦兹在波普艺术的影响下设计了面包圈花园，面包圈花园位于马塞诸塞州剑桥市怀特海德学院的实验大楼顶上，她从基因重组的概念中得到启发，把日本的枯山水和欧洲的文艺复兴风格的庭园拼合在一起，创造出一个别具一格的新庭园，引发了一场后现代主义景观的争论。拼合园是一个面积约 70 平方米的屋顶花园，庭园的建造材料选用了塑料和沙石制作植物，并把植物和沙子涂成绿色，给环境创造了生机（见图 13-22）。

图 13-21 日本筑波科学城中心广场

图 13-22 怀特海德学院拼合园

### 13.2.3 园林艺术符号

中国古典园林（见图 13-23）是建筑、山池、园艺、绘画、雕刻以至诗文等多种艺术表现的综合体。中国古典园林用大量的图像符号来表达人们对美好生活的追求和向往，园林中形态丰富多彩，空间曲折变换，讲求"步移景异"，园内空间巧妙地利用山、池、树木、亭、榭的互相穿插，以便增加景深，形成丰富的空间层次。中国古典园林的特点是布局紧凑、变化多端、有移步换景之妙，在园门入口处用漏窗来强调园内的幽深曲折。

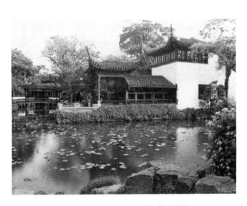

图 13-23 中国古典园林

[设计概论]

中国古典园林设计常将全园的一个景区扩大为重点，再辅以若干个小景区，以求达到主次分明和相互对比的效果。苏州最大的园林拙政园，把全园划分若干景区，全园包括中、西、东三个部分，中部是全园的精华所在，每区有自己的特点，但又互相贯通，联为整体。划分景区的办法有的用墙垣、漏窗，有的用廊子、亭子、厅轩楼馆，多不完全隔绝，或利用走廊和漏窗设计成似隔非隔的形状。

中国古典园林是用"虽由人作，宛自天开"来象征人类与自然的和谐统一。例如，沧浪亭西部有一小院，内部仅种芭蕉数棵，游览之人会联想到里面还别有洞天，这样就有效地增强了空间的层次变化。环秀山庄（见图13-24）蜿蜒的水体、曲折的小桥、多变的山水景观、表现出形式美。又如杭州西泠印社的曲折的游园线和多变的空间变换，形成了"步移景异"之美。

中国传统园林有"网师园"、"拙政园"、"鹤所"、"闻木樨香轩"、"五峰仙馆"等题名。这些景观不仅具有自然山水的形式美，而且还升华到了诗情画意的意境。"蝉噪林愈静，鸟鸣山更幽"，"疏影横斜水清浅，暗香浮动月黄昏"等诗文的描述，激发了人们的想像力，使人们对环境产生了美好的联想。

在景观中，法国古典园林（见图13-25）是以秩序为特征表现传统理性美的典型，如使用轴线对称、各种几何体的造型植物、几何喷泉水池等设计方式，以人工自然来体现人对自然的征服，许多经典的造园设计要素，严谨的几何秩序、轴线等构图手法，都成为设计师们参照的源泉。如法国的许多古典园林通过规整的布局、清晰的轴线、严整的比例表现出几何形式美。

图13-24 环秀山庄

图13-25 法国古典园林

在中国古典园林设计中，常通过匾额、楹联等语言文字的运用来表意，例如"三潭映月"是西湖十景之一（见图13-26），景区中有一楹联描写此景："孤屿春回，许与梅花为伍；寒潭秋径，邀来月影成三。"这种形式犹如绘画中的题跋，用来点题，使游赏者的情与眼前的景融合起来，岛南湖面上建立了三个葫芦形的石塔，晚上明烛燃于塔内，烛光投入水

中，宛似月亮。[①]

中国古典园林表现的是"万物和谐",园中的窗、门、石各具特点,表现了宇宙万物的和谐境界。网师园(见图13-27)在中国古典园林设计中有许多符号象征,如表现"善"就根据扇的形状设计扇形的花窗;如表现"圆满"就仿月的形状做成圆形的月门;如表现"平安"就仿古代花瓶的形状做成园林中的瓶门;如表现"富贵"就根据古代钱币的形状而设计成双钱形的花窗。在园林植物方面,也有大量的图像象征符号,如竹子代表着清高;牡丹代表着富贵;荷花代表着廉洁;在院中植两株桂花,意为"双贵当庭"等。

图13-26  三潭映月

图13-27  网师园

日本庭院中的"枯山水"含蓄而富有魅力,园林师用石来表现山水形态的语言符号,人们由于它的形象和题名,很自然地联想真的山水(见图13-28)。在美国越南战争纪念碑和朝鲜战争纪念碑设计中,朝鲜战争纪念碑通过气氛的压抑、空间的狭促、人物表情的茫然,传达了对战争的反思:人们感到莫名的伤感与哀愁,迷惘与失落,产生了对人生的丰富思绪与感怀(见图13-29)。

图13-28  日本庭院中的"枯山水"

图13-29  朝战纪念碑

---

[①]  陈圣浩. 景观设计语言符号理论研究[D]. 武汉:武汉理工大学,2007:57-80.

[设计概论]

  1987年OMA建筑事务所的屈米（Tshumi）为纪念法国大革命200周年，设计了巴黎"拉维莱特公园"，并建造了200个疯狂的解构主义建筑，在世界上掀起了解构主义的浪潮。拉维莱特公园，以点、线、面的分离与叠合，构成了一个"疯狂"的景观，表达了对解构主义哲学的理解（见图13-30）。

图13-30　法国拉维莱特公园

# 参 考 文 献

[1]　阿纳森. 西方现代艺术史. 巴竹师, 译. 天津: 天津人民美术出版社, 1994.
[2]　北大哲学系美学教研室. 西方美学家论美和美感. 北京: 商务印书馆, 1980.
[3]　霍菲特. 人性服务中的创造力: 为公平的世界而设计. 吴余青, 译. 南京艺术学院学报, 2007.
[4]　蔡燕农. 市场营销案例分析. 北京: 中国物资出版社, 1993.
[5]　曹田泉. 艺术设计概论. 上海: 上海人民美术出版社, 2005.
[6]　陈鸿钧. 中国工艺美术史. 长沙: 中南大学出版社, 2004.
[7]　陈圣浩. 景观设计语言符号理论研究 [D]. 武汉: 武汉理工大学, 2007.
[8]　陈望衡. 艺术设计美学. 武汉: 武汉大学出版社, 2000.
[9]　程能林. 工业设计概论. 北京: 机械工业出版社, 2006.
[10]　大智浩, 佐口七朗. 设计概论. 张福昌, 译. 杭州: 浙江人民美术出版社, 1991.
[11]　戴吾三. 考工记图说. 济南: 山东画报出版社, 2003.
[12]　科特勒. 专业服务营销. 俞利军, 译. 北京: 中信出版社, 2000.
[13]　科特勒. 营销管理. 上海: 上海人民出版社, 2002.
[14]　惠特福德. 包豪斯. 林鹤, 译. 北京: 生活·读书·新知三联书店, 2001.
[15]　惠特福德. 包豪斯大师和学生们. 陈江峰, 译. 艺术与设计. 2003 (5).
[16]　甘碧群. 市场营销学. 武汉: 武汉大学出版社, 2001.
[17]　波利索夫斯基, 未来的建筑. 陈汉章, 译. 北京: 中国建筑工业出版社, 1979.
[18]　郭茂来. 视觉艺术概论. 北京: 人民美术出版社, 2000.
[19]　贡布里希. 艺术发展史. 范景中, 译. 天津: 天津人民美术出版社, 1989.
[20]　杭间. 设计道. 重庆: 重庆大学出版社, 2009.
[21]　何人可. 工业设计史. 北京: 高等教育出版社, 2004.
[22]　黑川雅之. 世纪设计提案: 设计的未来考古学. 王超鹰, 译. 上海: 上海人民美术出版社, 2003.
[23]　胡俊红. 设计策划与管理. 合肥: 合肥工业大学出版社, 2005.
[24]　胡琳. 工业产品设计概论. 北京: 高等教育出版社, 2005.
[25]　黄厚石, 孙海燕. 设计原理. 南京: 东南大学出版社, 2005.
[26]　季铁. 现代平面设计概论. 北京: 高等教育出版社, 2008.
[27]　简召全. 工业设计方法学. 北京: 北京理工大学出版社, 1993.

[28] 蒋孔阳. 美学新论. 北京：人民文学出版社，1993.
[29] 金安. 试论市场整合营销. 宁波大学学报，2001（2）.
[30] 金银珍，罗小华. 艺术概论. 武汉：武汉理工大学出版社，2006.
[31] 荆雷. 设计概论. 石家庄：河北美术出版社，1997.
[32] 荆雷. 设计艺术原理. 济南：山东教育出版社，2002.
[33] 荆雷. 艺术原理. 济南：山东教育出版社，2002.
[34] 柯布西耶. 走向新建筑. 西安：陕西师范大学出版社，2004.
[35] 克罗齐. 美学原理·美学纲要. 北京：外国文学出版社，1983.
[36] 来增祥，陆震纬. 室内设计原理：上册. 北京：中国建筑工业出版社，2006.
[37] 李乐山. 工业设计思想基础. 北京：中国建筑工业出版社，2001.
[38] 李立新. 论设计的本质特征. 设计艺术，2004（1）.
[39] 李立新. 设计概论. 重庆：重庆大学出版社，2004.
[40] 李龙生. 艺术设计概论. 合肥：安徽美术出版社，2000.
[41] 李砚祖. 论设计美学中的"三美". 黄河科技大学学报，2003（1）.
[42] 李砚祖. 工艺美术概论. 北京：中国轻工业出版社，2007.
[43] 李砚祖. 设计之维. 重庆：重庆大学出版社，2007.
[44] 李砚祖. 外国设计艺术经典论著选读：上册. 北京：清华大学出版社，2006.
[45] 李砚祖. 艺术设计概论. 武汉：湖北美术出版社，2002.
[46] 李砚祖. 造物之美：产品设计的艺术与文化. 北京：中国人民大学出版社，2000.
[47] 李泽厚. 略论艺术种类. 上海：上海文艺出版社，1980.
[48] 梁玖. 艺术概论. 重庆：西南师范大学出版社，1995.
[49] 史密斯. 艺术教育：批评的必要性. 成都：四川人民出版社，1998.
[50] 凌继尧，徐恒醇. 艺术设计学. 上海：上海人民出版社，2006.
[51] 凌继尧. 设计艺术十五讲. 北京：北京大学出版社，2006.
[52] 刘国余. 设计管理. 上海：上海交通大学出版社，2001.
[53] 刘先觉. 现代建筑理论：建筑结合人文科学自然科学与技术科学的新成就. 北京：中国建筑工业出版社，1999.
[54] 柳冠中. 工业设计学概论. 哈尔滨：黑龙江科学技术出版社，1997.
[55] 芦影. 平面设计艺术. 北京：中国人民大学出版社，2006.
[56] 阿恩海姆. 艺术与视知觉. 腾守尧，译. 北京：中国社会科学出版社，1984.
[57] 贝克. 市场营销百科. 李垣，译. 沈阳：辽宁教育出版社，2001.
[58] 彭吉象. 艺术学概论. 北京：北京大学出版社，1999.
[59] 彭亮. 中国当代设计教育反思. 装饰，2007（5）.
[60] 彭泽立. 设计概论. 长沙：中南大学出版社，2004.
[61] 唐林涛. 设计事理学理论、方法与实践［D］. 北京：清华大学美术学院，2004.

[62] 田自秉. 中国工艺美术简史. 北京：知识出版社，1985.
[63] 哈姆林. 建筑形式美的原则. 北京：中国建筑工业出版社，1987.
[64] 王敏. 西方世界西方设计. 上海：上海书画出版社，2005.
[65] 王铭玉. 语言符号学. 北京：高等教育出版社，2004.
[66] 王受之. 世界工业设计史略. 上海：上海人民美术出版社，1987.
[67] 王受之. 世界平面设计史. 北京：中国青年出版社，2002.
[68] 王受之. 世界设计史. 北京：中国青年出版社，2002.
[69] 王受之. 世界现代工业设计史. 广州：新世纪出版社，2004.
[70] 王受之. 世界现代建筑史. 北京：中国建筑工业出版社，1999.
[71] 王受之. 世界现代设计史. 广州：新世纪出版社，1995.
[72] 冈特. 美的历险. 北京：中国文联出版公司，1987.
[73] 邬烈炎. 外国艺术设计史. 南京：江苏美术出版社，2001.
[74] 吴瑜. 社会性设计模式研究［D］. 武汉：武汉理工大学，2009.
[75] 郄建业. 设计师的风格与个性. 包装工程，2002（6）.
[76] 邢庆华. 工艺美术的审美特征. 景德镇陶瓷，1999（4）.
[77] 徐恒醇. 技术美学. 上海：上海人民出版社，1989.
[78] 徐恒醇. 设计美学. 北京：清华大学出版社，2006.
[79] 亚里士多德. 心灵论. 北京：中国社会科学出版社，1997.
[80] 杨蓉. 人力资源管理. 大连：东北财经大学出版社，2005.
[81] 杨婷婷. 论艺术设计理论的研究对象和基本方法. 电影评介，2006（11）.
[82] 杨献平. 企业特点营销. 北京：中国广播电视出版社，1999.
[83] 杨仲明. 创造心理学入门. 武汉：湖北人民出版社，1988.
[84] 姚君喜. 设计美学的学科定位、研究对象和特点. 装饰，2005（1）.
[85] 叶朗. 现代美学体系. 北京：北京大学出版社，1988.
[86] 尹定邦，陈汗青，邵宏. 设计的营销与管理. 长沙：湖南科学技术出版社，2003.
[87] 尹定邦. 设计学概论. 长沙：湖南科学技术出版社，2004.
[88] 俞孔坚，李迪华. 景观设计：专业学科与教育. 北京：中国建筑工业出版社，2003.
[89] 俞孔坚. 景观：文化、生态、感知. 北京：科学出版社，1998.
[90] 张道一. 我的设计理念. 设计艺术，2004.
[91] 张德，吴剑平. 企业文化与CI策划. 3版. 北京：清华大学出版社，2008.
[92] 张绮曼，郑曙阳. 室内设计资料集. 北京：中国建筑工业出版社，1991.
[93] 张黔. 设计艺术美学. 北京：清华大学出版社，2007.
[94] 张同. 多级化产品形态开发. 包装与设计，2002（3）.
[95] 张志伟. 设计批评与文化. 美术观察，2005（9）.
[96] 章利国. 现代设计美学. 郑州：河南美术出版社，1998.

[97] 章利国. 现代设计社会学. 长沙：湖南科学技术出版社，2005.

[98] 赵湟，徐京安. 唯美主义. 北京：中国人民大学出版社，1998.

[99] 赵农. 设计概论. 西安：陕西人民美术出版社，2005.

[100] 赵农. 中国艺术设计史. 西安：陕西人民美术出版社，2004.

[101] 中国建筑史编写组. 中国建筑史. 北京：中国建筑工业出版社，1993.

[102] 周锐. 设计概论. 上海：上海人民美术出版社，2006.

[103] 周宪，罗务恒，戴耘. 当代西方艺术文化学. 北京：北京大学出版社，1998.

[104] 朱铭，奚传绩. 设计艺术教育大事典. 济南：山东教育出版社，2001.

[105] 朱孝岳. 莫里斯工艺思想初探. 装饰，1993（2）.

[106] 诸葛铠. 裂变中的传承. 重庆：重庆大学出版社，2007.

[107] 诸葛铠. 设计艺术学十讲. 济南：山东画报出版社，2006.

[108] 竹内敏雄. 论技术美. 天津：南开大学出版社，1986.

[109] DREYFUSS H. Designing for people. New York：Simo & Schuster，1955.

[110] EDWARD L. A History of Industrial Design. Oxford：Phaidon Press Limited，1983.

[111] JOHN A. Design History and the History of Design. London：PlutoPress，

[112] MICHAEL C. Towards Post-modernism，Design Since 1851，British Museum，London，1987.

[113] NIEUSMA D. Alternative design scholarship：working toward appropriate design. Design issues，2004（3）.

[114] PAPANEK V. Design for the real world. London：Thames and Hudson，1971.

[115] PAPANEK V. The green imperative：ecology and ethics in design and architecture. London：Thames and Hudson，1995.

[116] WHITELEY N. Design for society. London：Reaktion Books，1993.